한국 근현대
인체조각의 존재방식

동상

동상 한국 근현대 인체조각의 존재방식

2016년 10월 8일 초판 1쇄 발행
2017년 8월 5일 초판 2쇄 발행

지은이 조은정
펴낸이 김영애
편 집 윤수미
디자인 최혜인
마케팅 이유림 / 정윤성
펴낸곳 SniFactory (에스앤아이팩토리)

등 록 제2013-000163호(2013년 06월 03일)
주 소 서울 강남구 삼성로 96길6 (삼성동157-8)
 엘지트윈텔1차 1402호
 전 화 02-517-9385 | 팩스 02-517-9386
 dahal@dahal.co.kr | www.snifactory.com

ISBN 979-11-86306-60-4

* 이 책은 한국문화예술위원회 '2014 시각예술비평활성화사업'의 지원을
 받아 출간하였습니다.

값 18,000원

한국 근현대
인체조각의 존재방식

동상

조은정 지음

다할미디어

동상,
소환된 과거의 인물이 오늘을 말하다.

대도시 서울에서 성장한 필자에게 동상은 세상의 이정표였다. 한강을 지날 때면 차 창 밖으로 하얀 기둥 위에 선 여신이 두 손을 든 채로 휘익 지나갔고, 종로를 지나 서 대문을 향하는 큰길에서는 저 멀리에 있어 한 번도 얼굴을 제대로 본 적이 없는 갑옷 을 입은 장군이 버티고 서계셨다. 어느 봄날, 덕수궁 마당의 〈세종대왕 동상〉 앞을 휘 익 지나던 노란 흙먼지의 회오리바람을 기억한다. 하지만 어느 순간 그 여신상은 사 라졌고, 장군상은 얼굴을 자세히 살필 수 있는 공간을 가지게 되었고, 덕수궁의 〈세 종대왕 동상〉은 오랫동안 자리한 궁을 떠나 세종대왕기념관으로 옮겨갔다.

실지로 아주 오래 전부터 그 자리에 있었던 것으로 생각했던 어린 시절 보았던 동상, 그리고 지금의 공간에 존재하는 주요 동상들이 모습을 드러낸 것이 50년 정도밖에 되 지 않은 것이라는 점에 놀랐다. 아주 오래전부터 사람이 살았던 것처럼, 동상이 마치 그곳에 오래도록 있었던 것만 같았던 것은 내 삶의 공간에 그들이 존재했기 때문일 것이다.

동상은 삶의 한 장소에 위치하지만 사건이나 역사 그리고 인물을 환기시킨다. 환기 된 역사는 개인의 경험과 결합하여 새로운 역사의 의미로 확장된다. 그렇게 동상은

과거의 인물을 소환하여 오늘을 경험하게 한다. 헌데 상기된 역사나 사건은 동상을 제작한 이들의 욕망을 담은 것이다. 따라서 동상이 위치한 장소를 경험한 이들에게 친숙한 인간의 모습은 원하든 그렇지 않든 영향을 미친다.

〈충무공 동상〉이 선 자리에 원래 〈4.19기념탑〉을 세우려고 했었다는 사실은 동상이 정치적 혹은 사회적 입장에서 선택되고, 장소에 의해 의미가 부여되는 존재임을 확인시킨다. 초등학교 교정에 자리한 이순신 장군, 을지문덕 장군, 세종대왕 그리고 책 읽는 소녀와 지게를 진 채 독서하는 어린이 모습은, 훌륭한 삶의 방식에 대해 학습하게 하는 시청각자료를 넘어선 것이다. 지나간 시간에 잠입한 개인의 역사적 기호로서 뜬금없이 솟아나는 이순신 장군, 세종대왕은 일상의 기억에 관여한다. 한국에서 교육받고 성장한 이들이 공유하는 경험 중 하나인 학교라는 공간에 위치한 동상은 그렇게 유년기의 추억과 학교라는 제도의 규율을 상기시킨다.

동상에 대한 연구를 진행하며 역사적 상흔처럼 동상은 식민지의 경험을 반추하게 하였다. 지게를 진 채 책을 읽는 소년은 어려운 가정생활에도 불구하고 열심히 공부하는 한국의 소년이 아니라 일본인에게 근대화를 상징한 〈니노미야 손도쿠 동상〉이 효시였던 것을 확인하였을 때의 놀라움이란. 일제강점기에 초등학교를 중심으로 배포된 이 동상은 유년기에 함께 자란 친구처럼 친숙한 존재로서 근면함과 성실을 상징하며 타자와 구별되지 않는 우리 내부가 되었다. 쌍안경을 든 장군의 모습이나 말의 재갈을 당기는 늠름한 장군상 등 한국의 동상은 많은 경우 그 원형이 일제강점기에 제작한 동상들에 있다.

'동상의 시대'로 지칭될 만큼 1930년대를 지나며 많이 제작된 동상들 거개가 1942년과 1943년의 금속공출 때 사라졌다. 그런데 일제는 공출이란 단어 대신 응소, 출정 등의 군사적 용어를 사용함으로써 동상이 단지 물질이 아닌 '존재'로 간주한다. 그것은 일본의 정신으로 건립한 일제가 숭상하는 위인들의 동상마저 공출하게 되었을 때, 고안된 정교한 장치였다. 붉은 띠를 가슴에 두르고 어린 학생들 대신 동상이 전쟁에 나선다는 논리는 얼마나 탈주할 수 없는 전쟁의 시기인지 새삼 확인하게 한다.

이제는 더 이상 셀 수도 없이 많아진 동상들 속에서 근대에 그러했던 것처럼 생존한 인물들이 아무렇지도 않게 제작되는 것은 환경조각으로 동상이 위치하기 때문이다. 관광객 유치를 목적으로 드라마 촬영지에 세워진 주인공 역을 맡은 배우의 동상은 이제 변화한 동상의 기능을 일깨운다. 존경받는 위인, 닮고자 열망했던 순국선열이 실존 인물의 대용품으로서 대중에게 소비되는 것이다. 이처럼 동상은 사회적 성격의 변화에 따라 기능도 목적도 변화한다.

변화하지 않은 것은 동상으로 제작된 인물에 대한 관심이나 조명이 빛나는 것과는 달리 그 동상을 제작한 작가에 대한 관심이 드러나지 않는다는 점이다. 동상을 만들기로 결정한 이들에 대해서는 기록이 있지만 오랜 시간 공들여 동상을 제작한 작가에 대해서는 이름조차 전하지 않는 경우가 허다하다. 여전히 동상은 작가의 이름이 기재된 작품이 아니라 주문자의 요구에 부합하는 생산물의 위치에 있기 때문일 것이다.

일상생활에 스며든 동상의 존재성은 미술의 사회적 성격에 대한 관심을 증가시켰다. 필자의 공공성을 띤 조각, 이른바 동상에 대한 관심은 「한국 기념조각에 대한 연

구」(1999)를 필두로, 「한국동상조각의 근대이미지」(2001), 「한국 근현대 아카데미즘 조소예술에 대한 연구」(2002)로 이어졌다. 이 연구를 통해 근, 현대기에 조성된 동상 과 몇몇 조각가가 제작한 동상 목록을 작성하였으며 동상의 양식적 특성을 규명하였 다. 이어진 「이승만 동상 연구」(2005)는 정치가 미술에서 어떤 작용을 하는지 역으로 미술이 권력과 어떤 관계로 유지되는지에 대한 고찰을 시도하였다. 2009년부터는 「애 국선열조상위원회의 동상 제작」을 필두로 몇 차례 걸쳐 『내일을 여는 역사』에 근대부 터 현대에 이르는 기념조형물에 대한 연재를 하였다.

이번 연구의 결과인 이 책은 위의 글들을 통해 밝힌 결과를 포함한 것이다. 동상에 대한 연구를 시작한 시점보다 원자료에의 접근이 용이해졌고 여러 연구자들의 연구 도 축적되었다. 무엇보다 필자의 편협했던 지식의 폭도 확장되어 동상제작의 통계를 작성할 수 있었다. 지난 연구를 반성하며 보완할 수 있어서 다행이었다.

이제는 셀 수 없이 많아진 동상들이 환경조각처럼 유희의 장소에 위치하곤 한다. 기 념사진의 배경으로 작동하는 동상들은 현대도시 속 삶의 기쁨을 상징하는 것 같다. 그럼에도 여전히 동상을 들여다보는 일은 통증을 수반한다. 주변을 부추겨 자신의 동 상을 세운 뻔뻔한 이들의 존재는 그리 놀랄 일도 아니겠지만, 한센인들을 강제노역 시 키고 그들의 땀과 피가 고인 땅에 선 〈수호 마사토(周防正季) 동상〉 기록을 앞에 놓고 서는 분노와 탄식을 피할 길 없었음을 고백하지 않을 수 없다. 〈신사임당 동상〉이 자 리를 옮기고 또 자리를 옮긴 과정에서는 '동상의 길'이라 할 정도로 험난한 그 존재의 행로에 절로 고개를 가로젓게 된다.

역사의 상흔에 대한 탄식이 아닌 역사적 사실로서 존재했던 동상들에 대한 고찰은 작품으로서 동상에 대한 관찰이 가능하게 하였다. 그리하여 사회현상의 고찰 대상으로서, 인간 형상의 작품으로서 동상에 대한 평가를 하여 보고자 했다. 그것은 시대가 요구하는 인간의 형상에 대한 탐구이자 빛나는 동상의 외형과 달리 숨겨진 작가의 이름 찾아내기 놀이이기도 했다.

오랜 시간 생각한 것에 비해서 담지 못한 것이 많다. 현재도 자료를 축적하고 관찰하는 노정에 있는 것은 지금 이 시간도 어디선가에서는 동상이 제작되고 성대한 제막식을 준비하고 있기 때문이다. 하루 하루 자료의 축적을 통해 파악할 수 있는 현대동상에 대한 연구는 앞으로 정리, 보완되어 갈 것이다.

연구에 집중하는 시간이 많아질수록 감사해야 할 분들이 늘어만 간다. 항상 토론과 비판을 통해 학문하는 기쁨을 일깨위주는 오월의 최열, 최태만, 김종길, 김준기, 김지연 님께 감사한다. 또한 분주한 일상의 필자를 지켜보며 항상 함께 해주는 동료연구자이자 남편 이강근 교수와 거리의 동상을 들여다보아준 아들 유재와 딸 은재에게는 감사하다는 말이 모자를 것이다. 거친 글을 책으로 만들어준 다할미디어의 김영애 대표님과 편집과 교정을 맡아주신 최혜인 님께 감사한 마음을 전한다.

2016년 10월 개운산 자락 종암동에서
저자 조은정

목차

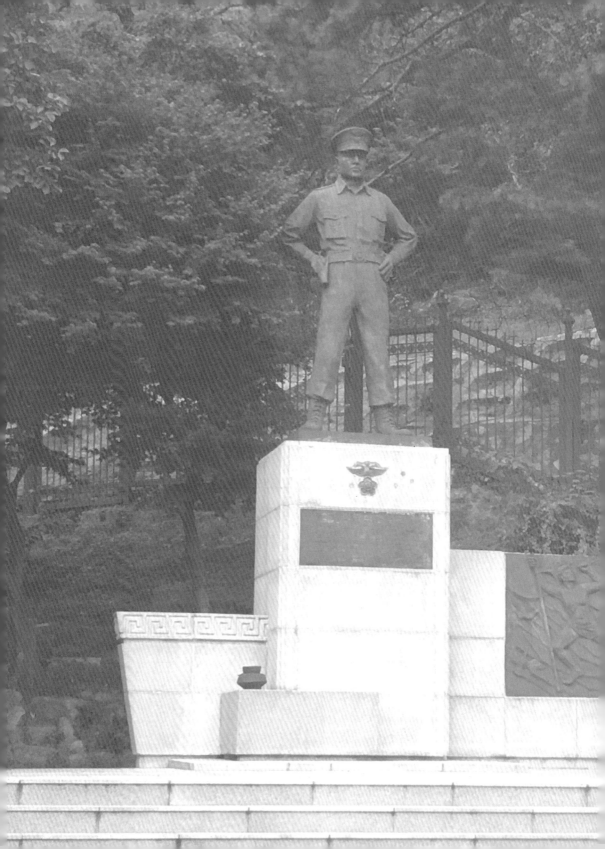

1장
동상의 등장

▶ **최규식 경무관 동상** | 이일영, 1969, 종로구 청운동

동상의 등장

독재자는 늘 동상(銅像)을 꿈꾼다.

전국 어디에나 자기 동상을 세우는 꿈 말이다.

하지만, 저 혹독했던 1970년대에 『당신들의 천국』에서

이청준이 명료하게 은유해 놓았듯이,

동상은 영원으로의 상승이기 이전에 정신의 물질화가 아닌가.

동상이 발언하는 시대는 그 자체로

억압적이라는 정의가 그래서 가능해진다.[1]

인간이 구성한 사회 체계라는 비가시의 공간과 실재 거주 공간 사이에는 간극이 있다. 실재의 공간에 비가시의 사건을 고정시키고 각인하는 데 동원된 미술은 권력적 속성을 띤다. 공간에의 점유, 그 실재성은 눈앞의 모든 것을 사실로 만든다. 그래서 인간의 공간을 점유한 모습을 한 물체는 정치적일 수밖에 없다. 동상만큼 시대성을 표출한 미술, 그 시대의 권력을 드러내는 미술도 없다. 그런 점에서 동상은 무형의 이념이

1. 성낙주, 「진보사학자 이이화 씨는 이순신전을 다시 쓰라」, 『월간 말』 통권141호, 1998년도 3월호, pp. 142-147.

나 사건을 가시화한 역사의 경험으로 존재한다.

동상이 국내에 건립되기 시작한 시기는 1920년대로 알려져 있다. 일제 강점기에 제작된 동상은 이전에는 존재하지 않던 새로운 미술이었다. 일본을 통해 이식된 동상을 세우고 숭배하는 문화는 근대 일본 동상의 미적 특질과 함께 식민지 조선의 동상으로 이어졌다. 우후죽순으로 건립된 동상은 공공의 장소에서 보여졌고, 근대가 지향하는 이념을 인간의 모습으로 가시화한 도구였다. 코트를 입은 남성, 바르게 서서 한 쪽 손을 약간 들고 있는 모습 등은 공공의 장소에 노출됨으로써 동상의 전형성으로 인지되었고, 이러한 동상의 모습은 현대에도 결코 크게 다르지 않다.

지성과 이성이 요구되는 근대는 동상을 통해 영웅적인 인물의 역강함, 즉 강한 정신성과 실천력을 보여주려 하였고, 이것은 동상의 미덕이었다. 조형적 괴량감이나 경직성은 보는 이를 압도하려는 의도로 선택된 것으로 여겨지는데, 초기 건립된 동상이 도구화한 인간의 모습이었던 때문이다. 인물이 사회를 위해 이룬 것을 강조하는 동시에 근대 인물을 기록하는 사진이라는 훌륭한 재현의 도구가 존재한 탓에 동상은 사실적이어야 했다. 군사적 작전을 수행하는 장군이 취해야 할 자세나 지물(持物)은 확정되어 있었고, 어느 경우나 동상의 교육적 이념에 충실한 것이어야 했다. 또 일제 강점기에 동상을 건립하는 모금운동을 벌일 때는 조선총독부 산하 당국의 허가를 받았어야 했다. 그리하여 동상으로 조성될 인물 선정은 식민자의 취향에 맞는 존재로 한정될 수밖에 없었다.

동상(銅像)을 언어 그대로의 의미로 사용하면 '금속인 동으로 만든 상(像)'이라는 재료에 한정해야 할 것이다. 하지만 고대 그리스에서는 자유로운 표현이 가능한 동상이 선호되었고, 로마시대의 동상들은 대리석으로 모각되었다. 동상을 석상으로 번안하여 비록 조형요소가 변하였을지

라도 인물이나 사건의 의미를 전한다는 기능에는 변함이 없었다. 재료를 의미하는 동으로 만든 인물상이나 기념상인 '동상'은 이제 그 형식 혹은 유통하는 방식으로 통용될 수 있는 이유가 여기에 있다. 청동으로 만들어져서 생긴 '동상'이란 용어가 일본에 들어오며 동으로 만든 인물상을 의미하였던 것처럼[2] 오늘날의 동상이란 말도 재료가 아닌 사회적 의미로 이해해야 할 것이다.

동상은 철저히 발주자의 의도와 취향에 맞추어야 하는 미술이다. 로댕도 〈칼레의 시민들〉 조형물을 공간에 위치시키는 방식에서 주문자들과 심각한 갈등을 겪었다. 발주자가 생각한 동상이란 이전에 보아오던 익숙한 형태에서 시작한 상상력의 한계가 있는 것이 사실이다. 전통적인 것이야말로 친숙하며, 의미를 재생산시킨다. 이것이 조각으로서 동상의 실체이며 우리가 현재 생산하는 동상을 근대기에서부터 그 연원을 찾아야 하는 이유이다. 사회에서 유통되는 동상은 근대에 생산된 관념적 이미지에 지배받는 현실을 인정해야만 한다. 동상의 재현 대상인 인물을 어떻게 이해하며 인간의 모습을 어떻게 구현하는가라는 지극히 미술 내부의 문제일 수 있는 부분조차 공동체의 이념이 간여되고 기준이 작용하였기 때문이다.

동상은 정치적 도구이자 심리적 억압의 도구로 작동한 적이 있으므로 당연히 그 조형적 언어는 한정되었다. 인물의 자세나 의상, 높은 대좌 위에 설치하는 방식 등 동상 제작의 한정성은 결코 빈곤한 상상력이라는 작가 개인의 한계에서 온 문제는 아니었다. 동상이 갖는 사회성, 이른바 주문자와 제작자 그리고 이를 보는 일반 대중이라는 관계는 동상의 미적 표현 영역을 한정하는 구조이기도 했다. 동상은 발주자의 취향에 맞추어 조각가에게 의뢰되었으며 사회적 함의를 의미하는 고증위원과 위원회의

적극적인 개입 아래 제작된 조형물이다. 게다가 역사적 경험은 동상이란 전형성이 유지되는 특정한 분야의 미술임을 각인시켰다. 수요자와 발주자가 명시된 미술 작품에서 작가의 독자성은 보장될 수 없었다.

현재 동상조각은 진정한 의미의 공공조각(public sculpture)이 갖추어야 할 요소인 '무료'의 개념은[3] 살아 있어 환경미술과 함께 이해되는 측면이 있다. 그럼에도 동상이 갖는 수많은 부정적 개념들은 이 땅에 동상이 조성되기 시작했던 시기에 이미 형성되었음을 조각가이자 평론가이기도 했던 김복진의 다음 글을 통해 확인할 수 있다.

"요동안 껀듯하면 비석을 세운다, 동상을 만든다는 것이 좋은 일인지 아닌지간에 유행현상을 짓고 있다. 그래서 유행에 박자를 맞추고 다시 새로운 유행의 유행을 만들고 있다. 가령 동상을 건립하더라도 세심히 그 업적을 살피고 그 영향을 돌보아서 비로소 시작할 것이나 얄궂은 세상인지라 돈 있고 할 일 없는 분들이 우연으로인지 또 주위의 관계로서인지 문화사업에 다소의 투자처분이 아니면 명예를 하면 그 이튿날부터 동상건설의 계획이 진행된다."[4]

동상을 만들어 세우게 되는 대상자가 '문화사업'에 다소의 투자를 한 사람들인 탓은 김복진이 목격한, 동상이 건립되던 시대가 일제강점기였기 때문이다. 김복진의 눈에 드러난 일제강점기 동상 제작의 문제점은 인물

2. 中村傳三郎, 『明治彫塑』, 東京:文彩社, 1991, p. 108.

3. Ira J. Bach and Mary Lackritz Gray, *A Guide to Chicago's Public Sculpture*, University of Chicago Press, 1983, p. 7.

4. 김복진, 「수류일천리」, 『조선중앙일보』, 1935. 8./윤범모, 최열 엮음, 『김복진 전집』, 청년사, 1995, pp. 164-175. 이하 김복진의 글은 이 책에서 재인용한 것임.

의 훌륭함이 먼저 논외되는 것이 아니라, 학교나 사회에 논을 내는 물질적 원조를 한 이들의 동상이 세워진다는 것과 동상이 많이 건립되는 점이었다. 정신적 존경에서 동상을 건립한 것이 아니라 금전적 이유로 동상을 건립하였다는 지적은 동상의 건립 목적이 얼마나 천박한 것이었나에 대한 비판으로 읽힌다. 그러면 이렇게 많이 제작된 근대 동상들은 어떠한 양상이었을까? 일제강점기에 제작된 수많은 동상이 금속공출로 거의 전부 사라지고 만 지금, 당시의 기록과 몇몇 사진 자료를 통해서나마 모습을 읽어낼 수 있다. 다만 전제되는 것은 역사 이래 전례 없던 성행은 일본에서의 동상건립 유행과 연결 짓지 않고서는 관찰될 수 없다는 사실이다. 일본을 통한 근대적 기법의 조각이 소개되는 과정 속에 자리한 동상으로서 조각의 전개는 근대기 대중에게 직접 서구적인 형태의 조각이 다가가는 통로가 되었으며 동상을 통한 인체조각에의 접근이 가능했던 것이다.

인류역사상 동상조각의 개체는 19세기에 이르러 엄청난 양으로 늘어났다. 미국에서는 독립전쟁과 남북전쟁의 영웅들을 기리며 애국주의를 강조하는 시점이었고[5] 유럽은 바야흐로 그 민족적 우월감으로 영토를 넓히는 시대였다. 길가에는 전에 없이 많은 기념상과 기념비가 즐비했으며 이들 동상은 작은 도시의 공원이나 대도시의 주요도로에 자리잡는 것이 일반적이었다. 결코 지금처럼 사람이나 자동차가 오가는 교차점의 중앙부에 동상을 세워놓은 것을 보는 20세기 현대인의 시점에서 조성된 것은 아니었다. 제국주의가 팽배한 시대는 애국주의라는 새로운 물결로 휩싸

5. Michele H. Bogart, *Public Sculpture and the Civic Ideal in New York City, 1890-1930*, University of Cicago Press, 1989, pp. 2-3.

여 있었다. 영토를 기반으로 한 애국주의는 모든 어려움을 이겨내고 꿈을 이루는 혹은 위대한 지도자로 거듭난 인물을 숭앙하는 영웅주의를 낳았다. 영웅이 갖는 가장 특별한 특성인 그 웅혼한 영혼은 형상에 깃들기 마련이어서 불멸의 신체인 동상으로 세워졌다. 특히 실납법의 개발은 주조 과정에서 좀더 세밀한 부분의 표현이 가능케 함으로써 획기적인 양적 증가를 가져왔다.[6]

일본에서 동상은 메이지(明治)와 다이쇼(大正) 시기에 왕성하게 제작되기 시작하였다. 이 시기의 동상은 역사적으로 거슬러 올라가 신무천황, 일본무존을 비롯한 역사의 영웅 대인물, 내려와서는 메이지, 다이쇼시대의 '훈업(勳業)이 혁혁한 걸사위인(傑士偉人) 내지 국가 흥륭에 공헌한 준걸'의 동상이 주로 제작되었다. 그들 인물은 역사상의 대인물은 말할 것도 없고 정치가, 군인, 실업가, 학자, 교육자, 의료인, 각종 교육가, 소학교장, 순직 훈도, 배우(俳人), 문인, 산업개발자, 사회사업가, 미술가, 비행가, 지방정치가, 지방공로자, 여류명가, 신관, 승려, 협객 등 직업이나 위업 등 널리 각계에 걸친 대표적인 인물을 망라하고 있다.[7] 이렇게 다양한 인물은 그들 개인의 면목과 공적을 불후로 만들었고 그러한 동상은 세인의 모범으로서 사회교육상 미치는 감화력 또한 동상을 통해 증대하고 있음을 보여주고 있었다.

일본에서 동상건설의 시작은 바로 일본이 근대화로 치닫는 시기, 군국주의로 무장한 시기와 함께한 탓에 동시대 서구에 비해서도 훨씬 애국적

6. Elfrida Manning, *Marble & Bronze-The Art and Life of Hamo Thornycroft*, London ; Trefoil Books Ltd, 1982, p. 13.

7. 中村傳三郎, 앞책, p. 116.

이며 영웅적인 면이 강하게 부각되었다. 시대가 원하는 인물들이 어떤 특정 시기에 강하게 집중되어 있음으로 인해 이른바 시대양식까지 작동하여 동상의 전형성을 생성하였다. 일본에서는 '시대가 사람을 만들고, 사람이 시대를 만든다'라는 말이 강하게 작용한다. 그리하여 동상의 주인공인 인물도 그 가치평가의 측면에서 정치체제의 변혁이나 시대사조의 변천에 따라 동상이 건설되거나, 철거되기도 하였다. 또 어떤 인물의 모습을 나타낼 때 총체성보다는 그 시대가 요구하는 모습으로 나타내는 경향이 있다. 예를 들자면 우에노 공원에 설치된 사이고 다카모리(西鄕隆盛, 1828-1877) 동상은 토끼를 잡으러 나서는 모습이라고 설명되고 있다. 마치 잠옷을 입고 애완견을 데리고 산책하는 것처럼 보이지만 실은 허리춤에 올가미를 지니고 있어서 사냥을 나서는 모습을 표현한 것이라는 말이다.

다카무라 고운(高村光雲), 하야시 비운(林美雲), 사다유키 고토(後藤貞行)의 공동작인 〈사이고 다카모리 동상〉**<도1>**은 처음 다카무라 고운이 시안을 냈을 때는 육군대장의 정장을 한 입상의 목조였다.[8] 하지만 상이 완성되었을 때는 '국민의 뜻에 반역을 한' 인물에게 군복을 착용시킨다는 것은 문제가 있다는 시비에 휘말리게 되었다.

사이고의 반역사건은 이렇다. 일본의 조선침략 논쟁인 정한론(征韓論)이 대내적 통합을 완전히 이루지 못하자 사이고 다카모리는 대외침략론을 제기하고 실행에 옮기려 하였다. 그러나 불평등조약 개정과 시찰을 목적으로 구미를 순방하고 돌아온 이와쿠라 도모미(岩倉具視), 오쿠보 도시미치(大久保利通) 등이 내치우선론(內治優先論)을 내세워 이런 침

8. 田中修二, 『近代日本最初の彫刻家』, 東京:吉川弘文館, 1994, pp. 112-113.

략론을 저지시켰다. 그리하여 사이고와 이타가키 다이스케(板垣退助), 에토 신페이(江藤新平) 등 정한론자들은 정부의 요직을 사임하고 반정부 운동으로 돌아섰다. 사이고는 1877년 자신의 근거지인 가고시마(鹿兒島)에서 3만에 이르는 무사를 이끌고 봉기하였다. 세이난(西南)전쟁이라 불리는 이 최대의 반란은 무사들이 경멸하던 일반 백성으로 구성된 정부군에 의해 격파 당하였고 사이고의 자살로 끝났다.

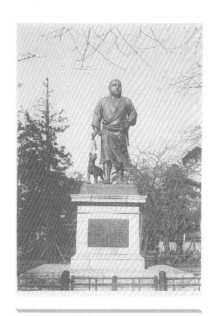

<도1> 사이고 다카모리 동상
1898년, 高村光雲, 林美雲, 後藤貞行 공동제작, 일본 동경 우에노 공원

비록 비극적인 최후를 맞았지만 근대기 일본에서 사이고 다카모리는 천황에 충성을 한 군국주의에 걸맞은 이념을 지닌 인물로 재탄생하였다. 막부를 끝내고 천황을 옹립하여 충성을 다하였던 인물로 부각시키기에 적합한 인물이었던 것이다. 다만 군복을 착용하면 그 전쟁의 모습이 천황을 지키는 것이 아니라 천황에 반하는 모습으로 이해될 염려도 있었다. 따라서 마치 자다가 일어난 사람처럼 아무렇지도 않게 평상복에 개를 끌고 산책에 나서는 호기로운 인물로 표현되었다.

이 동상에는 동물이 주요한 소재로 등장한다. 그런데 원숭이, 닭 등 동물 조각에 일가견이 있는 다카무라 고운과 역시 동물 조각에 뛰어나지만 다른 양식을 구사하던 사다유키 고토는 개의 표현에서 팽팽한 대결을 벌이다가 절충하였다. 전통적인 불사(佛師)가 구현한 사실에 충실하려는 공예에 가까운 표현과 새로운 기류를 부르짖은 조각가 사이의 팽팽한 긴장을 느끼게 하는 이 일화는 동상조각에서 보이는 근대 일본적 미술의 특질을 또한 추정케 한다.

개를 끌고 나서는 모습은 정한론을 펼쳤던 그의 의지에 대한 은유로도 읽히지만 메이지유신(明治維新)을 성공시켰던 무인의 모습을 발견하기

어려운 것은 사실이다. 그는 어려운 환경을 딛고 일어선 입지전적인 인물 그리고 나라를 사랑한 마음을 담은 '경천애인(敬天愛人)' 글씨를 남긴 사람, 일본의 국민정신인 야마토다마시(大和魂)의 상징으로서 동상의 주인공으로 채택되었다. 1898년 12월에 동상을 세우고 세상에 알리는 행사를 '제막식'이라 칭한 것도 이 동상에서부터 시작되었다. 동상건립은 사람을 모으고 그 동상이 건립된 의미를 사회화함으로써 동상 건립 주체자의 의지를 표명할 수 있는 좋은 행사였던 것이다.

김복진의 말대로 근대기에는 교육으로 상징되는 문화사업에 투자한 사람의 동상을 세우는 일이 많았다. 그렇게 형성된 동상에 대한 개념은 1960년대까지도 어떤 사람의 형상을 만들어 무엇을 보여줄 것인가를 결정하는 데 영향을 미쳤다. 호암 이병철에 대한 이어령의 기록인 「황금의 조상」에서는 이른바 사회지도층인 이들이 1960년대 한국에서 동상조각에 대해 어떤 생각을 하였으며, 동상을 통해 구현하고자 하는 이념이 어떠한 것이었던가를 알 수 있는 단서를 제공한다.

"…차가 세종로 거리를 막 지나가고 있는데 물끄러미 바깥 풍경을 바라보시던 호암 선생께서 '저런…'이라고 짤막한 말 한마디를 남기시고는 깊은 한숨을 내쉬었다. 당시 군사정부에서 석고로 급조한 선현들의 조상(彫像)들을 세종로 길거리에 진열해 놓고 있었는데 그것이 비에 젖어 몰골 사납게 허물어져 가고 있었던 것이다. 내가 보기에도 참으로 민망한 광경이 아닐 수 없었다. '저게 바로 우리나라 역사와 문화의 모습이요, 남들은 천년 만년 가는 동상을 세우는데 가랑비에도 견디지 못하는 저런 석고상을 만들어 세우다니…' 혼자 말처럼 말씀을 하시기에 옆에서 듣던 내가 당돌하게 한마디 했다. '그러지 마시고 멋있는 동상을 하나 세우시지요, 유럽 도시에 가

보면 제일 부러운 게 그 훌륭한 조상들 아닙니까.' 조상(彫像)과 조상(祖上)이란 말이 우연히도 동음어여서 이중의 의미를 실어서 한 소리였다. 그러자 호암 선생은 진지한 표정으로 곧 나에게 제의를 하셨다. '상징적인 한국의 문화인물을 찾아봐 주시지요. 일본 사람들이 근대화에 성공을 할 수 있었던 것은 니노미야 손도쿠(二宮尊德) 같은 사람의 조각을 만들어 온 국민의 거울로 삼게 한 것이 아닙니까. 왕이나 정치나 장군이 아니라 생활 속에서 살아 있는 문화적 인물 말이요.' 호암 선생의 말씀과 제의는 아주 진지한 것이었다."

당시 세종로에 있던 조각들은 미술대학생들이 석고로 만든 것이었다.<도2> 자동차가 오가는 도로 중앙에 석고상을 배치하였으니 얼마나 오염이 심하였을지 상상할 필요도 없을 것이다. 게다가 장마철을 지나면서는 흉물로 변하고 말았다. 이들 석고상은 곧 철거되고 국가적 사업인 애국선열의 청동으로 만든 상들이 자리를 대신했다. 그런데 이들 석고상을 보면서 한국의 상징적인 문화인물로 누구를 선택할 것인가에 대해, 니노미야 손도쿠(니노미야 긴자로, 二宮尊德 , 1787-1856) 같은 사람을 찾아야 한다고 의견을 모으고 있는 것이다.

<도2> 서울 광화문 앞 도로 녹지에 설치된 애국선현37위의 석고상을 바라보는 시민들

이들은 근대화라는 역사적 소명을 인식한 때인 만큼 일본의 근대를 연 인물로 니노미야 손도쿠를 인식하고 있으며, 그의 동상이 일본이 근대화를 실현하는 바탕이 된 지방개량운동에 커다란 역할을 했다고 생각해도 좋을 것이다. 니노미야 손도쿠는 봉건적 질서가 깨지고 근대화가 시작할 때 나타나는 사회적 모순을 극복하는 방식을 유연

<도3> 니노미야 손도쿠 동상
1928년, 慶寺丹長 제작, 일본 가나가와 호도쿠 니
노미야신사

히게 제시한 인물로 신분은 하급무사였으나 열심히 공부하여 나름대로 위기극복 방안을 창안한 사람이었다. 일본의 정권은 이 사회운동가를 정치적으로 이용하였고 동상으로 만들어 배포하였다.[9]

〈니노미야 손도쿠 동상〉은 지게를 지고 걸어가며 책을 읽는 소년의 모습으로 널리 알려져 있다. 농촌운동의 모습을 상징화한 것이다. 그를 모신 호도쿠 니노미야신사(報德二宮神社)에는 이 모습의 동상이 있다.<도3> 일본에서는 보다 적극적으로 동상을 교육에 동원하였고, 1천 개나 대량생산된 동상은 미터법을 고취시키기 위하여 1미터라는 동일한 크기로 제작된 채 전국의 소학교에 자리했다. 어른 모습보다는 소년의 형상이 작은 크기의 상으로 제작하기에 적합하므로 선택한 도상이었을 것이다. 현재 호도쿠 니노미야신사의 동상은 당시 제작된 동상 중에서 금속공출을 피해 남은 유일한 것이다.

〈니노미야 손도쿠 동상〉은 일본이라는 제국이 동상을 세워 이루고자 했던 그 역할을 훌륭히 해냈음에 틀림이 없다. 일제강점기에 교육받은

9. 일본에서의 지방개량운동이란 노일전쟁 후의 사회 모순을 극복하기 위해서 정부가 중심이 되어서 마을 만들기, 나라 만들기, 사람 만들기를 行했던 운동이다. 그리고 그 상징으로 니노미야 손도쿠(二宮尊德)를 내세워, 그의 사상과 행동을 견습하도록 국민에게 호소했다. 전쟁 전(戰前)에는 전국 어느 소학교에 가봐도 책을 읽고 있는 니노미야 손도쿠의 동상을 볼 수 있었다. 가난할지라도 노력을 계속하게 되면 훌륭한 인간이 된다며 마을을 위한, 나라를 위하는 일을 철저하게 가르치게 된 것이 이 운동의 발단이 되었다. 1905년(明治38) 니노미야 손도쿠용 50년 기념회가 정부의 주관으로 거행되었는데, 이를 계기로 해서 중앙에 보덕회를 두고 내무성의 강력한 행정명령으로 지방(町村)의 말단까지 똑같은 조직회가 진행되었다. 보덕정신이란 니노미야 손도쿠의 '勤儉, 勤勉, 推讓' 즉 열심히 노력하고, 모두 검약한 생활을 하고, 무슨 일이든지 상대방에게 양보하여 지주소작의 대립을 융화시키는 것이었다.

한국의 대다수 지식인들에게도 지게를 지고 걸어가며 책을 읽는 소년의 모습은 본받아야 할 우리의 모습으로 각인되었기 때문이다. 동상의 기능이란 바로 그러한 것이라는 아주 놀라운 예를 〈니노미야 손도쿠 동상〉은 해냈다. 이병철과 이어령이라는 인물의 대화는 동상에 대한 사회적 상황을 이해하는 단서로 삼기에 단편적이긴 하지만, 이렇게 문화인물의 역할에 대한 규정이 무엇에 영향받는가라는 점을 규정하는 과정에서는 시사하는 바가 크다.

근대기 동상에서 보이는 형태적 특성, 그것에 바탕을 두고 인식과정을 거쳐 형성된 이미지는 수용의 과정에 주문과 생산이라는 구조가 있다. 특정 인물의 동상은 인물의 초상을 바탕으로 하지만 발주자의 의지에 따라 다양한 양태로 만들어질 것이 요구된다. 주문자는 자신이 보았던 좋은 동상에 대한 모본의 재생산을 요구하게 되는 것이다. 앞에 제시하였던 대화를 통해 정치, 사회적 목적으로 제작된 동상은 외형에서 웅변적으로 교육적 효과를 강조하는 방식일 것임을 쉽게 짐작할 수 있다. 새로 제작된 동상의 형태는 감동적 언어인 기존의 조형적 약속을 실행하여나갈 것임 또한 쉽게 짐작할 수 있다.

우리나라 동상의 실체에 대한 접근은 이러한 일제강점기 동상의 제작현상과 함께 일본에서 동상을 만들었던 일본 조각가와 한국 근대조각을 연 유학생의 관계 안에서 그리고 근대 식민지라는 문화풍토 안에서 고찰되어야 함은 물론이다.[10]

10. 일제강점기 조각과 유학생에 대해서는 김영나, 「한국 근대조각의 흐름과 성격」, 『20세기의 한국미술』, 예경, 2010, pp. 143-173.

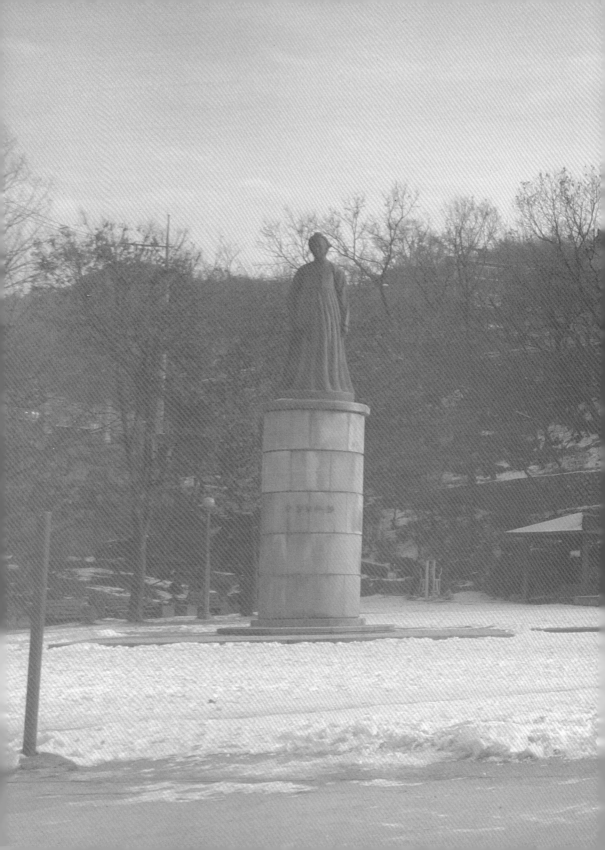

2장
근대 동상

▶ **신사임당 동상** | 최만린, 1970, 사직공원

02
///////

근대 동상

01 최초의 동상들

우리나라 최초의 근대조각가로 일컬어지는 김복진은 학습기와 투옥 시기를 제외하면 10여 년이라는 극히 짧은 기간 동안 활동하였다. 하지만 그는 어느 작가보다 많은 작품을 제작하였고, 동상 또한 여러 점을 제작하였다. 1924년 일본의 《제국미술전람회》에서 〈여인입상〉으로 입선하고, 동경미술대학을 졸업하고 귀국, 정착하여 활동하기 시작한 것이 1925년이었으니 한국 근대조각의 역사와 동상의 역사는 행보를 함께 하였던 것으로 보아도 좋을 것이다.[11] 김복진은 「조선 조각도의 향방」(1940년)에서 이렇게 말하고 있다.

"어젯밤 꿈에 옛날의 선생을 만났습니다. 선생이 개구일번(開口一番), 그만하면 조각의 논리를 알았을 터이니 좀 똑똑한 것을 만들어보라고 합니다. 똑똑한 조각들을 만들기에 전력들을 할 것입니다. 주문품이나 동상이나를 가지고 청춘을 보내지 말고 조각을 하여야 하겠습니다. 동상이 조선에 건립

11. 김복진에 대해서는 윤범모, 『김복진연구』, 동국대학교출판부, 2010 참조.

되기 비롯한 것은 대략 15년 전 일입니다. 휘문중학에서 세운 것이 처음이 겠지요. 그런데 동상을 제작할 때마다 나는 늘 이런 생각을 가져집니다…. 동상을 제작하는 데는 대외적 간섭, 기한, 예산, 대소, 위치 등의 구속이 많은데다가 작가 자신이 이상의 모든 조건의 소화력 부족이었으니 어찌 대번에 자기만족이나 할 수 있는 것이 될 법합니까. 그러므로 적어도 한 번씩은 다시 만들어 보아야 한다는 것입니다. 동상조각, 석고조각, 목조, 석조, 모든 조각은 그대로 이도기(李陶器)와 같이 흙내가 물씬 나게 하여야 할 것이겠고 …"

김복진이 글을 쓰던 시점에서 15년 전이라 하면서 휘문학교의 동상이 최초의 예라 하였으니 그의 말에 따르자면 우리나라 최초로 건립한 근대적 의미의 동상은 휘문학교의 동상이 된다. 휘문학교에 동상이 건립된 것은 1927년이었다. 그렇다면 이전에는 한국에 동상이 건립된 적이 없었던 것일까. 『황성신문』이나 『한성순보』 등 개화를 목적으로 서구세상을 알리는 신문 기사 속에서는 누구 동상이 섰다는 등의 전언을 볼 수 있다. 하지만 기록상 국내에 동상을 건립하려는 움직임은 20세기 초반에 등장하였다.

1908년에 은퇴한 이토 히로부미(伊藤博文)의 동상을 세워 그 공적을 기리자는 원로대신의 의견이 있었다고 알려지며 세간의 비판을 받았다.[12] 그런데 1909년 10월 6일 하얼빈에서 안중근 의사에 의해 이토 히로부미가 처단 당하자 국내에서 다시 그의 동상을 조성해야 한다는 주장

12. 「伊藤銅像評論」, 『皇城新聞』, 1908. 11. 29.
13. 「銅像僉起」, 『皇城新聞』, 1909. 11. 6.

이 제기되었다.[13] 실제로 주장을 편 이들은 〈이토 히로부미 동상〉 건립을 위한 동아찬영회(東亞讚英會)를 열어 동상은 민영우(閔泳雨), 송덕비 건립은 이학재(李學宰)가 진행하였다. 그런데 경시청이 동상을 조성하는 이유와 설립 위치를 물으며 간섭하였고 이들은 동상의 경우 '일본에 주문'할 예정이고 동상의 예산은 14만환으로 하려고 한다는 대답을 내놓았다.[14] 마침 그때 일본에서 이토 히로부미의 동상이 건립된다는 소식을 접한 관계자는 "동상주조(銅像鑄造)의 방법과 동상의 모범 및 기타경비모집의 방침"을 배우기 위하여 일본으로 특사를 파견하였다고 발표하였다.[15] 이때 국내에서의 동상건립이 성사된 것 같지는 않다. 물론 이토 히로부미의 일본에서의 정치적 위치도 영향을 미쳤을 것이다. 하지만 위 사건을 통해 업적을 기리는 목적에서 제작하는 송덕비(頌德碑)와 동상 제작이 함께 진행된 것을 볼 수 있다. 두 사람의 대표가 각각 다른 조직으로 일을 진행한 점에서 마치 전통과 근대가 대립되는 듯하다.[16] 이후 〈이토 히로부미 동상〉은 그가 안중근 의사의 손에 응징을 당한 하얼빈역에서 1927년 10월에 제막되었다.[17]

14. 「銅像과 頌德碑의 豫筭」, 『皇城新聞』, 1909. 11. 18.

15. 「鑄像探問」, 『皇城新聞』, 1910. 3. 4.

16. 하지만 정말 이토 히로부미를 존경해서 동상을 세우려는 움직임은 아니었던 것 같다. "近著 故伊藤公 생전의 덕을 頌한다 하여 대한상무조합 부장 이학재는 동상건의소를 설치한 것을 위시 중부 전동에 사는 前郡守 민영우 외 십여 명은 동아찬영회, 서대문 밖 경교동에 사는 前郡守 정교와 서부 사직동에 사는 前電氣會社 사무원 한백원 외 수명의 무리도 역시 一社를 設하고 기부금을 모집하여 송덕비(동상, 석비 등) 혹은 廟 등을 건립하고자 분주하다는데 그 내막을 탐사하니 발기자 등은 모두 그날의 糊口조차 궁하고 평소 협잡배로서 성실히 公의 덕을 頌하자는 意가 아니라 오직 此를 구실로 기부금을 모집하여 생계상에 資코자 하는 야심인 것 같다." 「기헌(機憲) 제2164호 이등공(伊藤公) 송덕비(頌德碑) 건립(建立)의 건(件)」, 1919. 11. 10. / 박상표, 「성스러운 관우 장군부터 구국의 은인 맥아더 장군까지 동상의 역사」, 『참여연대』, 2005. 9. 20.에서 재인용.

17. 「故伊藤博文公 銅像除幕式」, 『매일신보』, 1927. 10. 23.

국내에서 동상처럼 대좌에 놓인 조각이 친숙하게 된 것은 아마도 조선물산공진회(朝鮮物産共進會)를 통해서였을 것이다. 1915년 9월 11일부터 10월 30일까지 있었던 조선물산 공진회에서 불상(佛像)과 무속신을 함께 배치하여 미신에 대한 비판으로 삼은 반면, '사옥(司獄)' 주제관에서는 전면에 서양식 법신소상(法神塑像)을 놓아 서구 조각, 서구에서 볼 수 있는 동상의 한 유형을 소개하고 있었던 것이다. 물론 이 서구의 신상은 석고로 제작한 것이라 청동의 동상과는 다른 느낌을 주고 있지만, 높은 대좌 위에 놓인 〈유스티아상〉은 어깨가 드러나고 물결치는 옷을 입은 여성이 오른손에 저울을 들고 있는 모습이었다.[18] 새로운 문물 대 전통 한국문화에 대한 비하의 한 방식이 조선물산공진회의 전시방식이었던 것처럼, 〈유스티아상〉도 숭배의 대상이 되는 '신'의 모습이지만 불상이나 무속신과는 현저하게 다른 실재감을 지니고 있어서 서구 동상의 모습을 파악하는 데 도움이 되었을 것이다. 한국인에게 듣도 보도 못했을 〈유스티아상〉은 그 의미는 차치하고라도 적어도 대좌 위에 놓인 상의 전형성을 이해하게 하는 데는 충분하였을 것이다. <도4>

그렇다면 국내에서 처음 만든 동상은 어느 것일까? 실지로 1913년에는 전주에서 애국부인회를 조직한 고인을 기리기 위해 동상을 제작하기로 하고 모금을 시작한 일도 있었다. 하지만 성과를 내어 동상을 건립하였는지까지는 확인할 수는 없다.[19] 또 1919년에는 일본에서처럼 데라우

<도4> 조선물산공진회 유스티아상
『제2호관 내 경무 및 사옥(司獄)의 포도대장행차와 법신의 (塑像)』『每日申報』 1915. 10. 16.

18. 「제2호관 내 경무 및 司獄의 포도대장행차와 법신의 塑像」,『每日申報』, 1915. 10. 16.
19. 「전주통신: 銅像건설과 義捐」,『每日申報』, 1913. 2. 19.

치 마사다케(寺內正毅) 조선총독의 동상을 건립하려는 모금운동은 있었으나 제작이 이루어진 것은 그로부터도 한참 지나서였다. 1920년 들어 국내에서 동상이 제작된 기록이 나타난다. 1920년 10월 25일에 배재학당 건립자인 〈아펜젤러 동상〉이 제막되었던 것이다.[20] 실지로 '구리로 만든 초상'이라고 하였지만 배재학당 쪽 기록에서는 '부조상 제막식'으로 기록되어 있어서 아마도 청동 부조판이었을 것이다. 한편 1921년에는 태극교 도사가 승하한 고종황제의 동상을 건립하자는 상소를 올리고 있어서 실현되지는 않았지만, 또 와전된 것이라는 소문도 있지만, 어쨌든 왕의 능 앞에 석물 이외에 동상을 건립하려는 생각도 있었음을 알 수 있다.[21]

물론 1910년대에도 동상 혹은 흉상이나 흉판 같은 청동으로 만든 인간 모습을 담은 기념물이 조성되었을 가능성이 있지만 아직 확인하지 못했다. 따라서 국내에서 동상이 제작되기 시작한 것은 1920년대였다고 추정할 수 있다. 일본에서 1928년에 발간된 동상에 대한 자료집인 『偉人の俤』에 기록된 식민지 조선인 '조선반도'에 건립한 동상들과, 기타 자

20. 「米總領事의 答辭, 배재학당의 창립자 亞扁薛羅氏의 銅像, 제막식이 성대히 거행」, 『每日申報』, 1920. 10. 26.
21. 「高宗太皇帝銅像 태극교도사가 이왕전하께 상서」, 『每日申報』, 1921. 3. 4.
22. 일본 측 자료는 다음과 같다. 『偉人の俤』, 二六新報社, 1928年. : 336 朝鮮半島 町田茂兵衛像＊ 立像 京城府元町瑞龍寺境内 1922年 記載なし/ 337 朝鮮半島 松下定次郎像＊ 立像 慶尚南道密陽郡密陽面駕谷洞 1923年 本間幸治/ 338 朝鮮半島 奧村五百子像＊ 立像 光州面校社里光州神社境内 1926年 宮本瓦全/ 339 朝鮮半島 中村太郎左衛門像＊ 立像 咸鏡北洞清津府相生町雙燕山麓 1926年 藤田忠雄/ 340 朝鮮半島 閔 泳徽像＊ 立像 京城府花園 206 1927年 朝鮮美術品製作所/ 341 朝鮮半島 オリバー・アール・エビソン＊ 立像 京城南大門通5丁目 セブランス病院構内 1927年 山本正壽/ 342 朝鮮半島 H·G·アンダーウッド像＊ 立像 高陽郡延喜面滄川里 延喜專門学校内 1927年 山本正壽/ 343 朝鮮半島 大倉喜八郎像＊ 立像 京城府青葉町善隣商業学校内 1927年 朝鮮美術品製作所/ 344 朝鮮半島 大池忠助像＊ 立像 釜山商業会議所 記載なし

<표1> 1920년대 동상 목록

번호	제작년도	동상이름	형태	주소	작가	기타
1	1920	아펜젤러	부조	서울 정동 배재학당		
2	1922	마치다 모헤이 (町田茂兵衛) 상	청동입상	경성부 원정 서룡사(瑞龍寺) 경내		
3	1923	마쓰시타 데지로 (松下定次郎) 상	청동입상	경상남도 밀양군 밀양면 가곡동	혼마 코지 (本間幸治)	
4	1924	혼다 고스케 (本田幸助) 동상		경기도 수원		제실임야장관
5	1926	오쿠무라 이오코 (奥村五百子) 상	청동입상	광주면 교사리 광주신사 경내	미야모토 가젠 (宮本瓦全)	
6	1926	나카무라 타로자에몬 (中村太郎左衛門) 상	청동입상	함경북도 청진부 상생정 쌍연산록	후지타 타다오 (藤田忠雄)	
7	1927	민영휘(閔泳徽)상	청동입상	경성부 화동 206	조선미술품제작소 (朝鮮美術品製作所)	1943. 6. 7. 공출
8	1927	올리버 알 에비슨	청동입상	경성 남대문통 5정목 세브란스병원구내	야마모토 세이코도부키	5월 원형 완성
9	1927	H.G. 언더우드 상	청동입상	고양군 연희면 창천리 연희전문학교내	야마모토 세이코도부키	
10	1927	오쿠라 기하치로 (大倉喜八郎) 상	청동입상	경성부 청엽정 선린상업학교내	조선미술품제작소	1943. 10. 23. 공출
11	1928	오이케 추스케 (大池忠助) 상	청동입상	부산상업회의소		
12	1928	미야자키 게타로 (宮崎桂太郎) 동상		전북 옥구군 미면사무소		1928. 12. 15. 제막
13	1929	메가다 다네타로 (目賀田種太郎) 동상	청동입상	탑동공원 내 설립, 1930년 부내 죽첨정 (竹添町) 조선금융조합 연합회 앞뜰로 이건	기노시타 타몬 (木下多聞)	

<도5> 마치다 모헤이 동상
1922년, 경성부 원정 서룡사 경내

류를 통해 확인할 수 있는 근대 조기 동상에 대해 정리한 것이 <표1>이다.[22]

<표1>에서 보듯이 1927년 휘문학교의 <민영휘 동상> 건립 이전에 동상이 제작된 예가 있지만 모두 외국인이었음을 알 수 있다. 김복진은 한국인을 대상으로 세워진 최초의 동상이 휘문학교 동상이라고 말했던 것이다. 신문에서도 '조선사람으로서는 최초의 동상'으로 소개하는 것을 보면[23] <민영휘동상>은 국내에 선 최초의 한국인 동상으로 생각된다.[24] <표1>에 따르면 동상은 일본에서처럼 서 있는 자세인 입상과 흉상이나 부조판 등 처음부터 다양한 양상으로 제작되었다.

한편 일본 쪽 자료에서 가장 먼저 국내에 설립 동상으로 기록한 것은 현재의 용산구 원효로에 있던 일본 절 서룡사 경내에 세워진 철도 건설 책임자 <마치다 모헤이(町田茂兵衛) 동상>이다. 일본 절인 서룡사는 명성황후 시해 주모자로 몰려 처형된 이주회, 윤석우, 박선의 묘비가 있는 곳이었다. 이곳에 마치다의 동상을 세운 것은 그의 업적을 상징할 수 있는 철도인 용산역과 가까운 곳에 자리했기 때문일 것이다. 마치다는 조선철도 건설 감독자로서 토목청부업 관계자들이 동상을 세워주었는데 철도 건설사의 동상을 세우는 것은 일본에서도 있었던 경우였다. <마치다 동상>은 170센티미터의 본체에 3미터의 대좌를 둔 것으로 실물감이 느껴지는 크기였음을 알 수 있다. <도5>

1923년에 건립된 마츠시다 데이지로(松下定次郎)의 동상은 일본인 기

23. 「閔泳徽氏 銅像 작일에 제막」, 『중외일보』, 1927. 5. 4.
24. 「閔泳徽氏 銅像除幕 삼일낮 휘문학교서」, 『每日申報』, 1927. 5. 4.

사 혼마 코지(本間幸治)가 제작한 것이다.<도6> 마츠시다에 대해 일반이에게 가장 많이 알려진 기록은 밀양의 '용두보(龍頭洑)'에 대한 안내판일 것이다.

"일명 송하보(松下洑)라고도 하며 우리나라 근대 수리시설의 효시이다. 일본인 송하정차랑이 1904~7년까지 거액의 사비를 들여 상남들판에 농업용수를 공급하기 위해 건설한 수로이다. 용두보는 별도의 동력 없이 수차를 이용하여 물을 공급하는 방식으로 당시 최신의 토목기술이 집약된 시설이다."

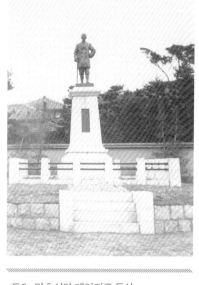

<도6> 마츠시다 데이지로 동상
1923년, 本間幸治 제작, 경상남도 밀양군 밀양면 가곡동

하지만 마츠시다 데이지로가 관개시설 공사를 한 것은 1904년에 발효된 '대한시설강령'을 수행하기 위해서였고, 이렇게 관개시설을 정비한 농토에서 출하된 곡식은 물론 모두 일본으로 향했다. 식민지 수탈을 위한 설비를 이룩하였으니 수리시설을 하여 준 일본인에 감읍한 밀양군민들이 돈을 모아 동상을 설립했다고 볼 수는 없다.

마츠시다는 철도관계 업무를 맡다가 1920년에 밀양에 도천(都泉)수리조합을 설치하였으며 밀양재흥주식회사 사장으로 활동하였다. 그리고 사실 토목업자로서 밀양에서의 수탈을 가능하게 하는 경부선 공사에 큰 역할을 하였던 인물이었기에 조선에 있던 유지 40여 명이 갹출하여 동상 제작을 의뢰하였다는 것은 매판자본가와 일본인들을 의미할 것이다. 그는 자신의 업무에 충실했을 뿐이고, 따라서 이 동상은 자신의 업무에 충실한 사람을 영웅시 하는 식민지 조선에 펼친 일본제국주의의 정책 결과로 보아도 좋을 것이다. 동상은 오른손에 단장을 짚고 왼손은 허리께에

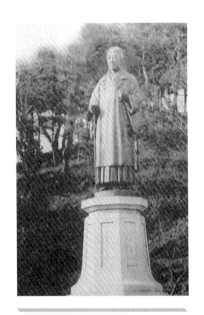

<도7> 오쿠무라 이오코 동상
1926년, 宮本瓦全 제작, 광주면 교사리 광주신
사 경내

무었으며 각내를 한 바지 위에 코트를 입고 있는 모습이다.

1924년 5월 1일에는 제실임야국장 혼다 고스케(本田幸助)의 동상을 경기도 수원에서 제막한다고 해서 동경으로부터 본인이 국내로 행사 참여차 입국한 일도 있었다.[25] 살아있는 사람들에 대한 동상, 그것도 일본인의 경우는 공적인 업무를 수행한 공로로 동상을 설립하였다. 개인의 욕망이었든 총독부의 방침이었든, 식민지 조선에 세워진 일본인의 동상은 이곳이 식민지이며 '고마운 일본인' 혹은 앞선 문물의 소유자 일본인의 이미지를 각인시키는 도구였을 것이다.

오쿠무라 이오코(奧村五百子, 1845-1907) 동상은 일본에 세워진 동상의 모습 그대로를 주조한 것으로 광주신사에 설립하였다. <도7> 오쿠무라는 막부말기에서 메이지기의 사회운동가이자 청일전쟁 때 애국부인회를 조직하여 일본의 군국주의에 적극 협조하였던 인물이다. 그는 이른바 '자발적인 내셔널리스트로서' 1897년에 조선에 와서 교육업에 종사하였지만 친일적인 인물을 양성하는 것을 목적으로 한 정도였다.[26] 그는 광주에서 주재한 사찰에 부속된 실업여학교 교장 직을 맡았으므로 동상을 광주신사에 세웠다. 신분이 승려였으므로 왼손에는 염주를 들고 오른손에는 지팡이를 짚은 말년의 사진을 동상으로 재현한 것이다.

동상을 제작한 미야모토 가젠(宮本瓦全, 1871-1939), 본명은 미야모토

25. 「本田氏銅像除幕式」, 『時代日報』, 1924. 4. 27. 일본인의 이름 읽기는 윤철규 선생의 도움이 컸다. 감사드린다.
26. 오성숙, 「재조 일본 여성 '조센코' 연구」, 『일본언어문화』 제27집, 2014, p.712.
27. 高木茂登, 「宮本瓦全の硏究」, 『比治山女子短期大學紀要』 第33號, 1998, pp.43-54.

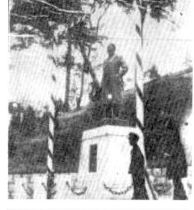

<도8> 민영휘 동상 휘문학교 앨범에 수록된 〈민영휘 동상〉 사진

<도9> 민영휘 동상 제막식

니시치로(宮本二七郎)는 일본의 공부미술학교(工部美術學校)를 졸업하고 동상제작에 이름이 높았던 인물이었다.[27] 〈오쿠무라 이오코 동상〉은 1913년에 애국부인회가 의뢰하여 제작한 것으로, 일본에서 만들어진 동상을 후에 그 모습 그대로 다시 세운 예를 볼 수 있다. 1922년부터 미야모토제작소(宮本製作所)를 운영하였으므로 이 동상은 미야모토 가젠이 자신의 동상 작품을 재주조하여 판매하였을 가능성이 크다.

이렇게 일본인 동상들이 세워지던 때인 1927년에 휘문학교의 민영휘(閔泳徽, 1852-1935) 동상이 섰다. <도8> 휘문학교는 1904년에 광성의숙으로 시작하여 1906년에 이르러 민영휘에 의해 휘문의숙으로 이름을 바꾸었다. 명실공히 교주(校主)가 된 후 21주년인 1927년 5월에 개교

28. 휘문학교 측 자료:본교는 일제 강점기 을사보호조약이 체결된 직후인 1906년 5월 1일, 교육만이 구국의 길임을 자각하시고, 구국대업의 일환으로 젊은 영재를 양성하고자 하신 민족의 선각자 荷汀 閔泳徽 선생께서 설립하셨다. 이에 고종황제께서 閔泳徽公의 徽字를 따서 친히 徽文義塾이라는 校名을 하사하셨다.
오성숙, 「재조 일본 여성 '조센코' 연구」, 『일본언어문화』제27집, 2014, p.712.

기념식에서[28] 〈민영휘 동상〉 제막식을 가졌다.[29]

"시내 휘문고등보통학교에서는 지난 일일에 지내게 되었던 창립이십일주년 기념식을 비로 인하여 연기하여 오다가 작삼일오전 열한시 사십분부터 그 학교 운동장에서 거행하였는데, 학교장 김형배(金亨培) 씨의 개회사로 식이 열리자 오천이백여 원을 들여 만들어 운동장 정면 언덕 위에 세운 교주 민영휘(閔泳徽) 씨의 동상제막식(銅像除幕式)을 거행할 새 교주의 증손되는 어린 성기(聖基) 군의 손으로 줄이 댕기어 가려 있던 흰 장막을 벗기었으며 그와 동시에 경성악대는 휘문교가를 연주하여 장중한 장면을 보였으며…"[29]

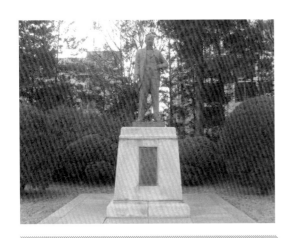

〈도10〉 민영휘 동상
1966년, 민복진, 서울휘문고등학교 교정

민영휘는 일제에 의한 강제 합방이 되자 자작(子爵) 칭호까지 받았다. 1927년 당시 국내에서 활동중인 유일한 근대조각가인 김복진은 이 동상을 만들지 않았다고 하므로[30] 이 동상은 우리나라 작가가 제작한 것이 아닐 것이다. 이 상은 일제에 의한 금속공출에 헌납되었다가 1966년 민복진에 의해 재건되어 현재까지 교정을 지키고 있다.〈도10〉 현재 동상은 연미복을 입은 귀족의 모습을 재현하고 있는 것으로 보아 건립 당시의 도상을 충실히 재현하려 한 것

29. 「휘문고보창립 21년기념」, 『동아일보』, 1927. 5. 4.
30. 김복진, 「수륙일천리」, 『조선중앙』, 1935. 8. 14.
31. 「민영휘 씨 동상 제막 삼일날 휘문학교서」, 『동아일보』, 1927. 5. 4.

으로 보인다.[31]

〈민영휘 동상〉이 선 1927년에 선린상업학교에 '오쿠라(大倉) 남작'의 동상도 건립되었다. 선린상업학교의 전신은 1899년에 개교한 관립상공학교에 있었다. 이 학교는 다시 1904년 9월에는 관립농상공학교로 교명을 변경하였고, 1906년 10월에 농과는 수원농림학교, 공과는 공업전습소, 상과는 선린상업학교로 분리하여, 1907년 4월 개교했다. 1913년 4월 현재 위치인 용산구 청파동 3가 131번지의 교사로 이전하였는데 이때 오쿠라 남작의 후원을 받았다. '선린(善隣)'이란 이토 히로부미(伊藤博文)가 '한일우호선린'의 뜻으로 준 것이라고 하며 학교 이름도 오쿠라상업학교로 하려고 했던 것으로 알려져 있다.[32] 선린상업학교는 1913년부터는 일본인 학생을 별도로 선발하였으며 1921년부터 본과 1부는 일본인 학생, 2부는 한국인 학생에 한정하여 차별정책이 문제되기도 했다.

오쿠라 남작은 1876년 강화도조약 당시 일본 측 수행원이었던 오쿠라 기하치로(大倉喜八郎, 1837-1928)이다. 그는 송병준과 함께 1877년 부산에 부산상관(釜山商館)을 설립, 고리대금업과 무역업을 벌였고 데라우치 마사다케나 이토 히로부미 등과 가까웠으며 이러한 정치적 역량과 경제력을 배경으로 경복궁, 창덕궁, 덕수궁 등의 궁궐 건축과 유물에 대해 조사를 시작, 1876년부터 1917년까지 한국의 문화재를 약탈했다. 그 대표적인 약탈문화재가 경복궁 자선당(資善堂)이었다. 그는 건물을 통째로 뜯어다가 자신의 사립미술관인 오쿠라슈코칸(大倉集古館)의 '조선관'으로 삼았다.〈도11〉 하지만 관동대지진으로 전소되어 석재 기단부만

32. 「해외유출문화재반환에 시효는 없다」 http://m.ohmynews.com/NWS_Web/Mobile/at_pg.aspx?CNTN_CD=A0000104636#cb

<도11> 오쿠라슈코칸 조선관 전경

남겨진 채 방치되어 있던 것을 김정동 교수가 발견하여 국내반환이 이루어졌다.

오쿠라는 일본 재계의 거두로 일본 바둑계에서는 1924년 9월 일본 바둑계의 대동단결을 제창하여 일본기원을 발족시킨 사람으로 기억된다. 그런데 민영휘 또한 조선 후기 일본 문물이 유입되면서 함께 들어온 일본식 바둑이 급격히 확산되던 때 그의 산정별장에 처음 기원을 개설하였다. 민영휘와 오쿠라 남작은 바둑이라는 공통의 관심사가 있었다. 그런데 공교롭게도 동상이 같은 해 설립되었고 이들이 동상제작을 의뢰한 곳 또한 조선미술품제작소였다. 식민지 조선의 친일 자본가가 어떤 방식으로든 조선미술품제작소와 연관을 짓고 있었을 것임 또한 쉽게 짐작할 수 있다.

오쿠라가 수집한 유물이 전시되어 있는 오쿠라슈코칸에는 등신대보다 2배나 큰 좌상의 동상조각이 남아 있다. 물론 선린상업학교에 세운 동상은 이와는 다른 입상의 형태였다. 석조 지대석과 하대, 중대, 상대를 갖춘 석재 대좌에 청동으로 일조한 입상의 동상이었다. 대좌 전면에는 한자로 동상의 주인공 이름을 새긴 동판을 부착하였다. 상은 오쿠라 만년의 모습으로 연미복을 입고 안에는 조끼까지 갖추어 입은 정장의 모습으로 두 다리를 곧게 딛고 섰는데 약간 배가 나왔으며 흑백사진 속에서도 생생한 표정이 느껴진다. <도12>

현재 『선린80년사』에 게재된 사진과 비교하면 일본 동경경

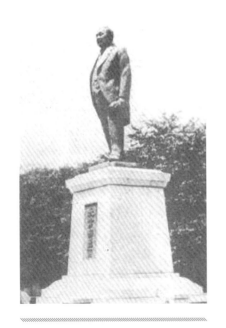

<도12> 오쿠라 기하치로 동상
『선린80년사』 사진 전재

제대학 교내에 있는 흉상과 유사하여 두 조각이 같은 인물사진을 이용하여 제작하였을 가능성이 크다.<도13> 1928년에 사망한 그의 동상이 1927년에 세워진 것은 선린상업학교 개교 20주년을 기념하기 위한 것이었을 뿐 아니라 1837년생인 오쿠라의 90수를 기념하기 위해서였을 것이다. 이 동상을 제작하는 데는 6천 원이 소요되었는데, 그 금액은 선린학교 학생들의 기부로 이루어진 것이었다. 즉 학교의 기념물이자 상징물로서 설립자 동상을 건립한 것이다.

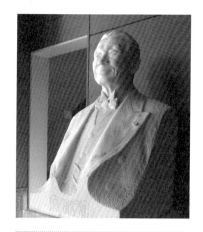

<도13> 오쿠라 기하치로 흉상 동경경제대학 내

민영휘와 오쿠라의 동상이 세워진 곳은 학교였고 게다가 자신들이 경제적으로 후원하여 다시 문을 열게 된 곳이었다. 그들은 경제적으로 유복하였으며 정치적인 인물들이었고 관여한 전력도, 바둑의 대부라는 취향도 비슷했다. 한 사람은 조선인, 다른 한 사람은 일본인이었으나 그 조선인은 친일파였다. 많은 가설과 가능성 속에서 이들 동상이 건립된 이유는 표면적으로는 학교를 세운 육영사업에 대한 보답의 차원이었기에 그들의 동상은 교정에 건립되었다.

앞서 〈민영휘 동상〉을 제작한 곳은 이왕직에 의해 설립된 한성미술품제작소가 전신인 조선미술품제작소였다.<도14> 한성미술품제작소는 1908년에 설립이 추진되어 1909년에 본격적인 영업에 들어갔다. 그러다가 국치를 당하게 되고 대한제국의 황실 업무가 이왕직으로 격하되고 한성의 명칭도 경성으로 변함에 따라 한성미술품제작소 또한 명칭이 변할 수밖에 없었을 것이다. 이에 따라 '이왕직미술품제작소'로 명칭을 바꾸어 한성미술품제작소의 업무를 이어받았다.

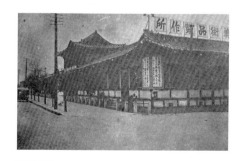

<도14> 조선미술품제작소 전경
『경성과 인천』 (1929) 수록 사진

차지만 이왕식미술품제작소 매각설이 나돌던 1922년에는 기어이 일본인들이 발기하여 민영화하자는 요청에 따라 이왕직은 주식회사 형태로 소유권의 일부만을 유지한 채 주식회사 조선미술품제작소로 명칭을 변경시켰다.[33] 바로 이 조선미술품제작소에서 〈민영휘 동상〉을 제작하였던 것이다. 근대기 공예의 중심이었던 기관에서 과연 조각인 동상을 제작할 수 있던 작가는 누구였으며 작가 개인의 이름이 아닌 '조선미술품제작소'로 생산자를 표기한 것은 무슨 의미일까?

조선미술품제작소는 일본인들이 경영권을 갖게 된 주식회사 형태가 된 뒤로는 트로피 등 돈이 되는 상품생산도 마다하지 않고 있었다. 상징적으로 사장을 '조선인'이 맡고 있었을지라도 사장인 조진태(趙鎭泰)는 이익을 구현하는 데 능한 금융인이었다. 조진태와 민영휘는 대정실업친목회(大正實業親睦會)의 부회장과 고문을 맡을 정도로 친일인사로서 각별한 관계이기도 했다. 사장인 조진태가 업무상 일본을 오갔던 정황으로 보건대 일본에서 조각 전문가가 제작하였을 가능성도 있다. 그런데 이미 1912년에 일본의 동경미술학교 주조과(鑄造科) 교수 사쿠라오카 산시로(櫻岡三四郞) 교수가 조선에 주조에 대한 현지조사를 왔었다.[34] 윤범모는 그가 1개월 이상 체류한 것으로 보아 주물에 대한 자문을 하였던 것이고, 이 시기에 벌써 동상을 만들 수 있는 시설에 진입하였을 것이라는 견해를 내놓았다.

바로 조선미술품제작소에서 동상제작이 가능하였을 가능성이 열러있

33. 조선미술품제작소의 명칭 변화는 다음의 견해를 따랐다. 서지민, 「이왕직미술품제작소 연구: 운영과 제작품의 형식」, 이화여자대학교 미술사학과 석사학위청구논문, 2015.
34. 윤범모, 『김복진 연구』, p.148.

<도15> 건립 당시 언더우드 동상
『연세춘추』, 2008. 11. 29. 에서 전재

<도16> 1948년 10월 16일 2차 언더우드 동상 제막식
『화보 연세100년』에서 전재

는 것은 이러한 기술력에 대한 추측이 가능하기 때문이다. 게다가 1922년에 일본인 자본가 도미타 기사쿠(富田儀作)에게 이왕직미술품제작소가 매도되어 조선미술품제작소로 이름을 바꾸었고 상업적으로 사업을 확장했다는 사실도 주목해야 할 것이다. 일본의 사정을 잘 아는 일본인 사업가는 식민지에서의 새로운 영업 시장으로 동상의 가능성에 주목했을 것이다. 그런 까닭에 이왕직미술품제작소가 조선미술품제작소가 된 뒤에 식민지 조선에서 동상이 등장했을 지도 모른다.

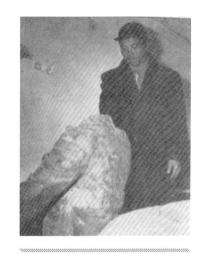

<도17> 6.25전쟁으로 다시 훼손된 언더우드 동상

 주로 공예품을 생산하는 조선미술품제작소에서 누가 동상을 제작하였던 것일까에 대한 의문은 외국인 선교사이자 연희전문학교와 깊은 관계를 가진 에비슨(Avison)과 언더우드(Underwood)의 동상에서 해결의 실마리를 찾을 수 있다. 1928년에 건립된 연희 교정의 〈언더우드 동상〉은 1928년 4월 24일에 제막식을 하였다. <도15> 좌대에 새겨진 동판의 명문에 의하

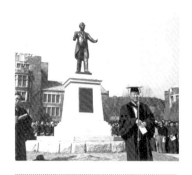

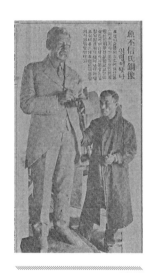

먼 애초의 동상이 1942년에 공출 당하자 1948년에 재건하였다. <도16> 하지만 이 동상도 6.25전쟁 때 커다란 훼손을 입었다.<도17> 그리하여 서울로 환도 후 1955년 4월 22일에 다시 세운 것이다.<도18> 이 동상의 최종제작자는 윤효중이었는데 1948년의 재건과 1955년의 재건을 모두 그가 맡았을 가능성이 있다.

언더우드의 모습은 두 팔을 벌리고 미소짓는 연미복을 입은 모습의 전신상으로 적어도 그가 선교사업을 하러 조선에 왔던 젊은 시절은 아닌, 1916년 사망한 언더우드의 나이든 사진의 모습을 재현하고 있다. 교회의 개척기 선교사인 언더우드는 성직자라는 신분보다는 교육에 대한 공로로 동상이 만들어진 것이다.

1927년 6월에 성금을 모아서 언더우드의 동상을 세우기로 하였고 이때 동상을 주문한 곳은 '시내 태평동 미술제작소'였다.[35] 민영휘나 오쿠라의 동상처럼 〈언더우드 동상〉도 조선미술품제작소였던 것이다. 전국 각지에서 모은 성금은 5천 원이었으니 〈민영휘 동상〉이나 〈오쿠라 동상〉 제작비보다 적기는 하지만 거의 비슷한 액수였다.[36] 그런데 조선미술품제작소에 의뢰하였다는 〈언더우드 동상〉의 제작자는 야마모토 세이코도부키(山本正壽)였다. 신문에 게재된 사진에는 소조 원형과 함께 "조선미술품제작소 기사 야마모토 세이코도부키"가 소개되어 있다.[37] <도19> 동상은 수첩에 펜으로 부언가를 열심히 적는 모습을 표현하고 있어서 에비슨의 학자적인 면모를 부각시키고 있다. 야마모토 세

<도18> 1955년 4월 22일 제3차 언더우드 동상과 개막식 축사를 하는 백낙준 총장 『연세춘추』 2008. 11. 29. 에서 전재

<도19> 에비슨 동상 원형 『매일신보』 1927. 5. 19.

35. 「고 언더우드 씨의 동상건립 준비」, 『동아일보』, 1927. 6. 30.

35. 「고 언더우드 씨의 동상건립 준비」, 『동아일보』, 1927. 6. 30.
36. 「원두우 씨 동상제막식」, 『동아일보』, 1928. 4. 28.
37. 「魚조信氏銅像 원형」, 『매일신보』, 1927. 5. 19.

이코도부키는 금속공예가로 알려져 있는데 현재「동경대학 소장 초상 조각」에서 1948년에 제작한 〈기쿠오 오츠키상(大槻菊男像)〉의 제작자에서 그 이름을 찾을 수 있는 것으로 보아 20세기 초반에 금속 동상 제작자로 활동하였던 것을 알 수 있다. <도20>

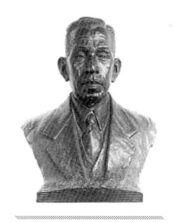

<도20> 동경대학에 소장되어 있는 야마모토 세이코도부키가 제작한 기쿠오 오츠키상

1922년에 손병희(孫秉熙, 1861-1922)가 서거하자 천도교 측에서 3대 교주의 석상(石像)을 만들기로 결정하고 의논을 하였다는 대상도 바로 조선미술품제작소에서 일하는 야마모토 세이코도부키였다.[38] 석상을 묘소 앞에 세울지 다른 장소에 세울지는 결정되지 않은 상태였으나 제작에 대한 논의는 끝나 있다고『매일신보』는 전한다. 물론 분묘 앞에 인물상을 세우는 것은 문무인석의 전통에 비추어 그리 낯선 것은 아니었을 것이다. 인물기념상으로 손병희 사후 석상이 논의된 것은 이러한 전통에 의한 것이었을 가능성이 있다. 게다가 천주교 1대 교주라 할 수 있는 최제우의 묘소 앞에 1911년 5월에 이미 인물 석상을 세웠으므로 3대 교주인 그의 무덤에도 석상을 세우기로 하였을지 모른다. 하지만 현재 손병희 묘소 앞에서는 석상은 물론 설치기록도 찾지 못하였다.

최제우 묘소 앞 석상은 전통적인 문무인석과는 다른 모습이어서 아마도 손병희 묘소에 세우기로 한 석상도 이러한 점을 염두에 두었을 것이다. 최제우 무덤 석인상은 사각의 입체를 벗어나지 않는 구조로 고종황제릉 문무인석이 갖는 기념성비을 그대로 보여준다. 헌데 문인의 오량관 등과는 다른 관(冠)을 쓰고 있으며, 두 손을 공수하지 않은 채 오른손에는 단주를 들고 왼손에는 경전을 들고 있다. 두 팔을 내려 지물을 든 석

38.「石像建立 決定, 이왕직미술가 산본 씨와 의논을 했다고」,『매일신보』, 1922. 5. 21.

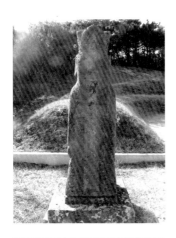

<도21> 최제우 묘 앞 석상
1911년. 경주.

<도21-1> 최제우 묘 앞 석상
단주를 든 오른손

인은 매우 희귀한 경우이다. 대내를 두르고 그곳에서 늘어진 법대에는 근대 서화가 강진희 글씨로 '시천교주제세주묘(侍天敎祖濟世主墓)'라는 글씨를 음각하였고, 뒷면의 대대에도 글씨가 음각되어 있다. <도21, 21-1> 이구열의 연구에 따르면 석상은 서울에서 제작하여 기차로 옮겼다고 하는데[39] 일면 그로테스크하게 보이는 석상의 양감 넘치는 조형성과 인체의 세부묘사는 이름이 알려지지 않은 이 근대 조각가의 능숙함을 짐작케 한다.

〈손병희 석상〉이 야마모토 세이코도에 의해 제작되었는지는 확인할 수 없다. 하지만 조선미술품제작소 야마모토 세이코도의 이름은 다시 〈올리버 알 에비슨 동상〉 제작자로서도 확인된다. 캐나다 출신의 의료 선교사인 올리버 알 에비슨(Oliver R. Avison, 1860-1956)은 세브란스 의학전문학교와 연희전문학교 교장을 역임하였다. 그는 제중원을 운영하는 등 한국 의료계에서 큰 역할을 하였으며 한국 최초의 면허 의사 7명이 1908년 6월에 탄생한 것도 그에 의한 것이었다.[40] 1927년에 〈언더우드 동상〉과 〈에비슨 동상〉이 함께 건립되었다고 기록된 것은 현재의 신촌에 부지를 옮겨 초대교장인 언더우드의 동상을, 남대문에 있는 세브란스의학전문에는 에비슨의 동상을 동시에 조성하였던 때문이다. 이들 동상은 1927년에 제작 의뢰되어 1928년에 건립되었다. <도22>

"남대문 밖 세브란스 연합의학전문학교에서는 지난 20일 오후 2시부터 동

39. 이구열, 『우리 근대미술 뒷이야기』, 돌베개, 2005, p.99.
40. 박형우, 「올리버 알 에비슨(1860-1956)의 생애」, 『연세의사학』제13권 1호, 2010, pp.5-13.

교장 에비슨 박사의 동상 제막식을 동창회장 홍석후 박사의 사회로 성대히 거행하였으며 이어서 별항의 졸업식을 마친 후 오후 4시부터는 병원 신축 낙성식을 거행한 바 이 병원은 미국 세브란스 씨 님매가 15만 5천여 원을 기부하여 병으로 신음하는 조선민족을 위하여 연평수 125평의 벽돌 4층집을 지은 것으로 조선에서 처음 되는 완비한 병실 기타의 설비를 갖추었다고 하며 당일 전기 세 가지 기념식에 천여 명의 내빈 기타 관계자가 모여 자못 성황을 이룬 가운데 오후 5시경에 일일이 다과의 향응이 있은 후 해산하였다더라." [41]

1920년대 제작된 것이 확인된 동상 중에서 조선미술품제작소에서 제작한 것이 4점임을 확인할 수 있었다. 따라서 다른 동상의 경우도 조선미술품제작소에서 제작하였을 가능성이 크다.

부산상업회의소에 설립된 〈오이케 추스케(大池忠助) 동상〉은 부산의 자본을 쥐락펴락했던 일본인 사업가를 동상으로 건립한 것이다. 부산미곡증권신탁회사는 부산의 최대 자본 중 하나였고 최대 주주인 오이케 추스케는 사장이었다.[42] 개항장 부산에서 극장을 짓는 데도 힘을 기울이고 자신이 보유한 땅을 고관공원으로 조성하여 공공에 내놓았던 오이케 추스케는 공원에 자신의 동상을 세웠다. 이러한 사업은 '개항50주년'을 기념한 행사였으며 오이케의 동상이 선 일본식 정원은 관광명소로 이름이 날 정도였다. 높은 대좌에 연미복을 입은 〈오이케 동상〉의 사진은 엽서로 제작되어 판매되기도 하였다.[43] <도23>

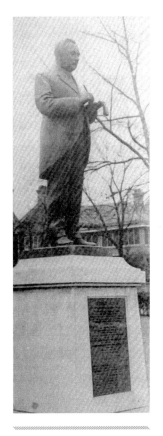

<도22> 에비슨 박사 동상
山本正壽 제작, 1928년, 남대문 세브란스병원

41. 「어박사 동상제막」, 『동아일보』, 1928. 3. 22.

42. 전성현, 「식민자와 조선 - 일제시기 大池忠助의 지역성과 '식민자'로서의 위상」, 『한국민족문화』49호, 2013, pp. 271-316.

43. http://store.shopping.yahoo.co.jp/pocketbooks/h3937.html

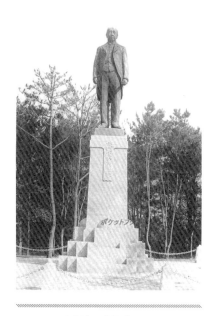

<도23> 오이케 추스케 동상

<도23-1> 제막식에 참석한 오이케 추스케

또 다른 엽서에서는 제막식에 참석한 오이케 부부의 모습이 담겨 있다. 그는 연미복에 정장을 하고 있어서 동상의 모습과 동일한 모습으로 관중에게 보여졌던 것을 알 수 있다.<도23-1> 그의 동상을 제작하기 위하여 위원회를 구성한 것은 1928년 5월이었다.[44] 동상은 일본에서 제작되어 왔으며 6월 17일에 제막하였다.

1920년대 제작하여 사진으로나마 그 모습을 확인할 수 있는 동상들은 모두 입상으로, 여성이며 종교인이었던 오쿠무라 이오코를 제외하고는 연미복이나 코트를 입은 모습이다. 사실 <오쿠무라 이오코 동상>의 원형은 근 10년 전에 제작한 것이므로 새로 제작한 동상들과는 다를 수도 있다. 따라서 당시 군인이나 황제가 아닌 일반인의 경우 모두 얼굴은 세밀하게 묘사하고 의상은 근대적인 신사(紳士)의 모습을 생성한 것을 확인할 수 있다.

이러한 양상은 일본의 동상에서도 마찬가지였다. 인물의 근대성이 부각되는 것은 동상이 착용하고 있는 서양식 옷 때문이겠지만, 이것이 바로 동상을 설립한 목적이기도 했다. 그들의 지도자적인 입지와 앞서가는 인물을 표현하기에 적합한 모습이 바로 근대인의 모습이었으며, 이는 실지로 당시 귀족들이 사람들 앞에 공공의 모습으로 나설 때 보여지는 양복 차림의 형상이기도 했다.

1928년에 발행한 『偉人の俤』에 실리지는 않았지만, 그 뒤로도 많은 동

44. 「大池氏銅像委員招宴」, 『매일신보』, 1928. 5. 2.
 동상 제막일에 대해 알려주신 강영조 교수님께 감사드린다.

상이 제작되었을 것이다. 1929년 10월 16일에는 메가다 다네타로(目賀田種太郎, 1853-1926)의 동상이 제막되었다.[45] 1929년 11월 2일 탑동공원을 방문한 김창제는 자신의 일기에 이렇게 적었다.

"…오후 3시 반경에 매물(買物)로 인하여 시가(市街)에 출(出)하였다가 귀로에 우연히 탑공원(塔公園)에 입(入)하였더니 의외에 대동상이 석탑(石塔)우에 입(立)하였다. 그런데 철망을 위(圍)하여 출입할 수가 없다. 기명(記銘)을 보지 못하게 금하는 동상이 어디 있을까 하고 의아하는 중에 의외에 모우(某友)를 해후하여 그것이 구한국시대 최초 재정고문이던 메가다(目賀田)군의 동상인 것을 지(知)하고 그것을 주창한 조선인의 무지몰각함을 민소(憫笑)치 아니할 수 없었다. 이것이 조선 최초의 공원동상인가? 아 불쌍한 조선인이여…"[46]

〈메가다 동상〉은 1928년 6월에 조선금융조합에서 설립에 대한 논의가 있었고[47] 9천5백 원의 성금으로 1928년 12월에 조성되었다. 동상 조각을 의뢰한 작가는 동경미술학교 조각과 출신의 기노시타 타몬(木下多聞)이었다.[48] 기노시타 타몬은 바로 전 해에 승하한 순종황제의 유릉 석물 공사를 감독한 작가였고 순종황제릉의 공사는 이왕직에서 주관하였다. 그런데 기노시타는 '유릉 석물의 원형을 제작한 사람으로 공사장 부

45. 「盛況裡에 擧行한 目賀田男銅像除幕式 十六日塔洞公園에서」, 『매일신보』, 1929. 10. 17.
46. 「1929년 11월 2일(구 10일) 토 小雨」, 『김창제일기』 제23권, 안동교회 역사보존위원회, 1999, p. 100.
47. 朝鮮経済協会, 『金融と経済』110, 1928년 8월호.
48. 「勇躍, 報國의 彈丸에 金組創設者 目賀田男의 銅像도 應召」, 『매일신보』, 1943. 8. 17.

宮에서 실림을 하면서 감독하고 있다"는 『매일신보』 기사로 보건대 이때 일본에서부터 초빙되어 와 한국에 체류했을 것이다.[49]

"…작년 5월 채석을 시작하여 9월에는 황절조각(荒切彫刻)에 착수했고, 여기에 소요된 석재는 전부 삼천 사백 절(切) 문부관상(文部官像) 1개(個)에만도 이백 절, 무게 사천 관(貫)의 거대한 것으로 운반할 적에는 한 개를 끄는 데에 소 스물 다섯 마리를 사역했는데, 현장감독에는 미술학교 출신의 기노시타 타몬(木下多聞) 씨를 임명하여 만전을 기했고, 상(像) 18기 내에 해태상은 역대 왕릉에는 없는 신수법(新手法)으로 황절조각으로써 했으며 기타는 소고(小叩)의 수법으로 내구력(耐久力) 무비(無比)의 빼어난 것이며, 석물소요경비는 모형을 하는데 사만 원, 신전 기타의 건축물이 삼만 원, 어릉(御陵) 총공비는 약 십 이만 원을 들였다고." [50]

<도24> 「盛況裡에 舉行한 目賀田男銅像除幕式 十六日塔洞公園 에서」
『매일신보, 1929. 10. 17.』

유릉의 석물공사는 이왕직에서 진행하였으므로 유릉 석물은 조선미술품제작소와 연관되어 있다. 기노시타 타몬이 조선미술품제작소 기사였는지는 알 수 없으나, 유릉공사를 기회로 한국에 온 일본인 조각가임은 틀림없으며, 그에게 일본인의 동상 제작이 의뢰되었다. 그리하여 12월에 거의 제작된 동상은 1929년 3월에는 탑동공원(탑골공원)에 동상설치 허가를 요청한 상태였다. 3.1운동의 발상지인 탑골공원에 일본인의 동상을 설치한다는 사실에 대해 여론이 좋을 리 없었다. 하지만 결국 10월 16일

49. 「北漢山麓에 反響하는 哀愁更新의 鐵鎚聲 裕陵에 安置할 石人石獸의 彫刻」, 『매일신보』, 1927. 8. 25.
50. 「유릉어조영공사(裕陵御造營工事)의 설명」, 『조선과 건축』, 1928년 6월호.

에 일본에서부터 온 메가다의 유족인 처와 아들이 참석한 가운데 성대한 제막식이 거행되었다. <도24>

그렇게 억지춘향으로 진행한 동상설립이었지만 한국인들의 반감이 워낙 심하였던지라 그 동상의 주인공이 누구인지 모르게 할 요량으로 『김창제일기』에 기록된 것처럼 동상 주위에 철망을 둘러 두었던 것이다. 결국 동상은 금융조합연합회 앞뜰로 이건되었다.[51] 일제강점기에 이건이라는 사건을 겪은 이 동상도 일제에 의해 금속공출이 진행되던 1943년에 봉고제를 치르고 헌납되었다. <도24-1>

<도24-1> 메가다 동상 헌납봉고제(獻納奉告祭) 『매일신보』 1943. 8. 25.

근대기 동상으로 설립 대상이 되는 인물은 경모되고 또 그 존숭의 뜻으로 여러 사람들이 모금을 통하여 동상건립에 참여하는 것을 볼 수 있다. 이는 마치 조선시대 좋은 일에의 참여인 불사(佛事)를 여러 사람들이 '이름을 거는' 것과도 유사한 행태이다. 많은 자금이 필요한 동상을 세울 때 경제적인 부담을 나누는 의도도 있겠지만, 학교에 세우는 동상에서 다수의 졸업생이나 유지의 참여가 강조되는 것은 그만큼 흠모의 대상임을 인지시키는 사회적인 태도이다. 결국 누가 만들었는가보다는 누구인가라는 것이 동상의 의미였으며, 이는 근대기 동상제작의 배경이 개인의 영웅성에 있음을 방증한다.

51. 朝鮮金融組合聯合會, 『金融組合』22호, 1930년 8월호.

02 동상의 시대

　　1930년대 들어 국내에 건립된 동상의 수는 기하급수적으로 늘어났다. 그것은 학교설립 등 교육, 문화계 인사를 고무하기 위한 사회적 제도로서 동상이 위치했음을 의미하며 동시에 그것을 누리려는 이들의 욕망이 팽배하고 있음을 의미하기도 한다. 또한 선행(善行)에 대한 보상의 방식이 금석문(金石文)에서부터 조형물인 동상으로 이행하는 서구적 미술로의 진입을 보여주는 것이기도 하다. 마치 선정비를 세우듯, 대상의 업적을 기념하는 행위로 동상제작을 계획하는 것을 볼 수 있으며 이는 비석에서 동상으로 기념의 방식이 변환하였음을 의미한다.

　1938년 파리와 런던을 경험한 한 식자는 다음과 같이 동상 설치가 갖는 의미를 이해하고 있다.

　　"…거리의 이름 짓는 것이 우리들과 다른가 생각한다. 양도(兩都)는 대개 거리이름이 사람이름이다. 빠리가 더욱 철저하다. 은공이 있는 명인의 이름을 붙여 거리이름을 지어 부르게 되었으므로 시민에게 자연히 그들의 이름을 기억케 해서 일종의 역사교육이 된다. 확실히 이 풍속은 재이도 있고 뜻도 있는 일인가 한다. 거리이름을 명인의 이름으로 짓는 심리는 명인의 동상이나 석상을 많이 세우는 심리와 꼭 같은 것이다. 인사동이니 예지동이니 효자동이니 하여 인의지도(仁義之道)를 시민에게 길러 주려던 이땅의 선인들의 생각과 근본에 있어 같은 것이나 그 표현법에 있어 피아에 차이가 있는가 생각한다."[52]

52. 「二都餘談(5) 兩都의 市街」, 『동아일보』, 1938. 4. 3.

동상을 통해 이름을 각인시키는 것, 그것은 시민에게 주려는 권력자의 생각인 것이다. 식민지 경영에서 일제의 지시사항을 형태화시키는 데 동상만큼 유용한 매체도 드물었을 것이다. 시각적 장치로서 조선신궁(朝鮮神宮)에 일본의 조각가 아사쿠라 후미오(朝倉文夫)가 설계한 '서사의 기둥'을 제작했던 것처럼[53] 우뚝 선 시설물로서 동상은 권력이 대중에게 지시하는 도구로 인지되었다. 그리하여 선의(善意)의 영웅들과 함께 영웅적인 모습의 허상에 자신을 투사하고자 하는 이들이나 부추기는 달뜬 분위기조차 동상건립을 둘러싼 한 모습이 되었다. 그것이 1930년대 식민지 조선의 동상을 통해 바라본 시대의 모습이다. 부산제2산업학교 교장 후쿠지 토쿠헤이(福士德平) 같은 경우는 제자들이 동상을 건립하기로 결의하였지만 그 돈으로 도서관을 지으라고 하여 그의 동상건립이 무산된 일도 있었지만[54] 대개는 동상을 건립하기로 하면 정치적인 이유가 없는 한 이루어진 것 같다.

육영사업에 대한 보답으로 동상을 세우는 일은 1930년대에는 엄청난 규모로 이루어졌다. 학교를 건립하거나, 건립에 돈을 많이 낸 사람, 교장 등의 동상이 섰으며 유명 정치인은 물론이요 지방 면장까지도 동상이 조성되는 그야 말로 동상의 시대였다. 동상 설립의 계획은 발표되었지만 실지로 건립하지 않은 경우도 있었고, 동상을 설립한다면서 모금을 하는 사기행각도 있는 등 부정적인 일도 많은 가운데 존경하는 스승의 퇴임 후에 제자들이 모금하여 동상을 세우고 일본에서 농사를 짓고 사는 노인

53. 미즈노 나오키, 「황민화 정책의 본질을 생각한다」, 『한일강제병합 100년의 역사와 과제』, 동북아역사재단, 2013, p.170.
54. 후쿠지 토쿠헤이(福士德平) 동상을 1930년 4월에 건립을 결의하였었다.

이 빈 스승을 초빙하여 제막식을 갖는 훈훈한 장면도 있었다.

민족교육의 산실 오산학교를 세운 이승훈(李昇薰, 1864-1930)의 일대를 정리한 기록에서 우리는 그의 생전에 오산학교 졸업생들이 뜻을 모아 교정에 동상을 세웠음을 알 수 있다. 그는 평북 정주 출생으로 평양을 근거지로 활동한 실업가로서 큰돈을 모았다가 파산하기도 하였으나 면학에 뜻을 두던 중 도산 안창호에게 감화 받아 학교를 세웠고 평양에 마산자기회사를 세우기도 했다.[55] 그가 오산학교에 교장으로, 이사장으로 재직한 기간은 1915년부터 1930년의 15년 동안이었고 그의 활동에 대한 감사의 뜻으로 졸업생들이 돈을 모아 동상을 만든 것은 이승훈이 65세 되던 1930년의 일이었다. 그는 동상제막식에서 다음과 같이 답사를 하였다.

"나는 어려서 빈천한 가정에 태어나 글도 변변히 못 읽고 여러 가지 고생을 했는데 오늘 이같이 영광을 받게 되는 것은 내게는 너무나 넘치는 일입니다. 내가 민족이나 사회를 위해서 조금이라도 한 일이 있다고 하면 하나님을 믿는 것을 가장 큰 영광으로 생각합니다. 내가 후진이나 동포를 위하여 한 일이 있다고 하면 그것은 내가 한 일이 아니고 하나님이 내게 그렇게 시킨 것입니다. 만일 사람이 자기 자신의 영혼에 상처를 입었으면 저런 동상은 몇 백 개를 세워도 참된 영생이 못될 것입니다. 여러분은 이러한 물질

55. 그는 1915년 오산학교 교장에 취임하는 한편, 평양신학교에 입학하였다. 3.1운동 당시 민족대표 33인의 한 사람으로 독립선언서에 서명하고, 체포되어 3년형을 선고받고 복역 중 가출옥, 그 해 일본시찰을 하고 돌아와 총독부와 교섭하여 오산학교를 고등보통학교로 승격시키고, 24년 동아일보사 사장에 취임, 물산장려(物産獎勵)운동과 민립대학(民立大學) 설립을 추진하였다. 26년 오산학교 이사장에 취임, 재직 중 사망하였다. 그의 생전에 졸업생들의 발기로 오산학교 교정에 동상이 건립되었고, 사망하자 사회장으로 오산에 안장되었다.

적 영구성을 구하는 것보다 정신적으로 오래 살 바를 찾기를 바랍니다." [56]

생존한 자신의 동상을 세우며 물질적 영구성이 아닌 정신의 영구
성을 추구하라는 말은 어불성설이긴 하지만 동상의 대상 자신이
동상에 대해 비판적 시각을 보이는 예이다.

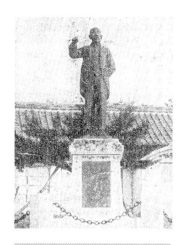

<도25> 남강 이승훈 선생 동상
『동아일보』 1931. 5. 12.

그가 서거한 지 1주기가 되는 행사를 소개한 『동아일보』의 사진
자료를 보면[57] 동상은 역시 입상에 연미복을 입었는데 오른손을
들어서 지도자의 지시적 자세를 보인 점이 1920년대 제작된 다른
동상들과 차이점이라면 차이점이다.<도25> 그런데 그가 활동한 곳
이 평양이었으며 민족지도자라는 점을 감안하면 그의 동상은 조
선인 조각가에 의해 제작되었을 가능성도 있다.

김복진이 동상을 제작할라치면 대외적 간섭, 기한, 예산, 대소,
위치 등의 구속이 많았다고 한 것을 보면, 작가와 주문자 사이에 요구 사
항, 시간적 제약과 예산에 맞추어 만들어야 하는 비용의 문제가 있었음
을 알 수 있다. 게다가 모금운동을 하려면 당국의 허가를 받아야 하므로
설립될 수 있는 동상을 일제가 조정하고 있었다. 또 상이 설치되는 장소
에의 제약이 있었으며 주문품과 같은 위치에 있었고, 주문자들은 이전에
자신이 보던 것이 그 모본이 될 수밖에 없는 구조였다.

〈표2〉는 신문과 기타 기록을 통해 1930, 40년대 초반에 제작한 것이 확
실한 동상을 파악한 것이다.

56. 전설적 한국교회사의 인물 12/이승훈 4. http://minkwa.org/bbs/board.php?bo_
table=columns&wr_id=68
57. 「1주기 맞는 남강 선생 동상」, 『동아일보』, 1931. 5. 12.

<표2> 1930~45년까지 설립된 동상

번호	설립연도	동상이름	작가	설치장소	기타 주요사항
1	1930	이승훈		정주 오산중학교 운동장	1929년 10월에 동상 완성. 1934년 학교가 전소되었지만 동상은 온전히 남음
2	1931	와다 유지(和田雄治) 기념상		인천 기상관측소 구내	1931. 10. 18. 제막
3	1932	기무라 유기치 (木村友吉) 흉상		인천 송판정 2정목 5번지	10월 제막
4	1932	도미타 기사쿠 (富田儀作) 흉상		남대문 경성치과의학전문학교	10월에 설립자 상으로 건립
5	1932	백선행 여사 동상	문석오	평양 백선행기념관	1930년 동상을 흉상으로 제작할 것을 결정. 문석오는 1932년에 일본에서 제작하여 가져옴.
6	1933	홀 윌리암 제임스 반신상		평양 남산현교회당	부인의 먼저 사망한 남편인 홀의 동상을 세움.
7	1933	미야하라 타다마사 (宮原忠正) 흉상		수원 조선총독부 농업시험장 잠사부 사무실 입구 좌측	1933. 9. 21. 제막
8	1933	시부사와 에이치 (澁澤榮一) 자작 동상		장충단 박문사 경내	1933. 11.
9	1933	무카이 사이이치 (向井最一) 흉상		인천공립상업학교	
10	1934	오카모토 코스게 (岡元輔) 동상		제일고보	흉상. 경기고등학교의 전신인 제일고보에 재직했던 일본인 교장. 재직기간 1911. 12. 29.- 1920. 6. 22.

번호	설립연도	동상이름	작가	설치장소	기타 주요사항
11	1934	백선행 동상	문석오	기백상딕힉교	이 밖에도 여러 학교에서 기념비와 동상을 세움.
12	1934	김기중 동상	문석오	서울 중앙고보	금속공출. 같은 동상을 시멘트로 만들어 놓았던 것을 폐기하고 1966년에 동상으로 김영중 제작. 의좌상
13	1935	최송설당 동상	김복진	김천여고	1935년 11월 30일 제막. 동공출한 것을 1950년 윤효중 재건. 입상
14	1935	최상현(崔尙鉉) 동상	김복진	강화도 합일학교	1935. 8. 30. 제막식
15	1935	엄주익 동상		양정의숙	1935. 9. 26. 개막(胸銅像)→공출. 1956 윤효중에 의해 흉상 재건.
16	1935	카시이 겐타로 (香椎源太郎) 동상		부산 카시이공원	
17	1935	데라우치 마사타케 (寺內) 동상	아사쿠라 후미오 (朝倉文夫)	총독부 홀	의자상, 시정기념 초대총독 동상.
18	1935	최익목(崔益穆) 동상		개성 공자묘 뒤	조선신문사 증정 7척 크기 청동 입상. 1935. 12. 제작
19	1936	김울산 동상	문석오	대구 복명고	좌상, 1934년부터 기부금 모집 1936. 4. 13. 제막식.
20	1936	유명래 동상		안악군 명진학교	입상, 1936. 4. 11. 제막.
21	1936	엄준원 동상	조선 미술품 제작소	진명여고	1935년에 수상을 건립키로 하고 1936. 4. 21. 개막 →1943. 해군 무관부에 헌납

번호	설립연도	동상이름	작가	설치장소	기타 주요사항
22	1936	니노미야 손도쿠 (二宮尊德) 동상		진주제2보고 운동장	훈도 김찬성 기증
23	1936	김정태(金禎泰) 동상		전남 고흥읍내 누양공원 취송정 아래	
24	1936	이종만 동상	김복진	영흥군 영평금광사무소	
25	1936	요시노(吉野麟至) 동상		강릉읍 강릉도립병원 입구 서측	강릉도립병원장, 1936년 7월 건립.
26	1936	하야시 곤스케 (林權助) 동상		옛 일본공사관 총독관저 구내(왜성대)	1936년 12월 희수 기념 동상
27	1936	니노미야 손도쿠 동상		울산농실교	1936. 10. 30. 제막식
28	1936	노기(乃木) 대장 동상		신안주 심상소학교	카시와기(柏木若三郞) 기증
29	1937	윌리엄 동상	김복진	공주 영명학교	흉상(胸像) 김복진은《조선미술전람회》에 출품.
30	1937	김태원(金台原) 동상		대구 남명보통학교	
31	1937	손봉상(孫鳳祥) 동상	김복진	개성 인삼신사 구내	
32	1937	방응모 동상	김복진	조선일보사	

번호	설립연도	동상이름	작가	설치장소	기타 주요사항
33	1937	정봉현 동상	김복진	경성화산수산소힉교	1943. 8. 10. 공출
34	1937	김윤복 동상	김복진	인천계림자선회	
35	1937	육탄삼용사상 (肉弾三勇士像) 江下, 作江, 北川	토바리 유키오 (戸張幸男)	연희전문	10분의 1 크기로 14회 조선미술전람회 (1935) 출품. 상해사변 당시 3용사의 상 관을 찾아가 여러 가지를 조사하여 제작.
36	1937	밀러(Miller)동부조	김복진		
37	1938	박병열(朴炳烈) 동상	김복진	충남당진군 함덕면 신리 공립신촌심상소학교	학교건립에 4만원 희사한 인사.
38	1938	한양호(韓亮鎬) 동상	김복진	경성여자상업학교	박광진. 서울여상에서 신교사에 다시 만듦. 1968년 김영중 재제작.
39	1938	러들러 동상	김복진	세브란스의학전문학교	1937년 우리나라 최초의 의과교실을 운영한 러들러의 의과교실 퇴임기념. 흉판.
40	1938	김동한 동상	김복진	연길	동상과 기념비 건립, 욱일훈장 수여자.
41	1938	사이토(齋藤) 자작 동상	아사쿠라 후미오	조선총독부청사	일본과 조선에 각각 1점씩 세우기로 하여 1937년에 모금 시작.
42	1938	이범익(李範益) 동상		춘천 소양정 부근	강원지사. 1932년에 건립 논의 . 1937에 완성. 1938년에 제막식
43	1938	야마다 유타로 (山中友太郎) 동상		춘천 공회당 앞	1938. 10. 제막식

번호	실립연도	동상이름	작가	설치장소	기타 주요사항
44	1938	니노미야 손도쿠 동상		북삼면 송정공립심상소학교	
45	1939	박필병(朴弼秉) 동상	김복진	경기도 안성 농업학교	안성농고 설립 공로자. 1939년에 의뢰하여 제작하였으나 1941년 10월에 준공 낙성식.
46	1939	최재순(崔在純) 동상		함주군(咸州郡) 면사무소	면장. 1939. 7. 건립
47	1939	도고 헤이하치로 (東鄉 平八郞) 동상		신안주 청강소학교	카시와기 기증
48	1939	노기(乃木) 동상		경성부 대도정(大島町) 원정공립심상고등소학교 (元町高等小學校)	국민학교 교사에서 경성의 유력자로 부상한 近藤秋次郞이 건립하여 기증. 1943년 2월 공출.
49	1940	다산(多山) 선생 상	김복진	경성제국대학 박물관 입구	1939년 多山 朴榮喆 사망. 흉상
50	1940	히사코(久子) 부인 동상	토바리 유키오	창덕가정여학교	1943년 공출
51	1940	(楠公) 동상		인천 창영국민학교	1940년 4월 건립, 1943년 공출
52	1940	수호 마사토 (周防正季) 동상		소록도 갱생원	1940. 7.완성, 8. 20.건립. 소록도민들을 착취하여 자신의 동상 건립
53	1940	김선두(金善斗) 여사 동상		평양 평천공립국민학교 운동장	1941. 10. 28. 교사 낙성식에서 1940년 에 완공한 동상 제막식
54	1940	쿠스노기 동상		화천공립심상소학교	

번호	설립연도	동상이름	작가	설치장소	기타 주요사항
55	1940	다이난공 (大楠公, 쿠스노기) 동상		함흥 금정소학교	기마상
56	1940	니노미야 손도쿠 동상		삼척읍 내동소학교	12월 제막
57	1940	니노미야 손도쿠 동상		고성군청 정원	노년의 모습을 한 국내 손도쿠 동상의 효시
58	1941	이와후치 도모지 (岩淵友次) 상	윤효중	서울 적십자병원	1939년 퇴임한 병원장의 환갑기념. 시멘트로 제작
59	1941	백뢰(百瀨) 교장 상	문석오	평양 서문고녀	교장근속20주년 기념상
60	1943	중추원참의 박필병 (松井英治) 동상	윤효중 (伊東孝重)	경기도 안성농업학교	1939년에 김복진이 제작한 동상이 공출. 1943. 7. 24. 시멘트로 대용상 제작

　1935년 〈최송설당 동상〉을 시작으로 동상조각을 제작한 김복진은 동상을 만들기 위하여 김천을 방문한 일을 적은 「수류일천리」에서 다음과 같이 독백하고 있다.

　"9년 전 모씨의 동상을 만들지 않겠는가 하는 말을 듣고 나는 이를 사절하였었다. 대체로 동상이라는 것은 작자로서의 함축이 깊지 않고서는 손대기 어려운 것이니 10여 척 높은 곳에 세워놓는 것을 예상치 않고 화실에서 습작 비슷한 것이나 제작하던 솜씨로는 기괴한 현대 모양을 가상(街上)에

진열하는 이외에 별 도리가 없는 것위으로 나는 이것이 무시있던 것이다. 그 후 조선의 천지에 유명무명씨의 동상이 근래로 부쩍 늘었지만 예술적 가치를 가진 것이 몇 개나 있을는지 알기 어려운 것이다. … 우선 서울 안에 있는 10여 개의 동상을 본다고 하더라도 사람에 가까운 이 몇이나 있을까. 균제가 있고 양감을 가진 예술적 작품다운 것이 몇이나 될 것인가. 용모가 근사하여야 하겠지만 생명을 갖지 않아서 아니 될 것이다. 구리 속에 생명을 부여하는 것은 오직 조각하는 사람의 영분일 것이니 이 생명의 창조를 하지 못하면 조각가로서의 지위를 잃어버릴 것이다. 그런데도 불구하고 망발에 가까운 제작비를 요구한다. 만일에 불란서 사람이 이 동상의 무리를 본다면 품속에서 향수병을 꺼내지나 않을까 한다.”

김복진이 공산당사건으로 체포당한 것이 1928년 여름이었고, 정식으로 복역을 마친 때가 1935년 2월이었으며 〈최송설당 동상〉 조성을 의뢰받고 김천을 방문한 것이 그 해 8월이니 1928년 후반부터 1934년 사이에 조성된 동상은 작가가 조선인일지라도 김복진이 아님은 당연하다. 김복진은 이 글에서 첫째, 서울 안에 10여 개의 동상이 있다고 하였으며 둘째, 조각가들이 고액의 제작비를 요구하고 있으며 셋째, 동상은 이상화된 형태의 인간 모습이라고 파악하고 있다. 또한 그는 프랑스 동상에 대해서도 알고 있었으며, 그러한 서구조각을 기준으로 볼 때 당시 조성된 많은 동상들은 비판의 대상이 될 수밖에 없었다.

〈백선행 여사 동상〉(1932, 1934) 그리고 〈홀 윌리엄 제임스 선교사 동상〉, 일본인 〈오카모토 코스게(岡元 輔) 동상〉(1934), 〈김기중 동상〉(1934)은 모두 문화사업이라 일컫은 병원이나 학교와 연관되어 있다.

〈표3〉은 동상을 세우기로 했다는 사실을 확인할 수는 있으나 건립여부

는 알 수 없거나 언제 조성되었는지는 알 수 없지만 1942년과 1943년의
금속공출 때 확인한 동상들이다.

<표3> 제작연도가 불확실한 동상

번호	설립연도	동상이름	작가	설치장소	기타 주요사항
1	1937	김종익 동상		순천고보	데드마스크 김복진 제작. 동상건립 계획이 발표되었으므로 건립되었다면 김복진 제작 가능성이 큼
2	1938	윤건중 동상		전북 완주 삼례	검소한 생활 기념(계획)
3	1938	송증상(宋曾山) 동상		청진	순직한 순사부장 (계획)
4	1938	송병우 동상		전북 익산	아동교육에 헌금(계획)
5	1938	김정혜 여사 동상		개성	ㅈ교육사업가(계획)
6	1939	이호신 동상		충북 진천	소학교건립 헌금기부(계획)
7	1939	난공(楠公) 동상		강릉고등소학교	동상과 기념비 (계획)
8	1939	쿠스노기 (楠公) 동상		충주 용원소학교	宮本무苗 유지 기념품을 학교에서 楠公 동상으로 선택(계획)
9	미상	도쿠지로(德次郎) 흉상		강릉읍	강릉금릉조합이사. 부인이 소장하다가 1943년 헌납
10	미상	오야마(大山益模) 동상		개성 별장 정원	7척8촌 500㎏. 1943년 해군 무관부에 본인이 헌납
11	미상	스크랜튼 동상		이화여전	1942년 공출, 흉상

번호	실립연도	동상이름	삭가	설치장소	기타 주요사항
12	미상	프라이 동상		이화여전	1942년 공출, 흉상
13	1941년 경	주태경 동상		이화여전	1942년 공출, 흉상
14	1925년 이전	송병준 동상		경기도 용인군 내사리 추계리	손자가 보관한 동상 2기, 1943년 헌납. 송병준 생전에 자손을 위해 만들어둔 것.
15	미상	이용구(李容九) 동상		경성 집 안뜰	아들 오히가시 쿠니오(大東國男)에게 매일 배례받던 동상. 1943. 8. 10. 공출
16	미상	안강(安岡) 동상		연길 양대수리조합	1943. 2. 공출
17	미상	무쓰 무네미쓰 (陸奧) 동상		부내 외무성 앞	1943. 6. 11. 공출
18	미상	도고(東郷) 동상		창덕유치원	1943. 4. 8. 공출
19	1906년경	조지존스(조원시) 동상		감리교 신학대학	1943. 3. 23. 공출

　　1932년 10월에 남대문 경성치과의학전문학교에 〈도미타 기사쿠(富田儀作) 흉상〉이 건립되었다. 1943년 8월의 동상 헌납을 알린 『매일신보』는 학교 설립자로서 건립된 것이라고 밝히고 있다.[58] 도미타 기사쿠는 조선에서 성공한 일본인 자본가로서 콜렉터로도 알려진 인물이다.[59] 아

58. 「勇躍, 報國의 彈丸에 金組創設者目賀田男의 銅像도 應召」, 『매일신보』, 1943. 8. 17.
59. 이가연, 「진남포의 '식민자' 도미타 기사쿠[富田儀作]의 자본축적과 조선인식」, 『지역과 역사』 제38호, 2016, pp. 391-428.

마도 그의 흉상이 경성치과의학전문에 설치되어 있었던 듯하다. 동상을 제작한 작가에 대해서는 알려져 있지 않지만 일본인 작가였을 가능성이 있다. 1920년대 동상의 건립 기록들 속에서 1930년에 제작된 '흉상'의 기록 등장은 이 시기 입상이나 흉상 등이 모두 청동으로 제작되었다는 사실이다. 1932년에 제작한 〈백선행 동상〉도 흉상이었던 것을 보면 입상이나 흉상 모두 동상이라 일컬으며 외부공간이나 내부 등 장소를 가리지 않고 세웠던 것을 알 수 있다.

　1932년에 제작한 〈백선행 여사 동상〉은 김복진의 제자인 문석오(文錫五, 1904-1973)가 제작한 것이다. 이 동상은 일본에서 제작하여 조선으로 옮겨왔다는데 아마도 그가 동경미술학교를 졸업하던 해이므로 동경에 머물며 제작한 탓일 것이다. 문석오에게 동상 제작의 기회가 닿았던 것은 동향(同鄉)이라는 연고 탓으로 보인다.

"사회사업공로자 백선행 여사 찬하회에서 동 여사의 기념관뜰에 세우는 동 여사의 기념 동제 초상은 불원간 제작에 착수케 되었다. 그 제작은 평양이 산출한 유일의 조각가로서 금추 동경제전(東京帝展)에서 조각, 응시(凝視)가 입선되어 조선인의 초기록을 지은 문석오(文錫五) 씨에게 맡기게 되었다 한다. 제작은 동경에 가서 하게 될 터인데 오는 1월부터 제작에 착수하야 3월 중순까지에 완성하고 오는 4월에는 건립하게 되리라 한다." [60]

　문석오는 평안남도 태생으로 평양에서 교육받고 평양교원양성소를 졸업하고 상수보통학교 교원으로 1년 있다가 동경미술학교에 유학을 가

60. 「백선행 여사 초상제작에 착수」, 『동아일보』, 1932. 3. 22.

<도26> 백선행 여사 사진
『동아일보』 1927. 3. 16.

<도26-1> 유일의 여류사업가
백선행 여사의 동상제막
『동아일보』 1934. 11. 20.

1932년에 졸업하여 귀국, 평양과 해주에서 조각 활농을 하였다.[61] 그는 이미 1929년에 《조선미술전람회》를 통해 알려져 있었고 1931년에는 《제국미술전람회》에 입선하여 『동아일보』에 사진이 실리는 등 조각가로서의 입지를 굳히고 있었다. 따라서 평양에서 선행을 베풀던 〈백선행 여사 동상〉 제작이 그 지역 출신인 문석오에게 돌아갔음은 당연한 일이다. 게다가 최초의 근대조각가 김복진이 투옥된 상태였다. 민족적 색채가 강한 백선행기념관을 조성한 이들이 백선행 여사의 동상제작을 일본인에게 의뢰할 수는 없었을 것이다. 그들에게 평양 출신 문석오만큼 최상의 선택도 없었고 그리하여 현재 확인할 수 있는 자료로서는 한국인 손으로 만든 최초의 동상조각이 탄생한 것이다. [62]

동상은 반신상으로 신문에 게재된 백선행 여사의 사진과 같은 모습이다. <도26, 26-1> 『조선력대미술가편람』에서는 이 시기 문석오의 작품으로 〈홍명희 초상〉, 〈백선행 반신상〉을 들고 있으므로 일본에서 제작하여 온 그 동상이 바로 신문에 게재된 사진의 반신상과 동일한 것일 게다. 백선행 여사 평소의 모습처럼 머리에는 수건을 두르고 털을 안에 댄 조끼를 입었으며 주름진 얼굴에 합죽한 턱까지 사실적으로 묘사하였다. 이 동상은 1932년 3월에 문석오에 의뢰되어 동경에서 국내에 들어왔으나 대좌가 미처 완공되지 못하여 기다리고 있었다. [63] 신문기사에서는 6월에 개막식을 가질 수 있을 것으로 기대하고 있는데 그 사이 완공되지 못했던 것 같다.[64] 그리하여 애석하게도 여사 사후인 1934년 11월

61. 리재현, 『조선력대미술가편람』, 평양:문학예술종합출판사, 1999, pp.802-803.
62. 「유일의 여류사업가 백선행 여사의 동상제막」, 『동아일보』, 1934. 11. 20.
63. 「백여사 동상 도착」, 『동아일보』, 1932. 3. 22.

19일에야 거금을 희사하여 조성한 문화공간인 백선행기념관 앞
뜰에서 제막식을 거행할 수 있었다.

　1933년 86세로 세상을 떠난 백선행을 애도하며 평양시민은 한
국 최초의 여성 사회장으로 9일장을 지냈다. 그는 1927년에 미
국인 선교사 모펫(Moffet, S. A.)이 설립한 창덕소학교에도 부동
산을 내놓아 교육재단을 만들도록 주선하여 기백창덕보통학교
로 발전시켰으므로, 백선행 여사 사후 그곳에도 1934년에 동상
이 건립되었다. 이 동상의 제작자를 최열은 문석오일 것으로 추
측하고 있는데[65] 여러 가지 정황으로 보아 타당성이 높은 견해
로 보인다. 하지만 김두일도 동경미술학교를 졸업하고 활동중일
때였으므로 문석오 이외 다른 사람일 가능성을 완전히 배제할
수는 없다.

<도27> 윌리엄 제임스 홀

　윌리엄 제임스 홀(William James Hall, 1860-1894)은 의료선교사로서
부인과 함께 선교와 의료구호에 전념하다가 전염병으로 조선에서 사망
하였다.<도27> 1860년생인 그는 1889년에 이미 조선 땅에서 선교사업을
하던 셔우드와 결혼하였으나 1894년에 아들과 부인 그리고 아직 태어나
지 않은 딸을 남긴 채 이국인 땅인 조선에서 유명을 달리하였다. 덥수룩
한 수염의 홀은 기홀병원과 광성학교를 세운 사람으로 기억되지만, 어떤
방식으로든 동상은 여전히 한국에 남아 선교활동과 의료봉사를 하던 부
인 셔우드에 의해 세워졌을 것이다. 이때 동상은 반신상으로 제작되었는
데 평양이라는 지역성이나 선교라는 활동의 성격으로 보아 한국인 작가

64. 「고 백선행 여사의 동상 제막식 준비」, 『동아일보』, 1934. 11. 8.
65. 최열, 『한국 근대미술의 역사』, 열화당, 2006, p.326.

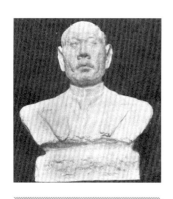

<도28> 이와사키 선생상
임순무, 1931년《조선미술전람회》도록

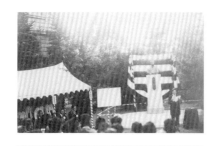

<도29> 미야하라 타다마사의 동상 제막식

에게 의뢰되었을 가능성이 크다.[66] 1931년 『조선미술전람회도록』에는 '박순무'라 표기된 '임순무(林淳戌)'가 평양지역에서 〈이와사키(岩崎) 선생상〉을 만들어 출품하였다. <도28> 당시 명망있는 일본인의 흉상을 단순히 습작이라는 차원에서 제작하여 《조선미술전람회》에 출품하지는 않았을 것이다. 그런고로 경제적 활동이 활발했던 평양을 중심으로 나타난 몇몇 조각가들은 동상 제작에 몸을 담고 있었을 것으로 추정해도 좋을 것이다.

한편 조선총독부 농림학교 교장을 역임하였고 잠업시험소 소장이었던 〈미야하라 타다마사(宮原忠正) 동상〉이 1933년에 건립되었다.<도29> 이 동상은 규모가 작은 흉상으로서 설립 장소도 잠업시험소로 추정된다. 흉상이지만 그 제막식에서 역시 연미복을 입은 인물을 발견할 수 있어서 흉상도 '본인의 모습 그대로'를 지향하였던 것을 알 수 있다. 그는 조선총독부의 관리로서 권업모범장이 설치된 1907년에 '잠업주임, 토지이용 및 개량주임 농학사 미야하라(宮原忠正)'로 이름을 올리고 있다.[67]

1934년에 제막한 제일고보의 〈오카모토 코스게(岡元 輔) 동상〉은 교육자를 기념하는 동상이다. 그는 관립한성고등학교였던 관립고등학교가 일제에 의해 합방되어 주권을 잃게 되자 경성고등보통학교로 교명을 변경하고 8인의 일본인 교장을 맞을 때 최초로 교

66. 최열, 앞책, p. 308.
67. 김영진, 김상겸, 「한국 농사시험연구의 역사적 고찰」, 『농업사연구』제9권 1호, 한국농업사학회, 2010, p. 21.

<도30> 「教育界恩人岡元輔翁 紀念銅像除幕盛大 그의 위적을 웅변하는 이 성전, 榮光에 빛나는 老軀」, 『매일신보』, 1934. 11. 6.

<도31> 원파 김기중 동상 제막식 『동아일보』, 1934. 10. 28.

장이 된 일본인이었다.[68] 경성고등보통학교 시절을 이끈 그는 1910년 9월 30일로 임기가 끝난 홍석현 교장에 이어 7대 교장으로서 1911년 12월 29일부터 1920년 6월 22일까지 재직하였다. 제일고보 운동장에서 거행한 동상제막식은 졸업생들의 주관에 의한 것이었으며 동상은 흉상이었다.[69] <도30>

또한 같은 해 중앙고등학교에서는 원파 김기중(金祺中, 1859-1933)의 동상이 제막되었다. <도31> 현재 중앙고보에는 2구의 동상이 있는데 정면에는 〈김성수 동상〉이 그 뒤쪽으로 〈김기중 동상〉이 있다. 김기중은 김성수가 양자로 입양된 백부로 1915년 경영난에 빠진 중앙학교를 인수하여 김성수의 생부인 김경중과 함께 설립자가 되었다. 〈김기중 동상〉은 1933년에 그가 세상을 떠나자 유지들이 힘을 모아 교정에 동상을 세운

68. 「教育界恩人岡元輔翁 紀念銅像除幕盛大 그의 위적을 웅변하는 이 성전 榮光에 빛나는 老軀」, 『매일신보』, 1934. 11. 6.

69. 「一高元校長 岡先生 銅像建立 竣工 十一월 四일 동 교정에서 盛大히 除幕式 擧行」, 『매일신보』, 1934. 10. 30.

<도32> 김기중 동상
김영중, 1966년, 중앙고등학교

것인데 이 동상은 1966년끼지 그대로 보존되어 있었나. 그렇다면 이 동상은 일제의 금속공출을 피했던 것일까? 물론 그럴 수는 없었다. 일본에서도 1940년대에 존재하던 944기의 일본 동상 중 일반인의 존숭을 받거나 황궁 소유의 동상 61기만을 남기고 탄환과 군함을 만들기 위하여 공출되었던 사실을 본다면[70] 식민지 조선에서의 예외는 기대할 수 없다.

우리는 〈김기중 동상〉을 통해 일제강점기 조각의 한 단면인 동상의 제작자, 유형 그리고 조각의 재료에 접근할 수 있다. 현재 중앙고등학교에 있는 〈김기중 동상〉은 1966년에 김영중에 의해 제작된 것이다.<도32> 김성수 동상이 새로 만들어질 때 함께 만든 상인데 김영중은 '원파동상'이 있던 자리를 지키는 '원파상'에 근거하여 자신의 양식으로 다시 상을 만들었다. 그가 참조한 것은 일제에 의한 동공출에 임해 시멘트로 원형을 복사하여 세운 상이었다.[71] 1942년에서 1943년 사이에 있던 금속공출은 전국의 유기와 동상을 거두어들였고 여기서 살아남은 동상은 아직까지는 확인된 바 없다. 그 와중에 〈김기중 동상〉이 시멘트로 만들어져서라도 보존된 것은 김기중이라는 인물을 존경하는 다른 방식을 보여준다. 사진 속 시멘트제 상에는 '文一平'이라는 글씨가 쓰여 있었다. 사학자이자 문인이었던 문일평이 평소 원파 김기중과 절친하게 지내던 중 그가 사망하자 행장기를 적었음을[72] 기록하였을 가능성도 있다.

70. 中村傳三郎, 앞책, p.116.
71. 생전의 김영중 작가와 대화중 확인하였고 김영중 보관 사진자료에서도 볼 수 있었다.
72. 문일평이 행장기를 적었을 것이라는 내용은 윤범모 교수의 조언을 받았다. 감사드린다.

1933년에 제작하고 1934년에 설립한 〈김기중 동상〉은 7천 원의 성금을
모아 조성된 것으로 문석오가 제작한 것이었다.[73] 동상 제막식을 알리
는 신문기사에 따르면 동경미술학교를 졸업한 '신진조각가' 문석오에게
의뢰하였고 제작기간은 1933년 2월부터 7월까지 5개월이었다. 그리고
동상을 얹게 되는 석대(石臺)는 일본인 후지타(藤田)가 맡아서 5월부터
8월까지 3개월 동안 제작하였다. 또 동상을 둘러싼 원책도 후지타가 동
상 제막을 앞두고 완공하였다. 그런데 전체 7천 원 중 동상 주조에 사용
된 액수는 2천5백 원이었고, 석대와 원책에 사용된 액수가 2천 287원이
었다. 동상보다 건축적인 환경조성에 더 많은 돈이 소비된 것이었다. 게
다가 잡비가 2천2백 원이나 드는 것도 오늘날의 입장에서 보면 놀랍기도
하다. 석물공사를 한 후지타라는 인물은 1926년에 〈나카무라 타로자에
몬동상〉을 만들었다고 기재된 '후지타 타다오(藤田忠雄)'일 가능성도 있
다.[74]

일본에서 전량 수입하여 쓰던 시멘트가 조선에서도 생산되기 시작한
것은 평양의 백선행 여사가 소유했던 불모의 땅 만달산을 오노다 시멘트
회사가 사들여 시멘트를 생산하기 시작했을 때부터였다. 오노다 시멘트
의 생산량은 엄청나서 광복이 지나고 휴전 이후에도 계속 북한의 주요
동력원이 되고 있음은, 1930년대에 국내에서 시멘트의 보급이 원활할 수
있었음을 의미한다. 그 풍부하게 생산된 건축 재료로 동상을 복사한 일
은 1939년 속리산 법주사의 미륵불상을 김복진이 시멘트라는 재료를 선
택했던 것이 결코 개인적인 취향에서 선택한 것이 아니었던 것을 알려준

73. 「고 김기중 씨 금일 동상 제막식」, 『동아일보』, 1934. 10. 27.
74. 〈표1〉 참조.

<도33> 동상제막식과 최송설당, 송진우, 여운형 『동아일보』 1935. 12. 3.

<도34> 최송설당 동상
김복진, 1935년, 김천고등학교

모든 물시기 무속해진 전시(戰時)였지만 농상의 모습마저 사라지는 것을 아까워한, 혹은 〈김기중 동상〉이 사라지는 것을 애석해한 결과, 동상이 시멘트로 재료를 바꾸어 그 모습을 전하게 된 것이다.

1934년에 동경미술학교를 졸업하고 돌아온 문석오가 2월부터 제작하기 시작하여 7월에 완성한 동상인 〈김기중 동상〉은 섬세하고도 위엄있는 얼굴의 노인이 정자관을 쓰고 죽절장(竹節杖)을 짚고 의자에 앉은 등신대의 좌상이다. 기다란 수염의 장식화, 섬세하고 약간은 예민해 보이는 심각한 얼굴의 이 노인은 지혜를 갖춘 지도자 모세를 연상시키기도 한다. 하지만 김영중이 제작한 동상은 그 모본이 있음에도 사뭇 다른 양식을 구사하는데 조금은 둔탁하며 무게감을 중시하며 표정에서 날카로운 지성보다는 자애로움을 강조하는 듯하다. 또한 옷자락의 날카로움이나 부분적인 선명성을 강조한다기보다는 전체적인 조화 속에서 형태를 유지하고 있다. 김영중이 윤효중 문하에서 다수의 동상을 제작했던 경험을 비추어본다면 이러한 변화는 너무도 당연한 것으로 보인다.

동상의 과거와 현재, 즉 만들어지고 존숭되었다가 공출로 없어지고 다시 그 자리에 조성된 여러 동상 중에서 극적으로 모습을 비교할 수 있는 자료로 〈최송설당 여사 동상〉을 들 수 있다. 최송설당(崔松雪堂, 1855-1939)은 김천 출신으로 영친왕의 보모가 되었다가 귀비(貴妃)에 봉하여지고 고종으로부터 송설당이라는 호를 하사받았다.[75] 금릉학원(金陵學園)에 기부를 하였고 1931년 2월 5일 전

75. 『한국민족문화대백과』 최송설당.

재산 30만2천 100원을 회사하여 재단법인 송설학원(松雪學園)을 설립하였다.<도33> 최송설당의 81세를 맞아 동상을 건립하기로 하고 위원회는 6천5백 원을 목표로 성금을 모았다. 1935년 11월 30일에 김천고보 개교식, 교사(校舍) 낙성식과 동상제막식이 함께 이루어졌다. 김복진은 동상 제작과정을 「수류일천리」를 통해 기록한 바가 있어 대상인물의 사진을 보면서 동상을 조성한 것을 알 수 있다.

김복진의 동상은<도34> 노인이 한복을 입은 여인입상으로 사진자료를 통해서는 볼륨이 강조된 치마와 기다란 저고리는 풍채가 좋은 호걸형의 노파상임에도 김복진이 추구하던 일종의 경향, 〈백화〉<도35>에서 확인되는 고전적 엄숙주의를 볼 수 있다. 하지만 이 동상 역시 공출을 당하였고 15년 동안 빈 대좌인 상태로 있다가 윤효중에 의해 다시 조성되었다. 이때의 상은 자세와 옷은 같은 형식이지만 세부에서 다른 조형언어를 지니고 있음을 본다. 다소 예리하며 우아한 옷주름의 김복진이 만든 상과는 달리 제자인 윤효중은 괴체화를 강조하는 동시에 면적인 처리를 하는 의상을 보여주고 있는 것이다. 또한 얼굴도 김복진이 제작한 사진 속의 인물보다 훨씬 역동적인 양감을 추구하고 있음을 볼 수 있다.<도36, 36-1>

〈최송설당 동상〉이 건립되기 전인 1935년 9월 26일 '양정의숙 창립 30주년 기념식과 고 엄주익 교장 선생 흉상 제막식'이 오후 2시부터

<도35> 백화
김복진, 1938년 《조선미술전람회》도록

<도36> 최송설당 동상
윤효중, 1950년, 김천고등학교

<도36-1> 최송설당 동상 얼굴 부분 윤효중 제작

싱내하게 기행되었다. 이 행사의 회상은 박영철(朴榮喆, 1879-1939)이었으며 "엄숙하게 '고 엄주익 선생 약력'을 읽어 가자, 참석자들은 운동장 좌측에 세워진 고인의 흉상을 향해 묵념을 했다. 흉상을 덮은 흰 천을 벗기어 내자 자비로운 얼굴을 한 드높은 선비의 미려한 면모가 파란 하늘을 배경으로 나타났다."[76] 1920년대에 건립한 학교 설립자 동상 대개가 입상이었는데 1930년대 들어서는 〈백선행 여사 동상〉처럼 〈엄주익 동상〉도 흉상으로 제작하고 있는 것이다. 혁혁한 교육업적을 영원히 사모하고 찬양하기 위해 '당시 시가로 일천구백 81원 70전이라는 거액의 성금'을 모아 엄주익의 흉동상(胸銅像)을 본관 앞에다 건립하고 그 제막식을 가졌다고 하였다. 적어도 5천원 이상 소요되는 입상에 비해서는 3분의 1 정도로 적은 비용이 소요되었음을 알 수 있다.

이 동상 또한 1943년 금속공출 때 사라져[77] 1955년에 다시금 조성이 의뢰되었고 1956년에 건립되었는데 이때 작가는 윤효중이었다. 그런데 처음 흉상을 제작한 작가는 파악이 되지 않는다. 하지만 이미 성금이 1934년에 모이기 시작했고 상의 제막은 1935년 9월, 김복진의 출감은 2월이었기에 김복진이 제작하였을 가능성이 있다. 일제강점기에 공출당한 동상을 윤효중이 1956년에 재건한 것을 보면 〈최송설당 동상〉처럼 스승인 김복진의 동상을 다시 세운 경우로 볼 수 있기 때문이다. 흉상은 입상보다 시간이 덜 소요되는 점은 감안한다면 김복진이 제작했을 가능성을 배제할 수 없는 것이다.

1935년 6월 11일에 개최되었던 조선상업은행의 임시주주총회는 부산

76. 양정학교 연혁, www.yangchung.co.kr
77. 「養正中學創立者 嚴柱益氏銅象獻納」, 『매일신보』, 1943. 9. 17.

상업은행과의 합병을 결의하였다. 부산상업은행은 1913년 일찍부터 부산지방에 뿌리박아 왔던 카시이 겐타로(香椎源太郎) 등 일본인 실업가들에 의하여 설립되었던 은행이었다.[78] 개항 이후 부산의 토지수탈로 거부가 된 대표적인 세 사람은 하사마(迫間房太郎), 오이케(大池忠助) 그리고 스스로 수산왕(水産王)이라 자처한 카시이 겐타로였다. <도37> 1935년에 이 일본인 실업가의 동상은 고고학에 관심이 많은 그가 박물관을 세우려고 하였던 부산항이 내려다보이는 옛 영국영사관 터인 카시이공원에 건립되었다. 성대한 제막식을 가진 동상은 일본의 유명 동상 작가인 모토야마 하쿠운(本山白雲)이었다. 일본에서 제작하여 운송해온 동상은 건립 자금이 부족할 리 없었을 뿐만 아니라, 여러 사람이 드나드는 공원에 세운 동상이었고 게다가 막연히 식민지에 돈을 벌러온 하층민이 아닌 신분이었으므로 그의 동상은 1928년에 부근에 세운 〈오이케 추스케 동상〉처럼 입상이었다.

<도37> 카시이 겐타로(香椎源太郎)

　1934년부터 동상 건립 기금 5천 원을 목표로 기부금을 모집하던 김울산(金蔚山, 1858-1944)의 동상이 대구 복명고에 설립된 것은 1936년이다. <도38> 김울산은 술장사로 모은 돈을 교육과 빈민구제 등에 사용한 육영사업가였다. 1910년 명신여학교 창립에 돈을 내었고 1925년에 운영난에 빠진 명신여학교를 인수하여 이듬해 복명학교라 개칭하고 자신의 이름도 복명으로 바꿀 정도로 그는 교육사업

<도38> 김울산 동상 제막식
대구시교육청 자료, 『헤럴드경제미주판』, 2014. 3. 19.

78. 카시이 겐타로의 부산에서의 활동에 대해서는 배석만, 「일제시기 부산의 대자본가 香椎源太郎의 자본축적 활동 : 日本硬質陶器의 인수와 경영을 중심으로」, 『지역과 역사』제25호, 2009, pp.99-128.

<도39> 김울산 여사 조각과 조각가
대구시교육청 자료, 『헤럴드경제미주판』
2014. 3. 19.

<도40> 우류 이와코 동상
1910년, 일본 『京浜所在銅像写真』 제1호.

에 헌신적이었다. 그는 또한 어려운 이웃을 돕는 데도 힘써 1936
년에 있었던 재해에서 많은 이재민을 구휼하였다.

　1936년에 그의 동상이 선 것은 복명학교 설립 10주년기념이었
을 것이다. 대구시 교육청에는[79] '김울산 여사 조각과 조각가'라
는 제목의 사진이 남아 있어서 동상으로 주조되기 전의 세밀한
조각의 모습을 확인할 수 있다. <도39> 〈김울산 동상〉은 문석오가
원형을 제작하였고 일본에서 주조해온 것이었다.[80]

　이 동상은 한복을 입고 앉아 있는 모습이어서 동상으로서는 새
로운 시도를 하였던 것으로 보인다. 대좌 위에 설치한 상들이 입
상이거나 흉상인 경우와 달리 전신을 조각하였지만 앉아 있는 좌상
인 것은 노년의 모습을 재현한 점에서 더욱 사실에 접근한 것으로
보인다. 물론 1930년대에 워낙 많은 동상이 제작되었으므로 1920
년대와는 다르게 다양한 자세의 동상이 제작되었을 가능성도 있다.
하지만 높은 곳에서 위엄을 보이는 동상이 이렇게 앉아 있는 것은
아마도 여성상 그것도 노인상이었기에 가능하였을 것이다. 그런데
높은 대좌 위에 앉아 있는 이 여성상은 1910년에 조성된 일본의 〈우
류 이와코(瓜生岩子) 동상〉과 매우 닮아 있다. <도40> 두 손을 앞에
서 맞잡고 정면을 향하여 앉은 자세라는 점에서 더욱 그렇다. 이는
아마도 민중의 구휼과 교육에 힘쓴 여성 노인이라는 공통점을 찾아
적용한 때문일 것이다.

79. 「대구시교육청, 대구 교육·기부·봉사의 어머니 김울산 여사 기념사업 추진」, 『헤럴드 경
제』 미주판, 2014. 3. 19.
80. 「大邱復明學校 設立者 金女史 銅像建設 七순 로녀사로 사회에 큰 공로 三月에 除幕式擧
行」, 『매일신보』, 1936. 2. 3.

〈김울산 동상〉 제막 2일 전에 안악 명진학교에서 학교를 설립한 유명래(柳明徠)의 동상 제막식이 있었다.<도41> 유명래는 안악 지역의 지주로 사재를 털어 사립 명진학교를 건립하였는데 그 15주년이 되는 해에 건립자를 기리는 동상을 건립하였던 것이다. 이 동상은 높은 대좌에 거의 등신대의 연미복을 입은 모습으로, 1920년대에 제작된 학교건립자 동상과 유사한 모습으로 보인다.

<도41> 유명래 동상 제막식
『동아일보』 1936. 4. 15.

1936년 4월 21일 개교 30주년 기념일을 택하여 진명여고에서 〈엄준원 선생지상(嚴俊源先生之像)〉의 제막식이 거행되었다.<도42> 엄준원의 수상(壽像) 건립은 진명 동창회의 발기로 이루어진 것이었다. 1935년에 개교 30주년 기념행사를 실시하며 진명 졸업생이 회합하여 당시 교장의 수상을 건립하기로 의결하였는데[81] 교육적 공적을 기리고 또한 장수를 기원하고자 뜻을 모은 것이었다.

동상 조성을 위한 성금 4천3백여 원이 모금되었다고 하는데 본관 입구 옆, 교문에서 10여 미터 지점에 건립하였다. 그리하여, "1936년 4월 21일 개교기념일에 학무국장과 이왕직(李王職) 장관이 참석하여 제막식을 거행한 것이다. 졸업생과 재학생은 등하교 시에 수상에 대하여 경례를 하고 진명 정신을 가다듬었다."는[82] 기사를 통하여 동상이 학교의 교정에서 수행하던 기능을 알 수 있다. 그 인물을 만날 때 하는 행동처럼 동상을 향한 경배는 동상이 인격성으로 해석되고 있음을 알려준다.

〈엄준원 동상〉은 높은 대좌에 코트를 입고 선 모습으로 등신대이

<도42> 엄준원 동상 제막식
『동아일보』 1936. 4. 22.

81. 엄준원은 1938년 2월 13일 서거하였는데 이미 오랜 지병을 앓고 있던 차였다.
82. 진명여고 연혁에서.

<도43> 「安城의 松井氏 代用像을 建立」, 『매일신보』, 1932. 7. 23.

거나 그보다 소금 큰 정도였을 것이다. 하지만 예외 없이 금속공출을 맞아 1943년 5월 24일 일제에 강제 헌납되었다. 그런데 동상을 철거할 때 '수상 헌납 봉고제'를 드리고 일본 해군 무관부에 헌납하였다. 즉 그 대상인물에 대한 혐오인 경우 흔히 대좌에서 끌어내리는데, 재사용하기 위한 물질로서 동상을 대할 때 봉고제(奉告祭)를 함으로써 동상의 인물에 대한 예를 표함과 동시에 헌납의 의미를 되새겼음을 알 수 있는 것이다. 물론 이는 뒤에서 논하게 될 동상헌납을 통해 군국주의에의 적극 협조를 공식화하는 일종의 퍼포먼스이기도 했다. 이 동상이 있었던 유지는 「엄준원 선생지지(嚴俊源先生之址)」로 보존하였다가 1968년 가을에 현 본관을 신축하기 위하여 철거하였다.

동상이 공출되고 난 뒤 동상이 있던 자리는 어떻게 처리할까? 〈최송설당 여사 동상〉의 경우처럼 대좌를 비워두었다가 후에 상을 다시 안치하는 경우를 볼 수 있다. 물론 〈김기중 동상〉의 경우는 공출되지 않는 재료인 시멘트로 상을 만들어 그 자리를 비우지 않았다. 이렇게 동상 공출 뒤 시멘트로 상을 만들어 마치 동상처럼 보이게 한 예들 중에는 안성의 대부호이자 친일기업가이며 조선총독부 중추원참의를 지낸 박필병(松井英治)의 경우도 있었다.[83] 안성에서 사업과 교육에 희사를 하였던 그를 기리기 위하여 군민들이 동상을 세워주었다고 하는데, 헌납하고 그 자리에 '대용상(代用像)'을 건립하기로 하고 일체를 윤효중에게 의뢰하였는데, 시멘트와 여러 가지 화학약품으로 만든 대용상을 건립하였다며 신문에는 사진까지 게재되어 있다. <도43> 그런데 이 동상도

83. 「安城의 松井氏 代用像을 建立」, 『매일신보』, 1932. 7. 23.
84. 「安城農校의 功勞者 朴氏銅像을 建設 彫刻家金氏에 一任」, 『매일신보』, 1939. 7. 8.

윤효중의 스승인 김복진이 제작한 것이
었다.[84] 김복진이 제작한 동상이 공출된
뒤, 그 자리에 시멘트로 재현하거나 이후
다시 세우는 일을 윤효중이 도맡았음을
알 수 있다.

〈김울산 여사 동상〉 같은 경우는 동조
좌상이었는데 공출되자 돌로 두상을 만
들었다고도 한다. 또 연세대학의 〈언더우
드 동상〉은 아예 공출을 한 다음에 그 위

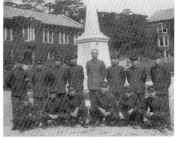

<도44> 언더우드 동상을 공출한 뒤 그 자리 <도45> 위리암 선생상
에 일제는 흥아기념탑을 세웠다. 『연세춘추』, 김복진, 1937년, 《조선미술전
2008. 11. 29. 람회》 도록

에 돌로 작은 비를 얹어 '흥아탑'이라고 하며 군국주의를 찬
양하는 방식으로 일제가 이용한 경우도 있다. <도44> 그리고
〈엄준원 동상〉처럼 훗날을 기약하고 자리를 보존하는 경우
가 있음을 알 수 있다. 사실 동상을 만들어 제막식을 올린 지
15년 이내에 모든 동상이 사라진 것은 식민지 조선의 비애를
상징하는 장면 중 하나이다.

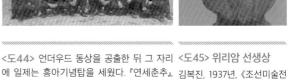

<도46> 위리암 교장 동상 제막식을 마치고, 1937.
10. 17. 『영명100년사』에서 전재.

1937년 《조선미술전람회》에 김복진은 〈위리암 선생상〉을
출품하였다. <도45> 위리암(禹利岩)은 선교사 프랭크 얼 크랜
튼 윌리엄스(Rev. Frank Earl Cranton Willams, 1883-1962)
이다. 그는 교육선교를 위하여 일찍이 공주에 자리를 잡아 영명학교를
세웠다. 남학교와 여학교로 운영되던 이 학교는 1940년 일제에 의한 선
교사 강제추방이 있기 전까지 이 지역의 서양식 교육을 담당하고 있었
다. 그런데 공주 영명학교의 자료 중에는 1937년 10월 17일에 있었던
〈위리암 교장 동상〉 제막식 사진이 있는데<도46> 흉상이 수풀 속에 세워
진 모습이다. 따라서 1937년에 김복진이 《조선미술전람회》에 출품했던

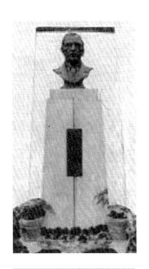

<도46-1> 위리암 교장 동상
『영명100년사』에서 전재.

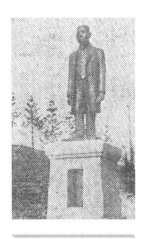

<도47> 손봉상 동상
김복진, 개성 인삼신사 구내, 『동아일보』, 1937. 12. 2.

작품은 바로 이 흉상의 마케드였던 것으로 보이는데, 노경에 접어든 윌리엄스의 모습이 이 시기와 일치하기 때문이다. <도46-1>

김복진은 계속해서 동상을 만들어 나갔다. 1937년 11월 30일에는 개성인삼산사 구내에 개성 인삼업자로 이 지역 경제를 이끈 <손봉상 동상>을 제작하여 제막식을 보았다. <도47> 이 동상은 대좌 위에 양복을 입은 모습으로 직립한 것으로 보아 등신대의 것으로 추정된다.[85] 김복진은 또 조선일보사 사장인 방응모 등 5인의 동상을 만들었다는 기록이 있다. 1938년에는 박병열, 한양호, 러들러, 김동길 등의 상을 만들었다. 김복진은 한 해에도 여러 점을 제작하였다. 현재 사진으로 확인할 수 있는 <박병열 동상>은 사실적인 묘사가 돋보이는 입상이다. 따라서 김복진은 입상과 흉상 등 제작기간과 관계없이 의욕적으로 동상을 제작하였던 것을 알 수 있다. 그런데 1937년에 <김종익(金鍾翊) 동상>이 계획되었다. 순천, 서울 등에 여섯 개의 학교를 연달아 설립한 육영사업가이므로 그의 동상 건립이 실현되었을 가능성이 높다.[86] 그런데 김복진은 그의 데드마스크를 제작하였으므로[87] 만약 <김종익 동상>이 건립되었다면 그 작가는 김복진이었을 것이다. <도48>

김복진은 또한 1937년에 <밀러상>도 만들었는데 정년퇴임하는 것을 기념하기 위한 동액(銅額)을 만들어 밀러(Frederick Scheiblim Miller, 閔老雅 1866-1937)에게 헌정한 것이었다. 밀러는 1936년에 정년퇴임 후 필리핀과 중국 등을 여행한 뒤 한국에 돌아와 사망하였다. 결국 정년퇴

85. 「인삼계의 은인 손씨 동상 제막」, 『동아일보』, 1937. 12. 2.
86. 「故金鍾翊氏銅像 鄕里順天에 建立」, 『동아일보』, 1937. 7. 30.
87. 「名匠의 손으로 된 金鍾翊氏遺影 위업의 면영기리 긔념코자 金復鎭氏가 寫作」, 『매일신보』, 1937. 5. 18.

임기념 동액은 그의 최후 기념물이 되었다. 정년을 맞아 상을 제작하는 이리힌 예는 1938년의 〈러들러 동상〉도 해당된다. 일제말기 공출로 모두 사라진 동상 중에서 김복진이 제작한 〈러들로 동상〉의 발견은 한국근대미술사의 사건 중 하나이다. 이 청동 부조판은 남대문에 있던 세브란스가 신촌으로 옮겨올 때 포장된 상태로 보관되다가 윤범모 교수의 조사과정에서 발견되어 연세대학교 동은의학박물관에 소장중이다. 아마도 외부인이 들어갈 수 없는 병원의 수술실 벽에 부착되어 있던 덕에 공출을 피할 수 있었을 것이다. 〈도49〉

<도48> 「名匠의 손으로 된 金鍾翊氏遺影 위업의 면영기리 긔념코자 金復鎭氏가 寫作」, 『매일신보』, 1937. 5. 18.

이 흉판은 기본적으로 위는 타원형, 아래는 직사각형 형태를 결합한 것으로 중앙 상부에 둥글게 띠를 둘러 원형을 마련하고 그 안에 얕은 부조로 인물의 옆모습을 새겼다. 인물상의 위에는 러들로의 이름이, 아래에는 "Professor of Surgery / director of Research / 1912-1938 / Dedicated in grateful memory of his service to Korea by the Staff and Alumni Severance Union Medical College"라는 문구가 양각되어 있다. 이 글씨 오른쪽에는 "교수 러들로 박사의 공적을 기념키 위하여" 좌측에는 "세브란스 연합의학전문학교 직원 급 동창 일동 근정"이라 양각하였는데 '세브란스'라는 글씨는 일본 문자로 써져 있어서 일제강점기의 제작품임을 알려준다. 인물은 학위모를 쓰고 있는데 얼굴이나 주변의 바탕 등에서 빠르게 흙을 밀거나 다듬은 작가의 터치가 나타나 있어, 모델링 당시의 속도감이 느껴진다. 메달 형태로 인물상을 표현하는 것처럼 전통적인 부조방식이지만, 사실적이면서도 또한 숭고한 면이 보이는 이상적인 인물상을

<도49> 러들로 흉판
김복진, 1938년, 연세대학교 동은의학박물관 소장

보여준다.

　알프레드 어빙 러들로(Alfred Irving Ludlow, 1875-1961)는 미국
오하이오주 클리블랜드 출신의 외과의였다. 26년 동안 외과 의사로
한국에서 일한 그를 위한 기념조각은 그동안 '러들로 동상'이라는
명칭으로 알려져 왔다. 현존하는 기념 동상은 등신대의 동상이거
나, 흉상인 경우가 대부분이지만 이 러들로상을 통해 부조판(흉판)
으로도 제작되었음을 알게 해주는 귀한 예이다. 근대기 기록이나
언급에서 '동상'이라고 일컫는 대상이 흉상이나 심지어 부조일 때조
차 '동상'으로 말하고 있어서, 상의 형식이나 크기가 아닌 재료에 집
중해서 말해온 관례를 알 수 있는 것이다. 특히 김복진의 불교상을
제외한 순수조각을 확인할 수 없는 상황에서 인물을 다룬 이 작품
은 의미가 깊다.[88]

　　1938년 김동한(金東漢)의 동상이 연길에 섰다.[89] 일본 헌병대장
이 하사품을 전달한 동상제막식에는 많은 사람들이 모였고, 일제가 세
운 것이었다.[90] 김복진의 유작목록에는 김복진이 〈김동한 동상〉을 제

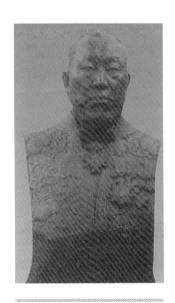

<도50> 다산(多山) 선생상
김복진, 1940년, 《조선미술전람회》 도록

88. 본인이 작성한 「근대조각유물 문화재 등록조사 보고서」 내용 일부. 러들로 흉판에 대해서
　　는 윤범모, 『김복진연구』, pp. 169-170 참조.

89. "김동한은 1891년 조선 함남 서천(瑞川)사람으로서 섬진보교와 평양대성중학을 졸업한
　　뒤 러시아 10월혁명에 참가했다가 배반하고 반소반공 친일분자로 전락하였다. 1933년 김
　　은 관동군의 신임을 얻어 그해 가을에 간도협조회를 창립하고 11월에 동변도특별공작부
　　본부장에 임명된 악질적인 친일활동을 벌려나갔다. 1937년 12월 김동한은 가목사헌병대
　　대장의 명령에 따라 삼강성의란현(三江省依蘭縣)에 가서 귀순설복활동을 하다 항일연군
　　5군독립사 정치부주임 김정국(金正國, 1912-1938)의 부대에 의하여 격살되었다. 그가 죽
　　은 후 일본정부에서는 그에게 욱일훈장(旭日勳章)을 수여하고 1938년 12월에는 연길공원
　　에다 그의 기념비를 세웠다." 최삼룡, 「재만조선인문학에서의 친일과 친일성향 연구」, 세
　　계한국학대회 발표요지, p. 4.

90. 「고 김동한 씨 동상 제막식 성대 거행, 만선 대표 수천 명 참렬」, 『만선일보』, 1939. 12. 10.
　　「7화. 일제 위해 목숨 바친 김동한과 그 후예들」, 『경남도민일보』, 2015. 7. 20.에서 재인용.

작하였음을 밝히고 있다. 출감 후 김복진은 많은 일을 했으며, 동상 또한 그에게 집중적으로 제작의뢰가 온 것 같다. 그런 관점에서 본다면 1940년 ≪조선미술전람회≫에 출품했던 김복진의 〈다산(多山) 선생상〉도 동상을 만들기 위한 것으로 보인다. <도50> 다산(多山)은 조선상업은행장을 지낸 친일실업가로 1939년 3월 10일에 사망한 박영철이다. 현재 서울대학교 박물관의 전신인 경성제국대학진열관은 1941년에 그가 기증한 기증유물과 보존비를 기초로 건립되었다. 그는 앞서 양정의숙의 '엄주익 선생 동상 제막식'의 위원장으로도 있었다. 따라서 박영철의 동상을 김복진이 제작한 것을 보면 〈엄주익 동상〉도 김복진의 작품일 가능성도 있다. 게다가 〈엄주익 동상〉도 흉상이었으니 〈다산 선생상〉도 동상 제작을 위한 마케트로 볼 수 있을 것이다. 박영철이 사망한 다음 해에 제작된 것이므로 1주기를 맞아 제작한 것이고 그런 경우 대개 동상을 세우려는 목적을 갖고 있기 때문이다. 다만 세울 곳이 확실한 학교를 세운 이들의 동상과 달리 문학적 활동을 많이 한 정치인이었기에 그 동상이 위치했을 곳을 비정하기는 어렵다. 그런데 윤범모는 이경성의 전언을 통해 당시 경성제국대학 박물관 입구에 박영철의 상이 설치되어 있었다는 것을 확인하였다. 그래서 경성제국대학이 기증자에 대한 은의를 표하고자 의뢰한 동상일 수 있다고 추측하였다.[91]

한편 1936년에 일본의 정세 속에서 암살된 사이토의 동상을 세우려는 계획이 1937년부터 있었다. 그런데 조선총독부 건물 내부 중앙홀에는 이미 아사쿠라 후미오가 조각한 데라우치 마사타케(寺内正毅, 1852-

91. 윤범모, 앞책, p.183.

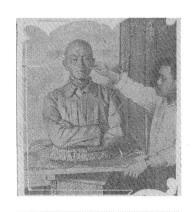

<도51> 「阿部神鷲勇姿를 塑像으로 - 不遠間
總督官邸에 獻納 豫定 - 彫刻家 離東氏 熱情
의 大作品」『매일신보』 1945. 4. 25.

1919)의 농상이 설치되어 있었고[92] 사이토 마코토(齋藤實,
1858-1936)의 동상이 계획대로 진행되었다.

1930년대에는 교육을 위한 학교 건립에 자금을 댄 유지들이나
교장의 동상건립이 지속되었다. 심지어 일본에서 동상을 만들었
던 것처럼 순직한 순사(巡使)의 동상을 건립하려는 움직임도 있
었다. 이미 동상들 거의 전부가 사라진 탓에 기록이 없다면, 동
상을 제작한 조각가를 확인할 수 없다. 하지만 《조선미술전람
회》에 출품한 몇몇 흉상은 동상의 마케트였을 것으로 추정된다.
대개의 흉상이 남자, 그것도 어느 정도 나이가 든, 또 정장을 한 이
상적 형태의 얼굴로 실지 주인공의 이름을 표기한 채 전람회에 출
품되어 있다. 김복진의 〈위리암상〉을 예로 본다면 《조선미술전
람회》에 출품한 남자 흉상 또는 나이를 먹은 노부인의 흉상 몇몇은 동상
이라고 보아도 좋을 듯하다. 수요가 많은 동상제작을 당시 그리 많지 않은
조각가들이 나누어 맡다보니 한 해에 몇 점씩 하는 수고를 감내해야 했고,
작품으로 생각하여 전람회에 냈던 것으로 보인다.

1937년 전시체재로 들어간 이후 1940년대는 동상 제작이 현저히 줄었
다. 일제의 경제공황과 군국주의의 팽배 그리고 물자부족 등이 그 원인

92. 「初代總督 寺內伯爵 銅像除幕式 盛大 시정긔럼전날인 三十일 낮에 本府 大'홀'에서 擧行」,
『매일신보』, 1935. 10. 1.
93. 「阿部神鷲勇姿를 塑像으로 - 不遠間 總督官邸에 獻納 豫定 - 彫刻家 離東氏 熱情의 大作
品」,『매일신보』, 1945. 4. 25.
94. 조은정,「한국 근·현대 아카데미즘 조각에 대한 연구-김경승을 중심으로」, 정관 김복진 탄
신 100주년 기념학술대회 발표집, 2001. 참조.
95. 현재 이화여자대학교에 있는 주태경상은 동으로 만든 흉상이다.

일 것이다. 그러나 그 와중에도 윤효중은 일본의 패색이 짙어지던 1945년 4월에 태평양전쟁에서 전사한 조선총독의 아들 초상을 소상(塑像)으로 제작하여 총독부에 기증하기도 하였다. <도51> 결과적으로 광복으로 인해 더 이상 가능하지는 않았지만 그는 아베소위(阿部信弘少尉) 이후 조선과 관계된 전사자를 차례로 만들어 나갈 것이라는 포부를 밝혔다.[93] 금속이나 거대한 크기는 아니지만 전쟁기에도 동상을 제작하는 일은 중단되지 않았던 것이다.[94] 하지만 1940년대 초반에 제작된 동상은 일제의 금속공출에 따라 건립된 지 얼마 되지 않은 이화여전의 <주태경 동상>마저 사라지게 되었다.[95]

03 동상, 전투에 나서다

1943년 금속공출에 따른 동상의 공납은 조선과 일본 전체를 흔들며 이루어지고 있었다. 그동안 대용품을 장려하거나 일상생활에서 사용하는 용품에 대해서는 기록상으로는 느슨했음을 볼 수 있지만 베트남까지 침략지역을 확대한 이후 일제의 금속공출은 가혹하여졌다. 유기(鍮器)와 인물을 기념하는 동상에 대해서는 공출의 목적이 실질적인 전쟁물자의 획득에도 있지만 적극적인 전쟁에의 협조를 이끌어낸다는 점에서 상징성을 띠고 있었다.

1943년에 동경 미쓰코시백화점에서 있었던 《육군미술전람회》에 김인승이 출품한 〈유기헌납도〉를 설명하는 일본인 화가 야마다 신이치(山田新一)는 다음과 같이 이 그림에 의미를 부여하였다.

"반도의 민중에게 조상으로부터 전하여 온 유기처럼 중요한 것은 없을 터이지요. 어느 의미로는 훌륭한 재산이고 가보이기도 합니다. 그러나 황군의 필승을 기원하여 마지않는 반도 내 신민은 이런 것마저 기쁜 낯으로 헌납하고 있는 것입니다. 작자는 그 빛나는 정신에 감격하여 채관(彩管)에 열의를 부었습니다." [96]

유기를 공출하는 것은 실지로 물자의 착취인 동시에 조선의 정신마저 전쟁에 협조한다는 의미였고, 동상의 헌납(獻納) 또한 같은 맥락에서 이

96. 조은정, 「6. 미술가와 친일 2 - 유채 : 《조선미전》과 친일미술인」, 『컬처뉴스』, 2005. 3.

해할 수 있다. 동상을 헌납하는 물질적 의미도 의미려니와 앞서 주목하였던 것처럼 '고별식' 등 행사를 통해 헌납의 의미를 강조하는 장을 마련하는 것이다.[97] 또한 대부분의 동상이 학교에 소재하였으므로 동상 헌납식을 일제에 맹종하게 하는 하나의 행사를 벌이는 장으로 구성하는 의도도 있었을 것이다.

동상은 외부에 노출되어 있는 금속으로서 일찍이 공출의 대상이 되어 왔다.<도52> 〈에비슨 동상〉이나 〈언더우드 동상〉은 금속공출이라는 물질의 의미뿐만 아니라 '미, 영제국'의 타도라는 사회적 의미도 있었다.[98] 아마도 〈에비슨 동상〉은 그러한 헌납의 상징이었을 것이다.<도52-1> 이후 사립학교의 자발적인 동상 헌납이 가속화되고 그로부터 1년 뒤인 1943년 3월 8일의 이른바 대조봉대일(大詔奉戴日)에는 국토에 남아 있는 동상 거의 전부가 공출되고 있기 때문이다.[99] '대조봉대일'은 1941년 12월 8일 대영선전포고를 통해 태평양전쟁이 발발한 1개월 후인 1942년 1월 8일을 대조봉대일로 정한 이래 매월 8일을 일컫는다. 세브란스 의학전문은 1942년 1월부터 추진하던 세브란스라는 학교이름을 친일적인 '욱의학전문(旭醫學專門)'으로 고치는 사업을 완성하고 동상을 자발적으로 헌납하였다. 동창회장은 "일억일심 마음과 몸을 바쳐 싸워가는 대동아성전에 한 개의 동상쯤을 바치는 것이 장할 것은 없습니다. 그러나 그가 끼친 공로만

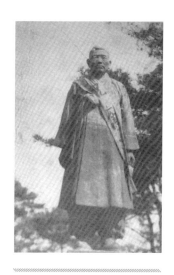

<도52> 출정식의 박병열 동상
「신촌초교 박병열 동상, 정말 모르고 있다, 세운 열정 복원해야」, 『한겨레』, 2014. 4. 20. 한겨레 손진동 기자 블로그.

<도52-1> 「魚丕信氏의 銅像-旭醫學專門同窓會에서 獻納」, 『매일신보』, 1942. 3. 26.

97. 「養正中學創立者 嚴柱益氏銅象獻納」, 『매일신보』, 1943. 9. 17.
98. 「學園의 米英色擊滅-세브란스 醫專校名 變更, 延專의 米人銅像除去」, 『매일신보』, 1942. 1. 30.
99. 「魚丕信氏의 銅像-旭醫學專門同窓會에서 獻納」, 『매일신보』, 1942. 3. 26.

은 고마운 것이라고 생각합니다."라고 하였다. 실지로 동상 주인공인 본인이 없는 공간에서 게다가 유족이 존재하는 한국인의 것을 헌납하는 것과는 비교할 수 없을 정도로 외국인의 동상을 헌납하는 것은 심적 부담이 적었을 터이다.

1942년 봄에 동상공출에 박차를 기한 것은 1942년 3월 1일부터 1개월 동안 금속류특별회수기간으로 정했기 때문이다.[100] 이른바 제1차 비상회수였다.[101] 애국을 강조한 강제적인 금속공출의 상황에서 1943년 3월에 일본에서 '금속비상회수요강(金屬非常回收要綱)'이 공포되고 상공성 금속회수본부가 설치될 즈음에 이미 진행되던 국내에서의 동상 공출은 마무리를 향해 일사천리로 이루어졌다. 1943년 3월 12일부터 '금속비상회수요강'에 의한 공출이 시작되었으며 이때보다 훨씬 먼저 동상은 공출되고 있었다. 〈표2〉에서 공출로 인해 다른 재료로 재제작한 동상이나 〈표3〉에서 공출 혹은 헌납되며 확인, 기록된 동상은 일제강점기 동상의 현상과 그 동상들이 어떤 과정을 통해 사라지게 되었는지 실상을 알려준다.

"전쟁에 이기느냐 지느냐 일억의 피를 끓게 하는 결전이 벌어지고 있는 이때, '때려부시고야 만다'는 애국열의에 불타는 소국민들의 정성에 의하여 동상(銅像)부대가 용약미영격멸의 제일선에 나서게 되었다. 부내 각 초등학교 생도들은 대동아전쟁 발발 후 국방헌금으로 애국기 헌납으로 총후적성을 나타내어 싸우는 소국의 적성을 유감없이 발휘하여 왔는데 금속류의 회

100. 「社說-金屬回收에 總力」, 『매일신보』, 1942. 2. 26.
101. 「김인호, 태평양전쟁 시기 조선에서 금속회수운동의 전개와 실적」, 『한국민족운동사연구』 62, 2010, p.327.

수운동이 전선적으로 전개되자 그들은 공부하는 데 교재가 되고 충심으로 우러러 받드는 다이낭코(大楠公), 노기 대장(乃木大將), 니노미야(二宮尊德) 선생의 동상을 선뜻 군에 바치기로 된 것이다. 그리하여 대조봉대일인 오는 8일 오후 한 시 반, 부내 청엽(靑葉), 원정(元町) 남대문(南大門), 아현남자(阿峴男子) 등 네 초등학교 대표가 조선군사령부로 이다가키(板垣) 군사령관을 방문하고 도합 여섯 개의 동상을 헌납하기로 된 것이다."

[102]

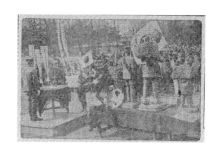

<도53> 「米英 擊滅에 써 주십시오 - 國民校生들의 銅像 六基의 獻納式」, 『매일신보』, 1943. 3. 9.

실지로 이 동상들은 많은 학생들과 교사들이 참여하여 황국신민서사와 만세삼창을 끝으로 이어지는 장대한 황국신민의 서약식이기도 했다.[103] 이때 신문에 실린 사진에는 기마상, 탁자를 앞에 둔 군인의 상, 땔감을 얹은 지게를 등에 진 채로 책을 보는 니노미야 손도쿠의 등신대 동상이 보인다.<도53> 〈손도쿠 동상〉 3기는 남대문국민학교, 아현남자초등학교, 원정국민학교에서 내놓은 동상들이었다. 국민학생들인 만큼 지게를 진 채로 공부를 하는 인물의 동상은 학습효과라는 점에서 채택되었을 가능성이 크다. 그리고 이 동상 공출의 사진을 통해 당시 시내 국민학교에 설립된 〈손도쿠 동상〉은 대개 입상의 지게를 진 모습이었음을 알 수 있다. 또 남대문국민학교와 청엽국민학교에서는 〈다이난공(大楠公)〉을,

<도54> 「應召되는 忠臣의 銅像-府內에서 十二基, 小國民들이 歡送」, 『매일신보』, 1943. 2. 24.

102. 「동상을 속속 헌납」, 『매일신보』, 1943. 3. 7.
103. 「米英 擊滅에 써 주십시오 - 國民校生들의 銅像 六基의 獻納式」, 『매일신보』, 1943. 3. 9.
104. 「應召되는 忠臣의 銅像-府內에서 十二基, 小國民들이 歡送」, 『매일신보』, 1943. 2. 24.

원징국민학교에서는 〈노기 장군 동상〉을 내놓아 말을 타거나 군복을 입고 선 장군 동상이 국민학교 교정에 서 있었던 것을 알 수 있다.[104] <도 54> 연천국민학교에서도 〈니노미야 손도쿠 동상〉을 헌납하였던 것으로 보면 국민학교에 집중적으로 이 동상이 설립되어 있었던 것을 알 수 있다.[105]

그런데 실지로 1942년에 금속공출된 〈에비슨 동상〉의 경우 '헌납'이라 쓰던 말을 1943년의 연천과 인천의 국민학교에서는 '동상 출정(出征)'으로 서술하고 있다. 녹여 쓰려고 동상을 가져가는 것이 아니라, 동상이 전쟁에 참여한다는 방식으로 말하는 것이다. 그래서 동상의 어깨에 붉은 띠를 두르고 마치 징병에 응한 병사처럼 천황의 부름에 따라 나서는 것이다. 이 노회한 전법은 온 정신을 전쟁에 집중시키는 상징인 동시에 국민학교에 설립된 동상이 일본의 위인인 경우가 많아서 형성된 언어일 것이다.

1943년 인천의 창영국민학교에서 공출된 동상은 〈쿠스노기상(楠公像)〉이었다. 쿠스노기는 일본의 무장 쿠스노기 마사시게(楠木正成)로 그는 당대의 공명(孔明)이라 불린 전략가이다. 천황친정을 꾀하여 가마쿠라막부(鎌倉幕府)를 타도하는 데 앞장섰으나 공을 다투던 중 패하여 결국 자살하고 말았다. 이 쿠스노기라는 토호(土豪)는 장원 영주의 공물을 강탈하는 등의 희대의 악당이었으나 천황에 대한 충성심을 강조하기 위해 엄청난 충신으로 추대되었다.

천황을 중심으로 국민적 정신을 모으는 내셔널리즘에 이용하기 위해

105. 「漣川에서도 銅像 出征 - 國民學校 兒童들 金屬品 七百點 獻納」, 『매일신보』, 1943. 3. 15.

가려야 할 대상은 없었다. 쿠스노기의 정신은 식민지에 강요
된 충성심의 상징이었다. 일본 기독교가 식민지 조선을 '교
화'라는 미명으로 완전한 일본의 지배 아래 놓기 위한 방안
을 서술한 글에서 쿠스노기의 상징성을 확인할 수 있다.

<도55> **쿠스노기 마사시게(楠木正成) 기마상**
高村光雲 외, 1900년, 일본 동경 皇居 앞 광장

"…우리 일본조합교회라는 것을 성립하고 있는 것은 교회 정
치의 주의에 기초하고 있지만, 그것은 결코 오직 우리 독존적
으로 다른 것을 배척하여 자기 한 사람만 서려고 하는 것 같은
정신에서 나온 것이 아니다. 그러면 일본조합교회가 스스로 솔
선하여 국민의 이상을 실현시키기 위하여 조선교화운동을 일
으키더라도 그것이 국민적 운동에서는 조금도 방해가 되지 않는다. 한편으
로 말한다면 일본조합교회의 운동이지만, 그것은 행동을 일으킨 단체에서
본 것이요, 그 동기와 목적에서 볼 때 그것은 바로 국민적 운동의 하나가 되
는 것으로, 마치 단체로 말한다면 쿠스노기(楠木正成)의 근왕군은 가와우치
(河內) 일국의 무부(武夫)의 행동이지만, 그 동기와 목적으로 말한다면 일본
의 정기가 응집되어 있는 하나의 운동이 되었던 것과 같은 것이다. 세상에
는 무슨 벌(閥) 무슨 당(黨)이라고 하여 서로 배척하는 자도 있지만, 그러나
그 무엇을 가리지 않고 국가 인민을 중심으로 하여 행동하는 동안에는 결코
국가적 혹은 국민적인 것을 잃지 않았다. 이와 같이 우리의 운동도 그 동기
와 목적이 공명정대하고 국민의 이상(理想) 정신을 대표하는 것인 한 우리
운동은 참으로 국민적 운동이다." [106]

106. 渡瀨常吉, 『朝鮮敎化の急務』, 東京: 警醒社書店, 1913. 참조.
107. 酒井忠康, 『日本の近代美術-近代の彫刻』, 東京: 大月書店, 1994, p. 24.

<도56> 쿠스노기상
齋藤素巖, 1935년, 일본 궁내청 소장

1900년에 다가무라 고운(高村光雲)이 제작한 <쿠스노기상>은
<도55> 동경 황궁외원의 중요한 위치를 차지하고 있다. 전쟁시
물자공출에서도 피해간 이 동상은 원래 1893년 목조각으로 만
들어졌다가[107] 주조술이 도입된 뒤에 동상으로 세워진 것이다.
김복진은 다카무라 고운이 자신을 불러 열심히 작품을 하라고
격려하였던 교수이자 서울 박문사(博文寺)의 본존불상을 만든
사람이라고 하였다.[108] 그는 동경미술학교 교수이자 일본 근대
조각과 현대조각의 가교인 다카무라 고타로(高村光太郎)의 아
버지로 일본 미술사에서도 흔하지 않게, 전통적인 목조사가 조
각가가 된 경우였다.[109] 그가 주요책임자로 건립한 <쿠스노기
상>은 기마장군상(騎馬將軍像)으로 갑주를 갖추어 입고 말을 몰
아세우는 긴박한 상황을 보여주고 있다.

인천의 창영국민학교에 있던 <쿠스노기상>과 같이 국내에서 제작된 기
마장군상은 일본 황궁 근처에 설립된 이 동상에 연원을 두었을 것이다.
신문에 게재된 사진 속에서 기마장군상을 발견할 수 있는데 이것이 바로
<쿠스노기 동상>일 것이기 때문이다. 인천 창영국민학교의 동상도 당시
널리 보급된 동상 중 하나였음을 알 수 있는데, 강원도 원주읍 남산공립
국민학교에서도 말탄 장군의 모습인 <쿠스노기상>을 동공출 때 헌납하
였음을 확인할 수 있기 때문이다.[110]

근대기 덕수궁미술관 진열품 중에는 말을 타고 기다란 활을 당기며 구

108. 박문사는 1932년 10월 26일에 완공되었다.
109. 김복진, 「조각생활 20년기」, 『조광』, 1940. 3, 4, 6, 10월.
110. 「大楠公銅像 原州서獻納」, 『매일신보』, 1943. 7. 27.

름 위로 비상하는 장군의 모습을 한 〈쿠스노기상(大楠公像)〉이 있었다. <도56>

사이토 소간(齋藤素巖) 작품으로 기재되어 있는 이 청동상은 『이왕가 덕수궁진열 일본미술품 도록』에는 기재되어 있으나 현재 국립중앙박물관에는 소장되어 있지 않다.[111] 그런데 이 상은 일본에서 공개되었음을 확인하였는데 「근대일본조각의 신조류」라는 전시를 통해서였다.[112] 일본 궁내청 소장의 이 동상은 1935년작이라고 되어 있다. 1940년까지는 국내에 있던 이 작품이 어떤 경위로 일본 궁내청으로 들어갔는지 정확히 알 수는 없다. 또 같은 작품의 다른 에디션일 수도 있다. 다만 동경의 영친왕 사저에 보관되어 있다가 돌아오지 않은 것이라고 알려져 있는 것은 신빙성이 있다. 물론 일본에서 이왕가의 살림을 담당하는 이왕직이 일본 궁내청 소속이었으므로 별반 놀라울 일이 아니다. 하지만 이 상의 존재는 적어도 당시 일본을 방문하지 않은 사람들도 조선 땅에서 〈쿠스노기상〉을 보았던 것이 확실함을 증명한다. 작가에 따라 조형은 다를지라도 〈쿠스노기상〉은 둘 다 말을 탄 장군의 형태로 연출하였음도 알 수 있다.

<도57> 「久子夫人 銅像 出征 - 彰德 家政女學校에서 獻納」 『매일신보』 1943. 3. 23.

현대 한국 동상에서 보이는 기마인물상의 극적인 효과는 우아한 자세로 거리를 지나는 고대의 장군상이나 말에서 떨어져 전사하는 장면을 묘사한 프랑스 무덤조각과도 다른 계보에 속한다. 하지만 천황에 대한 애국심에 전율하며 분하게도 전쟁에 패해 자결할 수밖에 없던 사무라이정

111. 이 덕수궁 소장 유물의 현재 보유사항에 대해서는 이원복, 정준모 선생께서 도와주셨다. 감사드린다.
112. 도록 p.52. 1996년에 있었던 이 전시의 도록은 최태만 교수가 제공해 주었다. 감사드린다.

신의 화신이 부여준 극적인 성황과는 분명 닮아 있는 듯하니.

한편 창덕가정여학교의 동상헌납을 보도한 기사에서는 〈히사코 부인 (久子夫人)상〉이 교내에 있었다고 전하고 있다.<도57> 여학생들에게 귀감이 되는 여성의 모범상을 일본의 여성에게서 찾은 것이며, 그녀는 죽음으로 충성을 다한 남편처럼 천황을 위하여 삶과 죽음을 결정한 충성의 화신이었다.

"일본 여성의 귀감으로 부내 한강통 창덕가정녀학교(彰德家政女學校)의 교정에서 생도들에게 조석으로 무언의 교훈을 주어오던 낭코(楠公) 부인 히사코(久子) 여사의 동상은 이번에 부군의 뒤를 따라 아들 마사츠라(正行) 공과 함께 세 가족이 출정하게 되었는데 22일 그 장행회가 성대히 거행되었다. 창덕여학교에서는 소화15년 11월 기원 2600년을 기념하여 아들 '마사쓰라'에게 열열히 충성을 교훈하는 '히사코' 부인의 동상을 건립하여 충렬 '낭코'의 아내로서 또 '마사쓰라'의 어머니로 충효의 길을 다하게 한 이 황국 모성의 전형의 덕을 생도들에게 본받게 하여 왔는데 미영격렬에 '낭코'의 동상이 각처로부터 속속 출정하게 됨에 그 뒤를 따라 칠생보궁의 유훈을 동상으로 하여금 실행케 하기로 되어 22일 동교의 졸업식을 기하여 장행회를 거행하기로 된 것이다. … 먼저 흑백의 떡을 바쳐 놓은 동상의 어깨에 붉은 띠를 메고 씩씩한 출정 축하의 깃발을 세워놓고 소리 높이 만세삼창한 후 국민의례를 집행하고 이시하라(石原) 교장의 축사와 생도 대표 축사에 이어서 내빈 측으로부터 고지사, 후루이찌 부윤, 아쓰지 대좌의 축사로서 식을 마쳤는데 정식출정은 4월 8일의 대조봉대일을 기하여 육군에 헌납하기로 되었다. 더욱이 이와 함께 창덕유치원에 있던 니노미야(二宮) 옹과 도고(東

113. 「久子夫人 銅像 出征 - 彰德 家政 女學校에서 獻納」, 『매일신보』, 1943. 3. 23.

鄕) 원수 또 로옹파의 동상 4점도 응소되었다." [113]

　아마도 창덕여학교 학생들은 다른 학교에서 교정에 세워진 동상에 대해 그랬던 것처럼 등하교시 〈히사코 동상〉에 예를 표하였을 것이다. 동상의 모습은 남편이 죽은 뒤에 아들을 가르치는 어머니의 모습을 나타낸 것이므로 일종의 모자상(母子像)이라 할 것이다. 그런데 남편의 동상이 '출정'하므로 아내의 동상도 따른다는 논리는 동상에 인격성을 부여함으로써 사람들에게 전시상황에 행해야 할 태도를 주지시키는 것이다. 남편이 국가를 위하여 생명을 버리는 일에 나서면 아내도, 아들도 따라 나서는 것은 윤리적이며 인간적인 행동으로 규정되었다. 인간이 보여주어야 할 행동을 동상에 투사하여 모범을 만드는 것이다. 동상이 전투에 참여할 때, 그것은 죽음의 길로 들어서는 것이기에 제사와 같은 의례가 진행될 수 있었다. 그래서 '봉고제'는 헌찬, 강신, 수불, 제문낭독, 관계자의 옥관봉전(玉串奉奠)으로 식을 마치게 되는 것이다.[114]

　동상을 헌납하면서 등장하는 용어 중 '응소'가 있다. 응소(應召)란 소집대상자가 소집통지서를 받고 지정된 일시 및 장소에 도착하여 소집에 응하는 것을 의미하는 병역용어이다. 자발적인 동상 헌납을 '출정'으로 규정할 수 있었지만, 유치원에 있는 동상들의 경우 어린아이들의 자발성을 강조하기 어려워서인지 응소라는 단어를 사용하는 것을 볼 수 있다. 하지만 공출이 극성에 이르고 전쟁에서 패색이 짙어지며 군국주의가 몸부림칠 때는 유치원생들에게도 동상은 소집에 응하는 것이 아니라 아직 어린 자신들을 대신하여 출정(出征)하는 것이었다.

114.　「目賀田男銅像應召 오늘 金組聯合會에서 獻納奉告祭」, 『매일신보』, 1943. 8. 25.

"결전하 한층 뜻깊게 맞이한 대조봉대일인 8일 유치원아들의 적성으로 육군에 헌납된 동상-이날 오전 열한시 쯤 부내 한강통 1정목 창덕유치원아 일동 50여 명은 원장 이시하라 선생님에게 인솔되어 니노미야 선생 동상 응소라는 깃발을 단 니노미야 선생의 동상을 앞세우고 조선군사령부를 방문하였다. 현관 앞에 정렬한 원아 일동은 이하라 참모총장의 임석 아래 먼저 국가를 봉창하고 이시하라 원장의 헌납의 사(辭)가 있은 다음 일동을 대표하여 미야다니 군(7세)이 '니노미야 선생님 전선에 나가서 큰 공훈을 세워주십시오. 우리도 장래 군인이 되어 나라를 지키겠습니다.'라고 니노미야 선생에 대한 작별의 인사를 하니 이하라 참모장은 '여러분의 적성으로 된 이 동상은 반드시 여러분의 기대에 맞는 공훈을 세울 것이니 그동안 여러분은 열심히 공부를 하여 큰 사람이 되십시오.'라고 칭찬의 말을 하여 일동을 더욱 감동시키었다." [115]

1943년 3월 23일에 조지 존스(George H. Jones, 한국명 趙元時, 1867-1919)의 동상의 헌납을 다루면서 '적국의 동상도 응소'라고 하였다. 동상의 입장에서 자발적으로 나아가는 출정과 전시 입소통지에 따른 전쟁에의 참여로 구분하고 있는 것이다. 마치 인간이 그런 것처럼 동상에 인격성을 투사한 용어를 사용하는 것은 그만큼 일제가 전쟁의 상황에 급박해졌음을 의미하는 것이다. 그런데 〈조원시 동상〉은 감리교신학대학 뜰 앞에 34년이나 있던 것이라고 하였다. 조지 존스가 인천 중구 내동 내리 교회에서 떠나던 시점을 동상이 건립된 때로 전하는 것이다.[116] 그렇다

115. 「二宮翁銅像出征 彰德幼稚園兒들이 盛大한 壯行會」, 『매일신보』, 1943. 4. 9.
116. 「銅像 獻納」, 『매일신보』, 1943. 3. 23.

면 1906년에 동상이 건립되었다는 것인데 만약 규모가 작은 흉상이라고 쳐도 이 동상의 제작시기가 맞다면 근대기 동상 중 가장 이른 시기에 제작된 동상 중 하나가 될 것이다. 한편 강릉읍에 사는 본인의 동상을 헌납한 경우나 남편의 흉상을 헌납한 경우도 응소라는 용어를 사용하였음을 볼 수 있다.[117]

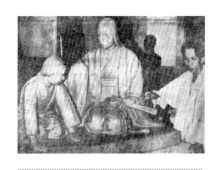

<도58> 《大楠公婦人像》(1940年)과 戶張幸男, 高晟埈,「彫刻家·戶張幸男の朝鮮滯在期の制作活動について」 p.18.

〈히사코 부인 동상〉의 작가는 연구자 고성준이 밝힌 바에 따르면 《조선미술진람회》에서도 활동한 일본인 조각가 토바리 유키오(戶張幸男)였다. <도58>

"대남공(오낭코)란 쿠스노기에 대한 메이지시대 이래의 호칭이며 전쟁 이전 황국사관 아래서는 부인인 히사코, 아들인 마사츠라(正行)와 함께 '충신의 귀감'으로서 수신교과서나 강담 등에 채택되었고, 1936년에는 '소남공(小楠公)과 그 어머니'라는 타이틀의 영화도 제작되었다. 유키오에게 이 주제의 조상 제작을 의뢰한 것은 일찍이 용산 삼각지에 있던 창덕가정여학교이다. '일본 부덕의 화신'이 된 대남공 부인이 전쟁 이전과 전쟁 중 여자교육에 더없이 좋은 교재가 된 것이리라.

'대남공 부인'인 히사코가 은둔해 있던 오사카부 톤시다바야시(富田林市)의 남비암 관음사에 전해진 같은 주제의 작품에서도 그런 것처럼 사쿠라이 역에서 아버지 마사시게 쿠스노기에게 받은 키쿠수이 양날 단도로 자해하려는 마사츠라를 설득하여 ── 아버지의 유명을 지키도록 권유하는 장면으로 표현된다. 히사코는 마사츠라의 단도를 집어들고, 마사츠라는 어머니 앞

117. 「名譽의 銅像들 應召-獻納者陸續遝至, 로軍愛國部서 感激」, 『매일신보』, 1943. 5. 1.

에서 손을 붙잡고 서 있던다는 구도는 유키오의 작품에도 채용되고 있지만, 남비암 관음사의 작품에는 히사코와 마사츠라가 마주 대하고 있는 듯 배치되어 있는 것과 비교하여 유키오의 작품에서는 두 사람을 나란히 배치하여, 부모와 자식의 정을 강조하고 있다." [118]

사진자료 속 동상은 좌측에 무릎 꿇고 사죄하는 어린 아들과 오른손은 아들의 어깨에 손을 얹고 왼손에는 단도를 쥔 젊고 아름다운 어머니가 앉아 있다. 이야기 구조로 구성된 이 동상은 일본인 조각가가 제작한 것이 확실한 예로서, 근대기에 선 많은 수의 동상이 국내에서 제작되었을 가능성을 시사한다. 그는 이미 1935년에 기념조형물이라고 할 〈육탄3용사〉를 제작하여 《조선미술전람회》에 출품하였으며, 이 작품을 10배로 크게 하여 1937년에 장충단에 건립하였다. 사건을 가시화인 작품이므로 이상적인 상황을 만들어 보여줄 수 있다는 점을 감안한 탓인지, 토바리 유키오는 그들 삼용사의 상관을 직접 만나서 충실히 조사한 다음 제작하였다. [119]

전쟁터에서의 위용이 애국심을 의미하는 군국주의 시대에 제작된 장군 모습 동상 가운데는 〈노기(乃木) 대장 동상〉도 있었다. [120] 노기는 개화기에 독일에 유학해서 신시대의 사상과 풍조를 몸소 체득한 인물로 늘 검소한 생활에 한시(漢詩)를 읊었다고 한다. 전략에 뛰어나 러일전쟁 당시 여순의 러시아군 지하에 굴을 뚫어 폭탄을 설치하여 고지를 점령하였

118. 高晟埈, 「彫刻家・戸張幸男の朝鮮滞在期の制作活動について」, 『新潟県立近代美術館研究紀要』第8号, 2008, p.18.

119. 高晟埈, 앞글, p.16.

120. 「뉴스떼파트 - 乃木大將銅像建立」,『매일신보』, 1939. 9. 12.

지만 전투에서 거의 2만여 명의 군인을 전사하게 하였다. 그럼에도 일본 국민은 아무도 노기를 탓하지 않았다고 한다. 그자신의 두 아들을 먼저 그곳에서 전사시켰기 때문이었다. 그는 메이지천황이 죽자 자신의 집에서 아내의 목을 자르고 자신도 할복하였다. 메이지 10년에 일어난 세이난 전쟁에서 적에게 깃발을 빼앗긴 적이 있었는데 35년 동안 굴욕과 죄책감을 참고 기다리다가 천황이 죽자 따라 죽은 것이다. 자결(自決), 순사(殉死)라는 노기의 전근대적인 충성을 일본국민은 높이 숭앙했으며 곳곳에 그의 신사가 세워졌고, 서울 남산에도 이토 히로부미의 사당인 박문사 가까이 오쿠라가 세운 '노기신사'가 있었다. 〈노기 동상〉은 일본에서 그러했던 것처럼 조선에서 공부하는 데 교재가 되고 충성으로 우러러 받드는 대상이었다.[121]

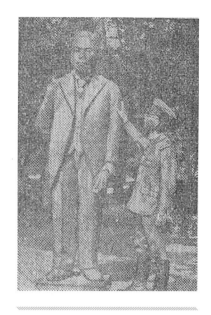

<도59> 오오야마 동상 『매일신보』, 1943. 7. 4.

한편 개성 남본정의 오오야마(大山益模)는 자신의 별장 정원에 세웠던 동상을 스스로 헌납하였다. 그런데 근대기 대부분의 동상이 등신대나 조금 큰 크기 아니면 미터법에 따른 1미터짜리 등이었던 데 비해 '크기는 7척 8촌이었고 500킬로그램'이 되었다고 한다.[122] 장신의 이상은 전신 동조상을 확인케 해주는데 직립한 채 코트를 갖추어 입은 정장에 왼손에 장갑을 든 신사의 모습이다.〈도59〉

그런데 1943년 8월에 송병준의 손자가 〈송병준 동상〉 2기와 유기를 헌

121. 최열, 앞책, p.521.
122. 「名譽의銅像出征 開成 大山氏가 獻納」, 『매일신보』, 1943. 7. 4.
123. 「故 宋秉峻伯의 銅像獻納」, 『매일신보』, 1943. 8. 8.

<도60> 「勝利에 名譽의 出征-寺內, 齊藤元總督의 銅像도 應召」 『매일신보』, 1943. 5. 12.

님함으로써 송병준이 생전에 자신의 동상을 만들어 가족들에게 전하였음이 알려졌다.[123] 송병준이 사망한 해는 1925년이므로 만약 손자의 말이 맞다면 그는 1925년 이전에 자신의 동상을 만들었던 것이다. 게다가 '흉상'이라고 표기하지 않고 동상이라고 한 점으로 보아 등신대의 입상이었을 가능성도 배제할 수는 없다.

1943년에 지금의 황해도 송림시인 겸이포읍(兼二浦邑)에서 공출된 유기 중에는 〈노기 동상〉, 〈니노미야 손도쿠 동상〉, 〈쿠스노기 동상〉 등이 포함되어 있었다.[124] 전국적으로 교육의 모범이 되는 존재로 세 인물이 내세워졌던 것을 알 수 있다. 각 국민학교에 교육을 목적으로 건립을 종용하거나 비용을 대고 사온 동상들은 일본인 영웅이었으며, 이들은 식민지에서 교육적 인물로 숭배받았다. 형이상학적인 개념이 인물로서 상징화됨으로써 천황에 대한 복종은 실체로서 존재하게 된 것이다. 1943년을 고비로 더 이상 공출할 동상도 남지 않을 지경이 되었다. 조선총독부청사 내에서 위용을 자랑하던 두 총독의 동상도 '응소'되었고[125] 외무성 앞에 서있는 육중한 크기의 〈무쓰 무네미쓰(陸奧宗光) 동상〉도 응소되었다.[126] <도60>

1943년 마지막 달에는 김복진이 제작한 〈정봉현 교장상〉도 출정의 길에 올랐다.[127] 그리고 1944년 8월에는 집 안뜰에 세워두고 조석으로

124. 「米英擊滅시킬 鍮器獻納式」, 『매일신보』, 1943. 4. 18.
125. 「勝利에 名譽의 出征-寺內, 齊藤元總督의 銅像도 應召」, 『매일신보』, 1943. 5. 12.
126. 「睦奧伯의 銅像도 應召」, 『매일신보』, 1943. 6. 11.
127. 「鄭華山校長 銅像-晴の 壯途へ!」, 『매일신보』, 1943. 12. 22.
128. 「故李容九氏 銅像도 應召」, 『매일신보』, 1944. 8. 14.

아들이 문안을 올리던 〈이용구 동상〉마저 '응소'됨으로써[128] 공적 공간의 철물은 물론이고 부엌의 놋젓가락마저 털어갔던 것처럼 안마당과 거실의 동상도 모두 공출되었음을 확인할 수 있다.

그런데 동상을 공출하면서 일제는 자기모순에 빠졌다. 영웅을 본받으라며 세운 동상을 금속의 이름으로 공출하였던 것이다. 그리하여 앞서 살펴본 것처럼 동상을 금속으로 보고 공출하는 것이 아니라 그 인물이 전쟁에 참여한다는 논리를 세웠다. '출정'이나 '응소'가 그런 것이다. 하지만 동상은 인물의 형상이자 미술품이기도 했다. 인물성으로만 생각하면 전쟁에 참여시키면 되지만, 작품으로서 동상의 공출은 위대한 문화유산을 영원히 사라지게 하는 일이었다. 그리하여 창안해낸 것이 대화숙(大和塾) 미술부에서 대용품을 제작하게 하는 것이었다.

"전미영을 격멸하기 위하여는 우리가 가지고 있는 가보며 오랫동안 귀히 쓰던 물건 등을 아낌 없이 나라에 바치어 포탄과 어뢰를 만들자는 금속류헌납운동은 나날이 불같이 일어나 조선애국부에 해군무관부에 동상이며 불구, 식기, 장식품 금속 제품의 헌납부대가 뒤를 잇고 있다. 이 같은 헌납품 중에는 다시 구하기 어려운 예술품과 애장가들이 공들여 수집한 골동품이라던가 현대의 저명한 미술품들이 많이 섞여 있어 이 형체를 문화정책상 견지에서 후대에 남기도록 하자는 뜻에서 경성대화숙 미술부에서는 헌납물품을 대용재료로써 형(型)을 뜨고 모사(模寫)를 하여 소장할 수 있도록 미술공예 제작의 부탁을 맡아 하고 있다. 이 대화숙 미술부에는 조각부, 공예부, 초상화부, 도안부가 있어 헌납품을 세멘트라던가 석고(石膏) 등으로 원형 그대로 제작

129. 「應召銅像模型製作 大和塾美術部서 代用品으로 注文에 酬應 - 大和塾美術部談」, 『매일신보』, 1943. 6. 4.

하고 있는데 저간 진명고등여학교(進明高女)에서 헌납한 동교 실립자 고 엄 교장의 동상의 모형을 지금 석고로 제조중에 있는데 앞으로 무엇이나 주문 에 응해 원형 그대로 제작할 터이므로 널리 이용을 바라고 있다." [129]

이 얼마나 제국의 아량과 높은 문화적 자긍심을 볼 수 있는 문건인가. 그것은 또한 어떤 경우라도 공출을 피할 수 없는 완벽한 보조장치이기도 했다. 그 형태를 고스란히 보존해준다니 어떤 핑계도 댈 수 없는 것이다. 어차피 동상은 인간의 형체를 보여주는 것이지 재료를 보여주는 것이 아니므로 윤효중이 남긴 1943년경의 '김기중 시멘트상' '이와후치 도모지 시멘트상' '박필병 시멘트상' 등은 대화숙에서의 활동 결과물이었던 것이다.

앞서 살펴본 것처럼 1930년대에는 김복진, 문석오, 윤효중에 의해 제작된 동상이 많았고 이들은 동경미술학교 조각과 졸업생이다. 이들은 김복진을 중심으로 하여 사제관계이기도 했지만[130] 손에 꼽을 만큼 적은 숫자가 국내 화단의 조각가 무리를 형성하고 있었으며 대개가 동경미술학교 출신이라는 점이었다.[131] 동경미술학교의 인체 교육을 받은 이들에 의해 우리 근대조각이 형성되었다는 사실은 동경미술학교풍의 조각이 이땅에서 구사되고 있었음을 의미하며 동시에 근대기 동상의 양식에서도 일정 부분 영향을 미쳤음을 의미한다.

<표4>는 근대 조소를 연 최초의 근대조각가 김복진을 비롯한 광복 전에

130. 최열, 「김복진과 그의 제자들」, 『김복진의 예술세계』, 얼과 알, 2001, pp. 203-216.
131. 김경승, 「근대조각의 제1세대였던 동문들」, 『월간미술』, 1989. 9월호, pp. 60-61.

<표4> 광복 전 동경미술학교 출신 한국 조각가와 제작 동상

번호	작가이름	졸업년도	출신지역	기타 주요사항
1	김복진(金復鎭, 1901-1941)	1925	청원	최송설당, 최상현, 이종만, 손봉상, 방응모, 정봉현, 김윤복, 박병열, 한양호, 러들러, 김동한, 박필병, 박영철, 윌리엄
2	문석오(文錫五, 1904-1973)	1932	평양	백선행, 김기중, 홍명희, 김울산, 백뢰
3	김경승(金景承, 1915-1992)	1939	개성	
4	윤효중(尹孝重, 1917-1967)	1942	장단	이와후치 도모지(岩淵友次), 박필병
5	윤승욱(尹承旭, 1915-1950)	1939	수원	
6	김종영(金鍾瑛, 1915-1982)	1941	창원	
7	박승구(朴勝龜, 1919-1995)	1945	수원	
8	김두일(金斗一)	1931	평양	
9	조규봉(曺圭奉, 1917-1997)	1941	인천	

동경미술학교를 졸업한 조각가들의 명단이다.

화양(和樣)을 조각에서 구현하여 신예에서 주역으로 급부상한 아사쿠라 후미오와 일본인의 정신을 동상조각에서 훌륭히 이루어낸 다카무라 고운, 부르델에서 시작하여 동양의 정신을 〈평화기념상〉에 실어낸 기

니무라 세이보(北村西望, 1884-1987), 표면의 난순화와 괴체감을 보이는 다테하라 타이무(建畠大夢, 1880-1942) 등 동경미술학교 조각과 교수 모두는 서구의 조소를 동양의 정신으로 구현하려 각고한 작가들이었다. 단지 여기서 염두에 두어야 할 것은 당대 일본에서 조각가이자 시인인 다카무라 고타로(高村光太郎, 1883-1956)는 자신의 아버지인 다카무라를 전형적인 직인으로서 '목조사(木調師)'라며 신랄하게 평했다는 사실이다.[132] 근대조소예술가는 다카무라 고운을 통해 서구조각을 배웠고 이를 추종하였으나 그의 장남은 아버지의 한계를 지적하고 있는 것이다. 다카무라 고타로가 지적한 것과 같은 이러한 현실, 체득되지 못한 서구조각에의 단순 모방은 서구의 조형의식에 부합될 수 없었으며, 동양과 서양의 부조화가 예견된 일본조소의 모순 속에서 한국의 근대조소도 태동하였다.

동경미술학교의 양식이 이식되는 과정은 다른 분야의 미술이 그러했던 것처럼《조선미술전람회》가 주요한 역할을 했다. 심사원은 몇몇 제도의 변경이 시도된 때를 제외하고는 동경미술학교 교수들이 주로 초대되었고 조각에서도 예외는 아니었다. 특히 조각분야 심사를 공예과 교수인 타나베 타카츠쿠(田邊孝次)가 지속적으로 맡고 있는 점은 주목할 일이다.

19회(1940년) 때는 동양화나 서양화와는 달리 조각과 공예부문이 전시하의 물자 통제가 원인이 되었든지 그 출품수가 전년에 비해 감소하였으나 김복진의 〈소년〉이 특선, 김인승의 〈목동〉이 무감사특선을 하였다.

132. 神奈川縣立近代美術館,『近代日本美術家列傳』, 東京:美術出版社, 1999. 참조.
133. 김복진,「조각생활 20년기」,『조광』, 1940, 3, 4, 6, 10월.

이때도 동경미술학교의 교수가 심사를 하였지만 이전에는 공예와 목조를 전공하던 다카무라 도요치카(高村豊周)가 조각과 공예를 함께 심사하였으나 19회《조선미술전람회》에서는 동경미술학교 교수인 다테하다 타이무가 초대되었다. 그는 김복진이 동경미술학교 조각과 소속 세 명의 조각 교수 중에 가장 인품이 좋아 그의 문하에 들어갔다고 말한 사람이며,[133] 김경승이 동경미술학교 재학 당시 아사쿠라, 기타무라와 함께 지도받았던 교수이기도 하다.

한편 〈피리부는 소녀〉로 김경승과 함께 특선한 윤승욱은 동경미술학교를 졸업하고도 아직 동경에 체류 중이어서[134] 이 작품은 그가 동경에서 만들어 보낸 것임을 확인할 수 있다. 〈피리부는 소녀〉의 형상은 이전에 주악비천상(奏樂飛天像)을 재현하여 전람회에 공모한 경우도 있었는데 여기에서 나아가 응용한 것으로 보인다. 즉 전통인 피리와 근대인 나체를 연결시킨 이 작품은 후에 한국 화단에서 많이 제작된 '피리부는 소녀류'의 시원인 것으로 생각된다. 피리부는 소녀가 갖는 의미에 대해서는 차치하고라도,[135] 전통에서의 새로움 창조라는 정신은 아사쿠라에게서 받은 것임이 분명하다. 윤승욱은 아사쿠라의 연구실에 상주하고 있었던 것이다. 이들 동경미술학교 교수를 스승으로 삼은 한국의 근대 조각

134. 『피리부는 소녀』라는 조각을 출품하여 특선의 영예를 받은 윤승욱(28) 씨는 일찍이 경성 휘문중학을 마치고 동경미술학교 조소과를 소화 14년 봄에 우수한 성적으로 졸업한 후 동교 연구과에 적을 두고 朝倉文夫 씨에게서 연구를 계속하고 있는 중인데 선전에는 휘문중학 당시부터 양화를 출품하여 당선되었을 뿐 아니라 조각으로는 금년째 세 번이나 거듭 입선되고 특선은 이번이 처음이라 이 기쁜 소식을 경성 본댁인 부내 관수정 127의 1호로 전하러 가니 금년 70된 윤승욱 씨의 조부 윤전 씨가 기쁨에 넘쳐 다음과 같이 말한다. '입선은 여러 번 되었지만 특선은 이번이 처음이니 이런 기쁜 일이 또 어디 있겠습니까. 학교를 졸업하고도 늘 특선이 되어야 나온다고 하더니 이번에는 나오게 되겠지요.'"『매일신보』, 1941. 5. 30.

135. 최태만, 『한국 조각의 오늘』, 한국미술연감사, 1995, p.109 참조.

<도61> 오무라 마스지로 동상
大熊氏廣, 1893년, 야스쿠니 신사 앞

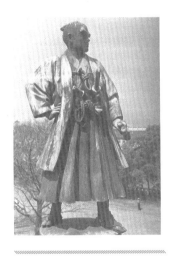

<도61-1> 오무라 마스지로 동상 부분

가늘은 자신이 배운 방식내로 작품을 세삭하였음은 너무도 당연하다. 근대 조소의 모습을 일본에서 찾았기 때문이다. 특히 공공성이 강한 동상은 일본 조각의 이식 통로이기도 했다.

일본 야스쿠니 신사의 〈오무라 마스지로(大村益次郎) 동상〉은 일본 동상의 초기작에 속한다. <도61> 일본 육군의 아버지라 불리는 오무라 마스지로는 난학과 의학을 공부하여 근대 문물에도 중요한 업적을 이룬 인물이다. 그의 동상 원형은 오쿠마 우지시로(大熊氏廣)가 1893년에 조성한 것으로 '관군을 독려하는 모습'을 표현한 것인데 석고 원형을 후에 동경육군포병공장에서 주조하였다. 이 작품은 높은 원통형 기둥 위에 서서 이정표 역할을 하는 근대 일본 동상의 효시가 되는데 이 작가는 사망 일주일 전까지도 〈다까마스(高松宮宣仁親王) 동상〉의 원형 제작에 혼신을 기울이고 있었다고 한다.

사무라이 복장을 한 오무라는 왼손에 쌍안경을 쥐고 있는데 당시로는 아주 진귀한 것에 속하는 물건이었다는 점에서 그의 근대적인 특성을 나타내는 도구임을 알 수 있다. <도61-1> 장병들을 지도하는 장군이 쌍안경을 지니고 있는 모습은 김경승이 제작한 〈맥아더 장군상〉에서도 보인다. 그것은 전쟁중이라는 상징인 동시에 그가 지휘중임을 암시하는 것이겠지만 근대의 상징이며 동시에 멀리 내다볼 수 있는 인물이라는 특성을 쌍안경이라는 소도구를 채택하여 나타낸 것일 수도 있다. 그러나 분명 지휘하는 장군의 전형성이 있고, 그것이 일본에서 다시 채택되고, 번안, 선택되고 있는 것이다.

그런데 이 동상의 원형이 석고였음에도 불구하고 날카롭고 수직

136. Hisashi Mori, *Japanese Portrait Sculpture*, Tokyo, Kodansha, 1977. 참조.

적이며 직선으로 이루어진 옷주름으로 둘러싸인 삼각형의 몸체를 보여주고 있다. 이러한 옷주름은 사이고 다카모리의 바람에 휘날리는 옷자락에서도 보이는데 날카로운 듯하지만 괴체를 형성하는 이러한 요소는 전통 일본 조각의 풍토에서는 그리 낯선 것이 아니다.[136] 회화와 동일한 양식으로 진행된 일본의 목조는 새로운 양상의 조각을 만들 때도 그 힘을 잃지 않았다. 그것은 일본 근대기의 정신, 오카쿠라 덴신(岡倉天心)에 의해 주창된 전통의 것을 근대의 정신으로 삼는 일본 정신의 구현에 어긋나는 것이 아니었던 것이다.

동상이야 말로 일반에게 근대조각의 모습을 보다 명확히 보여주는 대상이었을 것이다. 사실 인체 표현은 우리 초상조각의 역사가 공백기를 겪은 만큼 새로운 근대문물과 함께 온 선진적인 문화활동으로 인식되었던 것이다.[137] 김복진, 문석오, 윤효중 등 동경미술학교 출신의 조각가에 의해 구현된 동상은 동경미술학교 교수들이 생산한 동상의 언어에서 멀리 나아가지 않았을 것이다.

일본 의사당에 진열된 세 정치가의 모습은 이들 동경미술학교에 재직한 세 작가가 인체의 표현에 있어 각기 다른 양식을 구사함에도 불구하고 얼마나 닮아 있는가를 보여준다.[138] 아사쿠라의 〈오쿠마 시게노부 후작〉은〈도62〉 예리하며 깔끔하지만 코트의 처리 등이 직선을 지향하고 있다. 다테하다의 〈이토 히로부미 동상(伊藤公銅像)〉은〈도63〉 표면의 마띠에르를 중시하면서 괴체화된 옷의 표현을 본다. 몸을 감싼 코트는 이 인

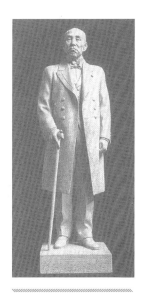

〈도62〉 오쿠마 시게노부 후작
朝倉文夫, 1938.

137. 박병희, 조은정, 「한국 기념조각에 대한 연구」, 『교육연구』, 한남대학교 교육연구소, 1999, pp. 169-196.
138. 中村傳三郎, 앞책, p. 208.

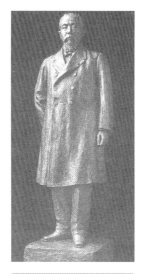
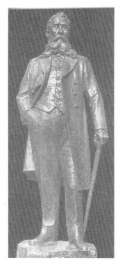

<도63> 이토 히로부미 동상
建畠大夢, 1938.

<도64> 이타카키 다이스
케 동상 北村西望, 1938.

물의 성격을 강인하게 보이게 한다. 기타무라의 〈이타카키 다이스케(板
垣伯) 동상〉은<도64> 강인한 선과 몸 전체의 질량감을 강조하며 에너지
가 풍만한 것이 특징이다. 그리고 이들 모두의 공통적인 면모는 근대기
생존한 인물의 표현, 동상에서 추구하는 정신의 세계가 어떠한 것이었나
를 드러낸다. 그것은 물질을 통한 정신의 구현이라는 동상의 목적이기도
하다.

　이들 동경미술학교 교수들의 작품은 아사쿠라의 경우처럼 국내에 동상
으로도 소개되었을 것이지만 덕수궁에 진열되어 이미 알려져 있었던 것
으로 보인다. 『이왕가 덕수궁진열 일본미술품 도록』에는 지금은 일본 근
대기 조각으로 중요시 되는 아사쿠라의 〈9대목단십랑 흉상(九代目團十
郎胸像)〉(가부키자료관 소장), 〈묘지기(墓守)〉(아사쿠라 자료관 소장)가

소개되어 있다. 현재 일본에 있는 이 상들이 단지 전시를 위하여 방문했던 것인지는 알 수 없으나 진열의 방식으로 공개되었다는 사실은 이들의 조각이 널리 알려져 있었다는 사실을 증명한다. 또한 기타무라의 〈건강미〉나 다카무라 고운의 〈기예천〉 등은 작가의 역량을 보여주는 작품이다. 즉 동경미술학교 교수들은 유학생을 통해서 그들 양식을 유입시켰을 뿐만 아니라 직접 동상을 제작하기도 하였고, 전시를 통하여 작품을 소개하기도 하였다. 따라서《조선미술전람회》라는 제도와, 교육, 전시라는 복합적인 구조 속에서 우리 근대 조각은 관학적인 양상이 굳어질 수밖에 없었고 동상은 이런 과정을 고착시켰던 것이다.

3장
현대 동상

▶ **안중근 의사 동상** | 이용덕, 2010, 안중근 기념관

현대 동상

01 전쟁과 평화

　　1948년 6월 2일, 명동성당건립 50주년 행사가 거행되었다. 이 날 3시 30분에 성모상 축성식이 있었고 〈성모상(聖母像)〉은 '새로이 성당 앞에 건립된 평화의 상징'으로 설명되었다.[1] 이 〈성모상〉은 프랑스에서 주문 제작한 것인데[2] 약 2미터 70센티미터 높이로 '성모무염시태'라는 글이 쓰인 좌대 위에 세워졌다. 한국 천주교회는 광복을 성모마리아의 선물로 해석하였는데, 광복절인 8월 15일이 성모승천대축일이었던 때문이다.

　　명동성당의 〈성모상〉은 한국의 평화를 상징하였다. 광복 직후인 1945년 8월 17일에 노기남 주교는 '세계 평화 회복에 감사하고 우리나라에 건전한 정부가 하루빨리 수립되기를 8월 17일에 기원하는 기도를 전체 신자들에게 요청'하였다. 12월 8일에 명동성당에서 연 '대한민국 임시 정부 환영미사성제'는 임시정부의 정통성을 부정하는 미군정 하에서

1. 「明洞鍾峴大聖堂 50週記念式盛大」, 『경향신문』, 1948. 6. 3.
2. 「성모 성월 특집 / 한국의 성모 성지와 순례지 지정 성당」, 『평화신문』, 2016. 5. 15.

행사를 주관함으로써 한국 천주교회의 대한민국 임시정부에 대한 지지를 선포한 것과 다름없었다.[3] 그리하여 일제에 의한 태평양전쟁과 수탈에 시달리던 한국에 '해방'을 선물한 성모에 대한 감사의 마음을 담은 〈성모상〉은 곧 평화의 상징이 되었던 것이다.

<도65> 성모상 제막식 진해 중앙성당, 1952. 10. 9.

전쟁이 한창이던 1952년의 가을에 경남 진해 제황산에 〈성모상〉을 건립하였다. <도65> 그런데 중앙동성당 일원에 모신 〈성모상〉은 가톨릭 내부의 종교적 행사로서만 의미있는 것은 아니었다. 그것은 바로 '평화의 상징'으로서 명동성당의 성모상과 같은 의미에서 봉헌된 것이었다. 그러한 공공성을 보여주기라도 하듯이 행사에는 해군통제부 사령관, 공군 중령, 미제5공군장병, 미해병대 종군신부 등이 참석하였고 해군군악대가 주악을 담당하였다.

"…그런데 동 성상(聖像)은 서울 명동대성당 앞에 모신 성모상과 같은 형이며 높이도 똑같이 9자 반이라 하며 제작자도 동일인(同一人)인 최상정 씨라 하는데 6월 10일 착공하여 125일 만에 완성된 것이라 한다. 일을 꾸며낸 진해교회 장주임신부 말에 의하면 특히 동제막에까지 물심양면으로 적극적인 후원을 하신 분은 해군통제부 정(鄭)사령관과 그의 부인 이옥범(李玉範=헤레나) 씨 그리고 착암기로 굴을 파게 해 준 미제5공군과 헌신적으로 힘을 아끼지 않은 교우유지 제씨와 진회장 조회장 등이라 한다. 원일봉 꼭대기에 솟은 백탑(白塔)과 어울리어 솔밭 우거진 중허리에서 백색의 '마돈나'는 진

3. 조광, 『한국천주교회총람』, 한국천주교중앙협의회, 2004, pp.377-408.

<도66> 충무공동상 제막식에서의 이승만 대통령, 1952. 4. 13.

해 시가를 굽어보고 있으며 동세부 편을 향하고 있는데 약 5백 미터 전방에는 투갑과 긴 칼을 찬 충무공의 웅장한 모습의 동상이 또한 남해(南海)를 바라보고 있는 것이다. 그런데 동 성모상은 자연암과 산형을 배경으로 하여 '아취'식 동굴을 만들어 안치하게 된 '마사비엘'식(동굴안치식)의 본을 딴 것이다." [4]

〈성모상〉을 봉헌하는 데까지는 해군 주요인사와 미군의 협조가 있었다. 성모상은 서울의 명동성당의 성모상과 같은 곳에서 제작한 것이었으므로 전쟁에 시달린 국민을 위로하고 평화를 기원하는 성모상의 의미 또한 다르지 않았다. 또한, 이 장소는 '안국사'라는 절이 있던 곳이었다.

무엇보다 5백 미터 전방의 〈충무공 동상〉과 연계되어 지리적 위치가 설명되고 있음은 주목할 일이다. 진해에 〈충무공 동상〉이 선 것은 1952년 4월 13일이었다.[5] 개막식에서는 이승만 대통령과 미국 대사의 축사가 있었다. <도66> 이승만 대통령은 현재 전쟁을 하는 상황을 인식하며 평화를 사랑하는 민족, 그 평화를 지키기 위한 전쟁이란 점을 이순신 장군의 행적에 빗대어 강조하였다. 또한 우리가 원하는 평화의 모습이란 언

4. 「聖母像 除幕式盛大」, 『경향신문』, 1952. 10. 9. 신문기사에서 '최상정'이 제작한 것이라고 했지만 이 성상은 프랑스에서 구입한 것이다. 「성모 성월 특집 / 한국의 성모 성지와 순례지 지정 성당」, 『평화신문』, 2016. 5. 15.
5. 「李忠武公銅像除幕되다」, 『동아일보』, 1952. 4. 15.

어를 사용함으로써 전쟁을 종식시키는 방식에 대해 구체적인 희망을 표시하였으며 그것은 휴전이 아닌 통일이었음은 한국인 모두 알고 있었을 것이다.

"오늘이야 말로 참으로 기쁘고 영광스러운 날이다. 우리 전 민족이 크고도 숭고한 동상을 건립하려고 재력을 모아가지고 완성한 데 대하여 우리는 특히 '윤효중' 씨의 공로를 찬양하는 바입니다. 내가 여기서 축사로 말하고저 하는 것은 우리들은 자래로 평화를 사랑하며 전쟁을 원하지 않는다는 것입니다. 340년 전에 우리나라 사람들이 사색(四色) 당파로 싸우고 있을 때 왜놈이 열이틀 만에 쳐들어왔던 것이다. 그때 한산도(閑山島) 조고만 섬에서 충무공이 군함을 만들어서 물리쳤던 것입니다. 모든 왜선을 격멸하고 난 뒤에 적에 쓰러졌는데 350여 년 동안 평화를 누렸다는 것은 이 분의 공덕입니다. 우리 해군의 여러분은 '이순신' 장군의 정신을 본받들어 해나가야 할 것입니다. 우리는 우리나라를 지키고 침략자를 막을려는 것이 우리의 주장입니다. 금수강산을 다른 나라들이 탐내고 있으니 우리는 한 덩어리가 되어 끌고 나가서 앞으로 커오는 사람들에게 유전해주어야 할 것입니다. 우리가 원치 않는 평화가 온다는 것은 우리가 다 없어질 때까지 반대해 나갈 것입니다." [6]

반면 이어서 축사를 한 미국의 무쵸 대사는 군함발명이나 통솔력 등 이순신 장군의 구체적인 업적에 대해 강조하였다. 그리고 한국인들의 희생정신을 요구하고 있었다. 동상을 건립하는 기념식에서 동상의 대상이 되

6. 「忠武公銅像除幕式서 李大統領, 무쵸大使致辭」, 『경향신문』, 1952. 4. 16.

는 인물을 묘사해 강조하는 부분은 정치적 입장에 따라 달랐던 것이고, 일종의 설전을 펼쳤다.[7]

"해군진해통제부를 비롯한 각계 인사들의 협력을 얻어 조각가 尹孝重 씨가 1년유 어에 걸쳐 설계한 충무공 이순신 장군의 동상은 금13일 오후 2시에 진해 장충단 앞 로터리에서 제막된다. 우리나라에서 처음으로 제작된 키 16척 무게 3톤의 거대한 충무공동상은 총제작비 1억6천만원과 연인원 3천여 명이 동원되어 월여에 걸친 주야일관작업으로 진해해군공창에서 주조된 것이다. 동상은 오늘 거행될 제막식에 앞서 지난 2일 충무공탄생일에 해군공창에서 튜럭으로 운반되어 장충단 앞에 동일 오후 3시에 안치되었던 것이다."[8]

진해 〈충무공 동상〉은 광복과 함께 동상 설립운동을 벌이던 충무공기념사업회가 아닌 해군에 의해 건립되었다. 6.25전쟁이 발발한 11월 해군창설기념일을 맞아 해군통제부 사령관 김성삼 제독이 〈충무공 동상〉 설립의 필요성에 대한 역설이 있은 직후인 19일에 동상건립위원회가 구성되었다. 그리하여 경상남도 일원인 마산시, 창원군, 통영군, 고성군,

7. "우리는 오늘날 세계역사상 위대한 일 영웅에 대하여 찬사를 올리는 바이다. 최초의 강갑군함발명과 해군전략에 있어서의 무용은 세계군사지도자 중에 이순신 장군을 들 수 있다. 그가 해군사상 기념할만한 공적 이외에는 하등의 위대함을 요구하지 아니하였던들 한국인은 그를 자랑할 충분한 이유가 있을 것이다. 그러나 그를 하여금 해군 사상 단순한 중요인물로서가 아니라 한국과 세계에 대한 영감으로서 살아있게 하는 것은 이순신 장군의 성격이었다. 그에게 통솔력을 준 소질 즉 영감적인 인물로서는 그의 조국과 의무에 대한 완전한 공헌이었다. 이 흥망지수에 우리는 모두가 이순신 장군이 보여준 바 의무에서 희생정신을 받들어야 강력한 자주 한국이 건설될 것이다." 「忠武公銅像除幕式서 李大統領, 무쵸大使致辭」, 『경향신문』, 1952. 4. 16.
8. 「忠武公銅像 除幕式 오늘 鎭海獎忠壇서 擧行」, 『동아일보』, 1952. 4. 13.

김해군 등에서 3천만 원을 갹출하여 12월 8일 윤효중에게 제작을 의뢰하였나.

윤효중은 430만 원에 모형제작을 착수하기로 하고 1951년 3월에 모형을 완성하였다. 윤효중은 문헌, 추측되는 이순신 장군 당시 생활상, 자손의 골상을 연구하여 이순신 장군의 모습을 창안해냈다. 우리나라 최초로 동상으로 나타난 이순신 장군의 모습이었다. 그는 이것을 최남선, 이은상, 김영수, 권남우, 김은호 등에게 고증을 받은 후 4월 19일에 모형을 완성하였고 9월 30일에는 동상 원형을 완성하였다. 이후 '신익희, 안호상, 홍종인 등 정치인과 미술, 사학계의 권위자'들과 함께 상평의회를 열었고 11월 15일에 높이 16척의 원형 제작을 완료하였다. 하지만 커다란 상을 주조할 곳이 마땅치 않았다. 그리하여 해군 공창에서 한국 최초의 대주조작업이 이루어졌다. 1952년 3월 28일에 주조를 완성한 것은 4월 2일에 제막식을 가지려던 계획 때문이었다. 하지만 제막식은 충무공탄신기념행사일인 4월 13일에 거행되었다.[9] 애초에 작은 규모로 시작한 동상은 결국 해군 측에서 생각한 것보다 크게 제작되었고, 건립비용 또한 현저히 상회하였다.

동상의 모습은 전체적으로 세장한 편이다.<도67> 머리에는 복발형 투구를 썼는데 정개(頂蓋)에는 상모가 있고 두정(豆釘)을 박았다. 목가리개 좌우에도 두정을 박았는데 얼굴 깊이 눌러 씌워 있고, 갑옷 아래 갖추어 입

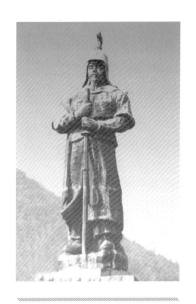

<도67> 충무공 동상 윤효중, 1952, 진해

9. 조은정, 「한국동상조각의 근대이미지」, 『한국근대미술사학』 제9권, 한국근대미술사학회, 2001, p.259.
10. 조은정, 「20세기 황제릉 조각에 대한 연구」, 『한국근대미술사학』제6권, 한국근대미술사학회, 1998, pp.72-132.

<도68> 「萬代에 빛날 忠武公偉勳」,『경향신문』, 1950. 3. 18.

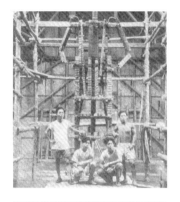

<도69> 제작중인 충무공 동상 김경승

은 전복 자락이 바람에 날리고 있다. 정면 중앙에 매우 긴 의식용 장검을 수직으로 세워 두 손은 이를 잡고 있는데, 칼집까지 꽂혀 있는 상태여서 금곡 홍유릉의 무인상이 좌측에 칼집을 매달고 있는 것과는 다르다.[10] 몸이 수직이고 신체 중심에 의식용 큰칼이 길게 자리잡고 있어 절제미와 엄숙함이 동시에 강조되고 있다. 투구부터 발끝까지 길고 무거운 갑옷으로 가려져 육체의 근육이 덜 나타나게 되어 신체성은 줄어든 반면, 드러난 손의 힘줄이 강조되어 있고 눈길을 이끄는 큰칼은 무장(武將)의 이미지를 강하게 드러낸다. 머리끝에서 발끝까지 견고하고 두터운 갑주로 덮여있는 점이나 긴 전복자락과 긴 칼, 수직적인 자세 등은 고요하며 엄숙한 고전적 형태미를 보인다.[11] 초석에는 '4285년 4월 2일'과 진해 군항 내의 여러 고을 유지와 해군장병의 성금으로 건립한다는 내용이 새겨져 있다.[12]

성대한 제막식을 치른 뒤 동상제막 기념일을 맞아 체육대회, 사진전시, 군항관람 등 다채로운 축하행사가 치러졌다.[13] 그런데 정작 조각가 윤효중은 고증에 대한 주변의 압박, 충무공의 이미지에 대한 사람마다 다른 관점에 의한 생김새 논란에 끊임없이 괴롭힘을 당하고 있었다.[14] 이미 제작되어 있는 김은호의 진영과 닮지 않았다는 이유로 제작을 중지받기도 했던 사건은 그 실물을 확인하기

11. 문화재청,『근대문화유산 조각분야 목록화 조사보고서』, 2011, p.60.
12. 「충무공동상 제막식 13일 진해서 거행」,『조선일보』, 1952. 4. 13.
13. 동상건립기념 체육회는 동상 건립 1주년인 1953년부터 시작되고 있다. 「李忠武公銅像 建立記念體育會」,『조선일보』, 1953. 3. 31과 4. 8, 4. 13의 기사 등.
14. 윤효중, 「無窓無想-忠武公銅像을 製作하고」上,『동아일보』1952. 4. 5.
15. 윤효중, 「無窓無想-忠武公銅像을 製作하고」下,『동아일보』1952. 4. 7.

어려운 인물의 동상을 건립할 때의 '닮음' 문제를 공론화시켰다.[15]

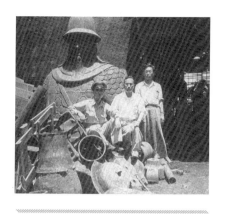

<도69-1> 주조중인 충무공 동상

진해 〈충무공 동상〉은 평화를 희구하는 관념을 행동으로 옮긴 것이었다. 그런데 건립을 둘러싸고 동상을 누가 먼저 건립하느냐는 주도권은 해군과 충무공기념사업회 간의 갈등으로까지 이어졌고, 결국 동상의 생김새를 문제 삼아 충무공기념사업회가 해군이 제작한 〈충무공 동상〉 건립을 무화시키려는 시도에까지 이르렀던 것으로 추측된다.

충무공기념사업회는 김경승에게 〈충무공동상〉 제작을 의뢰하였지만 동상 제작 착수는 늦어지고 말았다. 윤효중이 제작한 동상이 착용한 갑옷이 고증에서 착오점이 있다고 지적되었고 이러한 점이 김경승이 제작하려는 동상의 구상에도 영향을 미쳤기 때문이다.[16] 그런데 6.25전쟁 전에 윤효중은 스스로 시청 앞에 세울 〈충무공 동상〉 계획도를 완성하여 공개한 적이 있었다. 물론 전쟁발발로 실행되지는 못하였다.[17] 작가 스스로 안을 마련하였다는 것으로 미루어보건대 그가 얼마나 의욕적으로 동상제작에 앞장섰는지 알 수 있다. 주문자인 해군의 생각보다 크고 예산이 많이 들어가는 동상을 제작하게 되었던 것은 이러한 개인적 욕망의 결과일 것이다.〈도68〉

한편 1951년 11월부터 피난생활을 시작한 김경승이 피난지 부산에서 충무공기념사업 본부로부터 동상제작을 의뢰받은 것은 1952년 4월이었다. 아마도 충무공탄신일을 즈음하여서 동상을 제작하려는 계획이 실천되었을 것이다. 이때 동상을 세울 곳은 통영이었다. 착공도 늦었을 뿐만 아니라 인플레를 걱정하여 전쟁 중 시행한 제1차 화폐개혁으로 인해 모든 통화는 은행에 예치해야 했으므로 민간차원의 기금조성은 쉽지 않았다.[18] 〈도69, 69-1〉

16. 「李忠武公銅像完成 釜山龍頭山에 不遠建立」, 『조선일보』, 1954. 8. 15.
17. 「萬代에 빛날 忠武公偉勳」, 『경향신문』, 1950. 3. 18.

김성승 : …충무공기념사업본부에 들렸더니 무척 반가워하시더군요. 왜냐하면 이당 김은호 화백과 권일재, 주원 그리고 경남도지사와 노산 이은상 선생이 주축이 되어 충무공 동상 설립계획을 세우고 있었는데 충무공 동상 설립계획의 그 작자로 나를 생각하고 있었던 모양이더군요. 충무공 동상을 세워 전시 중 국민에게 애국애족하는 정신을 불어넣자는 뜻이었어요. 큰일에는 으레 말이 많듯 그 일 진행중에도 의견 차이가 생겨 말썽도 많았지요. 이 피난통에 동상은 무슨 동상이냐는 반대의견이지요. 하지만 일단 제작결정은 내려지고 제작의뢰는 나에게 낙착되었어요. 나는 충무에서 일을 시작하였는데 충무는 다른 곳보다 따뜻하여 일하기가 좋았고, 충무사람들은 소박해서 동상을 설립하는 동안 부녀자들과 시민들이 떡과 돈을 가지고 와서 절을 하느라고 줄을 잇는 흐뭇한 광경을 이루었지요. 그 지방 사람들은 충무공에 대한 공경심이 대단하였던 것 같아요.

이경성 : 김선생님은 그 당시 미술가로서 충무공 동상을 제작함으로써 국민들에게 필요한 충무공이라는 정신적 지주를 주어 커다란 사기 진작을 주었군요.

김경승 : 네, 제작기간이 2년 정도 걸렸지요. 제작기금은 경상남도 도내에서만 모았는데 화폐개혁 이후 기금이 모이지 않아 고충도 많았습니다.[19]

18. 좌담, 「6.25와 한국작가와 작품」, 『미술과 생활』, 1977, 6, pp.72-73.

19. 임영태, 『대한민국50년사1-건국에서 제3공화국까지』, 들녘, 1998, pp.226-227. 정부는 1953년 2월 15일 0시를 기해 화폐개혁을 선포했다. 2월 17일부터 '원' 표시 통화를 금지시키는 대신 '환' 표시 통화를 유통시키되, 그 교환비율은 100원에 대하여 1환으로 하고, 2월 17일부터 국민이 소지한 모든 통화는 금융기관에 예치해야 한다는 것이었다. 화폐개혁은 악화일로를 걷던 전쟁 인플레이션을 막아야 원조를 할 수 있다는 미국의 압력 때문에 단행한 것이었다. 그러나 오히려 물가를 폭등시키는 결과를 낳는 등, 실패한 화폐개혁으로 비판받았다.

김경승은 제작중인 동상에 와서 마을의 부녀자들이 떡과 제물을 차려놓고 절을 하는 장면을 보았다. 충무공은 역사적인 한 실존인물에 머물지 않고 마치 관우처럼 이미 신격화되어 있었던 것이다. 앞서 윤효중이 자신이 세운 〈충무공 동상〉의 고증에 대한 공격을 받을 때 작가 나름대로 그 모습과 갑주의 표현에 고심하였으며 충무공을 무척 존경한다는 의견을 피력했던 것도 이러한 충무공의 신앙에 가까운 위치 때문이었을 것이다. 민간에서 〈충무공 동상〉은 인간 이순신의 모습이 아니라 수호신의 현현으로 이해되었을 것임을 짐작할 수 있다. 이순신 장군의 무신화(巫神化)와 전국민적인 존경의 대상에는 차가 있다. 그럼에도 이순신 장군은 시대의 귀감이었다. 이순신 장군은 국민들에게 충(忠)과 효(孝)의 표본으로 제시할만한 실재적 인물이었는데 더구나 신앙의 차원에 있으니 동상으로 만들어 교육적인 자료로 삼는 데에 매우 합당한 존재였다.

〈충무공 동상〉은 여러 곳에서 크고 작은 형태로 지속적으로 제작되었다. 한 전투경찰대는 신축 청사 앞에 설립되는 동상제작을 위해 매일 점심 한 끼씩을 절약하기로 하였다.[20] 구호물자에 의지하던 시절, 그들의 한 끼는 어쩌면 하루 먹을 것의 절반을 의미할 것이다. 충무공을 기리는 조형물에의 열정은 전국적으로 수많은 〈충무공 동상〉을 양산하였고 전적비를 세우는 등의 사업으로 확대되었다.[21]

20. 「忠武公銅像建立」, 『조선일보』, 1954. 1. 14.
21. 「玉浦大勝捷기념탑 巨濟서 12일 除幕」, 『조선일보』, 1959. 6. 5. "충무공 이순신 장군의 옥포대첩을 기념하여 경상남도 거제도 사람끼리 돈을 모아 '옥포대승첩기념탑'을 세워 놓았다. 제막식은 오는 12일 상오 11시에 있을 것이라고 한다."

<표5> 1950년대 충무공 동상 일람

번호	작품명	제작연도	소재지	작가	기타
1	충무공 동상	1950(계획)	서울시청 앞	윤효중	건립되지 않음
2	충무공 동상	1952	경상남도 진해 장충단	윤효중	1952년 4월 13일 제막식
3	이순신 장군 세멘트 동상	1952	영천수용소	억류자들	
4	이충무공 동상	1953	경상남도 충무 남망산공원	김경승	1952. 8. 28. 기공식 1953. 5. 31. 제막식
5	충무공 동상	1954(계획)	남원 서남지구 경찰대 신청사 앞		2월중
6	충무공 동상	1954(계획)	전라남도 광주		여수로 옮겨 건립하자는 운동.
7	이충무공 동상	1955	부산 용두산공원	김경승	1955년 12월 22일 '우남공원' 명명식과 함께 제막
8	이충무공건승기념	1957	경남 거제 옥포	김경승	

<표5>는 현재 신문기사 등에서 확인할 수 있는 1950년대 조성된 이순신 장군 관계 조형물로서 이외에도 학교나 관공서에 많은 동상들이 건립 고 있었을 것이다.

김경승이 전쟁중에 〈이순신충무공 장군 동상〉을 제작하면서 예산이 부족하여 완성되지 못하였던 부산에 건립할 동상은 국비와 부산의 시비 그리고 동상초상화를 판매한 대금으로 완성할 수 있었다.[22] 이 동상은 전쟁이 지난 후 우남공원으로 이름을 바꾼 용두산공원에 설치되었다. <도70>

"충무공 동상 제막식 및 우남공원비 제막식은 22일 사오 11시 시내 용두산(龍頭山)에서 함(咸)부통령을 비롯하여 이(李)민의원의원 손(孫)국방 이(李)문교양장관 그리고 육해공군의 고급장성 나수 참석 아래 성대히 거행하였다. 배부산 시장의 개회선언으로 개막된 식은 국민의 례에 이어 이경남 지사의 식사가 있은 후 충무공동상의 제막과 우남공 원비의 제막이 있었다. 충무공 동상이 제막되자 부산항 내에 정박중이 던 국내선박은 일제히 고동을 울려 남해의 수호신으로 자리잡으신 충 무공의 영령을 추모하였다. 식은 계속하여 이대통령의 훈사를 함부통 령이 대독하고 이지사의 동상찬문 낭독과 부산여고생의 충무공의 노 래 제창 그밖에 이민의원의장을 비롯한 다수 인사들의 축사가 있은 다 음 식을 마쳤다." [23]

<도70> 충무공 동상
김경승, 1955, 부산 용두산공원

〈충무공 동상〉의 조영은 국난극복 의지의 표명이며 국가에의 충 성과 복종, 헌신의 가시화 작업이었다. 전쟁을 통해 민족이나 국가 를 위해 초인간적 용기를 발휘한 전쟁영웅을 통해 성스러운 인물과 장소를 설정하여 집권층이 전쟁을 자신의 영예로운 역사로 변형시 키고 전유하는[24] 선봉에 〈충무공 동상〉이 있었던 것이다. 그 동상이 선

22. "4284년 6월 당시의 경남도지사 양성봉(梁聖奉) 씨가 부산시 중앙에 자리잡고 있는 용두 산에 충무공 이순신 장군의 동상을 건립하고 충무공기념사업회 경상남도지부로 하여금 도민 한 사람당 1圓, 중고등 국민학교 학생 매인당 2원씩 자금을 지출케 하여 동상 건립 을 추진하여오다가 그간 화폐개혁과 기타 객관적인 정세로 말미암아 동건립사업이 부진 중에 있었던 바 금번 경상남도 당국이 88년도 세출에서 보조비 5백만환과 부산시에서 3 백만환 및 동상초상화 판매이익 금350만환의 기금으로 오는 23일 상오 10시 시내 용두 산에서 동해를 전망하는 위치에…"「忠武公銅像除幕 22日 龍頭山에서 擧行」『조선일보』, 1955. 12. 19.
23. 「忠武公 除幕式, 雩南公園碑도 함께」『동아일보』, 1955. 12. 24.
24. 강인철,「한국전쟁과 사회의식 및 문화의 변화」『한국전쟁과 사회구조의 변화』, 백산서 당, 1999, p. 231.

<도71> 충무공에 중국식 복제, 『동아일보』. 1953.
6. 3.

장소를 대통령의 호를 딴 우남공원으로 명명하는 식과 동상 제막식을 함께하고 있는 것은 〈충무공 동상〉이 국가를 수호하여 평화를 가져온 인물의 상징으로 채택되어 대통령의 호인 공원의 이름과 결합하여 마치 '장충단에 선 이순신 장군 동상'과 같은 상징이 되는 것임을 알 수 있다.[25]

김경승의 〈충무공 동상〉은 윤효중의 동상에 비하면 갑옷 안에 입은 전복 길이가 짧게 표현되어 그 안에 입은 바지가 확실히 드러난다. 얼굴은 세밀하게 표현되었는데 김은호가 그린 진영과 닮아 있음을 알 수 있다. 이는 윤효중의 동상이 김은호가 제작한 진영과 닮지 않았다는 점이 비판되자 그에 대한 반응이었으며 동시에 세밀하게 얼굴을 표현하는 김경승 인물상의 특징이기도 했다. 그럼에도 불구하고 갑옷의 모양이 중국식이냐 조선식이냐를 놓고 대립하는 등 〈충무공 동상〉의 올바른 모습에 대한 논의는 1950년대 내내 지속되었다. <도71>

6.25전쟁을 지난 뒤의 〈충무공 동상〉은 일제강점기에 숭배되던 의미와는 다르게 작동하였다. 일제강점기에는 왜구를 격퇴시키고 임진왜란을 승리로 이끌었던 인물로서 자긍심을 불어넣는 존재였을 이순신 장군은 6.25전쟁을 통해 국토를 지켜내는 평화의 상징이 되었다. 그리하여 1952년 수용소에서 "이순신 장군과 평화의 상 등 세멘트로 조각한 동상이 훌륭히 만들어 세워있는데 그것도 전부 억류자들이 만든 것"을 발견하게 되는 것이다.[26]

25. 「忠武公銅像을 除幕 雩南公園命名式도 22일 舊龍頭山서」, 『조선일보』, 1955. 12. 23.
26. 「三年間 배움도 많앗다 이제부터 滅共의 一員 되겟소」, 『동아일보』, 1952. 7. 1.

진해에 〈이순신 장군 동상〉이 서고 곧 이어 종교적인 〈성모상〉을 설립하면서 언급되는 논리를 통해 평화의 상징이라는 사회적 함의를 획득하는 과정을 볼 수 있다. 물질인 동상이 정신의 상징으로 위치하는 것 또한 확인할 수 있다. 이것은 전쟁이라는 평화의 상대적인 상황에서 가능한 것이었다. 6.25전쟁기에 조성된 평화를 기원하는 동상에는 동전의 양면, 빛의 이면에 위치한 그림자와도 같은 전쟁의 상흔이 있다.

<도72> 을지문덕 장군 동상 제막식
함태영 부통령 참석관계자와 기념촬영. 1953.

환도 뒤인 1953년 12월, 광주 상무대에서 〈을지문덕 장군 동상〉 제막식이 있었다. <도72> 함태영 부통령과 국방부장관 등이 참여하여 성대하게 제막식을 거행하였는데 이 동상을 제작한 작가는 평양미술학교 출신으로 남한에서 활동하기 시작한 차근호(車根鎬, 1925-1960)였다. 육군에서 이 동상을 세운 이유는 해군 측에서 수군이었던 〈이순신 장군 동상〉을 세우자 역시 살수대첩으로 고구려를 지켜낸 을지문덕을 역사 속에서 활동한 용장의 이미지로 육군의 상징물로 삼으려 했던 것이다. 하지만 그리 성공적이지는 못하였다. 아마도 그 이유는 충무공의 경우 기념사업회가 활발히 활동하고 충무공 관계 소설과 연극 등으로 충무공이 일반인에게 친근한 존재로 널리 알려져 있던 데도 있지만 유적지가 남해안 쪽에 흩어져 있기 때문일 것이다. 이순신 장군이 지켜낸 국토는 바로 남한의 지역이었던 것이다. 반면, 을지문덕은 북한 쪽에 유적지가 있었다. 그리고 무엇보다 동상이 6.25정전 협정 이후에 제막되었기 때문이다. 국난극복의 상징이 되기에는 때가 늦은 것이다.

〈을지문덕 장군 동상〉은 오른손을 높이 들어 통솔하는 모습으로 왼손에는 크고 긴 칼을 세워 잡고 두 다리가 드러나는 짧은 갑옷을 입고 있다. 인체비례는 팔 다리가 길지 않아 뭉툭한 느낌을 준다. 하지만 소매를 걷어 올려 팔의 근육을 강조하고 오른발을 앞으로 내밀어 건장하고 역동적인 무인상(武人像)을 표현했다. 서양적인 인체비례로 인물을 이상화시키기보다는 다부진 몸을 가진 장군의 강인성을 사실적으로 표현하려한 작가의 의도를 짐작할 수 있다. 사실 이야말로 실지 모습에 가깝다고도 할 수도 있겠다. 사실적이지만 둔탁해보이는 이 동상은 깊은 감흥을 자아내는 극적 요소보다는 이야기 구조를 띠고 있다. 윤효중의 동상보다사실적이고 김경승의 동상보다 둔탁한 〈을지문덕 장군 동상〉은 1994년에 광주에서부터 장성으로 상무대가 이전함에 따라 애초에 세워진 장소를 떠나 이건되었다.

전쟁을 기억하는, 그래서 평화를 상징하는 각종 기념물은[27] 충혼탑과충혼비, 동상의 모습으로 세워졌다.[28] 민영환(閔泳煥, 1861-1905)이나안중근(安重根, 1879-1910) 같은 6.25전쟁과는 깊은 연관이 없으나 전쟁 전부터 건립을 추진해오던 동상이 세워졌고, 맥아더 장군(MacArthur, Douglas, 1880-1964), 밴플리트 장군(Van Fleet, James Award, 1892-

27. 국방부, 『전적기념편람집』, 1994.와 국가보훈처, 『참전기념조형물도감』, 1997. 참조.

28. 김미정, 「1950, 60년대 한국전쟁기념물-전쟁의 기억과 전후 한국국가체제 이념의 형성」, 『한국근대미술사학』 제10집, 2002, pp.273-311.에서는 한국 전쟁 후 많은 전쟁기념물을 국가건설에 이용하고 있음을 밝히고 있다.

29. 한국에서 활동한 미국 장군들의 동상에 대해서는 조은정, 「한국 근현대 아카데미즘 조소 예술에 대한 연구-김경승을 중심으로-」, 『조형연구』3호, 경원대학교 조형연구소, 2002, pp.24-51. 참조.

30. 「맥아더 精神은 自由守護의 精神」, 『경향신문』, 1957. 9. 15.

1992), 존 비 코올터 장군(Coulter, Jhon B.) 등[29] 외국인 장군의 동
상들도 건립되었다.

〈맥아더 장군 동상〉은 6.25전쟁 때 우리를 평화로 이끌어준 자유
의 상징이었다. "맥아더 장군의 동상을 제막함에 있어 우리는 단순
히 동장군의 군사적 업적을 기념함보다도 자유를 위한 영구적 투쟁
의 표상으로서 세계의 양심의 각성을 촉구하고자 한다."와 같은 동
상건립의 의미가 그러한 사실을 나타낸다.[30] 그런데 〈맥아더 장군
동상〉 건립은 전쟁이 발발한 이듬해인 1951년 9월에 미국에 소재
한 대한인동지회(大韓人同志會) 북미총회에서 건립하기로 결의하
였고 제막식에는 맥아더 자신도 참석한다고 보도된 적도 있었다.[31]
국내에서는 맥아더 장군 77회 생일을 맞아 동상을 건립하기로 하였
다. 미국에서 온 헤럴드 소레프는 〈맥아더 장군 동상〉 제막식에 참
여하였는데 신문에 기고한 글에서 이렇게 감상을 표현하였다. <도73>

"또 잊히지 않는 것은 한국인의 극기심(克己心)이다. 맥아더 장군의
동상제막에 참석하였는데 그것은 웅대하면서도 정숙한 의식이었다.
거기서 받은 책자가 매우 인상적이었는데 그 인쇄술은 내가 이곳에서
구독한 각종 서적에서도 보았지만 실로 절묘한 것이었다."[32]

〈맥아더 장군 동상〉은 김경승이 제작하였다. <도74> 김경승은 평생

<도73> 맥아더 장군 동상 제막식
1957. 9. 5.

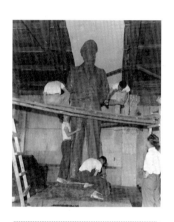

<도74> 제작중인 맥아더 장군 동상
김경승, 1957. 6. 18.

30. 「맥아더 精神은 自由守護의 精神」, 『경향신문』, 1957. 9. 15.
31. 「맥 元帥銅像建立 在美韓人發起로」, 『조선일보』, 1951. 9. 6.
32. 「韓國서 가장 感銘깊은 것」, 『동아일보』, 1957. 9. 18.

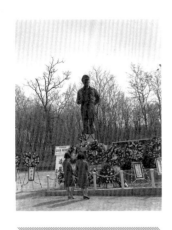

<도75> 맥아더 장군 동상
1964. 4. 11 촬영.

<도76> 4.19 당시 화환을 목에 건 맥아더 동상

많은 동상을 세웠는데, 그는 <맥아더 장군 동상>을 1957년 인천에 세우고 제6회 《대한민국미술전람회》에도 참여하여 경복궁 미술관 앞마당에 <맥아더 장군 동상>을 세웠다. 동상은 맥아더를 그대로 재현한 사실주의 조각이다. 김경승이 제작한 동상에서 공통된 특성인 영웅적인 이미지의 자세는 이 동상에서도 재연되었다.<도75> 특히 사실이긴 하지만 지도자가 갖는 쌍안경을 쥔 채 높은 대좌에서 멀리를 주시하는 모습은 <오무라 마스지로 동상><도61 참조>을 상상케 한다. 일본에서 생산된 도상이 재생산되는 과정을 확인할 수 있는 것이다.

<맥아더 장군 동상> 하부 구조물에는 인천상륙작전을 수행하는 맥아더 장군과 그의 부관들이 부조되어 있다. 김경승은 인천상륙작전 사진을 보고 그대로 새겼는데 맥아더 장군의 부관이 실지로 상륙작전에서 한 일이 없으므로 그를 다른 사람으로 대체하라는 연락을 받고 부랴부랴 고쳤다고 하였다. 깨끗한 장교복을 입고 깨끗한 구두를 바닷물에 적시는 의식과 함께 인천에 상륙한 맥아더 장군과 그의 주변 인물들을 새긴 김경승의 부조는 그리하여 인천상륙의 재현이 아닌 것이 되었다. 상징적인 행사는 기록으로 남았으나,[33] 부조는 사진의 기록과는 다른 것이 되었다. 달리 생각하면 부조의 기록은 지나간 사건까지 함께 담고 있어 이것이 사실일 지도 모른다.

<맥아더 장군 동상>은 공산침략에 대한 자유와 그것을 수호한 평화의 상징이었다. 맥아더 장군은 이 국토를 지키는 영웅이었으며 한국인에게 충실한 친구요 우방의 이미지로 각인되었다. 한국 땅에 <맥아

33. 맥아더 장군과 그의 일행이 인천에 상륙하여 발을 적시는 것이 상징적인 의미라는 박명림 교수의 지적에 감사드린다.

더 장군 동상〉을 건립한 이유는 미국이 한국의 친구라는 사실을 확인하는 동시에, 미국을 대표하는 맥아더 장군을 통해 나라를 공산주의의 손에서 구해낸 이승만 대통령의 친교력을 확인시키는 데 있었다.[34] 4.19 혁명 당시 시위대는 〈맥아더 장군 동상〉에 화환을 걸어 경의를 표했다. 동상에는 "공산침략의 격퇴자 맥아더 장군"이란 현수막을 걸고 화환을 정중히 놓았다.[35] 〈맥아더 장군 동상〉은 한국과 미국의 공고한 관계를 입증하는 물적 증거였던 것이다.<도76>

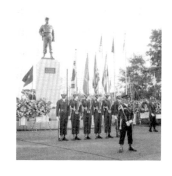

<도77> 콜터 장군 동상 제막식
1959. 10. 16.

〈맥아더 장군 동상〉 이외에 미국 장군의 동상은 2점 더 김경승에 의해 제작되었다. 〈콜터 장군 동상〉은 1959년 10월 16일에 제막식을 가졌다.<도77> "6.25전란에서 국토방위와 경제 재건에 많은 공로를 남겼다"는 공적을 높이 사 동상을 건립한 것이었다. 콜터 장군 부부는 미국에서부터 한국에 와서 동상 제막식에 참여하였다. 6.25전쟁에서의 전공, 5년 동안 UNKRA 단장으로 한국의 경제발전에 이바지한 공적을 치사받자, 콜터 장군은 한국민의 우의를 다시 한번 느낀다는 답사를 하였다. 콜터 장군만이 아닌 유엔군 장병 전체의 영예라고 매그튜드 유엔군총사령관은 축사를 하였다.[36] 이승만 대통령은 한국의 자유를 굳게 해준 은공에서 동상을 세운 것이라고 말하였다. 평화를 가져온 유엔군에의 감사를 미국인 장군 동상을 통해 표한 것이었다.

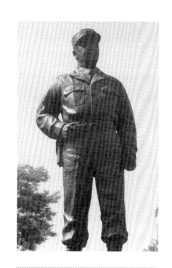

<도78> 존 B. 콜터 장군 동상
김경승, 1959, 능동 어린이대공원

〈콜터 장군 동상〉은 높이 11피트, 좌대는 12피트로 이태원 언덕에

34. 조은정, 『권력과 미술』, 아카넷, 2009 참조.
35. 「누구는 반미 데모라더라만…맥아더 장군 동상에 화환. 데모대들이 정중히 걸어 경의」, 『조선일보』, 1960. 4. 27.
36. 「콜터 장군 동상 제막, 길이 빛날 자유의 공훈」, 『조선일보』, 1959. 10. 17.

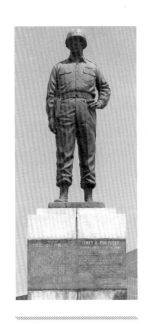

<도79> 밴플리트 장군 동상
김경승, 1960, 육군사관학교

<도80> UN기념탑
김세중, 1963, 한강변

세워졌다.<도78> 작가는 김경승이었으며 두 다리를 벌리고 선 채로 왼손은 자연스레 내리고 오른손은 허리띠를 쥐고 있다. 머리에는 군모를 썼으며, 얼굴은 김경승 특유의 사실적인 초상적인 면이 강하다. 이 동상은 현재 능동 어린이대공원으로 옮겨졌는데 도로를 건설하며 자리를 옮긴 것이었다.

〈밴플리트 장군 동상〉도 김경승이 제작하였다. 둥근 철모를 쓰고 오른손을 내리고 왼손을 허리 부근에 댄 것이 콜터 장군 동상과 다른 점이지만, 두 다리를 벌리고 서 있어서 두 장군의 상이 유사한 느낌을 준다.<도79> 높이는 좌대가 6척(1.8m)에 상의 높이는 12척(3.6m)이었다.[37] 밴플리트 장군은 6.25전쟁에서 외아들을 잃었음에도 『다이제스트』지에 한국은 확고한 반공국가라고 찬양했던 인물이었다.[38]

밴플리트 장군이 1960년 3월 25일에 내한한 것은 이승만 대통령 생일잔치에 참석하기 위해서였다. 역으로 3월 31일에 〈밴플리트 장군 동상〉 제막 일정을 잡은 것은 대통령의 생일잔치에 밴플리트 장군을 초대하기 위한 것이었다. 4.19혁명 바로 직전에 제막된 이 미국 장군의 동상은 한

37. 「31일 밴프리트 장군 동상 제막, 길이 빛날 찬연한 업적」,『조선일보』, 1960. 3. 31.

38. 「한국은 확고한 반공국가, 밴프리트 제임스 A 장군, 다이제스트 지서 찬양」,『조선일보』, 1958. 8. 20.

39. "유엔의 6.25참전을 기념하고 유엔군과의 정신적 유대의 상징으로서 제2한강교에 건립될 유엔자유수호참전기념탑의 조각을 미대 조교수이며 조각가인 김세중 선생이 담당하게 되었다.…유엔자유수호참전기념탑건립위원회가 총예산 2천2백만원을 정부에서 보조받아 건립하는 이 탑은 높이 15척, 밑의 차도가 63척으로 40척 높이의 화강석 양면에 자유의 여신과 승리를 상징하는 남자의 상이 조각되리라 한다. 또한 탑의 하부 다리 면에는 높이 12척, 길이 40척인 4개의 청동 부조(총길이 260척)가 조국광복, 6.26동란, 국토수복, 유엔과 재건의 내용으로 부조되며 그 부조의 둘레에는 참전 16개국의 국기게양대도 세워지리라 한다. 년말에 준공예정인 이 탑은 그 크기가 세계적이며 탑의 형식이 종전에 흔히 볼 수 있던 것과는 다른 새로운 양식의 것이라 한다."『대학신문』, 1962. 9. 24.

40. 『김세중』, 서문당, 1996.

국인들에게 이승만 대통령의 절친한 친구가 국군의 아버지임을 확인시
켜 주었다.

　유엔군을 기념하는 또 다른 기념물은 1963년 한강변에 조성된 〈유엔기
념탑〉으로 5.16 군사정변으로 정권을 잡은 군부가 재건국민운동본부 이
름으로 조성한 것이다.[39] 〈도80〉 55미터의 거대한 콘크리트 탑은 중앙
의 V면에는 유엔 심볼을, 탑면에는 청동으로 만든 〈자유여신〉과 〈수호
남신〉을 부조로 부착하였다. 〈도80-1, 80-2〉 4면의 기단부에는 화강석으로
전쟁을 상징하는 부조를 배치하였다.[40] 〈도80-3, 80-4〉 이 기념물에서 특
기할 점은 일찍이 성상조각에서 두각을 나타내었던 조각가 김세중이 전
쟁과 평화를 상징하는 부조에서 종교적 도상을 차용하고 있는 점이다.
학살장면은 '피에타' 혹은 '십자가에서 내림'과 고야의 '막시밀리안황제의
처형'을 조합한 것처럼 보인다. 희망과 평화를 상징하는 여인들의 자세

 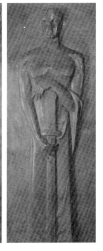

〈도80-1〉 UN기념탑 자유여신 김세중, 1963
〈도80-2〉 UN기념탑 수호남신 김세중, 1963

〈도80-3〉 UN기념탑 부조평화 김세중, 1963
〈도80-4〉 UN기념탑 부조희생 김세중, 1963

〈도81〉 성자매상 김세중, 1965

는 1955년에 제작한 〈성자매상〉 부조를 상기시킨다. <도81>

　형식을 통해 내용을 드러내는 이 방식은 성스러움을 통해 평화를 인지시키는 종교적인 도상의 대중화라는 점에서 주목된다.

<도82> 민충정공 동상 제막식
1957. 8. 30.

"제2한강교의 자유의 여신상은 구불거리는 머리가 길게 엉덩이 부분까지 내려와 마치 불상의 광배처럼 이글거리는 정신의 이미지를 보여준다. 양손을 위로 올리고 길게 머리가 내려오고, 몸 전체를 감싼 긴 옷이 두 무릎 아래에서 약간 주름진 점 등이 1963년에 제작한 〈마돈나〉와 같다. 자유의 여신과 성모를 동일시함으로써 영원한 여성성을 표현해낸 것이다. 남성인 승리의 상은 머리의 월계관이 옥죄어, 전체적으로 단순하게 보이는데 긴 칼과 남성의 조용한 자세는 중세 기사의 무덤조각과 같은 경건함을 수반한다. 이 조각의 주변 부조는 전체 4장면으로 사슬에서 풀려나는 인물이 대지처럼 자리한 광복, 성전(聖戰)을 상징하는 칼을 든 천사가 등장하는 건국, 피에타 같은 죽은 청년과 그를 감싼 어머니가 정면에 부각된 한국전쟁 그리고 마지막의 유엔의 도움으로 이루어진 국가의 재건이 그 주제이다. 재건상에서는 예의 올리브 잎과 비둘기 그리고 바구니에 담긴 알이 등장한다. 우측의 한 인물은 오른손에는 망치를 들고 왼손으로는 가슴에 나사를 안고 있다. 결국 〈유엔탑〉은 한국전쟁을 자유와 민주주의를 수호하기 위한 성전으로 기록하는 방안으로서 기독교적인 성상의 이미지를 차용하였고, 그러한 면은 한국전쟁에 대한 당대인들의 인식을 유엔탑에 새기는 데 성공적인 것이었다." [41]

41.　조은정, 「김세중의 기념조형물의 이미지형성 요소에 대한 연구」, 『조각가 김세중』, 현암사, 2006 참조.

나라를 잃었을 때 죽음을 선택한 〈민충정공 동상〉과 원수를 죽이는 직접 항거에 나선 〈안중근 의사 동상〉 건립은 시차를 두고 이루어졌다. 안국동에 설립된 〈민충정공 동상〉은 1957년 8월 30일 제막식을 가졌는데 서울시교육위원회와 기념사업회에 의해 이루어진 것이었다.〈도82〉 이 동상은 안국동에 도로를 넓히면서 창덕궁 앞으로 이건하였다가 우정국 복원과 함께 조계사 앞 우정국 앞마당으로 이건되었다.

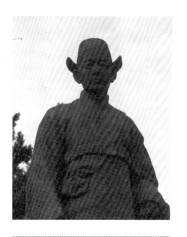

〈도83〉 민충정공 동상
윤효중, 1957, 우정국 앞

동상은 윤효중이 제작하였는데 민영환이 자결한 자리에서 자라났다는 혈죽(血竹)을 표현하기 위해 커다란 동기를 놓고 그곳에 인물이 기댄 형상을 하고 있다. 관복을 입고 어깨에는 대한제국 신하의 띠를 맨 모습은 사진 그대로의 모습이라고 할지라도 동상 전체에는 지나치게 조용한 선이 흐르고 표정은 우울하다. 죽음으로 나라를 지키지 못한 분한 마음을 느낄 수 없는 것은 사진에 기록되어 있는 인물의 외모를 충실히 표현한 때문일 수도 있다. 하지만 인물을 표현함에 있어 외모에 정신의 이상화를 투영하여 대상의 인품을 높아보이게 하는 표현 방식은 적용되지 않고 있다. 사실에 충실하되 인물에 대한 해석이 작가에게 가능하지 않은 심의제도 탓도 있겠지만 작가의 역사의식도 어느 정도 작용했을 것이다.〈도83〉

〈도84〉 안중근 의사 동상 제막식
1959.

나라에 충성한 두 인물의 동상을 세우면서 〈민영환 동상〉은 계획이 서자마자, 〈안중근 의사 동상〉은 동상건립 논의가 시작된지 10년도 지나서야 설립되었다.〈도84〉 김구 선생은 효창공원 내에

<도85> 안중근 의사 동상
김경승, 1959.

<도86> 안중근 의사 동상 이건식 1967.

안중근 의사의 유해를 모실 가묘까지 만들어놓았지만 갑작스런 그의 서거로 안중근 의사의 유해봉안은 실현되지 않았다. 김구 선생이 세상을 떠난 후 한참이 지나서야 〈안중근 의사 동상〉이 설립되고 게다가 설립장소에 많은 이견이 있었던 데에는 '김구와 이승만'의 정치적 역학관계, '안중근과 이승만'의 대중적 지지도가 작용하였을 것이다.

"왼쪽으로는 왜놈들의 소위 경성신사가 있던 자리이고 바른쪽은 의사 총탄에 거꾸러진 원수 이토(伊藤)가 침략의 첫발을 들여놓던 통감부(統監府) 자리"인 남산 숭의여고 앞 비탈길에 〈안중근 의사 동상〉이 1959년 5월에 제작되었다. 동상은 오른손에 태극기의 깃대를 움켜쥐고 왼손은 뒤로 젖혀 오른발을 들어 앞으로 나아가는 모습이다. 양복에 코트를 걸친 모습으로 얼굴의 표현은 여순감옥에서 촬영한 안중근 의사 사진과 매우 닮게 표현되었다. <도85>

사실적인 표현에 애쓴 흔적을 찾아볼 수 있으며, 초상적인 면모가 강한 것이 또한 김경승 동상 조각의 특징이다. 그런데 이때 설치된 동상은 협소한 장소를 떠나 1967년 남산의 넓은 곳으로 이건되었다. <도86> 항일투사나 독립운동의 열사는 민족의 영웅이기는 하지만 대한민국의 영웅은 아니었다. 반면 6.25전쟁 영웅은 대한민국의 영웅이었다. 〈안중근 의사 동상〉을 제작하던 중 〈맥아더 장군 동상〉 제작을 의뢰받자 먼저 〈맥아더 장군 동상〉 제작에 전념한 것도 이러한 의미로 이해할 수 있을 것이다.

따라서 전후 건립한 〈이승만 대통령 동상〉은 자유민주주의의 증거, 평화의 동상이라는 의미를 담은 것으로 해석할 수 있다. 1954년 9월 18일 교통부 광장에서 거행된 철도 창설 55주년 기념식에는 내외 귀빈 다수가 참여한 가운데 부통령의 훈화에 이어 '철도창설 55주년 기념 이승만 대통령 흉상 제막식'이 거행되었다. 「대한뉴스」에 나온 이 행사 장면에는 원형의 대리석 대좌에 세운 브론즈 흉상이

<도87> 이승만 대통령 흉상
철도창설55주년기념, 1954.

보인다.〈도87〉 이마의 주름 등이 사실적으로 표현되었으며 동정이 넓은 저고리 위에 깃이 넓은 단추를 단 두루마기를 입은 모습이다. 국가의 기간산업인 철도와 연계된 행사에 맞춰 제작된 대통령의 흉상은, 교통부가 국가의 행정기관이므로 곧 국가가 주도한 대통령 기념물이라고 볼 수 있다. 하지만 이는 대통령 이승만과 철도노조가 오랜 정치적 동반자였음을 시사하기도 한다. 따라서 철도창설 55주년 기념물이 이승만 대통령의 흉상이라 해서 그리 놀랄 일도 아니다.

대통령이 80세가 되는 1955년 '이대통령 80회 탄신축하위원회'는 국회 의사당에서 실행위원회를 개최하여 조각가 윤효중으로부터 대통령 동상 건립에 관한 설명을 청취하였다.[42] 예산도 확보되지 않은 상태에서 조각가는 동상 건립의 구체적 내용을 설명하였다. 남산에 세워진 대통령 동상 제작을 간간이 도왔던 전뢰진 등 제자들에 따르면, 기념 동상의 제작에는 건축가 엄덕문이 개입했다. 엄덕문은 《대한민국미술전람회》에 사진부문을 제치고 건축부가 신설될 수 있도록 윤효중의 도움을 받았던

42. 「銅像建立檢討 李大統領生辰祝賀委서」, 『동아일보』, 1955. 3. 2.

일이 있던 터였다.

조각가 윤효중은 이 동상의 머리 부분이 체구에 비하여 약간 커 보이도록 한 것을 두고 신라불상의 수법에서 암시를 받은 것이라고 하였다. 동상 제작의 상식을 굳이 신라불상 제작기법으로 설명하고 있는 것은 대통령의 동상이 한국의 조각적 전통에서 출발하였음을 주장하기 위함이었을 것이다. 상의 높이가 81척인 것은 80세에서 갱진일보(更進一步)하는 재출발의 첫걸음을 의미하며, 80회 탄신기념사업의 일환으로 개천절에 기공하여 대통령 이승만이 81세가 되는 해 광복절을 택일하여 제막식을 거행하는 계획을 상징하는 것이기도 했다. 단군이 나라를 연 개천절에 기공식을 거행하고 일제로부터 나라를 되찾은 광복절에 개막식을 하는 동상. '건국'을 상징하는 모든 기념일에 대통령 동상이 존재하게 만든 것이다. 극장연합회에서 거출된 2억6백56만 환의 경비로 "세계 굴지의 동상"을 겨냥하였지만 극장연합회는 자금의 일부를 은행으로부터 미리 대출을 받아 경비를 지불하였고, 4.19혁명으로 자유당이 실각하자 지급을 거부하여 결국 은행들이 손실을 떠맡고 말았던, 외상으로 만든 동상이었다.[43] <도88>

남산의 동상 건립부지는 3천 평이었고 좌대 270평, 상의 크기 81척의 동상은 1956년 8월 15일에 제막식을 가졌다. <도88-1> 그날 오후 10시에 남산과 중앙청에서는 불꽃을 쏘아 올려 서울시민들은 밤 하늘의 꽃구경을 할 수 있었다.[44] 조각가 윤효중은 「동상론」에서

<도88> 제작중인 이승만 대통령 동상 윤효중, 1955.

<도88-1> 건립되는 이승만 대통령 동상 윤효중, 1955.

43. 이승만 동상에 대해서는 조은정, 「이승만 동상 연구」, 『한국근대미술사학』 제14집, 한국근대미술사학회, 2005, pp. 75-113. 참조.

"현금(現今) 이 시대 우리 민족 가운데에 있어서 민족해방과 국권광복의 성업(聖業)을 지목하고 거기에 즉한 가장 먼저 필두에 거론할 수 있는 인물을 들추려고 하면 이승만 박사를 제쳐놓지는 못할 것이다. 정치적 견해의 차이로 찬부의 태도 여하는 고사하고 현하(現下)에 우리 민족의 선두에서, 아니 세계반공진영의 선두에서 가장 철저히 또 꾸준하게 투쟁해 오는 분도 이승만 박사 같은 이가 없다는 것은 누구나 부인 못할 사실이다."라고 존경의 마음이 동상 제작에 이르는 동기였음을 밝히고 있다.[45]

높이 선 동상의 중대는 중앙에 대통령의 상징인 봉황문장이 두드러지게 부조되었고, 대좌 팔면에 대통령 이승만의 일대기를 부조하였다. 석가의 일생을 여덟 단계로 정리한 '팔상도(八相圖)'의 분절적 기법을 '이승만 박사의 일대기'에 적용시켰던 것이다. 종교적 도상의 차용은 동상 앞에 향로를 설치함으로써 더욱 확고하게 의도를 드러냈다. 동상을 종교적인 대상으로 성화시켜 나가려는 목적, 동상 앞에서 예를 다할 수밖에 없는 설치물을 통해 〈이승만 대통령 동상〉이 단지 생존한 인물의 모습 그

44. "우리나라 대한나라 독-립을 위하여, 어든 평생 한결같이 몸바쳐 오-신, 고마우신 이대통령, 우리 대통령, 우리는 길이길이 빛내-오리다."는 이 노래를 부르며 당시 대통령은 '박대통령'인데 왜 '이'대통령이라고 할까 하는 의구심을 지녔었다. 후에 이 노래가 이승만 대통령 80주년을 기념하는 노래임을 알게 되었는데, 박목월 작사, 김성태 작곡이었다. 이 노래는 신문기사에서 말하는 〈우리대통령과 기쁜 날〉이라는 어린이 합창단이 불렀던 노래이다. 따라서 "이 노래를 음반으로 듣는 사람들은 누구나 북한 노래 같다고 말한다. 노래를 부르는 아이들의 음성까지도 북한을 연상시키기에 충분하다. 그리고 보면 그 시절에는 남북한의 정치의식 수준이란 게 거의 엇비슷하지 않았나 싶다. 대통령과 임금의 차이를 머리로는 알았을지언정 정서와 태도를 변화시킬 정도까지 체화되어 알지 못했던 것이다."는(이영미, 『흥남부두의 금순이는 어디로 갔을까』, 황금가지, 2002, 7쪽) 지적은 타당하다. 북한 노래와 비슷하다는 것은 당시 우리 문화가 남과 북 각기 다른 양상으로 발전하기 이전의 형태였던 때문일 것이다. 50, 60년대 남한의 영화에서 배우의 말은 북한의 말투를 연상시킨다. 양식은 그 시대의 문화적 형태에, 내용은 정치적 특이성의 반영으로 이원화시켜 이해해야 하는 것이 이 시기 문화를 보는 한 방안이 될 것이다.

45. 윤효중, 「동상론」, 『신태양』, 1956. 10.

<도88-2> 이승만 대통령 동상 전경 1956, 남산

대로를 재현한 기념적인 깃만은 아님을 확인할 수 있다. <도88-2>

1960년 7월의 국무회의는 남산에 있는 동상을 철거하기로 했고 서울시는 7월 23일에 철거를 결정, 8월 19일부터 철거를 시작하였다. 그런데 철거에 드는 공력이나 비용도 만만치 않았으며 거대한 동상을 그대로 내릴 수 없어서 비계를 설치하는 등 동상의 몸체를 분리하기 위한 준비까지도 닷새가 걸렸다. 처음 동상을 세울 때 현장을 감독한 사람의 협조로 분해되었는데[46] 해체하는 작업에만도 이후 여러 날이 소요되었다. 동상이 철거된 뒤 향로는 그 자리에 남아 있다가 도둑을 맞았다.

한편 1955년, 한 『조선일보』는 "대한소년화랑단에서는 이대통령의 80회 탄신을 기념하여 이대통령의 동상을 서울시청 앞에다가 건립하기로 되어 조각가 문정화(文貞化) 씨에 의해 제작이 완성되었는데 사진은 신장 8척이나 되는 이대통령 동상인 바 오는 12월 25일 크리스마스 날에 제막식을 하게 되었다."라고 보도하였다.[47] 6.25전쟁이 휴전에 들어간 이후 서울역 앞에 예수 탄생하신 마구간과 동방박사의 경배가 인

46. 「떨어져나간 '獨裁의 팔' 南山李博士銅像分離工事着手」, 『조선일보』, 1960. 8. 25.
47. 「市廳앞에 建立될 李大統領銅像」, 『조선일보』, 1955. 11. 17.

형으로 설치되어 있었던 것을 기억한다면, 당시 크리스마스에 동상이 제막된다는 의미를 확연히 알 수 있을 것이다.

11월 17일 원형이 완성된 동상은 계획과 달리 이듬해인 1956년 3월 31일 탑동공원에서 제막식을 가졌다.<도89> 동상의 모습은 넥타이를 매고 조끼까지 갖추어 입은 양복 차림이다.[48] 양복은 이승만 대통령의 일반적인 차림새이자 현실의 모습이

<도89-1> 이승만 대통령 동상
파고다공원, 문정화, 1955.

<도89> 「李大統領 銅像除幕 31日 公園서」『동아일보』 1956. 4. 2.

었다. 4.19 혁명 당시 시위대에 끌려 다니는 동상의 사진은 양복을 입고 있었으며 신문 속의 사진과 여러 모로 같은 모습을 확인할 수 있다.<도89-1> 탑동공원의 대통령 동상을 조각한 작가는 평양에서 문석오에게서 조각을 배우고 월남한 조각가 문정화(文貞化, 1920-2003)였다.

이승만 대통령을 기념하는 '송덕관'에도 흰색의 이승만 대통령의 반신상이 있었다.<도90> 한복을 입고 오른손을 들어 올리고 있는데 단추 2개가 달린 두루마기를 입고 있다. 이 상을 올려놓은 탁자 아래에 두 인물이 새겨진 부조가 장식되어 있다. 흉상의 주변 장식이라거나 어떤 정황을 설명하는 부속장치로 보기에는 다소 애매한 측면상은 동전에 부조되기 위한 도안 중 어떤 것일 가능성이 있다. 우

<도90> 이승만 대통령 반신상
우남송덕관 내부

48. 「李大統領 銅像除幕 31日 塔洞公園서」, 『동아일보』, 1956. 4. 2.

<도91> 이승만 대통령 석상
이순석, 1958, 배재학당역사박물관 소장

닝흥디판이 문을 열기 바로 진인 6월에 내동링 초상을 넣은 100환짜리 동전을 발행할 계획을 세웠던 때문이다.[49] 1959년 10월 30일에 주조된 100환짜리에는 양복 입은 대통령의 초상이 새겨져 있었다. 이 즈음에 제작된 <이승만 대통령 동상>중에서 현재 원형 그대로 남아 있는 것은 배재학당기념관에 소장되어 있는 석상이다.<도91> 1958년에 이순석이 대리석에 조각한 <이승만 대통령 흉상>은 배재학교의 우남교육관 준공식과 흉상제막식이 함께 있었는데, 그때 제작된 것으로 보인다.[50]

4.19혁명 후 <4.19혁명기념탑>을 조성하면서 공모를 하였으며 많은 작가들이 꿈을 안고 도전하였으나 좌절, 심지어 재

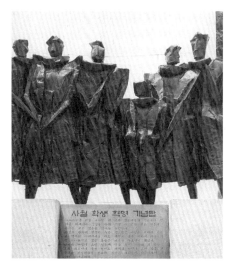

<도92> 4.19기념묘지 화신상 김경승, 1963.

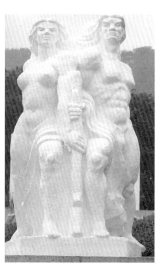

<도93, 93-1> 4.19 기념묘지 수호신상 김경승, 1963.

능있는 젊은 작가 차근호는 자살로 생을 마감하였다.[51] 그러한 소용돌이 속에서 최후의 승리자는 김경승이었다. 그는 1963년 국립4.19민주묘지 중앙의 상징물인 〈화신상〉과 좌우에 〈수호신상〉을 제작하였다. 〈화신상〉은 김경승이 이전에 도전한 적이 없는 추상적 경향의 작품으로 철조를 용접한 것이었다. 〈도92〉 〈수호신상〉 또한 구상적이기는 하나 면을 분할하여 서구의 인체에 기댄 것으로 사실적인 리얼리즘 계통과는 거리가 있는 것이었다. 시멘트로 제작한 좌우의 상들은 후에 묘역을 확장하면서 화강암으로 대치되었다. 〈도93, 93-1〉

〈4.19혁명기념탑〉은 자유를 수호한 상징물의 조영을 통해 자유의 소중함, 민주주의의 의미를 새기려는 조형물이었다. 헌데 오랜 시간에 걸쳐 경선을 거듭하여 이루어낸 그 조형물의 결과는 무덤을 지키는 수호신상이었다. 독재를 타도하는 젊은 힘이라든가 자유민주주의를 위한 투쟁의 결의는 그곳에 없었다. 어쩌면 이것이 김경승을 조형물의 제작자로 선정한 이유인지도 모른다. 평화의 동상은 그 상대편의 전쟁이나 투쟁을 상기시키게 마련이고, 김경승의 4.19기념조형물은 이 상기의 고리를 끊은 무덤조각으로 위치하는 것이다.

49. "한국은행에서는 백환짜리 엽전을 발행하도록 4일 열리는 정례 금융통화위원회에 승인을 요청하였다. 이 계획안은 2일 이대통령이 정식 재가하여 확정된 것이다. 그 구체적 내용은 밝혀지지 않았으나 백환짜리 엽전에는 이대통령의 초상이 새겨질 것이라고 하며 '닉켈'이 주성분이 될 것으로 보인다. 그리고 이 엽전은 금융통화위원회에서 이미 확정한 50환짜리 및 십환짜리의 두 가지 엽전과 같이 미국에서 제조하게 될 것이라고 한다." 「百圜짜리 葉錢도 나온다, 닉켈에 李大統領肖像」, 『조선일보』, 1959. 6. 4.

50. 조은정, 「역사 속에 살다-초상, 시대의 거울」, 전북도립미술관, 2013년 동명의 전시도록 서문 참조.

51. 이규일, 『뒤집어 본 한국미술』, 시공사, 1993, pp.185-194.

1969년 3월, 백범 김구(金九, 1876-1949) 선생 흉상(胸像)이 발견되었다.[52] 서울에서 경기상업학교, 경기중학교 미술교사를 하였던 박승구(朴勝龜, 1919-1995)가 제작한 것이었다.<도94> 박승구는 김구 선생의 부탁을 받아 〈곽낙원 여사 동상〉을 조성하기도 했다. 김구는 자신이 감옥에 있을 때 부잣집에서 일을 해주고 동냥을 얻어 아들에게 가져다 먹인 어머니 곽낙원(郭樂園, 1859-1939) 여사가 오가던 인천 길에 〈곽낙원 여사 동상〉을 세우길 희망하였던 것이었다.<도95, 95-1> 하지만 1949년 8월, 동상이 완성되기 2개월 전에 김구 선생은 안두희가 쏜 흉탄에 서거하고 말았다. 박승구는 김구 선생의 데드마스크를 1949년 6월 26일에 제작하였고 현재 백범기념관에서 그 모습을 확인할 수 있다.

그런데 1969년에 김구 선생 생전에 제작한 석고상이 발견됨으로써 '김구동상건립위원회는 남산의 2백2십 평 대지에 높이 19척, 좌대 19.8척 규모 동상을 세울 계획'을 하였다. 실지로 애국선열조상위원회(愛國先烈彫像委員會)가 선정한 선열의 반열에 들지 않았던 〈김구 동상〉이 서게 된 것은 이런 역사적인 발굴 아닌 발굴 덕이었다.<도96> 그리고 이 동상의 생김새는 사진은 물론 참고로 하였겠지만 이미 조성된 흉상을 기본으로 하여 제작하였던 것이다.

애국선열조상위원회는 1966년 8월 11일 서울신문사에 모여 위원장을 선출하고 광복절인 15일에 서울신문사에 사무국을 설치하였다. 규약에

<도94> 생존시에 만들어진 金九 선생 흉상, 『경향신문』, 1969. 3. 7.

52. 「생존시에 만들어진 金九 선생 흉상발견」, 『경향신문』, 1969. 3. 7.

는 "우리민족사상 불멸의
공적을 남긴 위인 및 열사
들의 조상을 건립함으로써
그 정신을 길이 선양케 하
여 민족의 귀감으로 삼고
자 함"이라는 사업목적이
명시되었다.[53] 기구로는
총재와 부총재를 두고 상
임위원과 상임간사를 두었
고 5개 분과위원회를 두어

<도95> 곽낙원 여사 동상 1949.

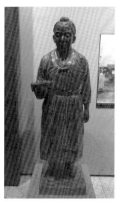

<도95-1> 곽낙원 여사 동상
박승구, 1949, 백범기념관 소장

위원장과 25인 이내의 위원을 두는 안을 마련하였다. 처음 총재는
김종필 공화당 의장이었는데, 1969년에는 장태화,[54] 1972년에는
신범식으로 바뀌었다. 처음 위원회가 조직되었을 때는 실질적인 업
무를 맡았다고 볼 수 있는 전문위원에는 위원장에 김경승, 위원으
로는 김종영·김세중·송영수·김정숙 등 조각가였다. 기획분과는 위
원장에 김재원, 위원으로는 김상기·김원룡·류홍열·조성옥 등 주로
학자들로 이루어졌고, 재정분과는 위원장에 이상구, 위원으로는 이
동준·이한상·조홍제·김기택 등 실업인들이었다. 건립분과위원은 위
원장에 서양화가 김인승·위원으로는 건축가 김수근·서울제2부시장

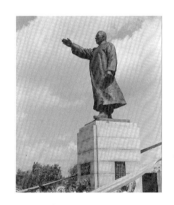

<도96> 김구 선생 동상 제막식
1969. 8. 23.

53. 윤범모, 「기념조각, 그 문제성의 안팎」, 『계간미술』13, 1980년 봄. 애국선열조상건립위원
회의 자료는 이 글에 많은 부분 의존한다. 당시 관계문서로서 출간된 자료가 거의 없고 계
간미술의 기자 신분으로서 서울신문사에서 자료를 수기로 베껴 와서 정리한 이 방면의
거의 유일한 자료이기 때문이다.

54. 「원효대사 조상제막」, 『매일경제』, 1969. 8. 16.

차일식·서울내교수 임영방이었고 선전분과 위원장은 이춘성·위원은 이원우·조성옥·김수근·정성호였다. 이후 박종홍·엄덕문·이서구·이숭녕·석주선 등이 참여하기도 했다.[55]

위원회는 동상을 제작하기에 앞서 어떤 인물의 동상을 만들 것인가에 대한 여론수렴 과정으로 각계각층의 인사 128명에게 의견 조사를 하여 78통의 답을 들어 1차로 이순신·세종대왕·을지문덕·사명대사·김유신·강감찬·계백·광개토대왕·김춘추·윤관을 순차적으로 건립하기로 하였다. 하지만 결과적으로 이 순서는 지켜지지 않았다.

애국선열조상위원회에 의한 동상이 설립되기 이전부터 이미 선열의 동상은 건립되고 있었다.[56] 1964년 3월 20일에 대구 달성공원에서 제막된 〈최제우 선생 동상〉은 천도교조로서 '순교100주년'을 맞아 제작된 것이었다. 동상을 건립하며 강조된 것은 "백성을 편안하고 나라를 위해 보전한다"는 최제우의 뜻이 갑오혁명의 이념적 기반과 3.1운동에 영향을 미쳤기에 그를 본받아 민족중흥의 새로운 기틀을 마련해야 한다는 것이었다.[57] 이 동상을 조각한 사람은 윤효중이었다. 동상은 최제우 자신이 고안한 잎새형 관을 쓰고 수염과 도포자락을 휘날리며 왼손은 가슴께에 두고 오른손은 들어서 검지로 하늘을 가르키고 있어서 사람이 곧 하늘이라는 동학의 가르침을 상징적으로 보여주고 있다.〈도97〉 이 동상은 최초에는 경삼감영을 바라보는 위치에 세워졌는데, 달성공원 내에 있던 일본신

55. 조은정, 「애국선열조상위원회의 동상 제작」, 『내일을 여는 역사』제40호, 2010년 가을호, pp.134-159 참조.
56. 이 시기 동상제작의 목적에 대해서는 정호기, 「박정희시대의'동상건립운동'과 애국주의-'애국선열조상건립위원회'의 활동을 중심으로 -」, 『정신문화연구』제30권 제1호, 통권 160호, 2007, pp.335-363 참조.

사를 헐어내면서 공원의 가장자리로 옮겼다.[58]

1964년 7월 14일 국민의 정성 400만원으로 건립되어 "후세에 애국심을 일깨워주는 상징으로 남을 것이라"는 〈이준 열사 동상〉 제막식이 서울 장충단공원에서 있었다. 이준 열사 순국57주년 기념으로 세운 동상은 서울대 교수 송영수가 제작하였다.[59] 〈도98〉 양복을 입고 왼손에 밀서를 말아쥐고 오른손은 주머니에 손을 꽂고 선 동상은 아래에서 올려다보아 얼굴이 보이도록 하는 방식, 이른바 두부(頭部)를 크게 만들어 아래에서 올려다보아 얼굴이 보이게 하는 동상 제작의 원칙을 따르고 있다. 하지만 전체적으로 둔탁하고 굵은 선으로 제작되어 얼굴은 동안으로 표현되어 사실성은 조금 떨어져 보인다. 〈도98-1〉 사진 속 인물을 단순하게 표현하여 힘있는 조각이 되었지만 다른 동상들이 세밀한 얼굴을 표현한 것과는 대조되어 거친 듯 보인다.

1964년 9월 12일에 충북 진천 진천중학교에서는 이 학교 학생들이 3년간이나 폐품을 모아 마련한 성금으로 제작한 '이 고장 출신' 〈김유신 장군 동상〉의 제막식이 있었다. 표면 처리가 둔탁하지만 왼손을 허리에 대

<도97> 최제우 동상 윤효중, 1964, 대구달성공원.
『오마이뉴스』, 2011. 2. 28.

<도98> 이준 열사 동상 제막식 1964. 7. 14.

57. 「대한뉴스」461호.
58. 「달성공원에 '수운 최제우' 동상이 있다고」, 『대구일보』, 2012. 8. 22.
59. 「李儁烈士 銅像 제막」, 『경향신문』, 1964. 7. 14.

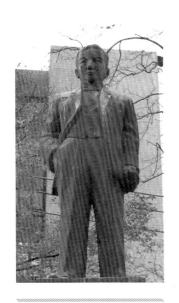

<도98-1> 이준 열사 동상
송영수, 1964, 장충단공원

고 오른손은 곧추세워 땅을 싶은 갈자부를 잡고 투구에 갑옷을 갖춰입은 장군의 모습이었다.[60] 1966년 7월 30일에는 유서깊은 백제의 고도 부여에서 〈계백 장군 동상〉 제막식이 있었는데 '백제 말엽 황산골 전투에서 장렬하게 전사한' 계백 장군을 기념하는 것이었다. 이 동상은 윤석창 작품으로 삼지창을 든 기마장군상이었다. 한동안 부여군청 앞 사거리에 위치해 있었지만 규모가 작다고 하여 1979년에 김세중이 제작한 동상으로 교체되어 톨게이트에 놓여있었으며 1983년에 논산 구자곡초등학교로 옮겨져 보존되고 있다.[61] <도99>

이미 제막식을 가진 〈계백 장군 동상〉은 예외로 하더라도 광개토대왕, 김춘추, 윤관은 애국선열조상위원회에서 동상으로 제작되지 않았다. 실지로 동상은 1차년도인 1968년에 충무공, 세종대왕, 사명대사, 2차년도인 1969년도에 이율곡, 원효대사, 김유신, 을지문덕, 3차년도인 1970년에 유관순, 신사임당, 정몽주, 정약용, 이퇴계, 그리고 마지막인 1972년도에 강감찬, 김대건, 윤봉길의 순으로 제작, 제막식을 가졌다. 신사임당과 유관순, 퇴계 이황, 정몽주, 정약용과 김대건 등 논의대상이 되지 않았던 인물의 동상제작이 이루어진 것은 헌납자의 의도나 주변에서의 압력 혹은 내부에서의 조정 등 다각도에서 추론하여 볼 수 있다. 유관순의 경우 순국 50주년을 기념하는 의미였고,[62] 정주영 현대건설회장은 정몽주 동상의 헌납자, 조각가 김세중 등이 천주교와 깊은 관계를 맺고 있었던 점 특히 천주교서울대교구에서 대지제공과 환경

60. 「대한뉴스」 486호.
61. http://blog.naver.com/nscity/60166855199
62. 「남대문 앞 동상제막 유관순 양 순국 50돌」, 『동아일보』, 1970. 10. 12.

조성까지 한 점 등을[63] 감안하면 여러 가지 요소들이 동상
의 인물을 정하는 데 작용하였을 것임을 짐작할 수 있다.

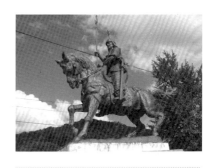

<도99> 계백 장군 동상
윤석창, 1966, 구자곡초등학교

인물 선정뿐만 아니라 동상을 설치하는 장소에서도 몇 가
지 문제점이 있었다. 1969년 4월 2일자 『경향신문』에는 김경
승이 제작하는 〈김유신 장군 동상〉은 시청앞 광장에, 최기원
이 제작하는 〈을지문덕 장군 동상〉은 북악공원에, 송영수가
제작하는 〈원효대사 동상〉은 효창공원에, 김정숙이 제작한
〈율곡 선생 동상〉은 사직공원에 건립될 것이라고 알렸다. 헌
데 1968년 12월 18일에는 사진까지 보여주며 〈김유신 장군 동상〉이 서
울역 앞에 세워질 것이라고 보도하였지만 결국 시청 앞 광장에 세워졌
다. 게다가 이 동상은 건립된 지 얼마 지나지 않은 1971년에 남산공원으
로 이전되고 말았다. 북악공원에 건립되라던 〈을지문덕 장군 동상〉은 제
2한강교 교차로 녹지대에서 기공식을 가졌다. 한창 지하철과 도로개설
이 이루어지던 건설의 시기였으니 도로 한복판에 자리했던 동상들은 자
리를 옮겨 다녀야 했던 것이다. 실지로 당시 아무런 연고가 없는 장소에
위인상을 세운다는 점이나 공간환경과 관계없이 "현대 도시라면 좁은 녹
지대에 하나의 장치를 세우기 전에 그 장치가 끌어들일 주위 환경과의
조화를 이룰 수 있어야 한다"는 조각가 최만린의 자각에도 불구하고 도
시미와 조화를 이루지 못한다는 지적에는 도리가 없었다.

서울이라는 대도시는 권역이 확대되고 교통망이 제정비되는 이른바 개
발중이었다.[64] 따라서 동상을 처음에 세운 장소에서부터 외곽 혹은 한

63. 「14일 제막식 김대건 신부 동상」, 『경향신문』, 1970. 5. 12.
64. 「흠모와 감동을 주는 종합예술의 모뉴멘트 동상」, 『동아일보』, 1971. 6. 5.

기한 징소로 이건한 이유는 농상의 건립 목적이 시한을 다해서일 수도 있고, 변화하는 도시의 상황이 반영된 사건이기도 했다. 애초에 확장계획이 잡힌 도로에 군이 동상을 세우고 얼마 지나지 않아 이건하는 것을 보면, 건립 당시 많은 사람들이 주시하는 장소라는 사항은 그 어느 요소보다 중요한 조건이었을지도 모른다는 생각도 든다.

애국선열조상위원회가 구체적으로 조직화된 것은 1966년 5.16민족상이 제정되었고 이 상을 받은 기업인이자 불교신문사사장인 이한상이 상금을 내놓은 데서 시작한 것이다. 문중이나 각 지역의 유지와 각종 기념사업회가 주관하여 지지부진하던 선열의 동상을 세우는 일을 위원회 조직을 통해 대규모로 국가적 차원으로 승격시킨 것이었다. 1966년은 5.16민족상이 제정되고 애국선열조상건립위원회가 구성된 해였으며 1968년 3월에는 광화문 기공식이 있었고 그해 4월에는 광화문 앞에 〈충무공 동상〉이 제막되었고 12월 5일에는 〈국민교육헌장〉이 선포되었고 그 해 12월 11일에 광화문 준공식이 있었다. 도시 곳곳에서 우러러보게 될 애국선열조상은 민족중흥의 역사적 사명을 일깨우는 중요한 귀감이었다.

애국선열조상위원회의 활동으로 동상이 제작되던 때, 정말로 동상을 건립하고 싶어하던 작가가 있었다. 바로 권진규(權鎭圭, 1922-1973)이다. 그가 떠난 지도 한참 지난 2009년 12월, 두터운 코트 깃을 여미며 들어선 국립현대미술관 덕수궁관 로비는 사람들로 가득하였다. 수많은 사람들 속에서 이제는 저세상 사람이 된 가사이 도모(河西智) 여사가 백발이 성성함에도 불구하고 여전히 단아한 모습으로 서 있었다. 가난하고 외로웠던 예술가의 뮤즈는 세월이 흘러도 여전히 고운 미소를 잃지 않고

64. 「흠모와 감동을 주는 종합예술의 모뉴멘트 동상」, 『동아일보』, 1971. 6. 5.

있었다. 대규모 전시에 어울리는 화려한 축사들이 이어지고 점점 더 많은 사람들로 가득해지는 공간의 구석에 함께 서 계시던 노교수님이 입을 떼셨다. "그 일만 이루어졌어도 죽지 않았을지도 모른다는 생각이 들 때가 많다…" 승려 모습의 자화상과 군더더기 없는 여인의 얼굴을 테라코타로 만든 작가, 권진규를 언급한 순간이었다.

1972년 8월 20일, 권진규는 자기 손으로 만들어 작품을 구워내던 가마를 부수고 석고로 만든 작품 〈조국〉을 밖에 내놓아 비를 맞혔다. 가난과 질병에 어려움을 겪던 권진규에게 희망을 주었던 '그 일'이 어그러진 뒤였고 좌절을 동반한 실망감을 그는 그렇게 표현했던 것이다. '그 일'이란 남산의 끝자락 장충단 자리에 〈사명대사 동상〉을 제작하는 것이었다. 장충단 공원에는 이미 4년 전에 설치된 〈사명대사 동상〉이 있었지만, 불교권 내에서는 자비를 들여서라도 새로 동상을 세우자는 논의가 일었다.

〈사명대사 동상〉을 불교권에서 다시 세우자고 할 수 있었던 것은 헌납자가 당시 불교신문사 사장이던 이한상이었기 때문이다. 불교계의 이름으로 동상 건립에 드는 비용을 부담했는데 불교계의 마음에 들지 않으니 바꿀 수 있다고 생각할 수도 있었을 것이다. 이에 당시 동국대박물관에 근무하던 문명대는 동선동 권진규의 아뜰리에를 방문하였고, 권진규는 동상제작의 제안을 기꺼워하였다. 하지만 결국 학내에서 의견이 갈리는 바람에 〈사명대사 동상〉을 다시 세우는 일은 없던 일이 되어 버렸다.[65] 권진규의 제자였던 김광진은 정작 권진규는 안중근이나 김구의 동상을 제작하고 싶어했다고도 전언하였다.

권진규는 정말 기념조형물을 만들고 싶어했던 것 같다. 스스로 집을 지

65. 문명대 교수와의 대화, 2009. 12.

으면서 자신의 작업장만은 유독 전장을 높게 한 것은 커다란 작품도 만들 수 있게 하기 위해서였다. 이토록 키가 큰 작품이란 당시에는 기념조형물밖에는 없었다. 김복진이 법주사 미륵대불을 조성하다가 마치지 못하고 사망하자 윤효중이 자신의 제자들과 함께 이 불상을 완성할 때 젊은 권진규는 잠깐이나마 함께했다고도 하고 또 동작동 국립묘지 조형물 제작에 참여하였으므로 자신감도 있었을 것이다. 국립묘지 조형물 제작에도 함께 참여했던 어떤 조각가는 필자와의 대화 중 권진규가 기념조형물을 하고 싶어 했지만 그의 작품은 조형물에 맞지 않는 것이었다고 잘라 말했다. 테라코타로는 기념조형물을 만들 수 없기 때문이라고 하였지만, 그것은 물론 재료의 문제를 말하는 것이 아님은 그도 나도 알고 있었다. 인물상을 주로 만드는 권진규가 기념조형물로 대변되는 청동 인물상을 만들지 못할 이유는 없었던 때문이다. 도상(圖像)을 중시하는 불교미술을 연구한 이들이 인물상을 제대로 표현해내지 못할 권진규에게 〈사명대사 동상〉을 의뢰할 리가 없었다는 것이 그 증거이다. 따라서 권진규가 기념조형물 혹은 동상을 만들 기회를 잡기에 가장 부족했던 점은 작가 개인의 능력 부족이 아니라 활동하기에는 취약했던 그의 국내 기반이었을 것이다.

권진규의 대규모 회고전이 있은 이듬해, 2010년에 세간의 관심을 끈 동상과 관여된 기사가 각종 매체의 지면을 장식했다. 세종로의 〈충무공 동상〉과 남산의 〈안중근 의사 동상〉에 관한 것이었다. 두 동상 모두 건립한 지 50여 년의 시간이 흘렀으므로 오래되어 낡거나 균열이 있을 가능성이 높았다. 그런데 검토 후 결과에 대한 처리방안 매우 달랐다. 〈충무공 동

상〉은 정밀 진단하여 잘 보존한다는 것이고, 〈안중근 의사 동상〉
은 낡고 균열이 갔으니 새로이 세운다는 것이었다. 2010년 〈충무
공 동상〉을 과학적으로 조사하여 내린 결론은 이랬다.〈도100〉

<도100> 설치중인 충무공 동상
1968. 서울시 보도자료

"서울 광화문광장 전면부에 설치되어 있는 이순신 장군 동상은
196년대 말, 동상재료(청동합금)도 구입하기 어려웠던 시절, 특히
동상제작 기술이 아직 발전하지 못한 환경에서 동상제작에 참여한
분들이 3개월이라는 짧은 기간에 갖은 어려움을 극복하면서 온 힘
과 노력을 기우려 모든 국민의 기대 속에 제작, 설치된 동상이다.
따라서 광화문 광장에 설치된 충무공 이순신 장군 동상은 우리나라
근대문화재적 가치가 충분하다고 사료되며, 이에 이 문화재를 영구
보존하기 위해 동상을 훼손하지 않으면서 현대 기술로 완전하게 보
수하여 잘 설치하자." [66]

철거를 결정한 〈안중근 의사 동상〉은 김경승이 제작한 것이고 〈충무공
동상〉에 비해 보전도 소홀히 되어 오던 터였다. 〈안중근 의사 동상〉을
통해 설립되는 대상 인물의 역사적 해석도 큰 요인이지만 동상을 보고
일반인이 받는 이미지나 작가에 대한 사회적 태도 또한 동상이 되는 재
료의 영구성만큼이나 보존의 결정에 미치는 영향이 큰 것임을 새삼 확인
한다.
1959년 5월 13일 안중근 의사 순국50주년을 맞아 남산에 세워진 〈안중
근 의사 동상〉은 '안의사기념사업회가 주관하고 전국민의 협조'로 만들

66. 나형용, 「충무공 이순신 장군 동상 보수에 즈음하여」, 『한림원소식』, 한국과학기술한림원,
 2010년 3월호.

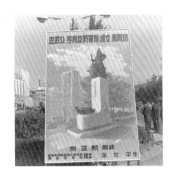

<도101-1> 기공식의 충무공동상 제작을 알리는 안내판, 1967. 9. 9.

<도101-2> 충무공 동상을 제작중인 작가

어진 것이었다. 광복과 더불어 제기되었던 〈안중근 의사 동상〉 설립 건은 일찍이 성금도 조성하였으나 동상이 설 장소 문제로 오랜 시간을 끌었으며, 제작에 착수하던 조각가 김경승이 인천에 〈맥아더 장군 동상〉을 세운 뒤에야 다시 제작에 들어갔다. 그런데 건립된 지 8년만인 1967년 4월에 장소의 협소함을 들어 이안되었다가 다시 1974년 7월에 자리를 옮겨 안중근기념관 앞에 재건되었다. 동상의 여정치고는 길고도 험난한 했던 남산의 〈안중근 의사 동상〉이 2010년 다시 만들어지는 결정을 맞은 것이다. 그리고 현재 남산에는 새로 조성된 황동 빛의 동상이 서있다.

1967년 9월 19일 터를 다지는 동상건립 기공식이 있었고 마무리작업이 한창이라는 소식까지 전해졌던 〈충무공 동상〉은 10월에 건립되리라 하였지만 이듬해 4월에야 제막식을 가졌다. 제작중이던 동상의 크기를 높이라는 의뢰가 있었던 때문에 4미터 높이에서 6.4미터로 높였기 때문이다. <도101, 101-1> 조각가는 각고의 노력으로 형태를 다시 크게 만들었고, 당시 커다란 주물을 뜨는 데는 재료도 기술도 부족했던 터라 많은 시행착오를 겪으며 완성에 이르렀다. 대광공업사에서 청동(구리와 주석합금)으로 주조-조립하였다. 나형용 박사의 분석에 따르면, 이 동상이 얼마나 심혈을 기울여 제작한 것인지를 알 수 있다.

"높이 6.5m의 큰 동상으로, 하나의 주형으로 주조하지 못하였다. 따라서 형발(型拔, pattern daft)이 가능한 범위에서 석고모형을 분할(6등분)한 후, 그에 맞추어 철골을 만들고 점토질 점결제를 첨가한 주물사를 다져서 상형(cope)과 하형(drag)을 조형한다. 그리고 조형된 주형

을 약 1,000도 정도로 가열−소성(燒成)한다. 이렇게 소성한 주형의 표면(쇳물과 접촉할 면)에 수용성 흑연계 도형재를 바른 후, 잘 건조한다. 그리고 하형에 중자(core)와 상형을 조립하고 쇳물이 유출되지 않도록 단단히 결합한 후 주형에 쇳물을 주입하게 된다. 이와 같은 주조법으로 동상을 주조할 경우에는 동상의 두께가 약 10~20mm 정도로 매우 두껍게 주조되며, 또 두께가 균일한 동상을 제조하기 어렵다. 그리고 주형을 약 1,000도 정도로 가열할 때 주형이 변형되거나 또는 충분히 가열되지 못한 부분이 있으면, 쇳물 주입시 파손되어 주물사 혼입(sand inclusion) 등의 주조결함을 발생하게 된다. 이와 같이 따로따로 주조된 부분 주물을 잘 끝손질한 후, 동상으로 조립하게 되는데, 당시에는 동상 재료와 동일한 조성의 용접봉을 사용하지 못하고 외국에서 수입한 구리용접봉을 사용하였으며, 또 직류발전기를 설치하여 직류전기 아크(arc)용접법으로 용접하였다.” [67]

 하지만 이 동상 또한 결코 평탄치 않은 세월을 보내었으니, 얼굴 모습의 고증이 잘못되었고 오른손에 칼을 잡은 모습이 패장(敗將)이며 북이 옆으로 누워있고 갑옷의 길이가 너무 길다는 등의 논란에 휘말려 철거시비에 휘말려왔던 것이다.[68] 그러다가 결국 1980년 서울시는 문공부의 재건립 통보를 받았고 철거를 감행하기로 하고 예산까지 확보하였다. 이 모든 과정을 지켜보던 조각가는 묵묵히 최선을 다하였던 작품이라고밖에 하지 않았으며 곧 세종로에서부터 철수될 것으로 비쳐졌다. 하지만 철거논란은 무산되었고 다시 2000년대 중반 도시정비를 하며 이건이 논의되었으나 여론에 힘입어 자리를 고수하게 되었다. 그로부터 4년 뒤 다

67. 나형용, 앞글.
68. 「여적」, 『경향신문』, 1977. 5. 11.

<도102> 충무공 동상 제막식 1968. 4. 27.

시 이건논의가 진행되었고 곧 실행에 옮겨질 것으로 보였지만, 세종로를 정비하면서 광장을 조성하고 동상 옆과 앞에는 분수가 치솟아 12척의 배로 23승을 올린 의미라는 12.23 분수가 설치되었다.

세종로에 <충무공 동상>이 선 것은 1968년 4월 27일로 박정희 대통령 부처가 참석한 가운데 제막식이 거행되었다. <도102> '받들자 민족의 얼'이란 제목의 「대한뉴스」에서는 "우리 겨레라면 누구나 흠모하는 충무공 이순신 장군의 동상이 세종로 한복판에 우뚝" 세워졌음을 알리고 있다. 박대통령의 헌납으로 김세중 교수가 조각한 동상은 보통 사람의 열 배가 넘는 크기로 동양에서는 가장 큰 것이라며 "쓰러지는 국가 민족의 운명을 한손으로 바로잡아 일으켰으니 창생의 생명을 살리고 역사의 명맥을 잇게 한 크신 공로야말로 천치에 사라지지 않을 것이요 만대에 겨레의 제사를 받으리라. 아아 임이 함께 계시는 이 나라여 복이 있으라."고 찬탄하였다.

김세중이 제작한 <충무공 동상>은 물결치는 망토와 발 가까이까지 내려오는 기다란 전복자락 들이 서구의 고전적 미를 연상시킨다. 사실과의 부합 여부 이전에 작가적 상상력이 극대화되어 이상화 된 이순신 장군의

모습이다. 고증위원회 등에서 갑옷이나 전복의 맞고 틀림에 의해 조정된 형태라기보다는 넘치는 위용과 장엄함을 추구한 작가의 의도가 여느 동상보다 많이 개진된 것에 틀림없어 보인다.<도103>

<도103> 설치중인 충무공 동상 1968. 서울시보도자료
<도130-1> 충무공 동상 김세중, 1968, 서울광화문

〈이순신 장군 동상〉 제막식에서 유진오 박사 및 작가 김세중과 악수를 나누고, 이튿날 박정희 대통령 부처가 향한 곳은 아산 현충사였다. 충무공탄신 423주년을 맞아 "우리는 국론을 통일하여 나라를 지키자고 강조하고 애국의 큰길로 합류하는 모든 국민의 정신건설을 다짐"한 뒤 곧바로 장소를 옮겨 예산에 새로이 창건된 윤봉길 의사의 사당을 참배하였다. 대통령은 치사를 통해 "나라를 사랑하고 나라를 수호하는 데는 너와 내가 없으며 오직 우리가 있을 뿐"이라고 강조했다. 「대한뉴스」는 "우리는 선현의 뜻을 받들어 다 같이 손을 잡고 겨레의 전진을 약속해야겠습니다."며 이 날의 행사를 정리하고 있다.

이순신 장군은 임진왜란 때 나라를 지킨 명장이었고 온 국민의 존경을 받아온 인물이었다. 6.25전쟁이 한창일 때 해군에서는 진해에 동상을 세워 외적으로부터 국토수호를 다짐하였고, 부산 용두산공원에도 그 동상을 세운 터였다. 그런데 비록 성금모금이 따랐을지라도 제1공화국에서 〈충무공 동상〉의 제작을 발의하고 일을 진행한 주체는 해군이나 경찰 등 대통령이나 국가가 아닌 조직의 형태를 띠고 있었다. 그런데 서울 세종로에 선 동상의 경우는 박정희 대통령이 9백만 원이 넘는 헌납금을 조각가에게 직접 전달하기도 하였으며, 위원회까지 만들어 체계적으로 애국

<도104> 세종대왕 동상 제막식 1968. 5.

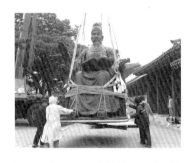

<도105> 덕수궁에서 세종대왕기념관으로 이건중인 세종대왕 동상, 『연합뉴스』 2012. 5. 14.

신열의 조상을 만드는 일의 첫 작품이었다. <충무공 동상>이 건립되기 이전까지 건립된 선열의 동상은 산발적으로 여러 조직과 그들의 목적에 의해 제작, 설치되었던 것이다.

대통령이 충무공탄신일에 현충사와 윤봉길사당을 동시에 방문한 목적은 하나였고, 그 방문을 위하여 충무공 탄신일보다 하루 일찍 동상제막식을 가졌던 것으로 보인다. 그런데 이 동상을 만들기 위하여 기금을 헌납한 이는 박정희 대통령이었지만 <충무공 동상> 표석에 나타나듯이 전체적인 일을 추진한 주체는 애국선열조상건립위원회와 서울신문사였다.

애국선열조상위원회에서 진행한 동상제막식에서는 12기까지는 대통령 부처가 동상을 둘러싼 하얀 장막을 거둬내고 대통령의 손을 거친 화환이 동상에 헌정되었다. 세종로의 <충무공 동상> 제막식에 이어 5월 덕수궁에서는 <세종대왕 동상>이 제막되었다. <도104> <세종대왕 동상>은 '어지신 학자 임금님 세종대왕'으로 지칭되었으며 좌상으로는 우리나라 최대요, 임금님 동상으로서도 최초라고 강조되었다. 이 동상은 원래 세종로에 건립되리라고 알려졌지만 정작 세종로에 선 것은 <충무공 동상>이었고 왕의 동상이라는 이유로 덕수궁 내에 안치되었다고 알려져 있다. 하지만 덕수궁 정비사업의 일환으로 다시 영휘원 옆에 있는 세종대왕기념관 앞마당으로 자리를 옮겼다. <도105>

<사명대사 동상>은 임진왜란 때 의병을 일으켜 조국 수호에 분연히 나섰던 '승군 대장 사명대사'의 업적이 강조되며 장충단공원에 세워졌다. <도106> 나라가 위태로울 때 목탁을 왼손에 옮겨 잡고 오른손에 칼을 들어 분연히 일어섰다던 사명대사는 성속을 떠나 조국 수호에 몸을 바친 인물

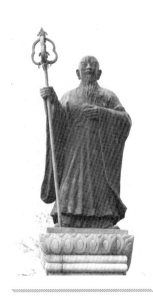

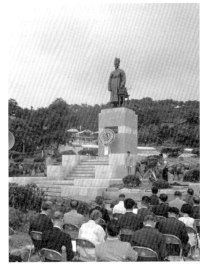

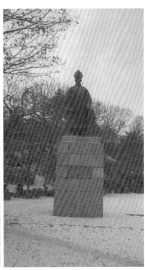

<도106> 사명대사 동상
송영수, 1968, 장충단공원

<도107> 율곡이이 선생 동상 제막식 1969. 8. 9.
<도107-1> 율곡이이 선생 동상 김정숙, 1969, 사직공원

의 표본이었다.

　1969년 8월 광복 24주년을 맞아 이전보다 많은 동상들이 제막되었다. 8월 9일 사직공원에는 〈율곡 선생 동상〉이 섰는데, 임진왜란 발발 10년 전에 10만양병설(十萬養兵設)을 주장하였던 인물로서 일찍이 자주국방의 중요성을 일깨운 인물이라는 점이 강조되었다. 〈도107, 107-1〉 이 동상은 오랫동안 사직공원에 위치해 있었으나 서울시의 문화재정비정책에 따라 동상은 파주로 옮겨졌다.[69] 효창공원에서 제막된 〈원효대사 동상〉은 한국 불교사상 가장 위대한 고승이었으며 혼란했던 사회에 뛰어들어 신

69. 「율곡·사임당 동상 本鄕 찾아 파주로」, 『파주시대』, 2015. 12. 11.

<도108> 원효대사 동상 제막식
1969. 8. 16.

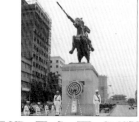

<도109> 김유신 장군 동상 제막식 시청앞, 1969. 9. 23.
<도109-1> 김유신 장군 동상 김경승, 1969, 1971년 남산 이전

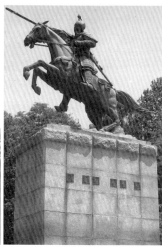

라 청년들에게 주체의식을 고취시켰던 원효의 민족 얼을 기념하기 위한
것이라고 하였다.<도108> '선열의 뜻을 겨레 가슴에'라는 부제의 「대한뉴
스」(741호)에서는 이밖에도 충북에 동오 신흥식 선생과 청오 정춘수 선
생의 묘비를 제막하며 애국 독립운동가의 뜻을 기리자고 다짐하고 있다.

9월에는 건군 21주년에 앞서 '평소 이충무공을 마음 깊이 흠모하던 박
대통령은 현충사를 방문하였고 9월 23일에는 〈김유신 장군 동상〉 제막
식에 참석'하였다.<도109> 삼국통일을 이룩하고 장구한 역사 속에 통일
위업을 달성한 위인으로서 국군의 날 행사의 일환으로 시청 앞에서 동상
제막식이 있었던 것이다. 하지만 곧 이 상은 1971년 남산으로 이건되고
말았고<도109-1> 10월 14일에 〈을지문덕 장군 동상〉이 제2한강교 앞에 세

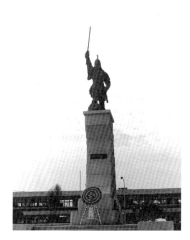

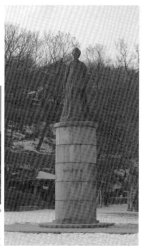

<도110> 을지문덕 장군 동상
김경승, 1969, 남산 제2한강교 앞

<도111> 신사임당 동상 제막식 사직단, 1970. 10. 4.
<도111-1> 신사임당 동상 최만린, 1970, 사직공원

워졌지만 새로운 양화대교가 건설되면서 1981년에 서울대공원으로 이
건되었다. <도110>

1970년 10월 4일에는 서울 사직공원에서 〈신사임당 동상〉 제막식이 있
었다. <도111, 111-1> 아들 율곡의 동상이 먼저 섰고 그 옆에 어머니의 동상을
세운 것이었다. 훌륭한 어머니, 어진 아내, 훌륭한 글과 그림으로 모든
여성의 표본으로서 〈신사임당 동상〉을 세운 것이지만 이 동상 또한 몇
차례 이건되어야 했다. 사직단에 세울 때는 계단이나 호석을 둔 공간에
우뚝 세워졌지만 사직단 복원에 따라 뒤로 물러나 공원에 위치하게 된
것이다. 하지만 또한 〈율곡 선생 동상〉과 함께 파주로 옮겨졌다.

한편 1970년 10월에는 남대문 앞 녹지대에 순국선열 〈유관순 동상〉의

<도112> 유관순 동상 제막식
1970. 10. 12.

<도112-1> 유관순 동상 제막식에
참여한 귀빈과 작가

<도113> 정몽주 동상 제막식
1970. 10. 16.

<도114> 다산 정약용 동상 제막식
1970. 10. 20.

<도115> 퇴계 이황 동상 제막식 1970. 10. 20.

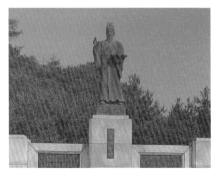

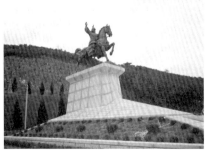

<도116> 세종대왕 동상 김세중, 1971, 여주 영릉

<도117> 강감찬 장군 동상 제막식, 1972. 5. 4.

제막식도 있었다.<도112, 112-1> '한국의 딸 유관순의 순국을 가슴에 새기며 승공통일의 날을 다짐하자'고 하였지만 이 동상은 곧 이듬해인 1971년에 장충단공원으로 이전하였다. 도로 확장뿐만 아니라 지하철공사가 예정되어 있었기 때문이다.

1970년 10월 16일 2한강교 입구에서는 국악연주단의 장엄한 음악과 함께 <포은 정몽주 선생 동상> 제막식이 있었다. '애국선열조상건립위원회와 서울신문사의 공동추진'으로 있었는데 나라를 위한 일편단심의 선생을 기리기 위한 것이었다.<도113> 또한 서울 남산 도서관 앞에서는 '근세 실학의 대가'인 <다산 정약용 선생 동상>과<도114> '조선시대 유학의 대가'인 <퇴계 이황 선생 동상>이 1970년 10월 20일에 동시 제막되었다.<도115> 1970년 집중적으로 제막식을 보도한 「대한뉴스」에서는 "이로써 조상의 빛나는 얼이 스며든 역사의 물줄기를 가려내어 민족중흥의 구심력을 삼기 위해 추진된 애국선열조상건립사업은 지난 3년 동안 <충무공, 이순신 장군 동상> 등 모두 15기의 동상을 세웠다"고 밝히고 있다.

1971년 10월 9일 여주 영릉에서 한글날을 맞아 <세종대왕 동상> 제막식이 있었는데 이 동상은 김세중이 제작한 것이었지만 애국선열조상건립위원회의 사업은 아니었다.<도116> 1972년 4월에 대구에서 제막된 <홍의장군 곽재우 선생 동상>은 '향토예비군의 정신적 의표'로서 제작되었는데 이 또한 애국선열조상건립사업의 일환은 아니었다. 애국선열조상건립사업은 1971년도에는 실행되지 않았던 것이다. 제4차 애국선열조상건립사업 결과에 의해 조성된 <강감찬 장군 동상> 제막식은 1972년 5월 4일 수원 팔달산에서 있었다.<도117> '고려시대 구주대첩에서 거란을 크게 물리친' 인물인 강감찬 장군의 제막식에는 김종필 국무총리가 참석하

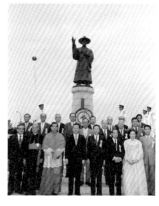

<도118> 김대건신부 동상 제막식
1972. 5. 14.

<도119> 윤봉길 의사 동상 제막식
1972. 5. 23.

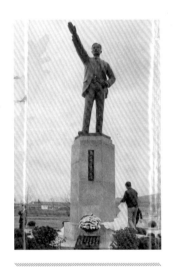

<도120> 안창호 선생 동상
김경승, 1973, 도산공원

였다. 그로부터 10일 뒤인 5월 14일에는 한강천주교성당 앞에서 '우리나라 최초의 신부이며 개화의 선각자'인 〈김대건신부 동상〉이 제막식을 가졌다. <도118> 5월 23일 '조국의 광복을 위해 장렬히 순국한 이로서 스물다섯 젊은 나이에 한국민족의 자주독립의 열망을 온 세계에 알린 겨레의 사표' 〈윤봉길 의사 동상〉이 대전에 세워졌는데, <도119> 제막식에는 김종필 국무총리가 참여하였고 이로써 애국선열조상건립사업 4차년도가 마무리 되었다.

다음의 <표6>은 윤범모가 정리한 애국선열조상위원회 주도로 제작된 동상에 대한 기록을 바탕으로 현재 위치를 추가하여 재정리하여 작성한 것이다.[70]

1973년 11월에는 서울 남쪽의 영동지구에 〈도산 안창호 선생 동상〉을 세우고 망우리 공동묘지에서부터 유해를 이장하여 묘역을 조성하고 도산공원을 조성하였다. <도120> 동상은 김경승이 제작하였으며 이 행사에는 대통령과 양택식 서울시장이 참석하였다. 애국선열조상위원회의 일괄적인 동상 건립방식으로부터 성역조성과 동상제작 등이 다원화되기 시작한 것이다.

그리하여 위대한 선열로서 귀감뿐만 아니라 '향토의 얼을 되새기기 위해'라는 동상 건립 주체의 욕망을 강하게 드러내며 조성된 예로는 〈신사임당 동상〉이 1974년 10월에 강릉에 세워졌는데 좌상으로서 친근감을 배가시킨 것이었다. 신라통일의 원동력인 화랑을 기리고 인터체인지 조경사업의 일환으로 서울부산간 고속도로 경주인터체인지 부근에 〈화랑 동상〉을 세우기도 했다. 일제 때는 항

70. 윤범모, 「기념조각, 그 문제성의 안팎」, 『계간미술』13, 1980년 봄.

<표6> 애국선열조상건립위원회 건립내역

번호	동상이름	건립일자	작가	헌납자	건립위치	현재위치
			1968년도			
1	충무공 이순신	4. 27.	김세중	대통령 박정희	서울 세종로	동일
2	세종대왕	5. 4.	김경승	국무총리 김종필	덕수궁 중화전 앞	세종대왕 기념관
3	사명대사 유정	5. 11.	송영수	불교신문사사장 이한상	장충단공원	동일
			1969년도			
4	율곡 이이	8. 9.	김정숙	동양시멘트사장 이양구	사직공원	2015년 파주율곡 선생유적지
5	원효대사	8. 16.	송영수	한진사장 조중훈	효창공원	동일
6	김유신 장군	9. 23.	김경승	국회의원 김성곤	서울시청 앞	1971년 남산공원 이전
7	을지문덕 장군	10. 14.	최기원	신진자동차사장 김창원	제2한강교	능동 어린이대공원
			1970년도			
8	유관순	10. 12.	김세중	대한통운회장 최문준	남대문 뒤	1971년 장충단공원 이전
9	신사임당	10. 14.	최만린	고려원양어업사장 이학수	사직공원	2015년 파주율곡선생유적지
10	정몽주	10. 16.	김경승	현대건설회장 정주영	제2한강교	동일(양화대교 녹지)
11	다산 정약용	10. 20.	윤영자	진흥기업사장 박영준	남산시립도서관 앞	동일
12	퇴계 이황	10. 20.	문정화	럭키화학사장 구자경	남산시립도서관 앞	동일
			1972년도			
13	강감찬 장군	5. 4.	김영중	삼양식품사장 전중윤	수원 팔달산	동일
14	김대건	5. 14.	전뢰진	대한생명보험회장 최성모	서울 절두산	동일
15	윤봉길 의사	5. 23.	강태성	삼환기업사장 최종환	대전체육관 앞	동일

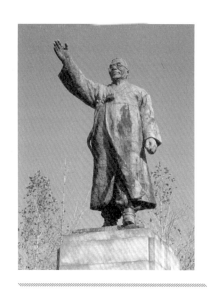

<도121> 김구 선생 동상
김경승 민복진 공동 제작, 1969, 남산

일, 광복 후에는 반공의 겨레 지도자로서 존경한 〈조만식 선생 동상〉을 1976년 12월에 서울 어린이대공원 내에 건립하였다. 어린이대공원은 교육적 목적에 적합한 장소였던 것이다. 따라서 애초에 선 장소에서 도로의 확충 등으로 갈 곳이 없어진 동상들이 어린이대공원에 모여든 것도 당연한 일로 보인다. 이후 각지에서의 전적지 정화사업은 여러 장군의 동상을 양산하게 되어 부산 초량동에 〈정발 장군 동상〉이 건립되기도 하였다.

1969년 12월, 서울대 교수 임영방은 「나와 60년대」를 정리하며 미술계의 역사적 사건과 자신의 역할을 연관 지은 일을 이렇게 기록하였다.

"60년대에서 나에게 가장 기록할 만한 했던 사건과 역사상에 남겨질 일로서 나는 광화문 복원과 불국사 복원, 애국선열조상 건립과 현대미술관의 창설 등을 꼽는다. … 서울시내의 메마른 환경은 그나마 애국선열조상들이 시내 곳곳에 세워짐으로써 조형미술의 시대착오를 안겨주었을 뿐이다. 선열을 위한 뜻과 애국인의 불꽃을 점화시키는 위인들의 얼은 받들어야 마땅한 것이다. 그러나 이것을 조형미술로 미루어볼 때 현대감각에서의 미관인 공간성과 속도의 상징성을 도외시하고 말았다. 그런데도 진리와 현실 사이에 끼여버린 나 자신은 아직 그 위원회의 1인이 아닌가!" [71]

애국선열조상건립위원회 위원으로 일을 맡았지만 아마도 현대미술에 대

71. 임영방, 「나와 60년대」, 『경향신문』, 1969. 12. 17.

한 견해가 반영되지 않았을 동상의 구태의연한 형태에 대한 학자적 고뇌를 느꼈음을 고백하고 있는 것이다. 결국 이 시기 애국선열조상이 지닌 문제점은 대상선정, 부지문제 뿐만 아니라 형태까지 망라된 것으로 형태의 문제는 작가적 양식과도 깊은 연관이 있다.

애국선열조상건립위원회의 전문위원은 김경승·김종영·김세중·송영수·김정숙 등이었다. 위원장인 김경승은 1차년도의 〈세종대왕 동상〉, 2차년도의 〈김유신 장군 동상〉, 3차년도의 〈정몽주 동상〉 등 내리 3회의 애국선열조상을 건립하는 작가로 참여하였다. 동상을 누구에게 제작시킬 것인가를 결정짓는 기관에서 수장 역을 맡고 있으니 자신이 자신에게 발주한 셈이다. 물론 당시 그는 조각가 특히 기념조각으로 명성을 날리고 있었고, 그의 형인 서양화가 김인승도 건립분과위원장 역을 맡고 있었으니 그리 놀랄 일도 아니다. 애국선열조상건립위원회의 사업은 아니지만 1969년 남산에 세워진 〈김구 선생 동상〉도 민복진과 공동 제작한 것이고, 영동의 도산공원에 조성된 〈도산 안창호 동상〉도 그의 작품이다.

두루마기를 입은 백범 김구는 한 손을 높이 들어 대중을 선도하는 선지자의 모습을 표현하였는데, 테가 둥근 안경 부드러운 표정이 드러난다.〈도121〉한편 손을 들어 대중의 주목을 끄는 이러한 자세는 1973년작인 〈도산 안창호 동상〉에서도 그대로 보이는데, 오른손을 들어올리고 왼손은 몸쪽으로 붙이고 있는 것이다. 더욱이 〈도산 안창호 동상〉은 1903년에 찰스 뮬리건(Charles J. Mulligan)이 제작한 〈링컨 동상〉과 자세와 팔을 올린 점 등 여러 모로 유사하다. 즉 선지자 혹은 지도자의 모습을 김경승은 한 손을 높이 들어 시선을 모으는 방식으로 실현하고 있는 것이다. 덕수궁에 건립된 김경승의 〈세종대왕 동상〉(1968)도 좌상으로 한손에는 책을 들고 오른손을 들었다. 오른손을 들어 위위를 과시하는 오래된 로마황제 조각의 전통을 보

<도122> 세종대왕 동상
김경승, 1968, 세종대왕기념관

<도123> 유관순 동상
김세중, 1970, 장충단공원

여주는 것이다.<도122>

 애국선열조상건립위원회에서 조성한 것은 아니지만 영릉에 위치한 김세중의 <세종대왕 동상>(1971)은 입상으로 역시 한손에는 책을 들고 다른 한 손은 들고 있다. 두 작품을 각기 다른 작가가 제작했음에도 유사한 것은 '전형화'의 예이다. 동상에서의 이러한 전형성은 작가 자신의 창작의 빈곤보다는 사회적으로 요구되는 형태에 부합한 것이었을 가능성이 높다. 하지만 윤효중의 <민충정공 동상>은 관복을 입고 혈죽까지 표현된 조선관리의 모습이지만 섬약하게 표현된 얼굴에서는 장렬히 죽음을 택한 의로움을 찾아보기는 어려운 것처럼 작가의 역사의식은 외면할 수 없는 중요한 요소이다.

 <충무공 동상>을 제작한 김세중은 <유관순 동상>도 제작하였다. 남대문 앞 녹지에 선 동상은 둥근 대좌에 높이 서서 또 한손을 들어 횃불을 처든 탓에 둥근 대좌에 둥근 치마가 상승 이미지가 강한 작품이다.<도123> 왼손을 들어 모두 일어설 것을 촉구하고 오른손에는 횃불을 든 모습은 여신을 연상시킨다. 그런데 당시 제작중이던 <유관순 동상>에 대한 기억을 하는 조각가 전준에 따르면 대좌의 부조가 전체적인 동상과 조화로운 지극히 아름다운 작품이었는데, 고증위원회에서 이리저리 수정하라고 하여 변화하였다는 것이다. 결국 애국선열기념조상에서도 작가의 창작은 '고증'이라는 틀로 억제당하였음을 알 수 있다.

 한편 당시 추상조각가로 알려졌던 송영수는 <사명대사 동상>과 <원효대

사 동상〉을 제작하였다. 사명대사는 육환장을 들었고 원효대사는 왼손에 염주를 가슴에 대고 오른손을 아래로 내려뵈는 형상이다. 길고 긴 장삼은 승려복의 한계를 실감케 하지만, 〈사명대사 동상〉의 고전적 엄숙함을 추구한 옷자락은 경직된 선, 대좌의 너비에 상응하는 점은 근대 일본 승려동상을 떠올리게 한다. 〈원효대사 동상〉은 무애행(無碍行)을 실천한 승려라기보다는 지도자의 모습에 가까워서 원효대사를 애국선열조상의 명단에 넣은 이유가 신라의 통일 과업과 연계있음

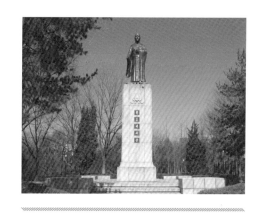

<도124> 원효대사 동상 송영수, 1969, 효창공원

을 시사한다.<도124> 실제로 송영수는 추상조각가로 알려져 있으면서도 생전에 동상을 포함하여 많은 기념물을 조각하였다. 애국선열조상위원회에서 발주하여 국민들에게 순국선열의 의미를 다지게 하는 〈사명대사 동상〉, 〈원효대사 동상〉 그리고 이전에 제작한 〈이준 열사 동상〉 등은 인체를 사실적으로 묘사한 경우였다. 구상계열의 인물상 이외에 그는 육군사관학교의 〈통일상〉(1964), 공군사관학교의 〈성무대(星武臺)〉(1967) 등 추상을 바탕으로 건축적 구조의 조각을 구현하였다.

송영수의 유작인 〈경부고속도로 준공기념탑〉(1970)은 직선의 도로와 곡선의 인터체인지를 마치 전통매듭처럼 형상화한 것이다. 화강석 대좌에는 고속도로를 놓는 일꾼의 모습을 구상적 형태로 청동 부조하였고 이 위로 마름모로 나타나며 중앙을 통과하여 길게 솟은 기둥 측면에는 새를 날리는 소녀상이 부조로 부착되어 있다. 「민족성과 미술」이란 글에서 그는 "전통은 순수한 상상의 위험에서 재탄생되어야 가능성을 갖는다. 달콤한 관념과 감성을 철저히 파괴하지 않고서는 전통미술은 우리의 것이 아니 될 것이다."라고 하였다. 그는 관념의 형태나 추상을 전통이라는 해석의 틀을 빌려 실

<도125> 이황 동상 문정화, 1970, 남산도서관 앞
<도126> 정약용 동상 윤영자, 1970, 남산도서관 앞

<도127, 127-1> 정몽주 동상 김경승, 1970, 양화대교 녹지대

현하였다. 그리하여 이 새로움은 아주 오래된 구조의 옷인 전통을 입음으로써 친근함으로 인지되는 것이며 동상도 그러한 목적 아래 있었다.

　남산도서관 앞에 좌우로 벌려 선 두 선비의 동상인 문정화의 〈이황 동상〉과 윤영자의 〈정약용 동상〉은 두 동상이 함께 기공식과 제막식을 하였다. 〈도125, 126〉 당시 서라벌예대에서 강의를 하던 두 작가에게 의뢰한 동상이었다. 정약용은 갓을 쓰고 이황은 정자관을 쓴 모습이다. 두 작가는 유학자와 실학자의 모습을 다르게 나타내고 있음을 알 수 있으며 이는 어쩌면 고증위원들의 요구였을지도 모른다. 이 두 상 모두 강하고 둔탁한 도포자락이 괴체감을 강조한다. 헌데 이들과 다른 작가임에도 불구하고 김경승의 〈정몽주 동상〉도 그 옷주름의 강한 직선과 괴체화가 동일한 양식을 구사한다. 〈도127, 127-1〉 이는 분명 옷감의 질감과는 상관없는 괴체화를 지향하는 어느 경향이며 강한 직선은 근대기 동상과 같은 문맥 아래 이들 동상이 자리함을 증명하는 점이다. 윤영자는 김경승이나 윤효중에게 배운 타이프로 그

<도128> 신사임당 동상 최만린,
1970, 파주 법원읍 율곡 선생유적지

<도129> 김대건 동상 전뢰진, 1972, 절두산순교유적지
<도129-1> 김대건 동상 얼굴 부분

들의 영향을 받은 결과라고 하더라도 문정화는 문석오에게서 배웠다. 이
둘의 스승은 모두 동경미술학교 조각과 출신이다. 군이 사승관계에 주목하
지 않더라도 이들 동상은 모두 근대 동상이 갖는 특징을 고스란히 간직하
고 있다.

　최만린의 〈신사임당 동상〉에서는 서구적인 깊고 그윽한 눈매와 한 손에
는 두루마리를 들고 있지만 기다란 두루마기가 서구적 고전주의라고 할 물
결치는 옷주름의 우아함을 지향하는 점을 발견하게 된다.<도128> 단정하고
깎아지른 듯한 얼굴은 전뢰진이 제작한 〈김대건 동상〉에서도 보이는 요소
로서 서구적 안면 표현 혹은 멀리서도 인지되는 깨끗하고 바른 성자(聖者)
의 얼굴에 대한 이미지일 것이다. <도129, 129-1> 근대 동상에서 생성되었던
조형적 형태는 계속 유지되면서 새로이 등장한 서구적인 요소가 함께 어우
러져 이상적 동상의 유형을 창안해낸 것이었다. 하지만 그 형태적 특성은
독창성의 결여와 역사의식의 부재라는 지적과 함께 여전히 근대라는 선상

에서 이해하여야 한다는 지적을 또한 감수하게 하였다.

1970년, 각 국민학교 근처에 소재한 동상이나 문화재를 어린이들이 관리하도록 하였다. 국민학교 어린이들이 국민교육헌장의 이념을 생활 속에서 잘 이해하기 위해서였다.[72] 동상과 고적을 어린이들에게 관리하게 함으로써 전통과 민족의 개념을 파악하게 하려 했던 것이다. 이러한 교육적인 목적이야말로 애국선열조상위원회가 이룩한 동상들이 갖는 공통점이었다. 하지만 이러한 목적이 성공적이지는 못했다. "동상의 모습과 담론들은 수용자들로 하여금 권위와 두려움의 존재로 다가와 담론의 침투가 차단되었다"고 보았다는 비판이 그 증거일 것이다.[73]

친근하지 않은 모습, 그것은 권위의 모습이었으며 그 시대가 이해하는 선현의 모습이었으며 또한 동상제작을 자문하고 고증하는 지식인들이 지닌 생각의 모습이었다. 고증(考證), 그것은 역사와 전통의 이름으로 외형마저 구속할 수 있는 강력한 권력이었으며, '전통'이 현재를 지배하는 힘의 모습이기도 했다. 김세중이 제작한 〈충무공 동상〉은 설립 이후부터 고증에 문제가 있다고 시달려왔는데 당시 고증을 한 학자들은 '문교부 국사편찬위원회와 국내의 권위있는 사학자'들이었다.[74] 결국 고증이란 학문적 옳고 그름의 문제가 아닐 수 있음을 〈충무공 동상〉의 예에서 확인할 수 있는 것이다.

72. 國校 앞 銅像, 文化財 어린이들이 손보게」,『경향신문』, 1970. 5. 5.

73. 정호기, 앞글, p.359.

74. 김종필, 중앙일보 김종필증언록팀,『김종필 증언록 세트(합본): JP가 말하는 대한민국 현대사』e-book, 2016.

03 기억과의 투쟁

어린 시절 차를 타고 한강변을 따라 달리는 것은 그리 자주 있는 일이 아니었다. 복잡한 시내를 지나 강이 나오고 좀 더 달리면 하얗고 높이 솟은 빨래집게 모양의 탑이 보였다. 식구들 중에 어딘가 비행기를 타고 멀리 가는 사람을 배웅하러 혹은 마중하러 김포국제공항에 가는 길에 볼 수 있던 그 탑은, 공항 가는 길에 보았던 때문인지 필자에게는 먼 다른 나라로 인도하는 상징물이었다. 아름다운 드레스를 입은 여신과 멋진 근육질의 남성은 미국의 것이라고 알고 있던 차였고, 〈유엔기념탑〉이라고 했으니 어린 시절의 필자는 분명 이것은 미국사람이 만든 것이라 단정했다.〈도130〉

'유엔데이'는 공휴일이었고 성냥 중 제일 품질이 좋은 팔각형의 유엔성냥에는 하얗고 기다란 탑이 그려져 있었다. 물론 〈유엔기념탑〉과는 달랐지만 하얀색의 기다란 탑은 닮아 있었다. 유엔탑을 만드는 장면을 머릿속에 그려보면, 하얀 얼굴에 코가 큰 외국 남자가 망치를 휘두르는 모습만 나타났다. 지금도 '유엔탑'이란 말을 들으면 속이 울렁거린다. 공항까지는 집에서 꽤 먼 길이어서 항상 차멀미에 시달렸지만, 그 희미하고도 육중한 탑을 보면서 이 다음에 멋지게 날아올라 〈자유의 여신상〉이며 에펠탑을 볼 수 있을 거란 생각에 가슴이 벅찼던 그 시간이 밀려들기 때문이다. 시각을 통해 몸에 각인된 기억, 그 기억의 구조가 현재진행형임을 인지하는 순간이다.

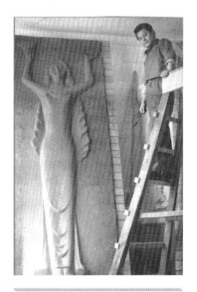

<도130>유엔참전기념탑 여신상

"사람이 '사건'을 영유하는 게 아니라, '사건'이 사람을 영유한다. 기억도 그러하다. 즉 사람이 '사건'의 기억을 소유하는 게 아니라, 기억이 사람을 소유한다. 그와 같은 '사건'의 기억을 타자가 영유할 수 있다면, 그 '사건'에 대해 말하는 서사에는 사람이 그 '사건'을—또는 '사건'의 기억을—영유할 수 없는 불가능성의 징후가 새겨져 있지 않으면 안 될 것이다." [75]

사건을 공유하지 않은 사람들인 타자에게 그 기억이 공유되지 않으면 사건이란 역사로부터 망각된다. 그렇다면 역사에 존재하는 사건으로서 '유엔기념탑'을 보고 자라온 필자에게 각인된 6.25전쟁과 선하고 멋진 우방들에 대한 많은 정보가, 유엔데이가 사라지고 유엔기념탑과 유엔성냥이 자취를 감춘 지금의 세대에게는 없다는 말인가.

집단의 기억으로 공유되던 〈유엔기념탑〉이 1980년대 들어 사라진 것은 생활의 변화와 함께 사라진 유엔성냥과는 같고도 다른 운명이다. 이제 더 이상 석유곤로에서 밥을 짓지 않게 된 부엌에 성냥은 필요 없다. 〈유엔기념탑〉은 도로의 확장에 따라 사라졌다. '유엔탑'에 대한 '기억'은 이제 한국 현대사에서 6.25전쟁에 참전했던 유엔군에 대한 기억과 함께 사라져갔다.

한국현대사에서 6.25전쟁과 관련된 기념물은 사건의 기억을 타자와 함께 나누기라는 집단적 기억 만들기의 구조를 취한다. 함께 하지 못했던 생존자들, 그리고 이제는 전쟁을 모르는 세대인 타자와 6.25전쟁이라는 사건을 공유함으로써 역사에 실재하는 것으로 만드는 것이다. 서사적 구조를 통해 이야기하기는 반복되어왔지만, 이미지를 통해서는 실재하는

75. 오카 마리 지음·김병구 옮김, 『기억 서사』, 소명출판, 2004, p.162.

것으로서 사유와 기억을 공유하는 형식을 띤다. 기념물 특히 한국현대사에서 전쟁기념물의 조영 목적은 이러한 타자와 기억의 공유를 위한 퍼즐 맞추기이다. 전쟁 중에도, 이후에도 충혼탑과 충혼비, 동상이 세워졌다. 동상을 건립할 수 있을 만큼 자금이 넉넉한 것도, 단체의 조직이 자율적으로 이루어지기도 어려운 시대였음에도 전쟁 이후 산화(散花)한 숱한 무명용사를 위한 기념비와 충혼탑이 세워졌다.[76]

이념이나 소유에 대해 가시화하여 공개할 수 있는 방식은 기념탑, 기념비, 동상을 통해서이다. 적어도 한국에서 기념물은 '현재'라는 상황을 보여주는 근거로 인식되었던 것이 분명하다. 예를 들어 6.25전쟁 직전에 시행된 의무교육령을 확고히 시행하겠다는 의지를 보여주는 증거가 바로 기념탑의 설치였다.[77] 중요한 사건이나 시책을 가시적인 형체로 만들어 기념하는 일은 전통적으로 한국 사회가 신도비, 치적비 등 금석문화권에 속해 있기 때문이다. 기념비를 세워 위정자의 덕을 칭송하는 일은 자연스러운 것이었으며, 일제강점기에 유행했던 동상 건립 또한 일상화된 것이었다. 근대기에 그러했던 것처럼 한국사회에서 동상을 비롯한 기념물이 유행한 이유도 바로 여기에 있다고 할 것이다.

국가보훈처가 관리하고 있는 독립운동 관계 동상은 88점, 국가수호 관계 동상은 53점으로 동상은 141기가 기록되어 있다.[78] 현충시설, 독립운동, 국가수호라는 범주별 기념물의 형태는 세 분야 모두 '비석＞탑＞동상'의 순으로 비석이 가장 많지만 기념의 유형이 세 가지로 집약되고 있

76. 국방부, 『전적기념편람집』, 1994와 국가보훈처, 『참전기념조형물도감』, 1997 참조.
77. 「의무교육실시를 축하 기념탑 설치 등으로」, 『조선일보』, 1950. 5. 17.
78. 국가보훈처 현충시설 정보서비스

음을 알 수 있다.

사건을 기억하는 방식을 기록이라 한다. 현대미술에서 이미지를 기록하는 방식은 recording, documentary, text, script 등 다양한 방식으로 존재한다. 모두 기록이란 언어로 번역될 수 있지만 단순성과 의도 그리고 방식에서 다른 층위를 갖는다. 그럼에도 '이미지 읽기'라는 현대미술의 구조에 들어맞는 언어들이다.

1976년 박정희 대통령은 교통부 연두순시에서 6.25전쟁 전적비 개발 추진을 지시하였고, 그 해 12월 14일 대통령령 8308호인 '전적지개발추진위원회' 규정을 제정하였다. 12월 30일에 구성된 추진위원회는 전적비를 세우는 등 전국토의 전적지화를 실현하는 듯했다. 1978년에 재정비된 전적비가 많은 것은 그러한 이유다. 2010년의 '6.25전쟁60주년기념사업위원회'에서 정리한 2010년까지 건립한 전적비는 67개소이다. 이 가운데 이전에 비석이나 탑 모양이던 전적비가 전투하는 모습이나 동상 등 이미지가 첨가되어 더욱 극적으로 실재한 전쟁을 보여주게 된 것이 1970년대 중반 들어서인 것으로 보이는 것 또한 같은 이유이다.

"'산은 산이로되 물은 옛 물이 아니로다.' 수많은 용사의 피의 젖은 이 산천은 의구하건만 피를 흘린 그 용사들은 지금 어디 있는고, 돌아보건대 단기 4283년(서기1950년) 7월 하순 대전과 김천을 점령한 적제 2군단은 8월 15일까지 대구를 점령할 목적으로 그 선봉대는 8월 2일 왜관 대안에 침투 수차례 걸쳐 도하작전을 감행하여 왔으나 미 제1기 갑사단이 낙동강을 파괴하고 적의 도하를 저지하였다. 제15사단의 지원을 받은 적 40여 대의 전차를 선두로 8월 5일 도하하여 대규모의 공격을 준비하였으나 국련군은 동 16일 B29기 폭격기 99대로써 적의 집결지를 맹폭하여 그를 분쇄하였다. 그

후 적은 다시 증원을 얻어 수 차 공격하여 왔으나 국련군은 번번이 격퇴하고 8월 20일부터는 역습과 추격 작전으로 들어가게 되었다. 조국수호와 국련군의 승리의 결정적 계기를 지은 이 전공을 높이 찬양하여 후세에 길이 빛나고저 이 작은 돌을 세우노라. 단기 4292(1959)년 8월 31일 육군 제1205 건설공병단 세움"

<도131> 왜관지구 전적비
민복진, 1978. 11. 30. 경상북도 칠곡군

실지로 〈왜관지구 전적비〉의 경우 비석만 서 있다가 이 지역에 병풍석 모양의 기념물을 세우고 동상을 더하였다. "영령들이여! 우리는 보았노라, 들었노라, 기억하노라. 이곳 유학산 봉우리에 그리고 낙동강 기슭에 남긴 그 때 그 날의 거룩한 희생을 고귀한 피의 발자국을 우리 겨레는 영원히 소중하게 간직하리라."라는 비문 아래에 영어로 병기한 동판을 부착하였다. 그리고 좌측에 한글로 된 비문을, 우측에 영문으로 된 비문을 두었다. 동상은 민복진이 제작하였는데 조형물 좌측에는 태극기를 펴든 여성을, 우측에는 총을 들고 철모를 쓴 국군을 조각한 남성형 동상을 세웠다. 1978년에 전적지를 정비하면서 좌우에 동상을 세웠는데 보기드물게 여성의 활동을 표현하고 있을 뿐만 아니라 영어를 병기함으로써 '한국을 방문한 외국인들이 읽어볼 수 있도록' 국제적인 위치에 놓는 시도를 하고 있다. <도131> 그 외국인들은 단순 방문객도 있겠지만, 연합군과 함께한 전투였으므로 그들 자국의 군인들을 염두에 둔 것이다.

〈설악산지구 전적비〉는 11사단과 수도사단이 북한군과 싸운 설악산 지

<도132> 설악산지구 전적비
최기원, 1978, 강원도 속초

<도133> 춘천지구 전적비
김경승, 1978, 강원도 춘천

<도134> 통영지구 전적비
김경승, 1979, 통영시

<도135> 인천지구 전적비 인물 부분
김경승, 1980

구 전부를 기념하기 위한 것이었다. "1976년 박정희 대통령의 교통부 연두순시 시 한국전쟁 전적비 개발 추진지시에 따라 교통부, 국방부, 문공부, 국제공사 합동으로 전적비 개발계획을 작성, 1976년 7월 21일 대통령 재가를 받아 1978년 1월에서 6월까지 개발대상지를 답사 사전계획을 승인받았다. 그 후 교통부차관을 위원장으로 관계부처 국장급 및 전문가로 추진위원회를 구성, 1978년 7월 8일 설악산 지구 전적비 설계를 완료하고 동년 11월 10일 이 전적비를 건립하였다. 설계는 최기원 조각가가 담당"하였다. <도132> 뒤에 세운 벽체에는 전투장면을 부조한 판을 부착하였고 중앙에 높은 대석을 두고 소리를 지르며 전투하는 군인 모습을 설치하였다.

이 시기 제작된 전적비의 특징은 군인의 동상과 전투 부조 그리고 건축적인 탑의 구조가 결합된 점이다. 한마디로 비석이라기보다 일대를 입체적인 공간으로 재창조하는 것이며 1978년 김경승이 제작한 〈춘천

지구전적비〉에서도 이러한 점은 확인된다.〈도133〉하지만〈춘천지
구전적비〉와〈통영지구전적비〉(1979), 그리고 1980년도 작인〈인
천지구전적비〉를 통해 드러나는 군인 모습의 전형성은 마치 전체
대 부분의 조합이 무한 반복되고 있는 것 같다.〈도134, 135〉

유엔군의 참전을 기념하는 조형물은 1968년 에티오피아 황제가
직접 참석하여 개막식을 거행한〈에티오피아참전기념비〉를 필두로
1975년에는〈네덜란드참전기념비〉가 건립되었고 벨기에와 룩셈부
르크의 참전기념비가 세워졌다.〈도136〉캐나다를 비롯한 3국의 공
동 기념비 등도 건립되었다. 2000년대 들어 국가수호시설은 기하
급수적으로 증가하여 2004년에는 전년의 2배가 되었다.[79] 물론 이
는 1956년 9월 30일에 세워진 공성군 거진읍의〈충혼비〉가 1988년
8월 15일에 재건하면서 명판만 예전의 것을 두고 새로이 장총을 높
이 든 군인상을 첨가하여 영역을 성역화한 것에서 볼 수 있는 것처
럼, 1980년대 들어 기존의 비나 탑만 있던 장소에 동상을 첨가하여
영역을 확대한 결과도 일조하였다.

〈도136〉네덜란드참전비 부분
김경승, 1975

79. 국가보훈처 발표, 아래 도표 참조

		2003	2004	2005	2006	2007	2008	2009
현충시설	현충시설 수	811	1,428	2,176	2,265	2,314	811	2,449
	국내시설	811	1,428	1,507	1,546	1,595	811	1,661
	- 독립운동 시설	335	626	666	689	701	811	721
	- 국가수호 시설	476	802	841	857	894	811	940
	국외 독립운동사적지	0	0	669	719	719	811	788
예산		111.5	124.5	70.8	119.8	149.9	170.5	191

출처 : 국가보훈처,「현충시설심위위원회 현충시설 지정 심의」

또한 월남선 참선 기념비도 세우기 시삭하였고 제주4.3사건 등 역사의 심연에 있던 전쟁과 상흔의 기억들이 솟아올라 기념되고, 성소화 하였던 데도 이유가 있다. 그런 과정에서 세계화가 진행되고 경제력을 바탕으로 도약하는 과정에서 자유세계 공조의 필요성이 대두된 상황의 반영으로서 6.25전쟁 참전국의 각종 기념물이 건립되고 있음은 주목할 일이다. 2008년 프랑스군 참전비가 개막되는 것처럼, 6.25전쟁의 기념물은 여전히 생산중이고 전쟁은 기억의 장치를 통해 과거를 현재화하고 있는 것이다.

1986년 아시안게임 이후 각종 녹지에 동상을 건립하는 일이 늘었다. 그런데 이들을 조성하는 주체는 각종 단체와 후손들을 중심으로 조직되고 있었다.[80] 1989년 당시 동상은 37기, 기념비와 탑은 2기가 서울시내에 있었다. 그런데 이 중 1980년대에 들어 건립한 동상은 9기였으며, 기념비는 13개였고 이 중에서도 64%가 1986년 이후에 건립된 것이었다. 그런데 1974년에 발간한 국립현대미술관의 『한국현대미술사-조각』에서는 기념조각과 동상, 장식을 위한 인체조각상 들에 대한 자료를 보여주었다.

<표7>은 이 책에 기록된 자료들을 도표로 정리한 것이다. 물론 여러 동상들이 빠져 있고 차근호 같은 작가는 아예 이름도 기록되지 않았지만, 이 자료를 통해 확인할 수 있는 것은 인물의 초상조각이나 동상, 전신상 등은 여타의 추상조각이나 벽면부조 등과 함께 기념조각으로 이해되고 있다는 점이다.

80. 「銅像 기념비건립 는다」, 『경향신문』, 1989. 10. 23.

\<표7\> 1950~1972년 작가별 기념조각 제작 현황

번호	조각가	작품명(소재지, 제작년도)
1	강태성	스크랜튼 석조상(이화여대, 1969), 김활란박사묘소 초상(이화여대, 1970) 윤봉길의사상(대전, 1971), 전주예수병원기념조각, 조상(전주, 1971)
2	김경승	이충무공상(충무, 1951), 이충무공상(진해, 1953), 이충무공승건기념탑(거제도, 1957) 더글러스맥아더장군상(인천, 1957), 육해공군충혼탑(부산, 1957), 국립경찰충혼탑(부평, 1957), 김활란박사상(이화여대, 1958), 인촌 김성수선생상(고려대, 1959), 존 비 코올터 장군상(이태원, 1959), 안중근 의사상(서울 남산, 1959), 제임스 에이 벤플리트 장군상(육사, 1960) 4월학생혁명기념탑(서울 4.19 묘역, 1963), 세종대왕상(덕수궁, 1968) 김구선생상(서울남산, 1969), 김유신장군상(서울 한강녹지대, 1969) 정몽주선생상(서울 제2한강교앞, 1970)
3	김만술	민주경찰전몰위령충혼탑신부조각(경남, 1960), 삼덕성당최후의 만찬부조(경북, 1960) 히포크라테스상(제18육군병원, 1961), 충혼탑(예천, 1962), 충혼탑(월성, 1962) 성화대(경북, 1962), 어린이헌장탑(월성, 1965), 김유신장군상(경주, 1966) 화랑상 착공(경주, 1967), 건설의 상 착공(경주, 1967), 모자상(경북여중학교, 1967) 신사임당상(포항여중학교, 1967), 어린이헌장 비(대구, 1969), 체육상(대구, 1970) 건강의 상(대구, 1971), 나이팅게일상(대구, 1971), 홍의장군기마상(대구, 1972) 화랑상(달성, 1972)
4	김봉구	대신고교체육관부조(서울, 1967), 대신고교이사장상(서울, 1969)
5	김세중	혜화동성당부조(서울, 1959), 유엔참전기념탑(서울제2한강교, 1964) 절두산성당부조(서울, 1967), 충무공이순신장군상(서울 세종로,1968) 유관순상(서울장충공원, 1970), 부산대학심볼탑(부산, 1972)
6	김영중	1958년경 미국인 두상, 1960년 송여사 동입상(동국대학교) 1960년 백성욱 총장 흉상(동국대학교), 유솜청사대리석부각(서울, 1960) 정부청사대리석부각(서울, 1960), 최규동선생상(중동고교, 1966) 내무부청소년회관외벽대부조(서울, 1968)
7	김정숙	이인호소령상(진해, 1967), 지덕칠중사상(서울, 1967) 대한YWCA회관벽면부조(서울, 1968), 소월시비(서울 남산, 1968) 기독교연합회관벽면부조(서울, 1969), 율곡이이상(사직공원, 1969) 아펜셀라상(서울, 1970), 이승만박사묘소호상석등(국립묘지, 1971)

번호	조각가	작품명(소재지, 제작년도)
8	김종영	전몰학생기념탑(포항, 1958), 현제명선생상(서울, 1960) 3.1운동기념상(서울 파고다공원, 1963)
9	김찬식	경희대사자상(경희대, 1958), 육군용사상(논산, 1959), 경희대4.19의거탑(경희대, 1960) 경희대학교육체미상(경희대, 1961), 이용문장군상(서울, 1961), 3.15의거탑(마산, 1962) 공군보라매탑(서울, 1963), 공군전공탑(강릉, 1968), 사자상(한독약품, 1969)
10	김창희	크리랜드장군, 가이사중사상(가평, 1964), 주수 김태영선생상(안성, 1967) 운화 김영순장군상(서울, 1969), 중암 이인관선생상(중암중학교, 1972)
11	김치환	중앙교회기념관부조(서울 아현동, 1971)
12	문정화	손병희선생상(파고다공원, 1966), 이승만동상(파고다공원, 1955)
13	민복진	부산탑남녀상(부산, 1963), 호상석탑(고려대, 1965), 민영철선생상(서울, 1966) 강재구소령상(국립묘지, 1967), 추상조각물(서울 정릉, 1967) 김구선생상(서울 남산, 공동제작, 1969), 권상로박사상(동국대, 1971)
14	백문기	앤더슨장군상(미국, 1961), 포병위령탑(서울, 1963), 대통령별관부조(진해, 1965) 영창서관사장상(서울, 1965), 언더우드박사상(서울, 1966), 대통령순금배(서울, 1966) 애국선열조상지도(서울, 1967), 아펜셀라 정 박사상(미국, 1967) 전국어린이노래비(서울 등 전국 6개소, 1968), 장부통령자당상(서울, 1968) 공군장성묘설계(서울, 1968), 홍난파선생상(서울, 1969), 이종승 사장상(서울, 1969) 아폴로기념비설계(서울, 1969), 이종찬대사상(서울, 1970), 한인현 씨 동요비(서울, 1971) 세바스찬금상(서울, 1971), 윤석중초상(서울, 1972), IOC위원장초상(미국, 1972)
15	송영수	국기게양대(육사, 1960), 승화대(육사, 1963), 이준 열사상(장충공원, 1964) 이준열사묘소기념탑(서울, 1965), 성무대(육사, 1966), 사명대사상(장충공원, 1967) 동성고교우정의 상(서울, 1969), 원효대사상(효창공원, 1969) 경부고속도로준공기념탑설계(추풍령, 1970)
16	윤영자	경희대부속유치원4인입상(서울, 1962), 권율장군기념비(능곡, 1963) 사자상(서울대교앞, 1966), 다산선생상(서울 남산, 1968) 대광중학교 대광인상(서울, 1972)

번호	조각가	작품명(소재지, 제작년도)
17	윤효중	언더우드박사상(연세내, 1948), 이충무공상(진해, 1951), 경찰충혼각(경남도청구내, 1952) 이근철준장상(공사, 1963), 이대통령송수탑(남한산성, 1955), 김원근옹상(청주대, 1956) 한영중학교 박현식 교장흉상(서울, 1956), 민충정공상(창덕궁입구, 1956) 충혼각(남원, 1956), 엄계익상(양정중학교, 1956), 충혼탑(문산, 1956) 사혼탑(수원, 1956), 우장춘박사기념비(수원, 1959) 임영신여사상(서울 중앙대학교, 1959), 약진탑(육사, 1961), 육사특별7기기념탑(1963) 최제우선생상(대구 달성공원, 1964)
18	이운식	박대통령후보지명기념품(서울, 1966), 김유정문인비(소양강변, 1968)
19	최기원	강재구소령상(육사, 1966), 이원등 상사상(서울 제1한강교, 1966) 5.16발상지상(서울, 1966), 김남선선생상(호남고교, 1966) 국립묘지현충탑(서울, 1967), 엑스포70한국관내부조각(오사카, 1970) 김용환선생상(서울, 1970), 외솔최현배선생기념비(장충공원, 1971)
20	최만린	나이팅게일상(서울의대, 1964), 화랑상(서울 영빈관, 1966), 이브상(코펜하겐, 1966) 인어상(구 조선호텔, 1967), 승리상(반공전시관, 1969), 신사임당상(사직공원, 1970)
21	홍도순	육사생도신조상(육사, 1963), 육사생도탑(육사, 1964) 헬렌켈러상(연대 세브란스병원, 1965), 계백장군상(부여, 1965) 전몰장병현충탑설계(원주, 1965)

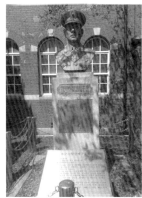
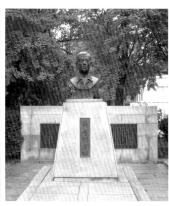

<도137> 고 강재구 소령 제2주기 추도
식 및 동상제막식 1967.

<도138> 강재구 소령 흉상 김경승, 1965, 인천창영초등학교
<도139> 강재구 소령 흉상 1986, 서울고등학교

　또 발주처에 따라 동일한 인물을 여러 작가가 제작하는 일도 생겼는데 〈강재구 소령 동상〉
같은 것이 그러한 경우이다. <도137> 1965년 이후 〈강재구 소령 동상〉은 육군사관학교, 인천 창
영국민학교에서 동시에 건립되었다. 의로운 죽음을 기념하기 위하여 고인이 졸업한 학교들에
서 동상을 제작한 것이었다. 한 사람의 사진을 놓고 동상을 제작하지만 작가의 역량이나 발주
자의 의도에 따라 동일 인물의 다른 생김새의 동상이 나타나게 마련인 것이다. <도138, 139>

　김경승이 수주한 동상조각을 정리한 <표8>과 김영중이 제작한 동상을 정리한 <표9>에서 보
는 것처럼 1950~80년대 동상에서 시대적 특성을 추출해내는 것은 의미가 없을 지도 모른다.
수많은 동상이 건립되는 과정에서 분명 몇몇 작가들에 집중되는 경향이 있기 때문이다. 그럼
에도 이 표가 유의한 것은 동시대에 활동하였지만 연배가 다른 이들의 동상제작을 통해 특정
시기의 동상제작 대상이 어떻게 변화하였는가를 확인할 수 있기 때문이다. <표8>의 김경승이
제작한 동상들은 공공의 동상, 혹은 학교에서 설립자의 동상들이 주문 제작되었음을 보여준
다. 반면 보다 뒤에 활동한 <표9>의 김영중의 동상조각 일람을 통해서는 동상의 성격변화를
파악할 수 있다. 그것은 두 가지의 점이 가장 눈에 두드러지는데, 공공의 동상이 제작되기도

하지만 어느 시점에 가면 근대기에 헌납되고 사라진 동상들이 재건립되는 것을 볼 수 있는 것이다. 나머지 하나는 기업가의 동상이 자신이 일군 회사나 공장에 건립되는 것을 볼 수 있다는 점이다. 물론 이는 김영중 동상제작이 지닌 특징에 불과할 수 있다. 하지만 기업체 설립자가 학교에 자금을 기증하여 학교 내에 동상이 섰던 것과는 달리 직접 기업체 내부나 공장에 동상이 서는 것은 '문화사업에 투자한' 공공의 기념으로서 동상이 제작된 것과는 다른 것이다.

물론 근대기 일본인 자본가들의 동상, 개성인삼공사나 금융조합에 선 기업인들의 동상이 식민지 조선의 경제를 일으킨 존재로서 일본인들의 동상이 서기도 했다. 그런데 자산을 사회에 기부한 것에 대한 답례로 동상이 서는 것과 자신의 사업공간에 동상을 세우는 것은 다른 의미를 갖는다. 공간을 점유함으로써 권력을 가시화하고 존경해야 마땅할 대상으로 보여지는 기업가의 동상은 자본주의의 모습이기도 하다. 사람 모습을 한 동상은 사람 그 자체에 대한 사회의 평가를 반영하고 있기 때문이다.

<표8> 김경승 제작 동상 일람

번호	작품명	제작연도	소재지	기타
1	이충무공 동상	1953	경남 충무시	해군측 자료에는 남망산공원 소재 1955년 8월에 건립
2	이충무공 동상	1955	부산 용두산공원	
3	이충무공 승첩기념탑	1957	옥포	
4	더글라스 맥아더 장군 동상	1957	인천시 자유공원	
5	군인충혼탑	1957	부산 용두산공원	

번호	작품명	제작연도	소재지	기타
6	김활란 선생 동상	1958	이화여대	
7	국립경찰충혼탑	1958	경찰대학	
8	인촌 김성수 선생 동상	1958	고려대	
9	안중근 의사 동상	1959	서울 남산	
10	존 비 코올터 장군 동상	1959	이태원 입구	현재 능동 어린이대공원
11	이용익 선생 흉상	1959	고려대	
12	손병희 선생 흉상	1959	고려대	
13	밴플리트 장군 동상	1960	육사	
14	4.19기념탑	1963	서울 4.19묘지	
15	김성수 선생 동상	1964	경방	
16	이기종 선생 동상	1965	전북 태인왕신여고	
17	중앙일보대리석 부조	1965	중앙빌딩	
18	동방빌딩화강석 부조	1966	서울	
19	조흥은행본점대리석 화강석 부조	1966	서울	
20	강재구 소령 동상	1966	인천 창영국민학교	
21	오 알 에비슨 박사 동상	1966	세브란스병원	
22	조병식 선생 동상	1967	동덕여고	
23	세종대왕 동상	1968	덕수궁	세종대왕기념관으로 이건
24	김구 선생 동상	1968	서울 남산	민복진과 공동제작
25	김유신 장군 동상(기마상)	1969	서울 남산	

번호	작품명	제작연도	소재지	기타
26	남산제1터널 조각	1970	서울	
27	정몽주 선생 동상	1970	서울 제2한강교 입구	
28	유일한 선생 동상	1970	유한공고	
29	황우(소)상	1971	건국대	
30	조동식 선생 동상	1971	동덕여대	
31	이숙종 선생 동상	1972	성신여대	
32	김유신 장군 동상	1972	광주 상무대	상무대의 장성으로 이전으로 이건
33	안창호 선생 동상	1973	도산공원	
34	세종대왕	1973	중앙청	1990년 12월 24일 여의도 국회의사당 로비로 옮김
35	이충무공 대리석상	1973	중앙청	세종대왕상과 함께 조성하였으나 건물이 국립중앙박물관으로 용도 이전함에 따라 국회의사당으로 옮김.
36	화랑 기마상	1974	경주	
37	영동 동해고속도로 준공기념비	1975	강원도 대관령	
38	네덜란드군 참전기념비	1975	강원도 새말	
39	윤치호 선생 동상	1976	인천시 송도중고	
40	정재환 선생 동상	1977	부산 동아대학교	
41	육영수 여사 백대리석 좌상	1977	서울 어린이대공원	
42	육영수 여사 백대리석 흉상	1977	부산어린이회관	
43	춘천지구 전적비	1978	강원도 춘천시	

번호	작품명	제작연도	소재지	기타
44	통영지구 전적비	1989	충무시	
45	김용완 선생 동상	1989	용인경방	
46	인천지구 전적비	1980	인천시	
47	김삼만 선생 흉상	1982	진주시 대동공고	
48	김한수 선생 흉상	1983	마산	
49	박재갑 선생 동상 흉상	1983	대구	
50	이상재 선생 동상	1984	종묘공원	
51	전봉준 장군 동상	1987	정읍 황토현전적지	

<표9> 김영중 동상 일람 (http://www.kimyoungjung.com 초상조각 일람)

번호	작품명	제작연도	소재지	기타
1	미국인 두상	1958년경		
2	송여사 동입상	1960	동국대학교	
3	백성욱 총장 흉상	1960	동국대학교	
4	석가여래청동입불상	1964	동국대학교	11월
5	김법린 선생 흉상	1965	서울	
6	대한독립군상 모형	1965		
7	유은 최선진 선생 동입상	1965	광주 유은학원	8월
8	동불입상미륵	1966	의정부 원효사	불교조각
9	삼존동불좌상	1966	의정부 원효사	불교조각
10	수당 김연수 선생 흉상	1966	서울	

번호	작품명	제작연도	소재지	기타
11	최규동 선생 동좌상	1966	중동중학교	4월
12	김기중 선생 동좌상	1966	중앙중·고등학교	5월
13	김성수 선생 동입상	1966	중앙중·고등학교	5월
14	원효대사 동입상	1968	의정부 원효사	5월
15	한양호 선생 입상	1968	서울여자상업고등학교	9월
16	지산 김경중 선생 흉상	1969	고창 인촌 생가	
17	지산 김경중 선생 좌상 소상	1969	고창 인촌 생가	
18	소파 방정환 선생 동좌상	19971	남산공원	능동 어린이대공원으로 이전
19	이범승 선생 흉상	1971	종로도서관	
20	강감찬 장군 기마동상	1971	수원시 팔달공원	9월
21	유홍갑 선생 흉상	1972	서울	
22	김철호 선생 흉상	1974	기아산업주식회사	1월
23	김상만 선생 흉상	1974	부안 김상만 가옥	
24	김상만 부인 고여사 흉상	1974	부안 김상만 가옥	
25	남강 이승훈 선생 동입상	1974	어린이대공원	10월
26	매천 김동석 선생 흉상	1975	경북 선산 오상중학교	10월
27	유석창 박사 동입상	1975	건국대학교	11월
28	이병각 선생 흉상	1975	서울	2월
29	호암 이병철 선생 흉상	1975	서울	2월
30	육영수 여사 흉상	1976	서울	

번호	작품명	제작연도	소재지	기타
31	남강 은희을 선생 흉상	1978	남강중 · 고등학교	2월
32	남하 이승규 선생 동좌상	1978	마산 창신중학교	5월
33	인촌 김성수 선생 동좌상	1978	경성방직주식회사	10월
34	남하 이승규 선생 동좌상	1979	서울	
35	의재 허백련 선생 동좌상	1980	광주 연진미술원	8월
36	고하 송진우 선생 동입상	1983	서울어린이대공원	7월
37	송영수 선생 흉상	1984	서울	
38	유일한 박사 흉상	1984	유한공업전문대학	2월
39	유일한 박사 동좌상	1984	유한공업전문대학	2월
40	수당 김연수 선생 동좌상	1984	삼양사 전주공장	3월
41	수당 김연수 선생 동좌상	1984	삼양사 울산공장	3월
42	금호 박인천 회장 흉상	1985	광주상공회의소	2월
43	엄덕문 선생 흉상	1985	서울	
44	이희태 선생 흉상	1985	서울	
45	김상협 선생 흉상	1986	서울	
46	김상협 선생 부인 흉상	1986	서울	
47	송영복 선생 동좌상	1987	수원 영복여자고등학교	
48	김규환 선생 흉상	1987	경북 선산 오상중학교	7월
49	정봉식 선생 흉상	1987	정주영 소장	

번호	작품명	제작연도	소재지	기타
50	뉴관순 흉상 부조	1987	유관순기념관, 이화여자대학교, 천안 초혼묘	
51	김동인 선생 흉상	1988	서울어린이대공원	
52	호만 박사 흉상	1988	작가소장	독일인
53	이은범 선생 흉상	1988	서울	
54	호암 이병철 선생 동좌상	1988	용인 호암미술관	11월
55	이훈동 회장 흉상	1988	목포 조선내화화학주식회사	12월
56	김원우 선생 흉상	1989	쌍룡시멘트 묵호공장	
57	윤봉길 의사 흉상	1989	윤봉길기념관	
58	이천승 선생 흉상	1990	서울	
59	장석우 선생 흉상	1990	인천 박문여자고등학교	5월
60	소전 손재형 선생 흉상	1991	진도중학교	6월
61	인촌 김성수 선생 동좌상	1991	과천 서울대공원	10월
62	하서 김인후 선생 동좌상	1992	광주어린이대공원	10월
63	지산 김경중 선생 동좌상	1993	삼양사 대전연구소	12월
64	김상홍 회장 흉상	1993	삼양사	12월
65	김상홍 회장 흉상	1993	대한상공회의소	12월
66	인촌 김성수 선생 좌상	1994	인촌기념관, 동아일보사	9월
67	금호 박인천 선생 흉상	1994	광주, 금호고속 본사	
68	국창 임방울 선생 흉상	1994	문화체육부 광주문화예술회관	10월

번호	작품명	제작연도	소재지	기타
69	일민 김상만 명예회장 흉상	1995	동아일보사	1월
70	춘사 나운규 선생 흉상	1995	문화체육부 국립영화제작소	4월
71	홍진기 회장 흉상	1995	중앙일보사	9월
72	이봉창 의사 동입상	1995	효창공원	10월
73	가인 김병로 선생 흉상	1995	대법원	11월
74	석오 이동녕 선생 흉상	1996	국회의사당	5월
75	횡보 염상섭 선생 동좌상	1996	문화체육부, 종묘공원	10월, 종묘공원 정비로 인하여 광화문 교보문고 입구로 이전
76	이병철 회장 부조 초상 및 회사 이미지 부조	1996	제일제당㈜ 사옥 로비	11월
77	각당 나익진 선생 초상 부조	1996	동아컴퓨터㈜, 연세대학교 내	11월
78	석가여래불금동좌상	1997	대각전, 동국대학교	불교조각*
79	강감찬 장군 기마상	1997	관악구청, 낙성대공원	10월
80	호암 이병철 회장 흉상	1998	경남 의령군	2월
81	이양구 선생 흉상	1998	중국 심양시, 동양제과	3월
82	자하 신위 선생 흉상	1998	관악구 호수공원	5월

공공의 장소에 설치된 동상도 건립되고 사라져간다. 영원불멸을 상징하는 동상이 사라지는 가장 큰 이유는 공공의 함의를 잃었을 때이다. 물론 근대기 동상의 공출은 특수한 경우였으며, 고철수집이 강압적으로 이루어지고 금속가격이 천정부지로 치솟던 1970년대 중반에 훼손된 동상

이나 동상의 장식 등은 예외의 경우이다. 그런데 도로의 중심에 서던 동상들이 서울이 재개발되거나 도로가 확장되면서 〈충무공 동상〉을 제외하고는 거의 모두 공원의 녹지, 차량의 통행이 없는 곳으로 이건되었다.

탑골공원에 소재한 동상들은 이러한 변화에서 주목할 만하다. 일제강점기에 들어섰던 〈메가다 동상〉은 일본인 동상이 3.1운동의 발상지이자 민족의 성소에 섰다는 점에서 건립과 동시에 비판되다가 결국 금융조합 앞뜰로 이건되었다. 어효선은 어린 시절 탑골공원에서 〈메가다 동상〉을 보았고, "공원 안에 들어서면, 왼쪽에 동상이 우뚝 서 있었다. 양복 입은 일본사람이었다. 이 동상은 나중에 서대문에 있는 농협 마당에 옮겨 세웠다가 해방이 되자 치워 버렸다."고 하였다.[81] 서대문 농협 마당의 동상은 공출된 뒤에 시멘트로 만들어 세운 동상이었을 것이다. 이렇게 광복이 되자 은인으로 강조되던 일본인 동상들은 폐기되었다. 탑골공원에 섰던 문정화가 제작한 〈이승만 대통령 동상〉도 민중의 손에 의해 폐기된 경우였다.

1960년대 탑골공원은 새로운 전기를 맞았다. 1962년 3월 8일에 〈3.1독립선언기념탑〉이 서기로 한 것이다. 3.1만세운동의 발상지에 조형물이 서기로 한 것은 뒤늦은 감마저 있다. 이 사업은 5.16 군사정변 이후 재건국민운동본부(再建國民運動本部)가 〈4월학생혁명〉, 〈3.1독립선언〉, 〈유엔군자유수호참전〉 기념비 건립사업을 벌이면서[82] 당시 서울대 김종영 교수에게 의뢰하여 탑골공원에 〈3.1독립선언 기념탑〉을 세우기로 한 것이었다.

81. 어효선, 『내가 자란 서울』, 대원사, 2000 참조.
82. 「四月公園建立事業 再建運動本部에 引繼」, 『경향신문』, 1962. 6. 29.

<도140> 3.1운동 기념탑 제막식
김종영, 1963, 탑골공원

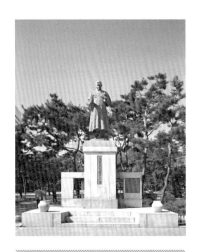

<도141> 손병희 선생 동상
문정화, 1966, 탑골공원

"기념탑의 총높이는 8.9m에 이르는데 그 중 탑신의 높이가 4.2m이며, 동상은 3.7m로서 남녀노소들이 총궐기하여 태극기를 흔들며 독립만세를 부르짖는 형상을 담고 있다. 김종영이 설계한 기념탑의 구조는 동상을 중심에 놓고 뒤에 병풍석을 배치한 것으로 이 병풍석에 3.1독립선언서 원문을 우리나라 최고(最古)의 한문비석인 광개토대왕의 비문체와 훈민정음의 한글 글씨체를 조화시켜 여초(如初) 김응현(金膺顯)이 쓴 것을 새겼고, 이은상(李殷相)이 작서한 연기문(緣起文)을 이철경(李喆卿)의 글씨로 새겨넣었다. 화강석 병풍석의 양쪽 가장자리에는 김종영이 민족과 자유를 상징하여 제작한 부조를 각각 배치하였다." [83]

성대한 제막식 뒤 이 조형물은 3.1절이 다가올 때마다 「대한뉴스」에서는 3.1운동의 상징으로 과거를 기억하는 장치로서 보여졌다.<도140> 그 뒤로 탑골공원에는 또 하나의 동상이 추가되었으니 민족대표33인으로 3.1만세운동 후 일제에 끌려가 모진 고문을 받고 그 후유증으로 서거한 <손병희 선생 동상>이 1966년에 건립된 것이 그것이다.<도141>

손병희 선생기념사업회가 주관을 하여 1년 동안 준비한 동상은 조각가 문정화가 세웠다. 그런데 문정화는 탑골공원에 섰던 <이승만 대통령 동상>을 제작한 조각가였다. <손병희 선생 동상>을 제작하게 된 것은 그가 뛰어난 동상조각가라는 이유도

83. 김종영미술관, 『3.1독립선언기념탑 백서』, 2004, p.67.

있지만 천도교와의 인연 때문이었을 것이다. 문정화는 천도교미술인으로 활동하였기에 천도교 내부의 조직이 손병희 선생기념사업회에서 그를 작가로 위촉한 것은 당연하였으리라 짐작한다.

동상은 손병희 선생 생전의 모습을 기록한 사진과 유사하며 두루마기를 입고 왼손은 가슴에 대고 오른손에는 책자를 들고 있는 모습이다. 이동상은 〈이승만 대통령 동상〉이 놓여있던 자리에 세운 것이었다. 해외에서 이승만 대통령이 독립운동하는 모습이라며 3.1운동의 발상지인 탑골공원에 세웠던 양복입은 〈이승만 대통령 동상〉이 섰던 바로 그 자리였다. 이제 항일운동의 상징을 〈손병희 선생 동상〉이 전유하게 된 것이다. 탑골공원에는 〈손병희 선생 동상〉이 들어선 뒤로 원각사지10층석탑, 원각사비, 팔각정 그리고 김종영이 제작한 〈3.1독립기념탑〉, 3.1정신찬양비, 탑골공원사적비, 한용운 선생비 등이 있는 3.1운동의 발상지로서 시민들의 발걸음을 모으고 있었다.

1979년 3월에 서울시가 '탑동공원정비계획'에 들어갔다. 1967년에 중수하면서 미흡했던 시설물을 개축하고 훼손된 시설물을 보수 및 재제작하며 공간이용을 재조정하는 것이 목표였다.[84] 그런데 보수나 이전 계획에도 들어 있지 않았던 〈3.1독립선언 기념탑〉이 훼철된 상태로 삼청공원에 버려져 있던 것이 1년 뒤에 발견되었다. 물론 철거에 대해 작가에게 알리지 않은 상태였다. 이 기념물이 사라진 자리에는 3.1독립선언문이 새겨진 벽체를 중심으로 한 새로운 조형물이 들어서 있었다.

"…서울시는 각종 미술관계 행정 자문을 위해 자문위원회가 있음에도 불

84. 김종영미술관, 앞의 책, p.97.

구하고 동상 처리문제에 대해서 아무런 자문과 상의도 없이 일방적으로 무책임하고 난폭한 처사를 하였다고 봅니다.” [85]

3.1운동의 상징물이 갑작스레 바뀌었을 뿐만 아니라 파괴하여 삼청공원 구석에 쓰레기처럼 버려져 있었던 것은 작가에게는 충격이었을 것이다. 이 기념물이 훼손된 데는 드러나지 않은 이유도 있을 것이다. 하지만 하나의 조형물이 급작스레 사라지고 그 자리에 논의에 없던 조형물이 섰을 때 우리는 그 과정을 추적할 수는 없지만 경험상 어떤 요소가 이러한 사건이 가능하게 했는지에 대해는 가정과 추정을 통해 사실에 다가갈 수 있음을 안다.

“「현재가 화살처럼 날아가고」 있는 건 파고다공원에서만이 아니다. 가장 규모가 큰 전통적 기와집인 기독교 태화관이 그렇고, 제2한강교를 지키고 서 있는 「유엔군참전기념탑」이 그렇다. 우리 현대사가 만들어낸 이 기념물들을 「개발」이라는 이름 아래 모두 헐어 없앤다면 서울은 결국 어떤 도시가 될까? 스스로를 문화민족이라고 생각한다면 다시 한 번 반성할 일이다.” [86]

‘독립선언문’이 33인에 의해 작성된 곳으로 알려진 태화관이 도로확장 계획에 따라 헐리고 기독회관이 새로운 건물로 예견된 것도 1979년이었다. [87] 도로의 이정표 역할을 충실히 수행하던 김세중이 세운 〈유엔군참전

85. 김종영 미술관, 앞책, p.104.
86. 「17년 전의 과거가 그 기념탑 속에 영원히 정지해」, 『한국일보』, 1980. 7. 13.

기념탑〉도 이때 철거가 결정되었다. 결국 1962년에 재건국민운동본부가 진행한 두 개의 조형물은 사라지고 〈4월학생혁명〉은 애초에 서지 못한 채 무덤의 조형물로만 자리했으며, 이마저도 1993년 영역이 확장되면서 김경승이 제작한 시멘트상은 헐리고 화강암으로 복제되었다.

김경승의 국립4.19민주묘지 조형물이 자리를 뜨게 된 이유에 대해 다음과 같이 추정할 수 있다. 김경승의 조형물은 재료의 한계를 들어서였으나 실지로 사진자료 속에서도 시멘트로 만든 상에서는 표면 마띠에르를 느낄 수 있는 것이었다. 초등학교 시절 소풍 가서 찍은 사진 속 김경승의 화신상은 적어도 어린 나이에는 크고 아름다웠다. 그런데 화강암은 기계로 갈아 만든 것이어서 조형감이 달라진 것은 누구나 느낄 수 있다. 시멘트상은 사라지고 그라인더로 갈아 표정이 없는 조각으로 바뀌어 있다. 영역 확장을 위해 상의 장소를 약간 옮기며 새로운 재료를 '복사'한 것이지만 실지로 이 상은 청동으로 만드는 것도 가능했음에도 화강암을 선택하였다. 그리하여 결과는 조형감이 다른 조형물이 그자리를 지키게 된 것이다.

〈유엔군참전기념탑〉은 제2한강교라 불리던 4차선의 양화대교를 새로 건설한 다리와 함께 양방향으로 확장하면서 철거하게 되었다. 부근의 녹지로 장소를 옮겨서라도 보존해야 한다는 견해도 있었지만 탑은 해체되었고 청동조형물은 작품으로서 보존되었다.

김종영이 제작한 〈3.1독립선언기념탑〉은 "당시 이 기념탑이 공원의 주축을 이루는 팔각정과의 공간배치가 어울리지 않고, 동상의 녹물이 흘러내리는 등 노후되어 재제작이 불가피하며 독립선언문이 원본으로만 표기되어 있어 한글과 영문판을 추가로 만들 필요가 있어 철거했다고" 알려져 있

87. 「歷史의 風雲서린 舊「명월관」터 태화기독會館이 헐린다」, 『동아일보』, 1979. 8. 21.

<도142> 서대문 독립공원에 3.1독립선언 기념탑 복원후 관계자들.

다.[88] 독립선언문을 원문으로 한 것을 문제삼은 것은 지금의 입장에서도 이해하기 어려운 부분이다. 사실을 넘어서 '외국인' 운운하며 동상의 문제점을 지적한 것은 궁색한 변명으로 보이는데, 도대체 왜 이들 기념물을 철훼(撤毁)하였을까에 대한 의문은 금방 가시지 않는다. 물론 후에 서대문역사공원에 재건되기는 했지만, 이는 제작자인 김종영 제자들의 각고의 노력의 결과였다. <도142>

〈유엔군참전기념탑〉이 보존이 아닌 철거를 선택한 이유는 공휴일이던 '유엔의 날'이 폐지된 사정과도 연관이 있지 않을까? 1976년 북한이 국제연합 산하기구에 공식가입하자 항의 표시로 정부는 공휴일에서 '유엔의 날'을 제외하였다. 유엔에 대한 평가가 달라진 시점에서 〈유엔군참전기념탑〉에 대한 태도도 변화하게 되었을 것이다.

6.25전쟁은 1980년대 들어 유엔군의 이름이 아닌 각 나라의 이름으로 기억되고 기념되기 시작하였음을 참전기념조형물을 통해서도 확인할 수 있다. 한강의 기적이란 용어를 통해 6.25전쟁에 참전한 나라들은 개별의 국가로서 접촉되고 기억되기 시작하였다. 과거의 단일체로서 유엔이라는 조직의 기억보다는 현재진행형의 관계로서 개별 국가가 더 중요하게 여겨졌을 것이다. 경제개발과 여러 나라와의 교유를 중시하던 태도는 〈3.1독립선언기념탑〉의 '독립선언문'이 외국인이 읽지 못하므로 조형물을 바꾸어야 한다는 이유가 될 정도였다. 도심부가 개발이라는 이름의 자본 침식이 이루어졌고, 기억해야 할 역사의 대상으로서 조형물의 모습은 필요에 따라

88. 「3.1선언기념탑 12년 만에 옛 모습 찾는다」, 『중앙일보』, 1990. 3. 6.

바꾸어도 좋다고 생각했을 지도 모른다.

동상 혹은 조형물은 기억의 현재화이다. 누군가를 기념하고 어느 사건을 기억하기 위해 조형된 상징물은 이미 지나간 시간을 현재에 고착시킨다. 그리고 그 무형의 존재가 가시화한 순간 공간 점유를 통해 존재를 드러내고 역사화 한다.

1957년 6월 15일 대통령 이승만은 포항의 〈전몰학도충혼탑〉 제막식에서 추도사를 하였다. 이 기념물은 대한학도호국단이 6.25전쟁 때 산화한 학도의용군을 위해 건립한 것이었다.

"우리 군인들이 귀한 피를 흘리고 목숨을 바쳐서 6·25의 공산침략을 물리치고 우리 강토를 지켰으며 또 우방이 우리의 용감한 것을 보고 여러 방면으로 도와서 우리가 지금 남한만이라도 이만치 붙잡고 있는 것이니 우리 국군은 세계 반공전선에서 제일 앞에 서서 싸우는 용감한 군대라는 영광된 명예를 받고 있는 것이다. 우리 젊은 청년들과 학생들이 우국애족(憂國愛族)의 성심을 억제할 수가 없어서 학도들은 학도의 신분으로 자진해서 입대하여 공산군을 전멸시키고 나라를 지키는데 공산침략의 위기를 죽음으로써 막아냈던 것이니 그 학도들의 거룩한 충성과 위훈은 영원히 우리 역사에 빛나게 되는 것이다. 우리 청년 학생들이 자기의 목숨을 공헌해서 나라에 직책을 다한 것은 우리가 늘 잊지 않고 기념해야만 될 것이며 또 이때에 우리가 결심해야 할 것은 우리나라를 속히 통일해 가지고 우리의 국권을 보호해야만 될 것이니 나라를 위하여 목숨을 바친 사람들에 대한 보답은 우리가 뒤를 따라서 이 사람들의 공헌한 그 목적을 성공하도록 우리가 힘을 다해 가지고 싸워 나가서 큰

89. 『대통령이승만박사담화집』3, 공보실, 1959.

<도143> 전몰학도충혼탑 부조판 김종영, 1957, 포항

성공을 이루어야만 되는 것이다. 나라에 대한 애국심을 가지고 많은 공훈을 세운 우리 학도병에 대한 성심으로 전국의 우리 학도호국단이 다 합심해 가지고 격렬한 싸움으로 의용학도가 제일 많이 희생된 포항에 충혼탑을 세워서 그 애국학도들의 공훈을 영원히 기념하려는 열성을 치하하며 전몰한 영령의 거룩한 충성과 위훈을 다시 추모하는 바이다." [89]

이 기념물의 의미는 "청년 학생들이 자기의 목숨을 공헌해서 나라에 직책을 다한 것은 우리가 늘 잊지 않고 기념"하는 것임을, 그리고 나아가 통일이 그들의 뜻을 따르는 길임을 강조하고 있다.

그리스 시대에 젊어서 가치있는 죽음을 맞은 젊은이를 기념하는 조각상을 세운 이래, 젊은이의 명예로운 죽음은 여러 사람이 보는 길에 세워진 조각을 통해 길이 기억되어왔다. 아름다운 죽음인 칼로스 타나토스(Kalos Thanatos)는 육체가 노쇠하지 않게 한다. 따라서 젊어서 죽은 이들은 조각을 통해 찬란하고도 영원히 그들을 보존하게 한다.[90] 김종영이 세운 <전몰학도충혼탑>은 고귀하고 아름다운 죽음, 그 영원성을 신체가 아닌 것에 투사하고 있다. 그가 구현한 부조는 마형 기린(麒麟)으로 동양의 신화적 세계관에서 아름다운 죽음에 은유하기 적정한 대상으로 선택된 것이다. 그는 인간의 형상으로 그 정신을 기리려 하지 않았다. 신체의 불멸이 아닌 정신의 불멸, 기린은 그것을 상징한다. <도143>

90. 톰 플린 지음, 김애현 옮김, 『조각에 나타난 몸』, 예경, 2000, p. 29.

1957년에 세우고 1975년 8월 11일에 고쳐 세운 탑은 현재 높이 8.8m로 기단부와 탑신부가 갖추어져 있고 상륜이 높이 솟은 형태이다. 탑신 전면에는 김종영의 청동부조가, 후면에는 양각의 다시 고쳐 쓴 비문임을 밝히는 금속판이 부착되어 있다. 김종영이 〈전몰학도충혼탑〉을 맡게 된 것은 이 탑을 세우기로 한 주체가 학도호국단이었던 때문이다. 학도호국단의 주요 직책은 서울대학교 교수이던 이선근이 맡고 있었고 그는 한국전쟁 당시 관제의 학도호국단과 자발적인 학생들의 조직인 학도의용군을 지휘하였다. 이선근이 깊이 관여한 업무에 같은 학교에 근무하였던 김종영에게 의뢰가 간 것이 아닐까? 김종영은 탑에 청동판을 부착하는 방식을 취하였는데, 이는 탑의 하단부를 사천왕이나 팔부중 등으로 장식하는 전통에 비추어 보면 그리 다른 것도 아니었다. 세상에서 할 일을 마치고 비상하는 젊은이의 이미지에 걸맞은 도상이었던 것이다.

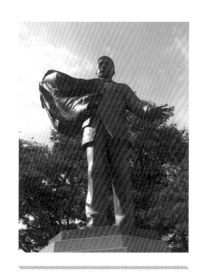

<도144> 안중근 의사 동상 이용덕, 2010, 안중근 기념관

　기억해야 할 일, 존경해야 할 인물에 대한 동상 제작은 그 시대의 관념이다. 지배자의 권력을 수호하기 위해서이든, 학교를 건립한 이에 대한 존경과 감사의 마음이든 동상은 인간의 형태를 통해 시대의 생각을 기록한다. 그런데 그 사건이나 역사를 기억할 필요가 없을 때, 그 동상의 의미가 대중에게 전달되지 않았을 때 소외받는 것은 당연하다. 생김새의 닮고 달지 않음 혹은 그 인물을 상징하는 방식의 옳고 그렇지 않음 혹은 관심도 없던 동상을 제작한 작가의 역사의식에 의해서도 동상은 사라지고 다시 세워진다. <도144>

　동상이 세워지고 자리를 옮기고 사라져가는 시간 속에서 우리가 알게 되는 것은 세상의 덧없음이다. 그럼에도 공공의 장소에 어느 샌가 솟아있는 낯선 동상들도 시간이 지난 후에는 우리의 공간에 대한 추억을, 그리하여 각인된 역사의 기억을 소환할 것이다.

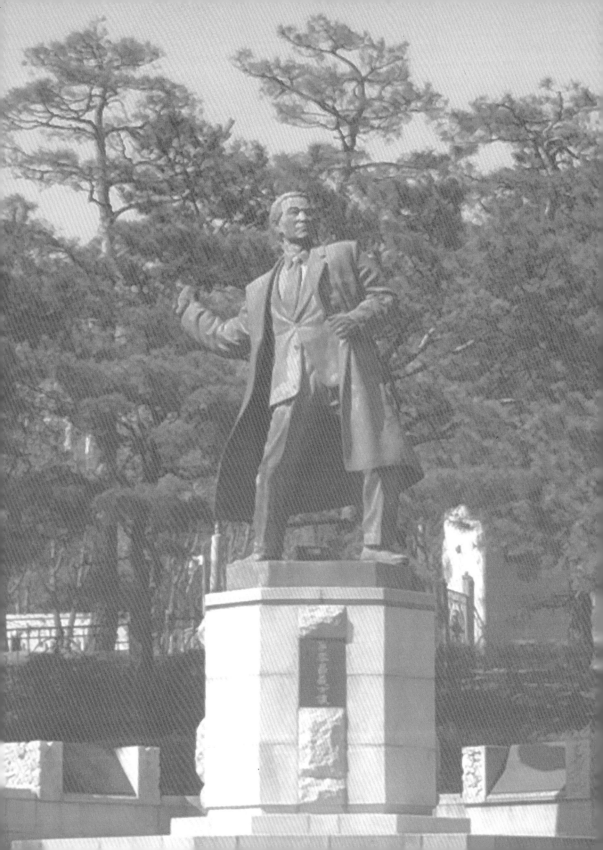

4장
| 환경과 동상

▶ **이봉창 의사 동상** | 김영중, 1995, 효창공원

04

환경조형물과 동상

본보가 인터넷과 사회관계망서비스(SNS) 등을 통해
파악한 '살아 있는 사람'의 동상은 전국에 83기,
그 중 연예인을 표상화 한 것이 36기로 가장 많았고
체육인(23), 정치인(15), 기업가(9) 순이었다.
동상을 건립한 주체 역시 개인부터 지자체, 국가 등 다양하다.
이들이 내세우는 동상 건립의 목적은 인물의 업적을 기리고
문화적 경험을 대중에게 제공하는 것이지만 기본 바탕에는
'유명인과 우리 지역, 우리 학교의 연관성'을 강조하는
홍보 전략이 깔려 있다. 실제로 지역의 중요한 자원인
유명 인사를 내세우는 동상 마케팅의 성과는 상당하다." [1]

2016년, 한국에서의 동상은 1968년부터 1972년 사이에 국가적인 사업
으로 시행되었던 애국선열조상건립위원회의 사업에 의해 단기간에 다
수의 동상이 조성된 목적이나 배경과는 확연히 다르다. 이순신, 세종대

1. 「말도 많고 탈도 많을 '산 자'의 동상」, 『한국일보』, 2016. 7. 13.

왕, 유관순, 신사임당, 강감찬 등 국가적인 위기의 상황에서 민족을 구해 냈거나 귀감이 되는 인물들이 조직적으로 동상으로 제작되었다. 그런데 이 동상들은 건립 당시에 도로에 위치했던 〈유관순 동상〉이나 〈김유신 장군 동상〉조차 자리를 옮겨 공원이나 녹지로 옮겨졌다. 그리고 〈정몽주 동상〉처럼 애초에 사람들이 자주 드나들지 않는 자리에 자리잡은 동상 들도 많았다.

현재 〈충무공 동상〉이 서울 거리의 중앙에 서 있을지라도 결코 이정표 로서의 기능을 하지는 않는다. 동상과 거리 이름이 들어맞아 구역화하고 거리의 상징이 되기에는 어려운 질곡의 세월을 겪어야만 했던 현대사의 단편은 동상이 정치적인 미술이라는 사실을 인정하게 된다. 그런데 위의 신문기사에 따르면 동상은 이제 자본주의의 한 상품으로 위치하는 것이 다. 사실 동상은 형식은 고수한 채 그것이 제작되는 시기, 그 시대가 요 구하는 역할을 충실히 해왔다는 점에서는 사회적 미술이다.

알렉산더의 동방원정 이후 그리스인들이 둘러보던 건축적 명소인 세계 7대 불가사의 가운데는 거대한 조각상이 포함되어 있다. 피디아스의 나 무로 만든 12미터가 넘는 제우스좌상, 4미터가 넘는 거대한 여신상이 부 속물로 있었던 팔로스의 등대, 높이가 36미터나 되는 거대한 조상인 콜 로서스(colossus) 등이 그것이었음을 헤로도토스(Herodotos, BC c.484-c.425)는 전한다. 콜로서스는 거대한 조각상을 일컫는 그리스어 콜로소 스에서 유래하는데 헤로도토스가 이집트 기자의 스핑크스를 보고 나서 칭한 말이었다. 그리스의 가장 유명한 콜로서스는 로도스 항구에 서 있 던 헬리오스 청동상이었다. 이 상은 린도스의 카리오스에 의해 기원전 280년경에 건조되었는데 그 높이가 36미터나 되었지만 기원전 224년의 지진 때 붕괴되었다고 한다. 이렇듯 거대한 인간의 형상을 구축하려는

고대의 열망은 동상의 모습으로 남았다. 그 열망은 그 지역을 지배하는 이들의 가시화로서 직접적으로는 황제의 모습, 간접적으로는 신의 모습으로 구축되었다.

미술사학자 곰브리치는 이집트에서 조각가를 일러 '계속 살아있게 하는 자(He-who-keeps-alive)'로 지칭하는 것에 주목하였다. 그는 이 말을 형상 안에 영혼이 있게 함으로써 영원히 살아있게 한다는 의미로 해석하였다. 형상의 힘은 그것을 만들도록 명령한 사람의 힘을 영원하게 하는 데 이른다. 조각가에 의해 제작된 동상이나 전투장면을 재현한 부조가 빼곡히 박혀 있는 기념비는, 그 왕과의 전투에서 패배하여 기념비 안에 쓰러져 있는 모습의 족속들이 조각에서처럼 영원히 일어설 수 없다는 것을 천명한다. 그리하여 적 앞에 막강한 왕의 모습은 각인되고 그것은 정치적 선전물이 되는 것이다. 조각의 가장 원초적 기능이 무엇이었든 간에 건물 밖에 선 조각은 상징이었으며 그것을 조성한 예술가를 포함한 그 시대 사람들의 소통의 도구였다.

동상과 기념비는 동일한 목적을 지닌 조형물이었다. 동상에서의 '기념비적' 형태란 개선문이나 승리의 기둥을 세웠던 전통에 따라 '기념건조물'적인 형태여야 했다. 건축의 장식에서 분리되어 조각으로 구현되었을 때 그것은 기념물이 지녔던 압도적이어야만 한다는 속성에 따라 대형으로 세워지거나 높은 장소에 위치하여야 했다. 전통적인 관점에서 동상은 종교에의 봉사나 국가 또는 황제에의 충성과 깊은 연관이 있었다. 나아가 권위의 상징이자 건축의 장식이었으며 그것을 건립하는 주체의 사회, 정치적 목표의 설명을 구현하는 매체였다.

동상은 건물 외부에 설치되어 공공의 정치, 사회, 문화 예술적 의미를 담는 기념조형물의 대명사였다. 시민 의식이 성장하자 동상은 공공의 장

소에 위치한다는 성격에 의해 공공미술의 개념을 획득하게 되었다. 정치이념이나 권위의 상징이었던 조각을 자신의 환경으로 인식한다는 것은 동상의 정체성에도 영향을 미친다. 공공의 장소에 공공의 이익을 위한 미술이라는 대중적 공공성을 인정할 때 동상의 개념은 보다 명확해질 것이기 때문이다.

1973년까지의 애국선열 동상 건립 이후 표준영정을 제정하는 수순에 들어간 국가는 동상을 건립할 때 심의를 받아야 하는 제도를 마련하였다. 물론 사적 차원의 것은 예외로 하되 공공장소에 설치할 때는 심의를 받아야 했다. 이후 1976년에는 선현에 대한 충분한 고증이나 건립장소의 적지성(適地性)을 고려하지 않고 무분별하게 동상을 건립하여 예산을 낭비한다며 학교나 단체, 개인이 함부로 선열의 동상을 건립하지 못하도록 법으로 규제하였다.[2] 그리하여 '문화체육관광부 영정동상심의규정'에 따라 "선현의 영정 또는 동상을 단순한 학습이나 예술창작 활동으로 제작하는 경우"를 제외하고는 「영정·동상심의신청서」를 제출하여 심의를 받아야 한다. 위원회는 "심의를 요청 받은 경우 이를 심의하여야 하며, 선현의 영정·동상제작에 관한 전문적인 사항을 권고, 지도할 수 있다."는 규정에 따라(4조 2항) 제작에 깊이 관여할 수 있다.

영정의 경우 '표준'을 제정하였지만 동상은 입체이므로 표현방식에 따라 또 설립위치에 따라 표준을 지정하지는 않음을 공표하였지만 광화문의 〈충무공 동상〉이 재제작되어야 한다는 논의는 표준영정과 닮지 않음에서 시작하였음은 이미 지적하였다. 그럼에도 김세중이 조각한 〈충무공 동상〉은 현재까지도 서울 세종로에 존재하고 있으며, 그 수많은 교체

2. 「先賢銅像建立을 規制」, 『동아일보』, 1976. 6. 24.

<도145> 이인호 소령 동상 김정숙, 1967, 진해 해군사관학교
『뉴스경남』, 2014. 8. 10. 에서 전재

의 시도 속에서도 온전히 보존될 수 있었던 것은 이미 '오랜 시간 낯익어온 존재'로서 동상이 충무공의 상징이지 그의 동상을 통해 더 높은 존경심을 갖게 되는 것은 아니라는 판단이[3] 공론화되었기 때문이다.

공간에 위치한 동상은 그것을 건립한 주체의 목적과 합치할 수도 있고 또 다를 수도 있지만 결과적으로는 생활 속에 조형물의 위치를 갖는다. 〈충무공 동상〉이 한때 광고에 등장한 '매가패스 장군'으로 불리며 우스갯소리의 대상이 될 수 있었던 것도 동상을 인물 그 자체로 인식하고 불손하면 안 된다는 상식 아닌 상식에서부터 벗어난 결과라고 할 것이다. 일상의 공간에 위치한 동상, 그것은 의미를 두지 않는 이들에게는 지나는 곳에 있는 어느 조형물과 다름없이 인지되고 있는 것이며, 이는 애국선열기념조상으로서 건립될 때는 상상도 못했던 일이다.

e영상역사관에서 확인할 수 있는 동상관계 사진과 영상들은 애국선열의 동상이 한창 건립되어 제막식을 하고 있을 때 동시대의 영웅들 또한 동상으로 건립되고 있었음을 보여준다. 1967년 2월 22일에 해군사관학교 정문에 선 〈이인호 소령 동상〉은 "1966년 8월 11일 월남 투이호아 지역에서 해풍작전 중 적의 수류탄을 덮쳐 많은 부하를 살리고 전사"한 인물을 기리고자 세운 것이었다.<도145> 해군과 해병대 장교, 진해시민들이 성금을 모아 세운 동상은 당시 홍익대 미술학부 조각학부장이었던 김

3. 「忠武公동상 꼭 헐어야하나」, 『경향신문』, 1980. 1. 26.

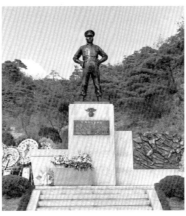

<도146> 강재구 소령 동상
최기원, 1966, 육군사관학교

<도147> 최규식 경무관 동상
이일영, 1969, 종로구 청운동

<도148> 홍의장군 곽재우 선생 동상 제
막식 김만술, 1972, 대구

정숙이 조각하고, 글은 이은상, 글씨는 김충현이 썼다. 이보다 먼저 1966
년 3월 4에 〈강재구 소령 동상〉이 제막되었다. <도146> 1969년 제24회 경
찰의 날에는 기념식과 함께 경찰학교 안에 세우리라던 〈최규식 경무관
동상〉을 자하문 피습현장에 세우고 제막식을 가졌다.<도147> 그는 '청와
대를 습격하여 오는 공산 유격대와 싸우다가 장렬하게도 전사'하였던 경
찰관으로 종로서장이었다. 동상은 이일영이 조각하였는데 애국선열조상
의 경우와 같이 글은 이은상, 글씨는 김충현이 썼다. 애국선열조상위
원회에서 의뢰받은 동상 이외에도 조각가들은 여러 동상을 제작하였고
이은상과 김충현의 글씨로 제작된 찬(撰)이 동상 대좌의 뒷면에 위치하
였다. 또한 동상 대좌 좌측에 향로를 설치하여 영령에 향을 올릴 수 있게
하였다.

한편 1972년 4월에 있었던 경북 대구 만촌동 아양교에 세워진 〈홍의장
군 곽재우 선생 동상〉은 '향토 예비군의 정신적 의표'가 될 것이라고 현

재성을 상조하는 의미를 부여하였다. <도148> 이 동상은 경주에서 활동하던 조각가 김만술이 제작하였다. 물론 선열의 주요업적이 극난극복인 경우 현재의 반공과 동의어로 해석하여 대중에게 주지시키고 있음은 동상 제막식을 전하는 「대한뉴스」의 목소리에서 확인할 수 있다. 1973년 11월 남서울 영동지구에 새로 도산공원을 마련하고 안창호 선생의 유해를 망우리 공동묘지에서 이장하고 미국에서 부인 이혜련의 유해가 도착하자 이곳에 안장하며 동상 제막식을 가졌다. 먼저 도산공원을 세우고 여기에 연결하는 도로를 개설함으로써, 〈도산 안창호 동상〉은<도120> 서울시가지 확장, 강남개발의 상징이 되었다.

　1974년에 경주 인터체인지 부근에 세운 〈화랑 동상〉은 김경승이 제작하였다. 화랑상 설립의 목적은 삼국통일의 원동력이 된 화랑의 얼을 기리고, 관광을 위해서였다. 경주 관광 계획에 따라 한국도로공사가 경주 인터체인지 조경사업을 하면서 조성한 것이었다. 관광에 한몫을 할 것이라는 예견은 그동안 선열의 동상이 갖던 성격과는 다른 것이다.

　같은 해에 강원도에서 세운 〈신사임당 동상〉은 이길종이 조각을 맡았으며 이은상 글, 김충현 글씨의 사임당 찬가가 동상 대좌 뒤 부조판에 새겨져 있다. 각 도나 시를 비롯한 여러 단체에서 만든 동상은 그 단체의 이익에 따라 선열의 동상일 지라도 다른 목적에서 건립되었다. 〈신사임당 동상〉이 서울에 이미 애국선열조상위원회에 의해 건립되었음에도 강원도에 세운 것은 신사임당의 탄생지에 동상을 위치시킴으로써 인물의 출생지를 강조하여 지역의 상징성을 높일 뿐만 아니라 관광에도 도움이 되기 위한 것이었다.

　동상의 기능은 변화한다. 애국선열의 동상 조성 이후에도 많은 선열의 동상은 설립되었다. 교육을 목적으로 한 동상조성의 표면적 이유는 선조

의 얼을 본받는 것이지만, 여러 단체에 의해 특정 장소에 건립되는 것
은 동상이 지역성을 획득한 것을 의미한다. 성소를 점유하여 권력을
가시화하는 것 이외에 우리는 동상의 실질적 기능이 변화한 것을 알
수 있다. 그것은 지역의 상징이자 관광의 장소로서 강한 시각적 이미
지를 제공하기 위한 상징물이라는 점이다. 이는 동상의 사회적 기능
이 제작 주체에 따라 또 근대화 이후 자본주의적 관점에서 조망되었
음을 의미한다.

1986년에 종묘에 〈이상재선생 동상〉을 세운 것은 그곳이 '종묘공원'
이었기 때문이다. <도149> 탑골공원처럼 종묘공원에 동상을 세워 '일
제시대에 민족의 혼을 일깨웠던 지도자의 얼'을 기리는 것이 목적이
었다. 그런데 공원이 있어 동상을 세운 것이 아니라 동상을 세워 종묘
시민공원을 만들었다. 엄숙한 종묘의 분위기와 달리 사람들이 쉬는 곳을
만들기 위하여 동상을 세우고 벤치와 식수대를 놓아 시민공원의 장소적
의미를 명확히 한 것이다. 그리하여 공원에 위치한 동상은 환경조형물로
서의 역할을 더불어 수행한다.

〈이상재 선생 동상〉은 김경승이 제작한 것이었다. 높은 단 위에 두루
마기를 입고 단장을 짚고 선 모습은 이상재 선생의 모습과는 일치할지
모르지만 지나치게 조용히 선 노인의 모습에 불과해 보인다. 두루마기로
몸을 감싸서 묵직해 보이는 몸체의 조형과 달리 얼굴은 아주 섬세하게
표현되었으며, 얼굴은 세밀하고 목이 지나치게 길고 얇아 몸체에 비해
빈약해 보인다. 하지만 무엇보다도 눈에 띄는 것은 주변의 석조부조로
작가가 직접 제작했을 리 없지만, 만세를 부르는 인물들의 모습이다. 애
국운동을 나타낸 비장한 모습임에도 만세를 부르는 인물들은 심지어 노
래를 부르는 듯 아주 행복하게 보인다. 인물들 상호의 원근이나 비례 또

<도149> 이상재 선생 동상
김경승, 1986, 서울 종묘공원

<도149-1> 이상재 선생 동상 호석 석조 부조 일부

한 제대로 된 것이 아니다. 부조의 인물은 석재를 그라인더로 갈아 새긴 것일 뿐만 아니라 유사한 형태를 반복적으로 사용하고 작가의 손맛을 볼 수 없어 석물공장에서 생산한 것임을 알 수 있다.<도149-1>

1983년부터 시작되어 1987년에 정비가 완료된 황토현 전적지에는 동학농민의 선봉장이자 녹두장군인 <전봉준 동상>과 농민의 항쟁이 부조되어 있다.<도150> 전봉준은 동상으로, 농민은 화강암으로 부조하였는데 두루마기를 입고 오른손을 들어 앞선 전봉준과 그 뒤를 따라 전쟁에 나선 농민의 모습이 조화롭지 못한 점이 있다. 우리가 알고 있는 사진 속 전봉준은 단아한 체구에 굳은 의지를 지닌 정신력의 소유자로 보이는데

여기서는 다른 동상이 그러했듯 두루마기 사락을 휘날리며 멋지게 선 선비로 보인다. 그런데 머리에 아무 것도 쓰지 않은 것으로 표현한 것은 표준영정의 경우 갓을 쓰고 있지만, 그러면 혁명가다운 기풍을 표현하기 곤란하므로 '표준영정고증위원회 고증에' 따라 맨상투를 표현한 것이라고 하였다.[4] 부드러운 얼굴에 적절한 살집이 있는 몸체는 녹두장군의 인상이 아님이 분명하다.

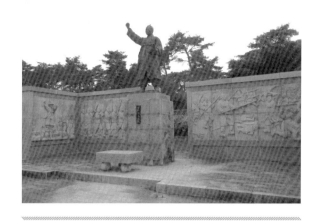

<도150> 전봉준 동상 김경승, 1987, 황토현전적지

"…맨상투에 두루마기를 입은 동상의 옷주름이 날렵하게 날이 선 것은 조형적 강조를 위한 변형이라고 하자. 그러나 그 뒤로 둘러 있는 돌부조를 보면 농민군의 행렬이 오동통하게 살진 농부들이 소풍가는 모습으로 되어 있고, 전쟁 장면은 어리숙한 원근법으로 유치하기 그지없다.… 아무리 미술이 문맹이라도 이처럼 유치한 조각을 보면서 한숨짓지 않을 수 없는 금세기 최고의 '문제작'이다." [5]

결국 역사인식이라는 문제와 철저한 작가의식은 하나의 동상도 시대를 대변하는 예술작품으로 만들게 하는 원동력임은 의심할 바 없다. 게다가 황토현 유적지가 전두환 대통령의 임기에 시행된 국가적 차원의 대규모

4. 「"全琫準동상 白笠 쓰지 않은 맨상투 모습은 잘못"申福龍 교수 주장」,『동아일보』 1987. 12. 12.
5. 유홍준,『나의 문화유산 답사기2』, 창작과 비평사, 1994, pp. 373-374.

<도151> 염상섭 동상 김영중, 1996, 교보문고 앞

<도152> 박수근 동상 전준, 2002, 박수근미술관

사업으로 여기에 참여한 작가들 또한 중진급 이상의 예술가만이 참여하여 발생한 문제일 것이다. 새로운 동상을 만들 때 인물에 대한 치밀한 연구가 부재한 결과가 바로 <이상재 선생 동상>과 <전봉준 동상>이었고 특정 장소를 공원화하며 동상을 건립한 것이었다.

반면 높은 대좌에서부터 내려와 시민과 함께 나란히 벤치에 앉은 <염상섭 동상>,<도151> 바닥에 앉아 잠시 숨을 고르는 화가 <박수근 동상><도152> 등 문화계 인물의 동상은 그 성격에 집중하여 친근한 이미지로 생산된 동상으로 1980년대 이후 동상제작의 변화를 암시한다. 그런데 <염상섭 동상>은 종묘공원에 1996년에 문학의 해를 맞아 제작된 것인데 2009년에 종묘공원을 재정비하면서 종묘의 역사성과 관계없는 동상을 옮긴다는 방침에 따라 삼청공원에 옮겼다가 다시 교보생명 쪽으로 이전한 것이었다. 이때 동상을 옮기는 것을 주장한 배경은 "문화계와 시민사회는 염상섭 상이 시민들이 쉽게 찾을 수 있는 장소에 자리해야 한다"는 것이었다.[6]

<박수근 동상>은 창신동 집 마루에 앉아 있는 사진을 근거로 제작한 것인데, 사진에서는 런닝셔츠를 입고 있지만 동상은 셔츠 소매를 접어입은 모습으로 조각되었다. 당시 박수근명예관장인 유홍준교수가 전준 조각가에게 의뢰한 것은 사진에 입각한 좌상이었고 작가도 동의하여 그 서민적 따스함을 나타내는 것이 <박수근 동상>의 목표가 되었다.[7]

6. 「염상섭 동상, 제자리 찾았다…광화문 교보생명 앞으로 이전」, 『뉴시스』, 2014. 3. 24.

현대 동상의 기능과 제작, 건립 주체는 1960년대 애국선열조상위원회가 건립한 목적과 주체에서 확연한 차를 보이다. 물론 애국선열조상위원회에 의한 선열의 동상 건립이 마무리 된 직후 제정된 '표준영정·동상 심의제도'는 1973년 이후 개인이나 집단이 건립하는 동상을 국가가 어떻게 규제할 수 있는가를 보여준다. (부록 참조) 그리하여 1980년대에 제작된 동상들도 문화 인물들과 달리 독립운동가 등 선열일 경우에는 나름의 고증이 따르고, 그에 따라 대좌에 선 근엄한 인물의 전형적인 모습으로 제작된다.

　　현재도 이 땅에는 이루 헤아릴 수 없는 많은 동상들이 존재하고, 지금도 어디선가 동상 제막식이 거행되고 있을지 모른다. 이미 서소문공원에 애국선열조상위원회에서 건립한 〈윤관 장군 동상〉이 있지만 2013년에 상무대에는 기마상의 〈윤관 장군 동상〉이 건립되었다. 문화체육관광부 장관이 5월 11일에 〈윤관 장군 동상〉 제막식에서 한 축사는 현재 동상의 의미를 재인식시킨다.

7. 유홍준, 「박수근탄생100주년기념전」, 네이버캐스트.

우리 민족, 우리 역사의 문화콘텐츠로서의 윤관 동상

먼저 문숙공 윤관 대원수(文肅公 尹瓘 大元帥)의 동상 제막을 진심으로 축하드립니다.

윤관 대원수는 고려시대 여진 정벌군의 원수로 9성을 쌓아 침범하는 여진을 평정한바 우리 역사에 지혜로움과 원대한 비전의 발자취를 남기신 분입니다. 물러섬이 없되 지혜로워야 하고, 용맹하되 철저한 준비를 하여야 한다는 자세와 우리 영토에 대한 인식, 세상을 향한 진취적 사고까지 전해 주신 바 있습니다.

오늘 제막하는 윤관 대원수 동상은 역사, 군사, 복식 등에서 철저한 고증을 거쳐 완성된 것으로서 역사성, 상징성 및 작품성이 뛰어나 윤관 대원수의 위업을 칭송하고 기리는 데 더욱 구체화된 영감을 후손에게 전할 것으로 기대됩니다.

역사는 문화콘텐츠의 기반입니다. 위인들의 영정이나 동상은 그 모습, 이미지, 상징성 등이 콘텐츠 제작에 다양하게 활용됨으로써 제2, 제3의 부가가치를 창출하는 데에 큰 기여를 하고 있습니다. 윤관 대원수의 동상 또한 우리나라 역사문화콘텐츠로서 새로운 콘텐츠 창출의 토대가 될 것입니다.

오늘 윤관 대원수는 저 말 위에서 우리들에게 우리 영토를 기억하고, 우리 역사를 반추하며, 우리 문화를 일구어 갈 미래를 꿈꾸라고 말씀하시는 것 같습니다. 우리는 모두 한마음이 되어 저 힘찬 기마상의 강렬함처럼 우리 역사, 우리 문화의 아름다움을 세상에 마음껏 펼치는 문화융성의 시대를 만들기 위해 노력하여야 할 것입니다.

끝으로, 우리 역사의 큰 줄기를 이어 온 문숙공의 후손 파평 윤문과, 오늘 제막이 있기까지 수고하신 파평 윤씨 대종회, 문숙공 윤관 대원수 동상건립추진위원회, 육군보병학교를 비롯한 모든 관계자 분들의 노고에 감사드리며, 축하해 주시고자 참석하신 내·외빈들에게도 감사의 마음 전합니다.[8]

동상은 이제 역사문화콘텐츠로 이해된다. 그리고 공공의 장소에 위치한 환경조형물로서 받아들여진다. 콘텐츠로서의 동상은 비단 〈윤관 장군 동상〉에 한정된 수식은 아니다. 문화원형콘텐츠로서 〈왕인 박사 동상〉, 〈배중손 동상〉 등이 원소스멀티유즈를 위한 자료, 원형으로서 소개되고 있다. 하동 최참판댁 마당에 〈박경리 동상〉이 선 것은 이곳이 2001년에 조성된 뒤에 드라마 촬영지로 각광을 받고 하동군의 관광명소 중 하나로 부상되었기 때문이다. 실지로 현대에 들어선 최참판댁을 박경리

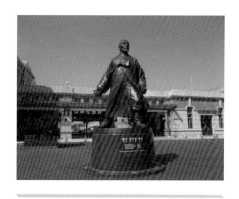

<도153> 강우규 동상 심정수, 2011, 서울역 앞

의『토지』가 아니면 해석될 수 없고 그 역할을 동상이 부여받은 것이다. 실물보다 보다 크기를 작게 하여 박경리 선생의 '소박한 성품'을 상징하고 있어서 높은 대좌 위에 위치한 선열의 동상과 그 목적이 다름을 알 수 있다.[9]

공원이라는 장소에 설치된 동상의 역사를 돌이켜보건대 일찍이 공공의 장소에서 여러 사람들과 함께 했다는 의미에서는 환경조형물의 영역에 넣을 수 있다. 일제강점기에 성소를 공원화한 일제의 정책에 비추어보면, 한국의 동상은 성소에 자리잡아 사건을 기념하는 상징적 존재로서의 기능과 휴식 및 놀이공간에 위치함으로써 시민을 위무하는 환경조형물의 역할을 동시에 수행해온 것이다. 한편 일정한 영역으로 구성된 공원과 달리 공공의 장소이긴 하지만 노출된 곳에 위치한 동상들은 그것을 보는 이의 시선에 따라 다른 해석을 낳기도 한다.

8. 문화체육관광부, 열린장관실, 2013. 5. 29. http://www.mcst.go.kr
9. 「소설 〈토지〉 무대 하동에 박경리 동상 건립」,『경향신문』, 2015. 9. 30.

2011년에 건립된 〈강우규 동상〉은 조선에 부임하는 총독 사이토 마코토를 향해 수류탄을 투척하여 간담을 서늘하게 하였고, 사형에 앞서 절명시를 남긴 기개를 지닌 인물을 둥글고 그리 높지 않은 대좌에 세웠다. <도153> 한 손에는 수류탄을 들고 두루마기자락을 날리는 노인의 모습을 표현하였는데 바람에 날리는 두루마기 자락은 작가가 세심히 배려하여 무게를 던 것으로 동상 중에서 옷이 무거워 보이지 않는 몇 안 되는 동상 중 하나로 생각한다. 하지만 동상은 막 수류탄을 들고 던지려는 순간을 포착한 것이어서 〈안중근 의사 동상〉이 태극기를 펼치는 순간인 것과는 대조적으로 사실적인 장면을 재현하고 있다. 작가의 사실주의 정신이 표출된 것이자 사실에 부합한다는 점에서 의미있지만 여전히 대좌는 높은 편이어서 시민들과 경계지점을 형성한다. 중앙우체국 앞에 선 〈홍영식 동상〉도 최초의 우정총판(郵政總判)으로서 국내의 우편업무를 가능하게 한 인물로 채택된 것이다. 따라서 이 동상도 건물 앞에 우뚝 서서 사건에 집중하게 한다.

　여전히 동상은 과거 사건의 상징으로, 존경받을 위인으로 건립되고 있지만 장소를 상징하기 위해 건립된 경우도 많다. 게다가 생존한 인물의 동상은 2016년 현재 한국일보가 조사한 바에 따르면 <표10>과 같다.

<표10> 살아있는 사람의 동상

	서울	경기	인천	대전	충북	충남	강원	전북	전남	대구	경남	부산	제주	총계
정치인	1				9	3				2				15
기업가		1	2	1				3				1	1	9
체육인	6	4			4	4	4		2	1			1	23
연예인		1			7		2				1	1	24	36
총계	7		2	1	20	4	6	3	2	3	1	2	26	83

단위 기, 『한국일보』 2016. 7. 13.에서 전재

연예인의 동상은 관광을 위해 조성한 경우가 대부분이어서 배우들의 동상에 포토존을 마련하여 기념사진 촬영이 가능하게 하여 단지 장소만이 드라마의 추억을 떠올리게 하는 것이 아니라 동상을 통해 실제화하는 것이다.[10] 동상이 갖는 실제감은 가상의 세계를 현재화한다는 점에서 과거를 현재화한 위인의 동상과 같은 구조이다. 하지만 이들 동상은 즐거움을 주는 환경조형물의 기능을 한다는 점에서 과거의 동상과는 구분된다.

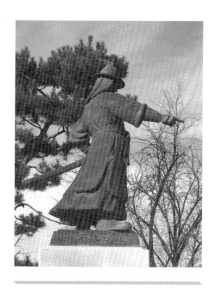

<도154> 김시민 장군 동상 정안수, 류경원, 2000, 진주성

여전히 동상들이 지방자치단체 단위로, 문중단위로 또 가족단위를 기반으로 해서 조성되고 있다. 사적 공간에 위치한 경우를 제외하고 논의하자면 지방자치단체에 의해 조성된 동상들의 목적은 지방을 알리고 관광지원을 늘리기 위해서인 경우가 많다. 그리하여 왜적을 무찌른 김시민 장군의 동상이 진주성에 선 것은 그의 업적을 기리기 위한 것인 동시에 조형물을 통하여 관광자원을 증대한다는 의미도 있다고 해석될 것이다. 〈김시민 장군 동상〉은 왼손으로는 칼을 잡고 오른손은 앞으로 들어 검지로 가르키는 모습이다. <도154> 기다란 전의자락은 광화문의 〈충무공 동상〉을 상기시키며 앞으로 뻗은 오른손은 2차세계대전의 모병포스터에서 "당신의 국가가 당신을 원한다"는 인물의 손가락을 떠올리게 한다.

"김시민은 통판(通判)으로 재직할 때부터 사졸을 휴양(休養)하여 하나같이 은혜를 베풀었기 때문에, 진주 사람들이 부모와 같이 사랑했다.

10. 「청주 수암골에 소지섭 등 유명배우 동상 설치」, 『동아일보』, 2015. 12. 18.

위아래가 혼연일체가 되어 전혀 갈등이 없었기 때문에, 그들을 전쟁에 동원해도 이기지 않음이 없었고, 성을 지키게 해도 수비하지 못하는 경우가 없었다. 사람들이 모두 그를 간성(干城)의 장수로 간주했다. -『일록』1592년 11월 22일"의 내용을 상기하기 전에, 적의 어느 공격지점을 가르킨다기보다는 단호하게 함께할 것을 요구하는 호출의 강제성이 느껴진다. 즉 그의 인품을 느낄 수 있는 장치는 없는 것이다.

현대 한국인은 서양의 도상마저 익숙하다. 그들을 대상으로 동상은 주문자의 전통적인 동상의 역할을 나타내는 욕망과 동시에 대중에게 친근한 모습일 것을 요구받는다. 이 조화되기 어려운 영역의 미술인 동상은 그것의 설립목적이야 무엇이든 그나마 장소를 상징한다는 점에서 의미를 새길 수 있을 것이다.

어떤 조형물이 장소를 상징할 때 그것은 역사적 의미를 탄생시킬 수 있다. 동상의 도시 프랑스 파리에서는 동상의 상징이 시민의 요구를 가시화하는 존재로 이해되기도 한다. 학생, 노동자, 농민들은 나시옹(국가) 동상 앞에 모여 국가에 대한 요구를 표현한다. 리퍼블리카(공화국) 동상 앞으로의 행진은 격렬한 정치체제에 대한 항의인 경우가 많다.

대한민국 서울 광화문 앞에서 벌어지는 많은 정치적 시위는 실은 〈충무공 동상〉 앞이다. 민중을 왜적에게서 구한 위대한 인물 충무공의 정신은 동상을 통해 현재화한다. 우리 주변에 위치한 동상은 그렇게 희망을 상징하는 가시화한 영웅의 모습이기도 하고 도심 중심의 아름다운 풍광을 구성하는 환경조형물이기도 하다. 그 동상이 어떤 성격이든 변함없는 것은 이들이 어떤 방식으로든 우리 삶에 영향을 미치고 있다는 사실이다.

부록

문화체육관광부 영정동상심의규정

제정 1996. 5. 21. 문화체육부　　훈령 제 60호
개정 1998. 7. 28. 문화관광부　　훈령 제 26호
개정 2002. 5.　4. 문화관광부　　훈령 제 82호
개정 2003. 6. 13. 문화관광부　　훈령 제 94호
개정 2006. 3. 10. 문화관광부　　훈령 제154호
개정 2009. 7.　1. 문화체육관광부 훈령 제 86호
개정 2009. 9.　1. 문화체육관광부 훈령 제 98호
개정 2012. 9.　1. 문화체육관광부 훈령 제178호
개정 2014. 6. 11. 문화체육관광부 훈령 제234호

제1조(목적)

이 규정은 선현에 대한 영정 및 동상제작에 관한 지시(국무총리 지시 제6호, 1973. 5. 8)에 의거 선현의 영정 및 동상 제작 심의에 관한 사항을 규정함을 그 목적으로 한다.

제2조(용어의 정의)

이 규정에서 "선현"이라 함은 우리 역사상 나타난 위인, 사상가, 전략가 및 우국 선열로서 민족적으로 추앙을 받고 있는 선인을 말한다.

제3조(영정.동상제작 심의 신청)

① 중앙행정기관 및 지방자치단체와 그 산하 공공단체(이하 "각급기관"이라 한다)가 선현에 대한 영정 또는 동상을 제작함에 있어 문화체육관광부의 사전 심의를 받고자 할 때에는 별지 제1호 서식에 의한 영정·동상심의신청서를 문화체육관광부장관에게 제출한다.(개정 1998. 7.28, 2006. 3.10)

② 각급기관의 보조를 받거나 각급기관의 허가·동의·협의를 거쳐 선현의 영정·동상을 제작하는 민간단체와 각급기관에 건립 또는 보관하기 위하여 선현의 영정·동상을 제작하는 민간단체가 문화체육관광부의 사전심의를 받고자 할 때에는 각급기관을 통해 별지 제1호 서식에 의한 영정·동상심의신청서를 문화체육관광부장관에게 제출한다.(개정 1998. 7.28, 2006. 3.10)

③ 선현의 영정 또는 동상을 단순한 학습이나 예술창작 활동으로 제작하는 경우에는 제1항 및 제2항의 규정을 적용하지 아니한다.

제4조(심의 등)

① 문화체육관광부장관은 제3조의 규정에 의하여 영정·동상심의신청서를 제출받은 때에는 제6조의 규정에 의한 영정·동상심의위원회(이하 "위원회"라 한다)에 이를 부의하여아 하며 필요하다고 판단 될 경우 이를 심의하여야 하며, 필요하다고 판단 될 경우 직권으로 위원회에 심의를 요청할 수 있다.(개정 1998. 7.28, 2006. 3.10, 2014. 6.11)

② 위원회는 제1항의 규정에 따라 심의를 요청 받은 경우 이를 심의하여야 하며, 선현의 영정·동상제작에 관한 전문적인 사항을 권고, 지도할 수 있다.(개정 2014. 6.11)

③ 위원회는 영정·동상제작에 관한 심의를 마친 때에는 심의결과를 문화체육관광부장관에게 제출하여야 한다.(개정 1998. 7.28)

④ 문화체육관광부장관은 영정·동상제작에 관하여 위원회의 심의를 마친 때에는 심의결과를 제작기관에 통보하여야 한다.(개정 1998. 7.28)

⑤ 문화체육관광부장관은 위원회의 심의를 거쳐 제작한 영정에 대하여 정부표준영정으로 지정하거나 지정을 해제할 수 있다. 이 경우 표준영정지정 및 지정해제 사실을 관보에 게재하고 제작기관에 별지 제4호의 지정증을 교부하여야 한다.(개정 2012. 9. 1, 2014. 6.11)

⑥ 문화체육관광부장관은 정부표준영정의 활용이 확대될 수 있도록 데이터베이스 구축 등 관련 정보서비스를 강화하여야 한다.(신설 2014. 6.11)

제5조(재제작심의 및 지정해제 등)

① 각급기관은 제4조의 규정에 의하여 제작된 동상이 천재지변, 화재 등으로 인하여 멸실, 도난, 훼손되거나 고증 및 사진 등 새로운 근거에 의하여 그 인물과 다르게 표현되어 있는 것으로 판명이 된 경우, 기타 다시 제작할 만한 상당한 사유가 발생하여 재제작심의를 받고자 할 때에는 별지 제2호 서식에 의한 재제작 심의신청서를 문화체육관광부장관에게 제출하여야 한다.(신설 2006. 3.10, 개정 2014. 6.11)

② 각급기관은 제4조의 규정에 의하여 지정된 정부표준영정이 천재지변, 화재 등으로 인하여 멸실, 도난, 훼손되거나 고증 및 사진 등 새로운 근거에 의하여 그 인물과 다르게 표현되어 있는 것으로 판명이 된 경우, 기타 지정을 해제할 만한 상당한 사유가 발생하여 영정해제 심의를 받고자 할 때에는 별지 제3호 서식에 의한 영정해제신청서를 문화체육관광부장관에게 제출하여야 한다.(신설 2006. 3.10, 개정 2014. 6.11)

③ 제1항 및 제2항의 규정에 의한 동상 재제작 심의 및 정부표준영정 해제 심의에 관하여는 제4조의 규정을 준용한다.(신설 2006. 3.10)

④ 문화체육관광부장관은 정부표준영정이 해제된 경우에 해당 각급기관이 제3조 및 제4조의 규정에 의하여 다시 제작한 영정을 영정동상심의위원회의 심의를 거쳐 정부표준영정으로 새로 지정할 수 있

다.(신설 2006. 3. 10)

제6조(위원회)

① 문화체육관광부장관은 선현의 영정·동상제작에 관한 사항을 심의하기 위하여 영정·동상심의위원회를 그 소속 하에 설치한다.(개정 1998. 7.28)

② 위원의 정수는 위원장 1인을 포함한 15인 이내로 한다.(개정 2002. 5. 4)

③ 위원은 역사·미술·복식·무구 등 분야의 권위자 중에서 문화체육관광부장관이 위촉하고, 위원장은 위원 중에서 호선한다.

④ 위원의 임기는 3년으로 한다. 다만, 보궐위원의 임기는 전임자의 잔여기간으로 한다.(개정 2002. 5. 4, 2014. 6.11)

⑤ 위원회의 사무를 처리하게 하기 위하여 간사 1인을 두되, 간사는 담당 담당과장이 된다. (개정 2002. 5. 4, 2014. 6.11)

제7조(회의)

① 위원회의 회의는 문화체육관광부장관 또는 위원장이 소집하고, 위원장이 그 의장이 된다.(개정 1998. 7.28)

② 위원회는 재적 위원 과반수의 출석으로 개최하고 출석위원 과반수의 찬성으로 의결한다.

③ 위원장이 부득이한 사유로 인하여 위원장의 직무를 수행할 수 없을 때에는 위원장이 지명하는 위원이 위원장의 직무를 대행한다.(개정 2003. 6.13, 2014. 6.11)

④ 간사는 회의에 참석하여 위원장의 회의 진행을 보좌하고 회의록 및 심의 의결서를 작성한다.(개정 2014. 6.11)

⑤ 위원장은 필요하다고 인정되는 경우 외부 전문가를 포함한 소위원회를 구성하여 심의하게 할 수 있다. 이 경우 소위원회는 심의결과를 차기 회의에서 보고하여야 한다.(신설 2012. 9. 1, 개정 2014. 6.11)

제8조(수당 및 여비)

위원회에 참여한 위원 및 소위원회에 참여한 외부 전문가에게는 예산의 범위 내에서 수당과 여비를 지급할 수 있다. 다만, 공무원이 그 소관 업무와 직접 관련하여 참여하는 경우에는 그러하지 아니한다.(개정 2002. 5. 4, 2014. 6.11)

제9조(자료 관리)

문화체육관광부장관은 이 규정에 따라 지정되는 표준영정 및 제작되는 동상에 대한 기본정보를 별지 제5호 및 6호의 서식에 기록 유지하여야 한다.(신설 2012. 9. 1)

제10조(재검토기한)

이 훈령은 「훈령·예규 등의 발령 및 관리에 관한 규정」(대통령훈령 제248호)에 따라 이 훈령을 발령한 후의 법령이나 현실 여건의 변화 등을 검토하여 이 규정의 폐지, 개정 등의 조치를 하여야 하는 기한은 발령일로부터 3년까지로 한다.(개정 2012. 9. 1)

부칙

① 이 규정은 발령한 날부터 시행한다.

② (시행일)이 규정은 발령한 날부터 시행한다.

③ (폐지) 문화공보부 공고 제181호 선현의 동상건립 및 영정제작에 관한 심의 절차
 (1973. 6. 30)는 이를 폐지한다.

부칙(1998. 7.28)

이 규정은 발령한 날부터 시행한다.

부칙(2002. 5. 4)

이 규정은 발령한 날부터 시행한다.

부칙(2003. 6.13)

이 규정은 발령한 날부터 시행한다.

부칙(2006. 3.10)

이 규정은 발령한 날부터 시행한다.

부칙(2009. 7. 1)

이 규정은 발령한 날부터 시행한다.

부칙(2009. 9. 1)

이 규정은 발령한 날부터 시행한다.

부칙

〈개정 2009.11.13. 문화체육관광부훈령 제112호(행정규칙 서식정비를 위한
문화체육관광부 통계관리규정 등 개정훈령)〉이 훈령은 2009년 11월 13일부터 시행한다.

부칙(2012. 9. 1)

이 규정은 발령한 날부터 시행한다.

부칙(2014. 6. 11)

이 규정은 발령한 날부터 시행한다.

선현 영정·동상제작 심의 신청서		
신청인	성 명	
	주 소	
대상선현	성 명	
	소재지 및 설치장소	
제작작업	기 간	
	고증자명	
	제작자 성명	
소요경비		재 원
기타		

위와 같이 □ 영정제작 을 심의·신청하오니 심의하여 주시기 바랍니다.

 □ 동상건립

 201 . . .

 신청인 (서명 또는 인)

 문화체육관광부장관 귀하

구비서류 : 1. 사업내용(작품내용, 영정동상 제작자료, 고증내용, 예산내역 등) 1부.

 2. 도면 사본(스케치 초안) 1부.

210mm x 297mm [일반용지 60g/m² (재활용품)]

선현 동상 재제작 심의 신청서

신청인	성명 (생년월일)	
	주 소	
동상 건립현황	삼 의 년 월 일	
	선 현 의 성 명	
	소 재 지 및 설 치 장 소	
	관 리 기 관 (자)	
재제작 사유	사 유 (멸실/도난/훼손/기타)	
	사 유 발 생 년 / 월 / 일	
	사 유 발 생 경 위 및 조 취 내 용	
조치계획		
기 타		

위와 같이 동상 건립을 위한 재제작을 심의·신청하오니 심의하여 주시기 바랍니다.

201 . . .

신청인 (서명 또는 인)

문화체육관광부장관 귀하

구비서류 : 1. 증빙서류 1부.

2. 도면 및 사진자료 1부.

3. 기타 관련 자료 1부.

210mm x 297mm [일반용지 60g/m² (재활용품)]

선현 동상 재제작 심의 신청서

신청인	성 명		생 년 월 일	
	주 소			
표준영정 지정현황	지정번호			
	선 현 의 성 명			
	소 재 지 및 설 치 장 소			
	관 리 기 관 (자)			
해제신청 근거	사 유 (멸실/도난/훼손/기타)			
	사 유 발 생 년 / 월 / 일			
	사 유 발 생 경 위 및 조 취 내 용			
조치계획 (신규 제작지원, 회수등)				
기 타				

위와 같이 동상 건립을 위한 재제작을 심의·신청하오니 심의하여 주시기 바랍니다.

201 . . .

신청인 　　　　　　　　　　(서명 또는 인)

문화체육관광부장관 귀하

구비서류 :　1. 증빙서류 1부.

2. 도면 및 사진자료 1부.

3. 기타 관련 자료 1부.

제 호

선현 정부표준영정 지정증

◇ 선 현 명 :

◇ 지 정 연 도 :

◇ 작 가 :

◇ 제작기관 (소장처) :

201 년 월 일

문화체육관광부장관 [인]

210mm x 297mm [인쇄용지(2급) 120g/m²]

참고문헌

- 신문기사

- 「伊藤銅像評論」,『皇城新聞』, 1908. 11. 29.
- 「銅像僉起」,『皇城新聞』, 1909. 11. 6.
- 「銅像과 頌德碑의 預筭」,『皇城新聞』, 1909. 11. 18.
- 「鑄像探問」,『皇城新聞』, 1910. 3. 4.
- 「전주통신: 銅像 건설과 義捐」,『每日申報』, 1913. 2. 19.
- 「제2호관 내 경무 및 司獄의 포도대장 행차와 법신의 塑像」,『每日申報』, 1915. 10. 16.
- 「기헌(機憲) 제2164호 伊藤公, 頌德碑, 건립의 件」,『每日申報』, 1919. 11. 10.
- 「米總領事의 答辭, 배재학당의 창립자 亞扁薛羅氏의 銅像, 제막식이 성대히 거행」,
 『每日申報』, 1920. 10. 26.
- 「高宗太皇帝銅像 태극교도사가 이왕전하께 상서」,『每日申報』, 1921. 3. 4.
- 「石像建立 決定, 이왕직미술가 산본 씨와 의논을 했다고」,『매일신보』, 1922. 5. 21.
- 「本田氏 銅像除幕式」,『時代日報』, 1924. 4. 27.
- 「閔泳徽氏 銅像除幕 삼일낫 휘문학교서」,『每日申報』, 1927. 5. 4.
- 「閔泳徽氏 銅像 작일에 제막」,『중외일보』, 1927. 5. 4.
- 「휘문고보창립21년기념」,『동아일보』, 1927. 5. 4.
- 「魚丕信氏銅像 원형이 끝나」,『매일신보』, 1927. 5. 19.
- 「고 언더우드 씨의 동상건립 준비」,『동아일보』, 1927. 6. 30.
- 「北漢山麓에 反響하는 哀愁更新의 鐵鎚聲 裕陵에 安置할 石人石獸의 彫刻」,『매일신보』, 1927. 8. 25.
- 「故 伊藤博文公 銅像除幕式」,『매일신보』, 1927. 10. 23.
- 「어박사 동상제막」,『동아일보』, 1928. 3. 22.
- 「원두우 씨 동상제막식」,『동아일보』, 1928. 4. 28.
- 「大池氏 銅像委員招宴」,『매일신보』, 1928. 5. 2.
- 「盛況裡에 擧行한 目賀田男銅像除幕式 十六日塔洞公園에서」,『매일신보』, 1929. 10. 17.
- 「1주기 맞는 남강 선생 동상」,『동아일보』, 1931. 5. 12.
- 「백여사 동상 도착」,『동아일보』, 1932. 3. 22.
- 「백선행 여사 초상제작에 착수」,『동아일보』, 1932. 3. 22.

- 「安城의 松井氏 代用像을 建立」, 『매일신보』, 1932. 7. 23.
- 「고 김기중 씨 금일 동상제막식」, 『동아일보』, 1934. 10. 27.
- 「一高 元校長 岡先生 銅像建立 竣工 十一월 四일 동 교정에서 盛大히 除幕式 擧行」, 『매일신보』, 1934. 10. 30.
- 「教育界恩人 岡元輔翁 紀念銅像除幕 盛大 그의 위적을 웅변하는 이 성전 榮光에 빛나는 老軀」, 『매일신보』, 1934. 11. 6.
- 「고 백선행 여사의 동상 제막식 준비」, 『동아일보』, 1934. 11. 8.
- 「유일의 여류사업가 백선행 여사의 동상제막」, 『동아일보』, 1934. 11. 20.
- 김복진, 「수륙일천리」, 『조선중앙』, 1935. 8. 14.
- 「初代總督 寺内伯爵 銅像除幕式 盛大 시정긔념전날인 三十일 낫에 本府 大홀에서 擧行」, 『매일신보』, 1935. 10. 1.
- 「大邱復明學校 設立者 金女史 銅像建設 七순 로녀사로 사회에 큰 공로 三月에 除幕式擧行」, 『매일신보』, 1936. 2. 3.
- 「名匠의 손으로 된 金鍾翊氏 遺影 위업의 면영기리 긔념코자 金復鎭氏가 寫作」, 『매일신보』, 1937. 5. 18.
- 「故金鍾翊氏銅像 鄕里順天에 建立」, 『동아일보』, 1937. 7. 30.
- 「인삼계의 은인 손씨 동상 제막」, 『동아일보』, 1937. 12. 2.
- 「二都餘談(5) 兩都의 市街」, 『동아일보』, 1938. 4. 3.
- 「安城農校의 功勞者 朴氏 銅像을 建設 彫刻家 金氏에 一任」, 『매일신보』, 1939. 7. 8.
- 「뉴스떼파트 - 乃木大將銅像建立」, 『매일신보』, 1939. 9. 12.
- 「고 김동한 씨 동상 제막식 성대 거행, 만선 대표 수천 명 참렬」, 『만선일보』, 1939. 12. 10.
- 「珠玉 같은 二十二點 榮譽에 빛나는 鮮展 特選作品發表 - 特選作家의 기쁨
 - 기뻐하는 祖父 東京 있는 尹承旭氏」, 『매일신보』, 1941. 5. 30.
- 「學園의 米英色擊滅-세브란스 醫專校名 變更, 延専의 米人銅像 除去」, 『매일신보』, 1942. 1. 30.
- 「社說-金屬回收에 總力」, 『매일신보』, 1942. 2. 26.
- 「魚丕信氏의 銅像-旭醫學専門同窓會에 獻納」, 『매일신보』, 1942. 3. 26.
- 「應召되는 忠臣의 銅像-府內에서 十二基, 小國民들이 歡送」, 『매일신보』, 1943. 2. 24.
- 「동상을 속속 헌납」, 『매일신보』, 1943. 3. 7.
- 「米英 擊滅에 써 주십시오 - 國民校生들의 銅像 六基의 獻納式」, 『매일신보』, 1943. 3. 9.
- 「漣川에서도 銅像 出征 - 國民學校 兒童들 金屬品 七百點 獻納」, 『매일신보』, 1943. 3. 15.

- 「父,子大人 銅像 出征 - 彰德 家政女學校에서 獻納」, 『매일신보』, 1943. 3. 23.

- 「銅像 獻納」, 『매일신보』, 1943. 3. 23.

- 「二宮翁銅像出征 彰德幼稚園兒들이 盛大한 壯行會」, 『매일신보』, 1943. 4. 9.

- 「米英擊滅시킬 鍮器獻納式」, 『매일신보』, 1943. 4. 18.

- 「名譽의 銅像들 應召-獻納者陸續遝至, 로軍愛國部서 感激」, 『매일신보』, 1943. 5. 1.

- 「勝利에 名譽의 出征-寺內, 齊藤元總督의 銅像도 應召」, 『매일신보』, 1943. 5. 12.

- 「應召銅像模型製作 大和塾美術部서 代用品으로 注文에 酬應 - 大和塾美術部談」,
 『매일신보』, 1943. 6. 4.

- 「睦奧伯의 銅像도 應召」, 『매일신보』, 1943. 6. 11.

- 「名譽의 銅像出征 開成大山氏가 獻納」, 『매일신보』, 1943. 7. 4.

- 「大楠公銅像 原州서 獻納」, 『매일신보』, 1943. 7. 27.

- 「故 宋秉峻伯의 銅像獻納」, 『매일신보』, 1943. 8. 8.

- 「勇躍, 報國의 彈丸에 金組創設者 目賀田男의 銅像도 應召」, 『매일신보』, 1943. 8. 17.

- 「目賀田男銅像 應召 오늘 金組聯合會에서 獻納奉告祭」, 『매일신보』, 1943. 8. 25.

- 「養正中學創立者 嚴柱益氏銅象 獻納」, 『매일신보』, 1943. 9. 17.

- 「鄭華山校長 銅像-晴の 壯途へ!」, 『매일신보』, 1943. 12. 22.

- 「故李容九氏 銅像도 應召」, 『매일신보』, 1944. 8. 14.

- 「阿部神鷲勇姿를 塑像으로 - 不遠間 總督官邸에 獻納 豫定 - 彫刻家 離東氏 熱情의 大作品」,
 『매일신보』, 1945. 4. 25.

- 「明洞鍾峴大聖堂 50週記念式 盛大」, 『경향신문』, 1948. 6. 3.

- 「萬代에 빛날 忠武公偉勳」, 『경향신문』, 1950. 3. 18.

- 「의무교육실시를 축하 기념탑 설치 등으로」, 『조선일보』, 1950. 5. 17.

- 「맥 元帥銅像建立 在美韓人 發起로」, 『조선일보』, 1951. 9. 6.

- 윤효중, 「無窓無想-忠武公銅像을 製作하고」 상. 중. 하. 『동아일보』 1952. 4. 5.-7.

- 「忠武公銅像 除幕式 오늘 鎭海獎忠壇서 擧行」, 『동아일보』, 1952. 4. 13.

- 「충무공동상 제막식 13일 진해서 거행」, 『조선일보』, 1952. 4. 13.

- 「李忠武公銅像 除幕되다」, 『동아일보』, 1952. 4. 15.

- 「忠武公銅像 除幕式서 李大統領, 무쵸大使致辭」, 『경향신문』, 1952. 4. 16.

- 「三年間 배움도 많앗다 이제부터 滅共의 一員 되겟소」, 『동아일보』, 1952. 7. 1.

- 「聖母像 除幕式 盛大」, 『경향신문』, 1952. 10. 9.

- 「李忠武公銅像 建立記念體育會」, 『조선일보』, 1953. 3. 31.
- 「忠武公銅像 建立」, 『조선일보』, 1954. 1. 14.
- 「李忠武公銅像 完成 釜山龍頭山에 不遠建立」, 『조선일보』, 1954. 8. 15.
- 「銅像建立檢討 李大統領生辰祝賀委서」, 『동아일보』, 1955. 3. 2.
- 「市廳 앞에 建立될 李大統領銅像」, 『조선일보』, 1955. 11. 17.
- 「忠武公銅像 除幕 22日 龍頭山에서 擧行」, 『조선일보』, 1955. 12. 19.
- 「忠武公銅像을 除幕 雩南公園命名式도 22일 舊龍頭山서」, 『조선일보』, 1955. 12. 20.
- 「忠武公銅像 除幕式, 雩南公園碑도 함께」, 『동아일보』, 1955. 12. 24.
- 「李大統領 銅像除幕 31日塔洞公園서」, 『동아일보』, 1956. 4. 2.
- 「맥아더 精神은 自由守護의 精神」, 『경향신문』, 1957. 9. 15.
- 「韓國서 가장 感銘 깊은 것」, 『동아일보』, 1957. 9. 18.
- 「한국은 확고한 반공국가, 밴프리트 제임스 A 장군, 다이제스트 지서 찬양」, 『조선일보』, 1958. 8. 20.
- 「百圜짜리 葉錢도 나온다, 닉켈에 李大統領肖像」, 『조선일보』, 1959. 6. 4.
- 「玉浦大勝捷기념탑 巨濟서 12일 除幕」, 『조선일보』, 1959. 6. 5.
- 「콜터 장군 동상 제막, 길이 빛날 자유의 공훈」, 『조선일보』, 1959. 10. 17.
- 「31일 밴프리트 장군 동상 제막, 길이 빛날 찬란한 업적」, 『조선일보』, 1960. 3. 31.
- 「누구는 반미 데모라더라만⋯맥아더 장군 동상에 화환. 데모대들이 정중히 걸어 경의」, 『조선일보』, 1960. 4. 27.
- 「떨어져나간 '獨裁의 팔' 南山李博士銅像分離工事着手」, 『조선일보』, 1960. 8. 25.
- 「四月公園建立事業 再建運動本部에 引繼」, 『경향신문』, 1962. 6. 29.
- 「李儁烈士 銅像 제막」, 『경향신문』, 1964. 7. 14.
- 「생존시에 만들어진 金九 선생 흉상 발견」, 『경향신문』, 1969. 3. 7.
- 「원효대사 조상제막」, 『매일경제』, 1969. 8. 16.
- 임영방, 「나와 60년대」, 『경향신문』, 1969. 12. 17.
- 「國校 앞 銅像·文化財 어린이들이 손보게」, 『경향신문』, 1970. 5. 5.
- 「14일 제막식 김대건 신부 동상」, 『경향신문』, 1970. 5. 12.
- 「남대문 앞 동상제막 유관순 양 순국 50돌」, 『동아일보』, 1970. 10. 12.
- 「흠모와 감동을 주는 종합예술의 모뉴멘트 동상」, 『동아일보』, 1971. 6. 5.
- 「先賢銅像建立을 規制」, 『동아일보』, 1976. 6. 24.
- 「여적」, 『경향신문』, 1977. 5. 11.

- 「歷史의 風雲서린 舊「녕월관」터 태화기독會館이 헐린다」, 『동아일보』, 1979. 8. 21.
- 「忠武公동상 꼭 헐어야 하나」, 『경향신문』, 1980. 1. 26.
- 「17년 전의 과거가 그 기념탑 속에 영원히 정지해」, 『한국일보』, 1980. 7. 13.
- 「"全琫準동상 白笠 쓰지 않은 맨상투 모습은 잘못" 申福龍 교수 주장」, 『동아일보』, 1987. 12. 12.
- 「銅像 기념비 건립 는다」, 『경향신문』, 1989. 10. 23.
- 「3.1선언기념탑 12년 만에 옛 모습 찾는다」, 『중앙일보』, 1990. 3. 6.
- 「달성공원에 '수운 최제우' 동상이 있다고」, 『대구일보』, 2012. 8. 22.
- 「대구시교육청, 대구 교육 · 기부 · 봉사의 어머니 김울산 여사 기념사업 추진」,
 『헤럴드경제 미주판』, 2014. 3. 19.
- 「염상섭 동상, 제자리 찾았다…광화문 교보생명 앞으로 이전」, 『뉴시스』, 2014. 3. 24.
- 「7화. 일제 위해 목숨 바친 김동한과 그 후예들」, 『경남도민일보』, 2015. 7. 20.
- 「소설 〈토지〉 무대 하동에 박경리 동상 건립」, 『경향신문』, 2015. 9. 30.
- 「율곡·사임당 동상 本鄕 찾아 파주로」, 『파주시대』, 2015. 12. 11.
- 「청주 수암골에 소지섭 등 유명배우 동상 설치」, 『동아일보』, 2015. 12. 18.
- 「성모 성월 특집 / 한국의 성모 성지와 순례지 지정 성당」, 『평화신문』, 2016. 5. 15.
- 「말도 많고 탈도 많을 '산 자'의 동상」, 『한국일보』, 2016. 7. 13.

- 잡지

- 朝鮮経済協会, 『金融と経済』110, 1928년 8월호.
- 朝鮮金融組合聯合會, 『金融組合』22호, 1930년 8월호.
- 「유릉어조영공사(裕陵御造營工事)의 설명」, 『조선과 건축』, 1928년 6월호.
- 김복진, 「조각생활 20년기」, 『조광』, 1940. 3. 4. 6. 10월호.
- 윤효중, 「동상론」, 『신태양』, 1956. 10.
- 좌담, 「6.25와 한국작가와 작품」, 『미술과 생활』, 1977년 10월호.
- 김경승, 「근대조각의 제1세대였던 동문들」, 『월간미술』, 1989년 9월호.
- 성낙주, 「진보사학자 이이화씨는 이순신전을 다시 쓰라」, 『월간 말』 통권141호, 1998년 3월호.

- 단행본

- 『김창제일기』 제23권, 안동교회 역사보존위원회, 1999.
- 『대통령이승만박사담화집』 3, 공보실, 1959.

- 국가보훈처, 『참전기념조형물도감』, 1997.
- 국방부, 『전적기념편람집』, 1994.
- 김영나, 『20세기의 한국미술』, 예경, 1998.
- 김종영미술관, 『3.1독립선언기념탑 백서』, 2004.
- 김종필, 중앙일보 김종필증언록팀, 『김종필 증언록 세트(합본): JP가 말하는 대한민국 현대사』 e-book, 2016.
- 리재현, 『조선력대미술가편람』, 평양:문학예술종합출판사, 1999.
- 문화재청, 『근대문화유산 조각분야 목록화 조사보고서』, 2011.
- 어효선, 『내가 자란 서울』, 대원사, 2000.
- 오카 마리 지음·김병구 옮김, 『기억 서사』, 소명출판, 2004.
- 유홍준, 『나의 문화유산 답사기2』, 창작과 비평사, 1994.
- 윤범모, 『김복진 연구』, 동국대학교출판부, 2010.
- 윤범모, 최열 엮음, 『김복진 전집』, 청년사, 1995.
- 이경성 외, 『김복진의 예술세계』, 얼과 알, 2001.
- 이구열, 『우리 근대미술 뒷이야기』, 돌베개, 2005.
- 이규일, 『뒤집어 본 한국미술』, 시공사, 1993.
- 이영미, 『흥남부두의 금순이는 어디로 갔을까』, 황금가지, 2002.
- 임영태, 『대한민국50년사1-건국에서 제3공화국까지』, 들녘, 1998.
- 정성호 외, 『한국전쟁과 사회구조의 변화』, 백산서당, 1999.
- 조광, 『한국천주교회총람』, 한국천주교중앙협의회, 2004.
- 조은정, 『조각감상법』, 대원사, 2008.
- 조은정, 『권력과 미술』, 아카넷, 2009.
- 최열, 『한국근대미술의 역사』, 열화당, 1998.
- 최열, 『한국현대미술의 역사』, 열화당, 2006.
- 최태만, 『한국 조각의 오늘』, 한국미술연감사, 1995
- 톰 플린 지음, 김애현 옮김, 『조각에 나타난 몸』, 예경, 2000.
- 渡瀬常吉, 『朝鮮敎化の急務』, 東京: 警醒社書店, 1913.
- 酒井忠康, 『日本の近代美術-近代の彫刻』, 東京:大月書店, 1994.
- 『偉人の俤』, 東京:二六新報社, 1928.
- 神奈川縣立近代美術館, 『近代日本美術家列傳』, 東京:美術出版社, 1999.

- 田中修二, 『近代日本最初の彫刻家』, 東京:吉川弘文館, 1994.

- 中村傳三郎, 『明治彫塑』, 東京:文彩社, 1991.

- Elfrida Manning, *Marble & Bronze-The Art and Life of Hamo Thornycroft*, London ; Trefoil Books Ltd, 1982.

- Hisashi Mori, *Japanese Portrait Sculpture*, Tokyo, Kodansha, 1977.

- Ira J. Bach and Mary Lackritz Gray, *A Guide to Chicago's Public Sculpture*, University of Chicago Press, 1983.

- Michele H. Bogart, *Public Sculpture and the Civic Ideal in New York City, 1890-1930*, University of Cicago Press, 1989.

- 도록

- 『김세중』, 서문당, 1996.

- 『역사 속에 살다-초상, 시대의 거울』, 전북도립미술관, 2013.

- 『표천 김경승 조각작품집』, 1984.

- 논문

- 김인호, 「태평양전쟁 시기 조선에서 금속회수운동의 전개와 실적」, 『한국민족운동사연구』 62, 2010.

- 박병희, 조은정, 「한국 기념조각에 대한 연구」, 『교육연구』, 한남대학교 교육연구소, 1999.

- 서지민, 「이왕직미술품제작소 연구:운영과 제작품의 형식」, 이화여자대학교 미술사학과 석사학위청구논문, 2015.

- 이가연, 「진남포의 '식민자' 도미타 기사쿠[富田儀作]의 자본축적과 조선인식」, 『지역과 역사』 제38호, 2016.

- 전성현, 「식민자와 조선 - 일제시기 大池忠助의 지역성과 '식민자'로서의 위상」, 『한국민족문화』 49호, 2013.

- 高木茂登, 「宮本瓦全の研究」, 『比治山女子短期大學紀要』第33号, 1998.

- 高晟埈, 「彫刻家·戸張幸男の朝鮮滞在期の制作活動について」, 『新潟県立近代美術館研究紀要』第8号, 2008.

- 김미정, 「1950, 60년대 한국전쟁기념물-전쟁의 기억과 전후 한국국가체제 이념의 형성」, 『한국근대미술사학』 제10집, 2002.

- 김영진, 김상겸, 「한국 농사시험연구의 역사적 고찰」, 『농업사연구』 제9권 1호, 한국농업사학회, 2010.

- 나형용, 「충무공 이순신 장군 동상 보수에 즈음하여」, 『한림원소식』, 한국과학기술한림원,

2010년 3월호.

- 미즈노 나오키, 「황민화 정책의 본질을 생각한다」, 『한일강제병합 100년의 역사와 과제』, 동북아역사재단, 2013.

- 박상표, 「성스러운 관우 장군부터 구국의 은인 맥아더 장군까지 동상의 역사」, 『참여연대』, 2005. 9. 20.

- 박형우, 「올리버 알 에비슨(1860-1956)의 생애」, 『연세의사학』 제13권 1호, 2010.

- 배석만, 「일제시기 부산의 대자본가 香椎源太郎의 자본축적 활동 : 日本硬質陶器의 인수와 경영을 중심으로」, 『지역과 역사』 제25호, 2009.

- 오성숙, 「재조 일본 여성 '조센코' 연구」, 『일본언어문화』 제27집, 2014.

- 윤범모, 「기념조각, 그 문제성의 안팎」, 『계간미술』 13, 1980년 봄.

- 정호기, 「박정희시대의 '동상건립운동'과 애국주의-'애국선열조상건립위원회'의 활동을 중심으로 -」, 『정신문화연구』 제30권 제1호, 통권 160호, 2007.

- 조은정, 「20세기 황제릉 조각에 대한 연구」, 『한국근대미술사학』 제6권, 한국근대미술사학회, 1998.

- 조은정, 「6. 미술가와 친일 2 - 유채 :《조선미전》과 친일미술인」, 『컬처뉴스』, 2005. 3. 16.

- 조은정, 「김세중의 기념조형물의 이미지형성 요소에 대한 연구」, 『조각가 김세중』, 현암사, 2006.

- 조은정, 「애국선열조상위원회의 동상 제작」, 『내일을 여는 역사』 제40호, 2010년 가을호.

- 조은정, 「이승만 동상 연구」, 『한국근대미술사학』 14집, 한국근대미술사학회, 2005.

- 조은정, 「한국 근현대 아카데미즘 조소예술에 대한 연구-김경승을 중심으로-」, 『조형연구』 3호, 경원대학교 조형연구소, 2002.

- 조은정, 「한국동상조각의 근대이미지」, 『한국근대미술사학』 9집, 한국근대미술사학회, 2001.

- 최삼룡, 「재만조선인문학에서의 친일과 친일성향 연구」, 세계한국학대회 발표요지, 2009.

도판목록

찾아보기